지역문화와 문화콘텐츠

지역문화와
문화콘텐츠

정경일·류철호 지음

글누림

머리말

바야흐로 콘텐츠(Contents)의 시대이다. 십여 년 전까지만 해도 낯설기만 하던 이 말은 이제는 우리의 삶에 매우 익숙한 지극히 일상적인 용어가 되었고 마치 블랙홀처럼 모든 문화현상들을 그 속에 흡입하고 보존하며 동시에 기존의 문화현상들은 그 안에서 상호 교류하고 융합되어 변모하며 또 다른 모습들을 만들어 내고 있다.

그래서 콘텐츠는 시간과 공간을 넘나드는 새로운 개념으로 우리에게 다가온다. 지금 존재하고 있는 콘텐츠의 형식만이 가치를 지닌 것이 아니고 새로운 형식의 콘텐츠가 출현하고 또 그것들에 밀려 종래의 콘텐츠는 변모된 모습으로 우리에게 다가오기도 하고 또는 우리 곁에서 사라지기도 한다. 또한 콘텐츠의 세계에는 인종도 국경도 문화적 장벽도 존재하지 않는다. 전 세계 모든 이들에게 호응을 받는 글로벌 콘텐츠(Global Contents)는 인류의 보편적 가치와 정서에 부합하는 내용을 담고 때로는 그것들이 새로운 인류사적 문화적 지향을 만들어내기도 한다.

콘텐츠가 시간과 공간을 넘나드는 새로운 문화현상으로 자리 잡게 된 것은 그것이 기술의 발달과 함께 하기 때문이다. 20세기 기계문명에 바탕을 둔 산업화 시대를 마감하고 디지털(Digital)기술이 기반이 된 새

로운 산업형태는 종래의 문화적 창작물의 생산과 유통의 형태를 획기적으로 변화시켰으며 이러한 변화는 콘텐츠의 대중적 확산에 결정적으로 기여하였다.

콘텐츠의 일반적 정의는 일정한 장르에 바탕을 둔 문화 예술품의 구체적 내용을 의미한다. 좀 더 풀어서 말하면 '콘텐츠란 영화나 연극, 음악, 광고, 출판, 게임 등 다양한 매체를 통해 대중에게 전달되는 문화 예술 행위의 내용물'을 말한다. 여기서 중요한 것은 콘텐츠는 대중과 함께 성장한다는 점이다. 종래의 소위 순수 예술들이 대중의 취향과는 관계없이 예술가 스스로의 예술적 창의성과 취향에 의한 창작활동을 고집하여 왔다면 현대의 콘텐츠는 철저히 대중들이 가지고 있는 문화 예술적 성향에 호응하여야 한다. 물론 콘텐츠의 제작이 대중성을 바탕으로 한다고 해서 콘텐츠 제작자의 창의성과 개성이 전혀 발현되지 않는 것은 아니다. 다만 대중성과 독창성의 적절한 조화와 균형이 콘텐츠의 세계에서는 매우 중요하게 여겨지는 이유가 바로 이 점이다.

대중성은 콘텐츠가 지닌 문화적 특성의 다른 이름이다. 우리가 문화를 이야기 할 때 그 문화는 한 개인에 국한되는 것이 아니라 국가와 민족을 단위로 하는 사회적 관점에서 논의되어야 하며 때로는 인류 전체를 포괄하는 문화적 현상에 주목하여야 한다. 그래서 우리는 콘텐츠에 문화를 접목하여 문화콘텐츠(Cultural Contents)라고 부르게 된 것이다.

문화콘텐츠가 갖는 또 하나의 중요한 특성은 바로 산업적 속성을 가진다는 점이다. 문화콘텐츠 산업은 창의적이고 개성적인 아이디어를 현

실 속에 구현해 내는 산업이다. 우리나라는 디지털 기술적 측면에서 세계적으로 앞선 성취를 이룩하였다. 디지털 기술의 눈부신 발전은 우리나라를 강력한 콘텐츠 국가로 성장시켰으며 이는 한류(K-Wave)라는 이름으로 전 세계적으로 우리의 위상을 드러내고 있다. 우리나라의 문화콘텐츠 산업은 대외적으로 국가의 문화적 우수성을 드러내는 한편 국내적으로는 치열한 세계 경제의 경쟁 구도 속에서 별도의 자원이 없이 창의적 아이디어와 디지털 기술만으로도 국가 경제를 키워나갈 수 있는 매력적인 분야이기도 하다.

이 책은 우리의 문화콘텐츠를 살피면서 지역문화 콘텐츠에 주목하고 있다. 우리가 지역문화에 주목하는 이유는 세계적으로 널리 알려진 글로벌 콘텐츠도 그 출발점은 한 민족이나 국가가 전통적으로 계승하여 온 지역의 문화원형에서부터 출발하고 있기 때문이다. "한국적인 것이 가장 세계적이다"라는 말은 매우 진부한 것이지만 콘텐츠의 핵심을 꿰뚫는 가장 정확한 표현이며 이 말이 함의하고 있는 논의를 확장하면 한 지역이 가지고 있는 문화원형을 어떻게 발굴하고 가공하여 콘텐츠로 만들어 가느냐 하는 점은 궁극적으로 우리나라의 콘텐츠 산업을 세계적으로 발전시키는 기초적인 작업이 된다고 믿는 것은 비단 이 책의 필자들만의 생각은 아닐 것이다.

이런 관점에서 이 책은 모두 3부에 12개의 장으로 구성되어 있다. 1부에서는 지역문화와 문화자원, 문화콘텐츠와 문화산업에 대한 기초적 개념을 이해하도록 구성하였다. 2부에는 지역문화를 활용하여 실제로

콘텐츠 제작의 기반이 되는 원형콘텐츠를 이해하기 위하여 문화원형의 개념과 문화자원의 성격, 콘텐츠 소스를 개발하는 방법, 그리고 콘텐츠 자원을 탐색할 수 있는 인프라를 소개하고 있다. 3부는 지역문화 원형 콘텐츠를 활용하는 장르를 소개하고 있다. 문화콘텐츠의 중요한 장르인 영상과 공연, 축제, 광고와 디자인, 캐릭터의 제작에 원형콘텐츠가 어떻게 활용되고 있는지를 살펴 향후 이러한 분야에 진출하고자 하는 문화 콘텐츠 창의인재들에게 길잡이로 삼고자 하였다.

이 책은 교육부의 지방대학 특성화 사업(CK-1)을 수행하고 있는 건양대학교의 <지역문화, 지역연고산업 기반 문화콘텐츠 창의인재 사업단>에서 추진하는 특성화 사업의 일환으로 집필되었다. 이 사업단에서는 지역문화를 바탕으로 하는 창의적 문화콘텐츠 인재를 양성하여 이들을 지역 연고 산업에 진출하도록 하여 우리나라의 문화콘텐츠를 발전시키기 위한 노력을 기울이고 있다. 이에 맞춰 이 책은 문화콘텐츠 관련자들이 지역문화와 지역문화콘텐츠를 이해하고 이를 바탕으로 글로벌 콘텐츠를 만들어나갈 수 있는 기초적인 능력을 키울 수 있도록 구성하였다. 모쪼록 이 책을 통하여 콘텐츠의 관점에서 지역문화를 인식하는 계기가 되기를 기대한다.

2017. 2.

정경일·류철호 적음

차 례

머리말 · 5
참고 문헌 · 302

제1부 지역문화와 문화콘텐츠

1장 지역문화와 문화자원 _ 15

 1. 지역문화의 이해 / 15
 2. 문화자원의 이해 / 26

2장 문화콘텐츠와 문화산업 _ 37

 1. 문화콘텐츠의 개념 / 37
 2. 문화산업과 문화콘텐츠산업 / 42

제2부 지역문화와 문화원형 콘텐츠

3장 지역문화와 문화원형 콘텐츠 _ 65

 1. 문화원형의 개념 / 65
 2. 문화원형 콘텐츠의 유형 / 74
 3. 문화원형 디지털콘텐츠화 사업의 이해 / 79

4장 지역문화 문화원형의 활용방안 _ 87

 1. 역사와 콘텐츠 / 88

 2. 민속과 콘텐츠 / 92

 3. 설화와 콘텐츠 / 98

 4. 방언과 콘텐츠 / 102

 5. 지명과 콘텐츠 / 107

 6. 공예와 콘텐츠 / 113

5장 콘텐츠 소스 개발과 스토리텔링 _ 119

 1. 콘텐츠의 개발 / 119

 2. 스토리텔링 / 129

6장 문화콘텐츠 인프라 _ 143

 1. 콘텐츠 인프라의 특징 / 144

 2. 콘텐츠소스 개발 인프라 / 148

 3. 콘텐츠 제작 지원 인프라 / 158

제 3 부　**지역문화 콘텐츠의 유형**

7장 지역문화와 영상콘텐츠 _ 167

 1. 영상콘텐츠의 성격 / 167

 2. 영상콘텐츠의 특성 / 173

 3. 지역문화 활용 영상콘텐츠 제작의 유의점 / 177

 4. 지역문화 배경 영상콘텐츠 제작의 성공 조건 / 182

8장 지역문화와 공연콘텐츠 _ 187

1. 공연과 콘텐츠 / 187
2. 지역문화를 소재로 하는 공연 / 191
3. 지역문화 공간을 무대로 하는 공연 / 196
4. 소재와 공간이 복합된 실경산수 공연 / 203

9장 지역문화와 축제콘텐츠 _ 207

1. 축제의 개념 / 207
2. 축제의 의미 / 209
3. 축제와 지역문화 / 215
4. 지역문화 원형콘텐츠를 활용한 축제 / 221

10장 지역문화와 광고콘텐츠 _ 231

1. 광고의 개념 / 231
2. 광고와 문화 / 233
3. 광고의 구성요소와 콘텐츠 / 237
4. 지역문화를 활용한 광고 / 245

11장 지역문화와 디자인 _ 255

1. 디자인의 이해 / 255
2. 디자인의 분류 / 263

12장 지역문화와 공공디자인 _ 285

1. 공공디자인 / 285
2. 공공디자인의 분류 / 289
3. 지역 공공디자인 사례 / 294

제1부

지역문화와 문화콘텐츠

제1장

지역문화와 문화자원

1. 지역문화의 이해

지역문화와 지역문화 콘텐츠를 이해하기 위하여 우리는 먼저 지역과 문화에 대해 살펴보아야 할 필요가 있다. 이를 바탕으로 우리나라의 지역문화와 지역문화를 기반으로 하여 만들어지는 지역문화 콘텐츠란 무엇인지, 그리고 콘텐츠의 개발과 산업화의 특성과 미래 전망에 대해서도 생각해 보자.

지역문화와 지역문화 콘텐츠에 대한 관심은 1990년대 중반 지방자치제도가 전면적으로 실시되면서 확산된 개념들이다. 물론 그 이전에도 지역에 대한 논의는 부분적으로 있어 왔으나 우리의 역사 이래 지속되어 온 중앙집권적 통치체제 아래서 지역 주민의 삶을 통해 형성되는 지역문화의 특성과 다양성은 그 가치를 올바로 평가받지 못한 채 수도 중

심 중앙집권적 문화의 한 부분이거나 그에 준하는 정도로만 인식되어 왔었다. 현재도 가부장적 중앙 지배의 권력 형태가 아직도 남아 있기는 하지만, 지방자치제의 전면적 시행은 결국 정치, 경제, 사회, 문화의 각 방면에 걸쳐 지역의 역사와 문화 그리고 그것들이 가지는 가치에 대한 새로운 관심의 제고에 큰 계기가 되었다고 할 수 있다. 이를 통해 중앙집권적 문화와 지방분권적 문화로, 주류문화와 변방문화로 이원적으로 인식되던 우리 지역문화에 대한 가치판단의 메커니즘이 서울 중심의 중앙문화나 기타 지역의 모든 문화적 현상들이 동등한 가치와 자격을 갖는 문화적 다양성으로의 확산이 이루어진 것이다.

또한 산업화와 도시화를 통해 지역 간 교류와 소통이 더욱 원활해지고, 방송, 통신, 인터넷 등 대중적 소통 수단의 급격한 성장으로 인해 지역 간 편차와 이질성이 상당 부분 약화된 사정도 지역문화에 대한 인식의 확산에 크게 이바지했다고 볼 수 있다.

이를 좀 더 분명히 이해하기 위하여 이 장에서는 지역과 지역문화에 대해 이해하고자 한다.

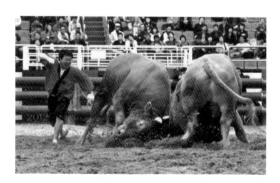

경북 청도의 지역문화 – 소싸움

1.1. 지역의 개념

지역이란 구조적으로 종합성을 가지고 기능적으로 독자성을 지니며 역사적으로 어떠한 응집력을 가진 국토의 부분 공간이라 할 수 있다. 지역은 어떤 공통적 또는 상호 보완적 특성을 가졌다거나 혹은 광범위한 지역 활동의 흐름으로 묶인 지리적으로 연속된 공간 범위를 의미한다. 이러한 지역은 규모면에서 확정적이지 않고, 가치와 제도, 그리고 활동 면에서도 동질적이며, 특성상 외부 지역과 구별된다. 그리고 지역은 내부적 결집력(inter cohesion)을 갖고 있다. 그러므로 지역의 범위는 고정되어 있는 것이 아니라 항상 변화하게 되는 것이다. 따라서 새로운 지역이 등장하기도 하고, 기존의 지역이 사라지기도 한다. 역사적으로 도시의 팽창에 따른 행정구역의 변화에 따라 지역의 개념이 변화해 왔음이 이를 잘 보여준다고 하겠다.(심웅섭. 2005)

그런데 최근에는 지역문화를 논의할 때 지역의 개념을 단순한 지리적 공간이나 위치만을 의미하는 것이 아니라 일정한 지리적 공간을 바탕으로 생활을 영위해 나가는 사람들이 모여 만들어 나가는 하나의 공동체(community) 즉 종래 지리적 경계 위주의 지역개념인 'Region'의 개념보다는 동일한 공간을 공유하는 사람들의 삶의 모습인 'Community'의 개념으로 이해하기도 한다. 지역사회의 개념을 지리적·행정적 경계선에 의한 구분으로 정의할 수도 있지만 지역을 독특한 물적·역사적·문화적 동질성 또는 다른 공동행위와의 상호작용에 의해 이루어지는 커뮤니티로서 이해되는 것이다. 한편 각 지역은 자기만의 지역 정체성을 지니고 있다. 지역 정체성이란 사회적 상호작용을 통해 다른 지역이

가지지 못한 지역의 자랑스러운 역사와 전통을 중요한 부분으로 여기게 하며 그 지역만의 고유성과 상징성을 갖도록 한다.(설연수. 2012)

한편 공동체를 어떤 관점에서 바라보아야 하는가에 대해서도 많은 논의들이 진행되었다. 신예철(2012)의 논의를 바탕으로 공동체에 대해 좀 더 생각해 보자.

그는 공동체에 관한 대표적인 견해로 힐러리(Hillery)의 견해를 인용하고 있다. 힐러리는 지역 공동체를 "일정한 지리적 영역 내에서 하나의 혹은 그 이상의 부가적인 공동의 유대를 통해 사회적으로 상호작용하는 사람들로 이루어진다."고 정의하고 있다. 즉, 공동체는 지리적 영역의 공유(지역적 변수), 사회적 상호작용(사회적 변수), 공동유대감(문화적, 심리적 변수)의 3개의 차원으로 구성된다는 것이다. 이를 자세히 살펴보면 다음과 같다.

첫째, 지리적 영역(area of geographics)은 사회현상에 대한 시공간적 차원의 속성으로서 사회적 활동이 이루어지는 구체적인 공간, 장소이며, 사회적 상호작용을 일으키는 물리적, 상황적 조건이다.

둘째, 사회적 상호작용(social interaction)은 공동체가 형성되고 유지되는 과정이며 잠재적인 구조를 의미하며, 인간관계의 네트워크와 조직, 그리고 사회체계 및 제도를 포괄하는 개념이다.

셋째, 공동연대 즉 유대(common ties)는 사회적 상호작용의 결과로서 나타나는 정서적, 상징적, 문화적 현상을 의미하며 그 중 가장 중요하게 다루어지는 것은 구성원들의 정서적 일치, 동질성, 협력의식이다.

결국 힐러리가 제시한 3가지 차원은 공동체 기반으로서 시공간 차원

과 공동체 과정으로서 사회적 차원, 그리고 공동체 목표로서의 문화적 차원을 나타낸 것이다.

그런데 현대 사회가 되면서 이러한 공동체의 정의는 많은 변화를 겪고 있다. 현대사회는 이전의 사회와 분명히 구분되는 특성이 있기 때문이다. 현대사회가 이전과 구분되는 특징 가운데 가장 중요한 것은 지역이 갖는 지리적 속성의 변화이다. 이전 사회의 지리적 속성은 산맥이나 강, 바다 사막 등의 물리적인 속성을 지닌 지리적 경계를 중심으로 타 지역과의 교류가 활발하지 않은 지역적 고립성을 띠며 이에 따라 동일 지역 내 주민 사이의 빈번한 대면과 긴밀한 상호작용으로 유대감이 매우 발달한 공동체였다. 그리고 이러한 속성은 단순한 지역적 특성을 넘어서는 사회문화적, 경제적 배경으로 자리 잡게 되었다.(신명호 2000)

그러나 현대사회의 중요한 특징의 하나인 교통과 통신의 발달은 물리적인 지리적 경계가 더 이상 주민의 이동과 교류의 한계가 되지 못하게 되었다. 사람들의 활동은 자신의 주거지역에만 국한되지 않고 원거리에 있어도 관계형성이 가능해지면서 일상의 범위가 시공간적인 규제를 벗어나게 되고 공동체 형성의 물적 토대인 지리적 근접성의 중요성이 약화되고 있다.

또한, 사회적 작용도 직접적 대면관계에서 통신매체를 통한 간접적 매개관계로 변형되고 있고, 공동체 내의 구조가 수직적 권위관계(관료적 조직구조)에서 수평적 자율관계(유연한 수평구조)로 변화하였기 때문이다(강대기, 2003). 이러한 의미에서 지역적인 특성보다는 개인적 친밀감, 사회적 응집력, 정신적 관여, 연속성 그리고 감정적 깊이 등이 공동체를 구

성하는 요소로 중요하게 다루어지고 있다(Bernard. 1973).

이러한 사회적 변화의 기반에서 현대적인 공동체의 개념은 이전에 비해 바뀌고 있다. 테일러(Taylor. 1982)는 공동체가 다양한 차원에서 정의되고 있으나 현대사회에서의 공동체는 대체로 3가지 공통된 특징이 있다고 하였다. 첫째, 공유된 신념과 가치, 둘째, 구성원들 사이의 직접적이고 다면적, 복합적 관계, 셋째, 호혜성(reciprocity)의 실천이다. 이러한 정의에는 지리적 규정이 포함되어 있지 않지만, 구성원들 간의 상호작용이 직접적, 복합적인 관계 속에서 이루어지고 호혜적 관계가 일상화되어야 한다는 의미를 만족시키기 위해서는 불가피하게 지리적, 공간적 근접성이 전제되어야 함을 의미한다.

그리고 페퍼(Pepper. 1991)는 현대사회 공동체의 구성요인으로 여섯 가지를 제시하고 있다. 첫째, 구성원의 자율적 의지에 따라 자유로운 가입과 탈퇴. 둘째, 직접적인 대면관계가 이루어지는 범위의 형성. 셋째, 일상생활의 요소로서 한 가지 이상을 공유하거나 나누는 구체적인 활동. 넷째, 구성원들이 부부관계, 가정사를 제외하고 다른 관계들에 우선한 공동체 관계 유지. 다섯째, 공동체 내에는 이해 가능한 목적이 있고 어떤 경제적 이해관계를 넘어서는 가치에 대한 공동의 관심이 있다. 여섯째, 구성원들이 대안적 사회를 추구하는 과정을 중요하게 생각한다. 이러한 특징들은 전통적 사회에서의 공동체적 성격과 현대사회에서의 공동체적 성격을 동시에 포함하는 개념이다. 따라서 공동체의 유형과 성격이 역사적으로 변화한다 하여도 공동체의 정체성을 규정하는 요인으로서 즉, 지리적 영역, 사회적 상호작용, 공동의 연대는 여전히 유효

한 것으로 볼 수 있다. 다만, 시대와 사회적 맥락에 따라 각각의 상대적 중요성과 강조점이 달라질 수 있고 공동체의 유형과 성격도 시대와 사회적 배경에 따라 달라질 수 있다.(신예철. 2012)

이러한 맥락에서 이영애(2007)는 현대사회의 공동체는 "어떤 지역이나 장소를 함께 공유하는 물리적 환경을 기반으로 지속적인 상호작용을 통해 친밀감이나 소속감을 느끼며 행동이나 목적을 같이하는 집단"이라고 정의하고 있다.

1.2. 문화의 개념

문화(culture)란 무엇인가? '문화'에 대한 정의는 관점에 따라 매우 다양하지만 여기서는 기본적으로 널리 알려진 정의 몇 가지를 통해 문화에 대해 이해하고자 한다.

먼저 가장 널리 알려진 고전적 정의는 문화를 생활양식의 총체로 보는 견해로 19세기 인류학자인 에드워드 테일러(Edward Burnett Taylor)의 정의가 대표적이다. 그는 문화를 "지식, 신앙, 예술, 도덕, 법률, 관습 등 인간이 사회의 구성원으로서 획득한 능력 또는 습관의 총체"라고 정의했다. 이는 문화를 인류가 생성해 낸 모든 정신적 산물의 결과라고 하는 관점에서 바라 본 매우 포괄적 정의이다.

한편 화이트(Leslie A White)는 인간과 동물의 차이를 설명하면서 인간은 상징체계를 만들 수 있는 유일한 동물이며 이것이 바로 문화의 기초이며 인간은 자유롭게 또한 인위적으로 의미를 창작하고 결정하며, 이를 외계에 있는 사물과 사건에 부여하는 능력을 지니고 있고, 또한 그

런 의미를 포착하고 이해할 수 있는 유일한 동물이라고 하여 인간이 가지고 있는 상징체계의 구성과 해석 능력이 문화행위의 기초라고 풀이하고 있다.

많은 정의 가운데 최근에 정리된 정의로는 1982년 유네스코 몬디아컬트선언(UNESCO, Declaration of Mondiacult)이 널리 인용되고 있는데 이 선언은 "광의의 문화란 어떤 사회나 집단의 성격을 나타내는 독특한 영적·물질적·지적·정서적 특징들의 총체적인 복합체라 할 수 있다. 그것은 예술과 문자뿐만 아니라 삶의 양식, 인간의 기본권, 가치체계, 전통, 믿음을 포함한다."(Culture is the whole complex of distinctive spiritual, material, intellectual and emotional features that characterize a society or social group. It includes not only arts and letters, but also modes of life, the fundamental rights of the human being, value systems, traditions and beliefs.)고 문화를 정의하고 있다. 이러한 정의에 따르면 우리가 살아가는 모든 모습이 문화라는 이름으로 포괄된다.

한편 이러한 정의가 지나치게 광범위하다는 점을 지적하고 문화를 예술과 예술적 활동이라는 비교적 좁은 범위로 해석하는 견해도 있다. 이러한 견해에 의하면 문화는 '지적이고 특히 예술적인 활동의 실천이나 작품으로 음악이나 미술, 회화, 조각, 연극, 영화 등을 의미'하는 견해로 흔히 우리가 대중문화 또는 문화예술이라고 부르는 현상을 지칭하는 것이다.

이렇게 문화를 지적, 정신적, 예술적 산물로 이해하는 견해를 바탕으로 이루어진 새로운 견해가 바로 문화를 창의성을 바탕으로 만들어진 문화산물(Cultural Product)로 보는 견해이다. 전통문화 유산, 예술, 문화콘

텐츠 등이 모두 이러한 문화의 범주에 속하는데, 영국의 문화미디어 스포츠부는 창작산업을 '개인의 창의성과 기술 및 재능에 바탕을 둔 산업을 지적 재산의 생산과 개발을 통해 부와 직업을 창출할 수 있는 잠재력을 가진 산업'으로 정의하고 있는데, 이러한 창작 산업 역시 문화 산물의 대표적인 사례라고 할 수 있다.

1.3. 지역문화의 개념

그렇다면 지역문화는 무엇을 말하는가? 앞에서 우리는 지역이란 "어떤 지역이나 장소를 함께 공유하는 물리적 환경을 기반으로 지속적인 상호작용을 통해 친밀감이나 소속감을 느끼며 행동이나 목적을 같이 하는 집단"이라고 정의하였다. 그리고 문화는 유네스코의 정의를 빌어 "어떤 사회나 집단의 성격을 나타내는 독특한 영적·물질적·지적·정서적 특징들의 총체적인 복합체"라고 하기로 하자.

그렇다면 지역문화는 어떤 것인가? 위의 두 정의를 합하여 지역문화를 설명하면 다음과 같이 된다.

지역문화란 어떤 지역이나 장소를 공유하는 공동체가 상호작용을 통해 동일한 영적, 물질적, 지적, 정서적 활동을 통해 이루어 낸 복합체라고 할 수 있다. 달리 말하면 지역문화란 공통적인 요소로 연계된 일정한 공간의 생활양식 전체라 할 수 있다. 따라서 지역문화라고 하는 포괄적 개념 속에는 지역에서 향유하고 있는 문화, 즉 지역의 전통문화(유산문화)과 지역주민의 생활문화(생활문화), 미래의 창조문화(예술문화) 등을 모두 포괄하는 개념이다. 한편 특정한 지역이 외부지역과 구분되듯이,

특정한 지역문화 역시 지역적 독자성과 개성을 갖고 있다. 그러므로 지역문화는 한 지역과 다른 지역을 특정 짓는 관습 덩어리인 것이다. 흔히 지역문화라 하면 지역에 소재하고 있는 국보, 보물, 혹은 지방문화재만을 생각할 수 있으나, 이러한 협의적 개념에서 탈피하여 지역문화를 지역적 특성을 갖추고 있는 생활양식의 전체(심응섭, 2005)로 보아야 지역문화에 대한 실체적인 이해가 완성된다 할 수 있다고 할 것이다.

여기에서 우리가 생각해 보아야 할 점은 지역의 범위다. 현대사회와 같이 교통과 통신의 발달로 인하여 지리적 경계가 매우 느슨해지고 지역 간 소통의 장애요인이 그리 크지 않은 사회에서도 여전히 지리적 기반은 지역공동체의 중요한 요인이 된다. 또 지리적 경계를 바탕으로 형성된 행정적 경계도 지역 공동체를 나누는 요인이 되기도 한다. 예를 들어 우리나라는 행정적으로는 서울·경기를 포함하는 수도권과, 충청권, 전라권, 경상권, 강원권, 제주권과 북한지역 등으로 지역이 구분되고 그 속에서 다시 하위분류가 이루어진다. 충청권이라 하더라도 충청남도와 충청북도의 문화적 환경은 동일하지 않고 충청남도에서도 충남 서부지역과 충남 남부 또는 내륙지역의 지리적, 역사적 환경이 다르므로 이에 따라 각 지역의 문화적 양상도 동일하지 않다. 그러나 충남 서부의 당진 지역과 남부의 논산, 부여 지역이 서로 다르다 하여도 이들이 지니고 있는 문화적 공통성은 강원지역이나 경상지역과는 확연히 구분되는 모습을 보여주고 있어 앞서 논의한 광범위한 지역분류가 나름대로 정당성을 갖게 된다.

그러나 행정구역에 의한 지역의 분류는 때로 적절하지 않은 경우도

발생한다. 예를 들어 충남 공주와 부여와 논산 그리고 전북 익산지역은 행정구역으로는 나뉘어져 있으나 역사적으로는 백제의 영토였고, 지리적으로도 매우 인접하여 있어 백제문화권이라고 하는 하나의 카테고리로 묶는 것이 더 의미가 있다. 이러한 경우는 다른 행정구역의 경계를 가르는 지역들에서도 종종 나타나는 현상이기도 하다.

고창의 지역문화 – 모양성 밟기

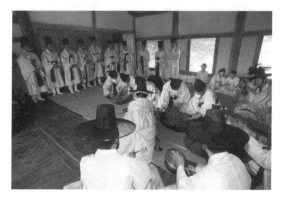

강릉의 지역문화 – 강릉 단오제 신주빚기

2. 문화자원의 이해

2.1. 문화자원의 개념과 종류

문화자원(Cultural Resources)이란 인류의 문화적 활동을 통하여 생성되고 유지되며 전승되어 온 각종 자원들을 말한다. 흔히 이러한 자원은 오랜 세월을 통하여 전해져 온 것이기 때문에 문화유산(Cultural Heritage)이라고 불리기도 하는데 이 책에서는 문화유산이 단순히 역사 속에서 전승되어 온 것으로 그치지 않고 새로운 문화산업의 기반으로서의 가치를 가지고 있다고 평가하여 문화자원이라고 부르기로 한다.

문화자원은 일반적으로 문화의 근거가 되는 유·무형의 재료라고 할 수 있으며 문화의 범주가 넓고 다양하듯, 문화자원의 범주 역시 광범위하다. 찰스 랜들리(Charles Landly)는 "문화자원은 도시와 그 가치 기반의 원자재이고 석탄과 철강 또는 금을 대신할 수 있는 자산이다. 문화자원의 세계가 열리면서 모든 지역이 자신만의 독특한 것을 갖고 있다는 것이 분명해졌으며 역사적·산업적·예술적 유산과 더불어 '무에서 무언가 창조'하는 것 역시 문화자원으로 볼 수 있다"고 하였다. 이러한 견해는 문화자원이 어느 특정한 종류의 사물이나 정신적 활동에 치우치는 것이 아니라 우리의 삶의 기본적인 수단 그 자체임을 의미한다.

문화자원에 대한 가치 판단은 시대와 시간, 지역과 장소, 정보와 기술, 민족과 인종, 종교와 가치관, 지리 및 풍토 등의 요인들에 따라서 서로 상이할 수 있고 또 변화될 수 있다. 이에 따라 문화자원의 의미를 정리해보면, 문화자원이 문화자원으로서의 가치를 발휘하기 위해서는

그 가치를 인지하는 사람들이 존재하여야 하고, 그들이 그 자원에 대해 심상 가치를 느낄 수 있어야 한다. 문화자원은 또 장소, 지역, 공간을 바탕으로 보존·발굴·활용 등의 필요성을 충족시킬 수 있어야 한다. 따라서 문화자원은 '보존·발굴·활용의 측면에서 문화적 가치를 내포하고 있는 유·무형의 여러 자원'으로 간단히 정의할 수 있다.(설연수. 2012)

그러므로 문화자원은 유형문화자원(visible cultural resources)과 무형문화자원(invisible cultural resources)로 크게 분류된다.(남치호. 2007) 유형문화자원은 하나의 현상으로서 우리의 시각을 통해서 접근이 가능한 것이다. 이를 다시 세분화하면 역사문화자원, 문화시설자원, 인공경관자원 등이 이에 해당된다. 역사문화자원은 한 국가와 민족을 상징하는 자원이다. 이러한 자원으로는 민족문화의 유산으로서 보존가치가 있다고 인정되어 국가나 지방자치단체에서 문화자원으로 지정된 유형·무형의 문화재와 민속자료 및 기념물 등을 포함하며, 지정되지 않았지만 문화자원으로서 가치를 내포하고 있다고 인정되는 모든 문화유산이 포함된다.

문화시설자원은 박물관 미술관 등 문화 활동이 이루어질 수 있는 기반시설 및 자원이라고 할 수 있다. 인공경관자원은 인간의 노력과 지혜가 총합되어 문화자원으로 가치를 형성시킨 유형의 자원으로 볼 수 있다. 따라서 눈에 보이는 경관자원이라는 점에서는 자연경관과 같으나, 인간의 노동과 자본이 투입되어 계획적인 개발, 보존의 결과로 나타난 자원이라는 면에서 자연경관과 구별된다. 즉, 공간 그 자체가 아름다움과 예술성을 지니고 있다는 의미로서 예술의 거리, 보존 가치를 지니는 아름다운 건축물, 문화광장이나 공원 등이 여기에 해당된다.

무형의 문화자원은 하나의 현상으로 우리의 시각을 통하여 접근이 불가능한 것을 말한다. 대표적으로 인적 문화자원과 비인적 문화자원으로 구분된다. 인적문화자원으로 가장 대표적인 것은 특정 유명인물과 관련된 자원을 들 수 있다. 그리고 특정 국가나 지역의 풍속, 인심, 예절, 고유기술 등도 이에 포함될 수 있다.

인적 문화자원이 주로 인간생활의 규범가치인데 비해 비인적 문화자원은 인간생활의 문화가치의 성격을 띤다. 따라서 이에는 무형문화재나 지역문화 축제 등이 포함된다. 이러한 남치호(2007)의 설명을 표로 정리하면 다음과 같다.

구분		세부내용
유형문화자원	역사문화자원	역사유적, 민속자료, 기념물 등
	문화시설자원	미술관, 공연장, 도서관, 박물관 등
	인공경관자원	건축물, 문화광장 등
무형문화자원	인적문화자원	유명인물, 풍속, 인심, 예절, 고유기술 등
	비인적문화자원	무형문화재, 지역문화축제 등

문화자원의 분류(남치호. 2007)

한편 문화자원의 범주에 대해 문화관광부에서는 전통문화자원, 종교문화자원, 예술문화자원, 생활문화자원, 관광문화자원의 다섯 가지로 분류하고 있다. 이를 표로 보이면 다음과 같다.

대분류	전통문화 자원	종교문화 자원	예술문화 자원	생활문화 자원	관광문화 자원
중분류	민속, 설화, 역사, 관혼상제	불교, 유교, 기독교, 천주교, 기타	문학, 음악, 미술, 공연, 기타	행정, 교육, 산업, 의료, 교통, 통신, 레저, 체육, 편의시설	유물, 유적, 명승지, 특산물

문화관광부의 문화자원 분류

또한 한국문화정책연구원은 문화관광부의 분류체계를 보완하여 주제별 대분류를 ①종교, 신앙 ②학술, 예술 ③생활, 민속 ④정치, 군사 ⑤산업, 경제 ⑥자연 ⑦종합의 7가지를 제시하고 형태적 분류기준으로 ①인물 ②동식물 ③문화행사 ④축조물 ⑤유적, 사적지 ⑥시설물 ⑦전적, 회화류의 8가지를 제시하고 있다.

2.2. 문화재의 분류

문화재는 우리의 생활 속에 형성되어 온 다양한 문화자원 가운데 역사적으로 전승되어 온 문화자원을 의미한다. 우리나라의 문화재청은 전통적인 문화자원을 관리하고 보존하여 새로운 가치 창조를 통해 민족문화의 발전에 기여하기 위하여 설립된 기관이다. 문화재청은 "문화유산으로 여는 희망과 풍요의 미래"를 표방하며 이를 위해 다음과 같은 4가지 정책을 수행한다.

1) 가치증진 및 공감확산

2) 전승 및 관리 강화

3) 정책 품질 및 국민 참여

4) 세계유산 확대 및 국제협력

　이러한 정책목표를 수행하기 위하여 문화재청은 대상이 되는 문화재를 다음과 같이 정의하고 있다. 즉 문화재는 "조상들이 남긴 유산으로서 삶의 지혜가 담겨 있고 우리가 살아 온 역사를 보여 주는 귀중한 유산"이며, "우리가 고적답사를 가면 볼 수 있는 성곽·옛 무덤·불상이나 불탑, 그리고 옛 그림·도자기·고서적 등을 비롯한 유형의 것과 함께 판소리·탈춤과 같이 형체는 없지만 사람들의 행위를 통해 나타나는 무형문화재들"을 포함한다고 하였다. 또한 "자연유산으로서 일상생활 및 삶을 풍요롭게 하는데 중요하여 보존할 만한 가치가 있는 것들을 천연기념물이라고 하여 문화재에 포함하기도 한다."라고 문화재의 개념을 정리하고 있다.

　이러한 정의는 문화재를 그 형태에 따라 나누고 있는 것인데 이 정의에 비추어 문화재를 형태와 중요도, 유형별로 나누고 있다.

2.2.1. 문화재의 형태별 분류

　1) 유형문화재 : 건조물·전적·서적·고문서·회화·공예품 등 유형의 문화적 소산으로서 역사적 또는 학술적 가치가 큰 것. 또는 이에 준하는 고고자료.

2) **무형문화재** : 여러 세대에 걸쳐 전승되어 온 무형의 문화적 유산 중 역사적, 학술적, 예술적, 기술적 가치가 있는 것, 지역 또는 한국의 전통문화로서 대표성을 지닌 것, 사회문화적 환경에 대응하여 세대 간의 전승을 통해 그 전형을 유지하고 있는 것.

3) **기념물** : 성곽·옛무덤·궁궐·도자기 가마터 등 사적지로서 역사적·학술적 가치가 큰 것, 경승지로서 학술적·경관적 가치가 큰 것 및 동물·식물·광물·지질·동굴·특별한 자연현상 등 생성물로서 역사적·예술적 또는 학술적 가치가 큰 것.

4) **민속 문화재** : 의식주·생업·신앙·연중행사 등에 관한 풍속이나 관습, 이에 사용되는 의복·기구·가옥 등으로 우리만의 생활사가 갖는 특징을 잘 보여주고 전통적인 생활사의 추이를 이해함에 있어서 그 가치와 의미가 인정되는 것.

2.2.2. 문화재의 중요도별 분류

앞서 살펴본 문화재의 유형은 문화재의 형태에 따른 분류이다. 그런데 문화재청은 우리 주변에 산재한 문화재 가운데 그 역사적 가치와 우리 민족 문화 속에서 차지하는 중요도를 평가하여 5가지 등급을 부여하여 관리하고 있다. 5가지 종류는 다음과 같다.

1) **국가지정 문화재** : 국가적으로 매우 중요한 가치를 지녀 국가가 보존과 관리에 책임을 지는 문화재로 국보, 보물, 사적, 명승, 천연기념물, 국가 무형문화재, 중요 민속문화재 등 7가지로 다시 나뉜다. 제작 연대가 오래되고 그 시대를 대표하며 형상이나 제작기술이 뛰어나며 형태,

품질, 용도가 다른 문화재에 비하여 현저히 우수하다고 판단되는 경우 이를 국보로 지정한다. 보물은 예로부터 대대로 물려 내려오는 보배로운 물건으로, 건조물·서적·고문서·그림·조각·공예품·고고학적 자료·갑옷 등의 무구 등의 중요 유형문화재 가운데 지정한다. 기타 사적이나 명승도 이와 같은 기준에서 지정된다. 숭례문, 훈민정음 등은 대표적인 국보이고 보물로 널리 알려진 것은 흥인지문, 대동여지도 등이 있다. 사적으로는 경주의 포석정지, 수원 화성 등이 널리 알려져 있고 명승으로는 청학동 소금강, 여수 상백도, 하백도 일원 등이 있다.

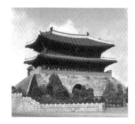

국보 1호 숭례문 보물 1호 흥인지문 사적 1호 경주 포석정지

2) **시도지정 문화재** : 국가지정 문화재가 아닌 것 중 보존 가치가 있다고 인정되는 문화재로 시·도지사가 지정한 문화재를 말한다. 국가지정 문화재에 비하여 역사적, 예술적 가치가 떨어지기는 하나 해당 지역의 문화자원으로서의 가치가 충분한 문화재가 이에 해당한다. 유형문화재, 무형문화재, 기념물, 민속 문화재 등 4가지 종류가 있다.

서울시 지정문화재 1호 - **장충단비**　　　대전시 지정문화재 1호 - **송자대전판**

3) **문화재자료** : 시·도지사가 시도지정 문화재로 지정되지 아니한 문화재 중 향토문화 보존상 필요하다고 인정하여 시·도 조례에 의하여 지정한 문화재를 말한다.

충북 문화재자료 1호 - **진천 신헌 고가**　　　광주시 문화재자료 1호 - **증심사**

4) **등록문화재** : 지정문화재가 아닌 문화재 중 건설·제작·형성된 후

50년 이상이 지난 것으로 보존과 활용을 위한 조치가 특별히 필요하여 등록한 문화재를 말한다. 근대 문화유산이라고 불리기도 하는데, 근대 문화유산은 역사, 문화, 예술, 사회, 경제, 종교, 생활 등 각 분야에서 기념이 되거나 상징적 가치가 있는 것, 지역의 역사·문화적 배경이 되고 있으며, 그 가치가 일반에게 널리 알려진 것, 기술발전 또는 예술적 사조 등 그 시대를 반영하거나 이해하는 데에 중요한 가치를 지니고 있는 것 들 가운데 하나에 속하는 것이어야 한다. 서울 남대문로의 한국전력 사옥(등록 제1호), 철원의 조선노동당사(등록 제22호) 등이 여기에 속한다.

등록문화재 1호 서울 한국전력사옥　　　등록문화재 22호 철원 노동당사

　5) 비지정문화재 : 위의 여러 항목에 지정되지 아니한 문화재 중 보존할 만한 가치가 있는 문화재로 일반 동산문화재, 매장문화재를 포함한다.

2.2.3. 문화재의 유형별 분류

문화재는 유형에 따라서도 다양하게 나누어진다. 문화재청은 모든 문

화재를 유형에 따라 크게 다섯 가지로 나누고 그 하위에 다시 다양한 유형분류를 하고 있다. 문화재청의 유형별 분류는 다음과 같다.

1) **유적건조물** : 선조들의 주거공간이나 산업시설, 교통, 통신이나 교육, 종교 신앙 등과 관련된 건조물을 말한다. 이러한 유형에는 주거지, 궁궐, 관아, 성, 봉수대, 각종 교육기관, 왕실이나 귀족의 무덤, 도요지나 농업용 구조물, 사찰이나 민간신앙 관련 구조물, 역사적 인물과 관련된 가옥 등이 포함된다.

2) **유물** : 선인들이 사용하던 각종 물건 또는 창작물 가운데 역사적, 문화적 가치가 높은 것을 말한다. 산수화나 인물화 등의 각종 그림, 불상이나 탑, 목공예 등의 조각이나 공예품, 과학기술이 반영된 측우기나 해시계 등의 과학기술 유물이 이에 속한다.

3) **기록유산** : 선인들의 삶의 모습을 기록하고 있는 각종 서적이나 문헌 등을 말한다. 왕실의 기록인 국왕문서나 국가 기록인 역사, 개인의 기록인 각종 문집, 서원이나 향교의 기록 등 모든 문헌이 이에 속한다. 또 인쇄의 종류에 따라서는 금속 활자본, 목판본, 필사본 등으로 나뉘기도 한다.

4) **무형문화재** : 시각적으로 드러나지 않는 문화재를 말한다. 종묘제례악이나 판소리 등의 전통공연, 예술, 각종 전통놀이, 각종 전통적인 생활관습은 물론 민간에서 전해지는 의약지식, 각종 조리법 등의 전통지식이나. 일생의 통과의례, 종교의례 등이 이에 해당한다.

5) **자연유산** : 자연적, 지리적으로 존재하는 문화적 유산을 말한다. 후손에게 물려주기 위하여 보존이 중요한 문화역사 기념물, 생물과학 기

념물, 지구과학 기념물 등의 천연기념물과 자연명승, 역사문화명승 그리고 천연보호구역 등이 이에 속한다.

문화콘텐츠와 문화산업

1. 문화콘텐츠의 개념

현대는 문화콘텐츠의 시대이다. 이제 문화콘텐츠라는 말은 우리 시대 문화의 가장 핵심적인 용어이며 이를 활용하는 산업인 문화콘텐츠 산업 또는 문화산업은 가장 부가가치가 높은 창의적인 산업의 중심으로 자리 잡게 되었다.

그렇다면 문화콘텐츠란 무엇인가? 사전적인 의미에서 '문화콘텐츠'는 '문화'와 '콘텐츠'가 결합된 단어이다. 문화의 정의와 특성에 대해서는 앞장에서 논의한 내용 가운데 가장 보편적인 유네스코의 정의에 따르면 "광의의 문화란 어떤 사회나 집단의 성격을 나타내는 독특한 영적·물질적·지적·정서적 특징들의 총체적인 복합체라 할 수 있다. 그것은 예술과 문자뿐만 아니라 삶의 양식, 인간의 기본권, 가치체계, 전통,

믿음을 포함한다."고 볼 수 있다. 그런데 최근 인문콘텐츠학회(2006)에서는 문화를 콘텐츠와 결합하는 차원에서 이해하기 위하여서는 범주적 관점에서 보아야 한다는 전제를 한 뒤 이런 관점에서 문화를 '교양+오락'의 차원으로 이해하고자 하는 견해를 피력하였다. 이때 교양이란 예전부터 항상 주된 내용물 즉 예술적 내용물을 가지고 있었던 것이며, 그것이 대중화 시대를 맞아 광범위하게 확장되고 이를 즐기는 사람들이 많아졌다는 의미이다. 그리고 오락이란 본디 문화의 한 요소였으나 전통사회에서는 그리 중요한 가치로 인정되지 않다가 최근 들어 대중 민주주의가 확산되면서 문화의 중요한 요소로 인식되기 시작하였다. 예를 들어 최근 대중문화의 핵심인 가수나 배우들은 20세기 초반까지만 하여도 문화예술인이라고 하는 대우보다는 한낱 예인 또는 재주꾼의 지위에 머물러 있었던 사실에서 문화를 이끌어가는 계층과 역할의 변화를 실감할 수 있다. 문화에 대한 오락적 관점은 종래 문화 예술의 고급 이미지, 품격 있는 교양 위주의 이미지, 특정 계층을 위한 이미지에서 대중적이고 보편적인 문화 향수의 기회의 폭을 넓히는 방향으로 문화에 대한 인식이 변모하고 있음을 잘 보여주는 것이다.

'콘텐츠(contents)'라는 용어의 일반적 정의는 일정한 장르에 바탕을 둔 문화예술품의 구체적 내용을 의미한다. 좀 더 구체적으로 말하면 '콘텐츠란 영화나 연극, 음악, 광고, 출판, 게임 등 다양한 매체를 통해 대중에게 전달되는 문화 예술 행위의 내용물'을 말한다. 여기에 문화라고 하는 말이 연결되어 문화콘텐츠라는 말이 만들어지고 디지털(Digital)이라는 말이 연결되면 디지털 콘텐츠가 만들어진다. 이때 디지털은 콘텐츠

를 구체적으로 드러내는 기술적 바탕을 말하는 것으로 최근의 디지털 기술과 사용 환경의 발달이 콘텐츠의 대중적 확산에 결정적으로 기여했음을 의미하는 것이다.

디지털 기술의 발달은 우리 사회에 혁명적 변화를 이끌어 냈다. 디지털 기술은 광속성과 반복재현성, 조작 변형성, 쌍방향성, 압축성 등을 주요 특징으로 한다. 이런 특성을 가진 디지털 기술을 바탕으로 만들어지는 사이버스페이스(Cyber Space)는 이전의 문화현상과 비교하여 익명에 의한 접속성, 조작과 편집의 가능성, 복합적인 중층성, 신속성, 동시성, 탈공간성, 가상성, 초현실성 등의 특징을 보여준다.(김경동. 2000) 이런 특성을 지닌 사이버 시대는 문화적 현상에 있어서 기술적 논리와 문화적 논리의 융합이라고 하는 독특한 양상을 보인다. 즉 기존의 문화계는 특정한 문화현상을 생성하는 주체와 이를 소비하는 객체가 구별되어 있었으나 디지털 시대에 이르러서는 기술의 보편화, 대중화가 이루어져서 소비자와 생산자의 경계가 희미해지는 양상을 보인다. 우리 주변에서 각종 영상기기와 편집 툴(tool)을 활용한 개인의 UCC 제작이나 사진이나 이미지의 창의적인 변형 등은 이를 가장 잘 보여주는 현상이다.

이로 인해 종래 중심부 문화와 주변부 문화로 양분되던 문화계의 권력 구조도 붕괴되어 가고 있다. 종래 우리의 문화계는 여러 요인으로 갈등과 대립 관계에 있었다. 즉 계층적 측면에서는 엘리트문화와 대중문화, 성별로는 남성문화와 여성문화, 연령별로는 기성세대문화와 청년문화, 지역적으로는 중앙문화와 지역문화 등이 서로 대립하고 분리된 관계에 있었으나 사이버스페이스의 확산으로 인해 이제는 이들 사이의

경계가 거의 사라지고 일반화 보편화 되어가는 양상을 보이고 있다. 디지털 기술이 보여주는 이러한 다양한 사회적, 문화적 변화는 우리에게 이전보다 더 풍부한 콘텐츠를 제공해 주고 있다.

그리고 이러한 콘텐츠는 종래의 문화적 현상이나 예술적 결과물들이 일정한 지역이나 계층 또는 특수한 전문가나 동호인 그룹들에게만 제공되던 것에서 벗어나 전 세계의 모든 사람들에게 지역과 시간의 한계를 넘어 제공되고 누구나 마음만 있으면 이를 즐기고 소비하는 시대로 바뀌게 되었고 이러한 경향은 콘텐츠를 단순히 개인적인 작업에 머물게 하는 것이 아니라 대중을 대상으로 생산되고 유통되며 소비되는 산업적 대상으로 변모시켰다.

결국 문화콘텐츠란 디지털 기술에 바탕을 두고, 사회 문화적인 특성을 내용으로 하여 만들어진 다양한 형태의 문화상품이라고 할 수 있다.

이에 대해 심승구(2011)는 문화에 내재된 요소 즉 문화의 원형(original form+archetype)을 발굴하고 그 속에 담긴 의미와 가치 즉 원형성, 잠재성, 활용성 등을 찾아내어 매체에 결합하는 새로운 문화의 창조 과정이 문화콘텐츠라고 했다. 한편 임대근(2014)은 문화콘텐츠라고 하는 용어의 개념에 대해 다시 한 번 생각해 보자고 하는 제안을 하면서 종래의 문화콘텐츠 개념의 등장은 시간적 선후 관계에 있어서는 정책 주도의 산업적 담론으로 제기되었으나, 그에 대한 학문적 논의의 틀이 차차 인문적 담론이 대항하는 방식으로 이루어졌음을 밝히고 있다. 이런 두 가치의 대립은 우리가 앞으로 문화콘텐츠의 성격을 어떻게 이해하고 그에 따른 실천을 어떻게 수행해 나갈 것인가에 대하여 중요한 지향점을 제

공하게 될 것이라고 하면서 새로운 개념의 정립을 제안한다. 그는 종래 문화콘텐츠에 대한 개념 정의들이 대부분 문화와 콘텐츠라고 하는 두 개념의 복합적 층위에서 논의되어 왔으나 이제는 이를 하나의 층위로 받아들여야 한다는 점을 역설한다. 이렇게 될 경우 문화콘텐츠는 때로는 '콘텐츠로서의 문화'(culture as contents)로, 때로는 '콘텐츠화된 문화'(contented culture) 등으로 인식하게 될 수 있다는 것이다. '콘텐츠로서의 문화'란 오히려 역설적이게도 콘텐츠를 문화의 외현으로 간주하고 문화야말로 그것을 채우는 '내용물'임을 주장하려는 개념이다. 기술적, 산업적 요소들로 인해 콘텐츠가 만들어진다 하더라도 그것을 내포하고 있는 '내용물' 자체는 인간의 삶 속에서 발현되는 가장 인간다움의 가치를 담고 있어야 한다. '콘텐츠화된 문화'란 역시 유사한 개념이지만, 그것은 한 걸음 더 나아가 인간에게 가장 큰 지적, 심미적, 오락적 만족감을 제공할 수 있는 문화의 외현으로서 콘텐츠를 의미하는 것이다. 결국 그의 논의는 문화콘텐츠에 대한 접근이 산업이나 기술의 측면에 집중되어서는 안 되고 본질적으로 문화적인 즉 인간 중심적이고 심미적인 그리고 대중적인 차원에서 논의되어야 하는 것임을 강조하고 있다.

앞서 논의한 바와 같이 문화콘텐츠가 발전하게 된 계기는 디지털 기술의 발전에 바탕을 두고 있음은 재론의 여지가 없다. 문화콘텐츠에서 중요한 것은 다양한 장르와 형식 속에 담겨 있는 인문적 특성이다. 그러나 문화콘텐츠의 변화와 발전이라는 측면에서 살펴보면 내용적인 측면보다 기술의 발달에 따른 외부적 요인에 의하여 더 많은 영향을 받고 있음도 사실이다. 그러나 문화콘텐츠의 발전을 둘러싼 기술적 환경은

하드웨어(Hardware) → 소프트웨어(Software) → 콘텐츠웨어(Contentsware) → 아트웨어(Artware)로 바뀌고 있다(인문콘텐츠 학회. 2006)는 견해에서도 드러나듯 콘텐츠가 디지털 기술의 발전과 함께 대중화되어 왔지만 그 발전의 방향은 기술의 발전을 예술적 차원의 품격을 향해 나아가고 있다는 점이다. 결국 문화콘텐츠는 기술을 뛰어 넘는 예술의 경지에 올라갈 때에 성공할 수 있다는 평범한 사실을 다시 한 번 보여준다.

한편 문화콘텐츠와 관련한 다양한 용어가 우리 사회에서 통용되고 있음을 볼 수 있어 이에 대한 간략한 구분이 필요하다. 문화적인 소재를 바탕으로 디지털 기술을 활용하여 제작된 결과물은 일반적으로 문화콘텐츠라고 부른다. 이 용어는 가장 널리 사용되는 명칭으로 특히 콘텐츠의 기반이 되는 원형콘텐츠를 포괄하는 개념으로 널리 쓰이며, 산업적 측면에서 문화콘텐츠 산업 또는 문화산업이라는 용어와 함께 사용되기도 한다. 디지털콘텐츠는 내용적인 측면보다는 콘텐츠를 만드는 기술적 관점에서 붙여진 이름이고, 내용의 창조와 방향이 궁극적으로 역사나 민속, 문학 등의 문화원형들을 바탕으로 이루어진다는 관점에서 보면 이를 인문콘텐츠라고 부르기도 한다. 그러나 가장 널리 쓰이는 용어는 문화콘텐츠이다.

2. 문화산업과 문화콘텐츠산업

문화콘텐츠는 문화산업과 별개로 생각하기 어렵다. 오늘날 문화콘텐

츠란 기본적으로 유형·무형의 문화유산을 산업화시켜 대중 매체를 이용해 널리 보급하는 상품화의 의미를 내포하고 있기 때문이다. 한 마디로 말해 문화콘텐츠는 산업과 연계시켜 경제적 수익 실현을 목표로 한다.(강연호. 2010) 한류라고 불리는 다양한 문화콘텐츠들 즉, K-POP, K-DRAMA를 비롯하여 화장품을 중심으로 하는 K-Beauty, 각종 패션 상품을 망라하는 K-Fashion 등을 생각해보면 이들을 통한 우리나라의 산업적 수익은 실로 엄청나고 이들은 이제 국가경쟁력의 핵심으로 인정될 만큼 중요해졌다. 문화를 산업과는 별개의 예술적 행위로만 바라보던 패러다임은 이미 무너졌으며, 문화 산업은 다른 경제활동과 마찬가지로 산업적 측면에서 국가의 부가가치를 생성해 내는 주요 산업으로 당당히 자리를 잡게 되었다

산업적 측면에서 문화콘텐츠는 문화산업 또는 문화콘텐츠산업이나 이를 줄여서 콘텐츠산업으로 혼용되기도 하는데 범위로 비교하면 문화산업 > 문화콘텐츠산업 > 콘텐츠산업의 순으로 정리할 수 있다. 그리고 포괄적 의미의 문화콘텐츠 산업은 문화적 가치가 내포된 상품을 기획·제작·가공하여 생산하거나 유통, 마케팅 및 소비과정에 참여하여 경제적 부가가치를 창출하거나 이를 지원하는 모든 연관 산업으로 정의할 수 있다.

이렇게 넓은 범위에서 콘텐츠 산업의 범위는 다음 그림과 같이 나낼 수 있다. 이 그림에 나타나는 콘텐츠 산업, 문화산업, 엔터테인먼트 산업, 영상산업, 레전 산업 등도 문화콘텐츠와 비슷한 의미를 가지고 있다.(고정민. 2007)

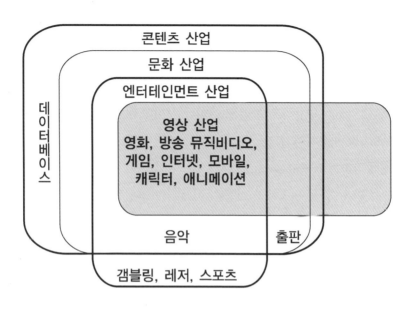

콘텐츠 산업

문화 산업

엔터테인먼트 산업

데
이
터
베
이
스

영상 산업
영화, 방송 뮤직비디오,
게임, 인터넷, 모바일,
캐릭터, 애니메이션

음악 출판

갬블링, 레저, 스포츠

콘텐츠 산업의 범위(고정민. 2007)

2.1. 문화콘텐츠 산업의 특성

2.1.1. 문화적 속성

문화콘텐츠는 문화적 측면에서 보면 그 특성상 지역과의 연계성이 강하고 오랜 역사 속에서 전통적으로 전승 발달해 온 것이며, 특히 지역과의 연계라는 관점에서 보면 또 다른 분야로의 확장이 용이하며 수요자의 가격적인 비탄력성 등을 생각해 볼 수 있다. 이를 좀 더 자세히 살펴보자.(전미경. 2011)

먼저 지역 영속에 따른 배제성이다. 지역사회에서 오랜 시간 동안 형성된 각종의 문화자원을 문화콘텐츠로 만들 경우에는 많은 이점을 가

질 수 있는데 이는 다음과 같다. 지역의 전통적인 문화자원을 이용하여 만들어진 문화콘텐츠는 그 지역에만 속하게 되고 다른 지역은 질적으로 더 우수한 문화콘텐츠를 만들 수 있다고 가정하더라도 실질적인 의미를 가지지 못하는 경우가 대부분이다. 즉 문화자원의 장소 일치성 여부에 따라 자원의 자산 가치는 크게 확장되기도 하고 축소되기도 한다. 장소성이 강한 문화자원으로는 신화, 전설, 인물, 음식, 의식, 민속, 건축, 조각, 서적, 공예, 음악, 복식, 언어, 회화 등이다.

예를 들어 경상북도 안동지역에서 유명한 하회탈춤의 경우 탈춤이라는 예술적 표현은 다른 지역에서도 얼마든지 할 수 있고, 예술적으로 더 우수한 공연을 만들 수 있음에도 불구하고 지역영속성에 따른 배제성은 타 지역의 유사 문화콘텐츠 생산을 무의미하게 만들거나 금지하게 되는 배제성을 가진다.

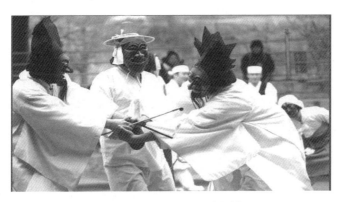

안동의 대표적 지역문화 – **하회탈춤**

다음으로 주목되는 특징은 지역영속에 따른 역사성이다. 전통이라는

말 자체가 어느 정도 시간의 경과를 의미하는 역사적 개념인데 지역에 영속되어 있는 문화자원을 활용한 문화콘텐츠는 일회성이나 단기간으로 끝나는 것이 아니라 오랜 시간동안 문화콘텐츠로 기능할 수 있다는 점이다.

흔히 문화콘텐츠의 대표격으로 일컬어지는 영화의 경우 현대적 젊은 이들의 사랑을 그린 영화가 단기간에 높은 인기를 끌 수는 있으나 오랜 시간 동안 인기가 지속되기는 어렵다. 그러나 한 지역의 역사나 전통문화자원을 소재로 만든 영화의 경우 상당한 시간이 경과되더라도 의미가 부여되거나 인기가 지속되는 사례가 많다.

세 번째로 주목할 수 있는 것은 확장용이성이다. 지역 전통문화는 대부분 그 초창기에 온전한 문서의 형태로 고정되지 않은 채 전승되어 왔으며 이에 따라 정형화된 문화콘텐츠 생산이 아닌 다양한 형태로 생산이 가능하다. 즉, 특정 문화자원은 그 자체로서 기능성이나 심미성이 퇴색하면 소멸되지만 그 문화자원을 문화자산으로 활용하기 위해 문화콘텐츠로 개발하면, 연관 상품과 파생 상품으로의 전환이 용이하다. 민담이 소설로, 소설이 영화나 드라마로, 다시 뮤지컬과 오페라, 만화와 애니메이션, 캐릭터의 소재로 활용되고 응용된다. 더구나 문화콘텐츠의 이러한 확장성은 문화기술의 발전에 따라 일상생활 속의 제품 및 서비스로서 창작 기반의 디지털 기술과 융합 현상에 따라 디지털 스토리텔링, 디지털 시네마, 에듀테인먼트, e-book, u-game 등 CT 관련 상품으로 급속히 확산될 수 있다.

네 번째는 수요행위의 가격적 비탄력성을 들 수 있다. 지역의 전통문

화에 기초한 문화콘텐츠는 상품화하였을 때 그 상품의 실용적인 가치 이전에 지역 전통문화와 접목되므로 소비자들은 그 가격에 따른 구매 의사 영향이 최소화될 수 있다.

예를 들어 안동 지역의 명물이라고 할 수 있는 '안동 간고등어'의 경우 '간고등어'라는 식품 자체는 어느 지역에서나 만들 수 있지만, 명칭에 '안동'이라는 지리적 표장이 표시될 경우 가격에 큰 구애 없이 소비가 이루어지는 가격의 비탄력성을 확인할 수 있다.

2.1.2. 산업적 특성

한편 문화콘텐츠 산업을 문화적 측면이 아닌 산업적 측면에서 보면 또 다른 특성을 생각해 볼 수 있다. 세계경제는 자본과 노동이 가장 중요한 투입 요소이던 산업경제 시대를 지나 지식이 가장 중요한 역할을 하는 지식기반경제로 이동하고 있다. 유형의 자산보다 무형의 자산이 중요해졌고, 이러한 무형자산의 창출, 활용, 확산에서 더 효율적인 역할을 하는 기업이나 국가가 경쟁우위를 점하게 된다. 핵심적인 경쟁력 요소가 바뀌었기 때문에 기존의 자본집약적 산업이나 노동집약적 산업은 지식집약적 산업에게 주도적 위치를 내어주고 있다. 이처럼 역동적으로 변하는 세계의 경제 사회적 흐름을 이해하고 적절하게 대응하기 위해서 지식은 중요한 전략적 자원이 되었다.

문화콘텐츠 산업의 산업적 특성에 대해 고정민(2007)은 산업의 공통적 특성과 상품의 특성을 다음 그림과 같이 제시한 뒤 이 내용을 자세히 열거하고 있다.

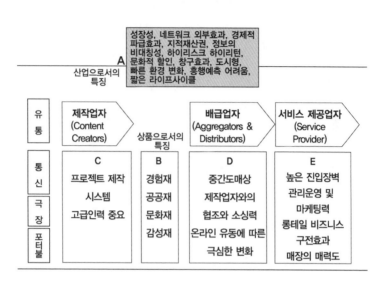

| A
산업으로서의
특징 | 성장성, 네트워크 외부효과, 경제적
파급효과, 지적재산권, 정보의
비대칭성, 하이리스크 하이리턴,
문화적 할인, 창구효과, 도시형,
빠른 환경 변화, 흥행예측 어려움,
짧은 라이프사이클 |
</table>

유 통	제작업자 (Content Creators)	상품으로서의 특징	배급업자 (Aggregators & Distributors)	서비스 제공업자 (Service Provider)
통 신 극 장 포 티 블	C 프로젝트 제작 시스템 고급인력 중요	B 경험재 공공재 문화재 감성재	D 중간도매상 제작업자와의 협조와 소싱력 온라인 유동에 따른 극심한 변화	E 높은 진입장벽 관리운영 및 마케팅력 롱테일 비즈니스 구전효과 매장의 매력도

문화콘텐츠 산업의 특성(고정민. 2007)

여기서는 그가 말하고 있는 여러 특성 가운데 산업의 공통 특성과 상품의 특성을 간략히 옮겨 보기로 한다. 먼저 산업의 공통 특성은 13 가지로 나뉜다.

1) 문화콘텐츠 산업은 성장성이 높은 유망산업이다. 특히 디지털 기술의 발전에 따라 다수의 새로운 플랫폼이 속속 등장하기 때문에 콘텐츠 시장은 상당기간 빠른 성장을 지속할 것으로 전망된다.

2) 하이 리스크 하이 리턴(High Risk High Return) 산업이다. 위험성은 높지만 흥행에 성공한 작품은 수익성이 높다. 이러한 특성 때문에 소수의 히트 작품이 수익 중의 대부분을 차지하여 부익부 빈익빈 현상이 뚜렷하게 나타난다.

3) 손익 분기점 이후에는 매출이 증가할수록 이익 폭은 더욱 크게 증가한다. 문화콘텐츠 산업은 초기 제작비가 투입된 이후에는 복제비용 등 극히 적은 비용만이 소요된다. 이는 대부분의 비용이 고정비적인 성격을 가지고 있고 매출이 증가에 따라 비용이 증가하는 변동비는 그다지 크지 않다는 것을 의미한다.

4) 문화상품의 교역 시에 문화적 할인(cultural discount)이 발생한다. 문화상품은 언어, 관습, 선호 장르 등의 차이로 인해 다른 문화권에 진입하기가 쉽지 않다. 언어, 관습, 장르 등의 차이를 문화적 장벽이라 하고 그 크기를 할인율로 나타낸다. 장벽이 높을수록 할인율이 높고 낮을수록 할인율이 낮다. 장르별로 보면 게임, 애니메이션, 다큐멘터리 등은 할인율이 낮은 반면 드라마, 가요, 영화 등은 문화적 요소가 강하여 할인율이 높은 특성을 지닌다.

5) 창구효과가 발생한다. 창구효과(Window Effect)란 하나의 콘텐츠가 다양한 플랫폼에 사용되는 것을 말한다. 영화의 경우 극장에서 개봉 된 뒤, TV, 비디오, DVD, IPTV, 인터넷 제공 등으로 이어지는 윈도우를 가지고 있다. 제작사는 각 윈도우가 겹치지 않도록 홀드백(Hold Back)을 설정하여 윈도우간의 소비자 접촉 기간을 조정한다.

6) 네트워크 외부효과가 작용한다. 네트워크 외부효과(Network externalities)란 많은 사람들이 그 상품을 사용하면 할수록 상품의 가치가 증가하는 현상을 말한다. 콘텐츠 사용자가 증가하면 할수록 하나의 유행이 형성되어 콘텐츠의 효용을 증대시키고 이는 다시 소비자를 끌어 들이는 역할을 한다.

7) 경제 사회적 파급효과가 큰 산업이다. 생산유발 효과, 부가가치유발 효과 등이 타 산업에 비해 높고 고용유발 효과도 제조업이나 서비스업보다 높다. 이보다도 사회적 파급효과가 더욱 크다. 미국의 디즈니를 예로 들면 디즈니를 모르는 우리나라 어린이들은 거의 없다. 디즈니의 만화나 영화, 캐릭터 등을 통하여 미국에 대한 동경과 환상을 가지게 되는데 이는 경제적으로 계산할 수 없는 엄청난 사회적, 문화적 파급효과를 만드는 대표적 사례이다.

8) 도시형 산업이다. 문화와 밀접한 관련을 가지고 있는 문화콘텐츠 산업은 문화적 인프라나 문화 소비자가 많은 대도시를 중심으로 발달되어 있다. 우수한 인력을 필요로 하는 문화콘텐츠 산업은 공장이나 넓은 부지보다. 우수한 인력이 모여 있는 대도시가 입지 조건으로 적합하기 때문이다.

9) 지식재산권과 관련된 산업이다. 문화콘텐츠 상품에는 재산권의 하나인 지식재산권이 부여되어 있다. 지식재산권은 물질문화에 부여되는 산업재산권, 정신문화에 부여되는 저작권, 그리고 신지식재산권 등으로 나뉘는데, 저작자의 권리를 인정한 저작권이 문화콘텐츠 상품과 직접적으로 연관되어 있다.

10) 정보의 비대칭성이 존재하는 산업이다. 정보의 비대칭성이란 의사와 환자처럼 거래관계에서 한 쪽의 사람은 풍부한 정보를 가지고 있으나, 상대방은 충분한 정보를 가지고 있지 못해 정보의 비대칭적 구조가 존재하는 것을 말한다.

11) 환경변화가 매우 빠른 산업이다. 문화콘텐츠 산업은 디지털, 모

바일, 유비쿼터스 기술 발전과 이에 따르는 신규 플랫폼의 등장 등 환경 변화가 매우 빠르다. 또한 방송 통신 융합으로 새로운 서비스가 등장하는가 하면, UCC 라는 새로운 형태의 유통 및 제작이 나타나 있다.

12) 흥행 결과를 예측하기 어려운 산업이다. 문화콘텐츠 산업은 불확실성의 요소가 너무 많고 콘텐츠의 질을 평가하기가 어려워 흥행예측이 거의 불가능하다.

13) 라이프 사이클이 짧은 산업이다. 일반적으로 영화, 음악 등에서 이러한 특성이 강하게 나타난다.

다음에 고정민(2007)이 제시한 상품의 특성을 소개한다.

1) 문화콘텐츠 상품은 경험재이다. 문화콘텐츠 상품은 경험해 보지 않으면 그 가치를 알 수 없다. 영하의 경우, 소비자가 영화 티켓을 구입하여 영화를 볼 때가지는 영화를 경험할 수 없다. 즉 영화라는 상품을 경험하려면 돈을 지불하고 극장에 들어가야만 한다.

2) 문화콘텐츠 상품은 공공재이다. 공공재란 한 사람의 소비자가 다른 사람의 소비를 방해하지 않고 여러 사람이 동시에 편익을 받을 수 있는 비경쟁성, 비선택성, 비배제성 등의 특성을 가지는 상품이다. 영화의 경우 한 사람이 영화를 보았다고 해서 다른 사람이 영화를 보는 데 방해를 받는 것은 아니며 영화가 부족하거나 사라지는 것도 아니다.

3) 문화와 밀접하게 연관되어 있는 상품이다. 문화콘텐츠는 한 나라의 문화와 정서를 담고 있다. 문화콘텐츠를 해외에 수출하는 것은 문화를 수출하는 것과 같다. 할리우드 영화가 미국 문화를, 한류가 한국문화를 대표하는 것이 바로 그러한 현상이다.

4) 문화콘텐츠 상품은 감동재이다. 소비자가 문화콘텐츠에 대해서 느끼는 가치는 콘텐츠가 소비자에게 주는 감동에 있다. 소비자는 유용성이나 편리함보다 콘텐츠가 주는 감동에 의해서 가치를 평가한다.

5) 구전에 의한 효과가 큰 상품이다. 문화콘텐츠는 타인의 추천, 평론, 인터넷의 평가 등에 영향을 많이 받고 일단 입소문을 타면 소비자의 구매 기간이 연장된다.

한편 도운섭(2005)은 문화산업의 특성을 생산과정에서의 예술적 가치와 작가의식이 가미되고, 높은 전문성을 가진 창작과정의 필요성을 강조하고 유통과 소비 과정에서도 일반적인 상품과는 색다른 유통경로를 가진다는 점을 지적하고 문화산업의 산업적 특성을 다음과 같이 4가지로 설명하고 있다.

1) **주관적인 평가에 민감한 산업** : 문화산업은 개인적인 기호와 문화적 선호도에 치중되고 관념적이고 주관적인 평가에 의존한다. 그러므로 문화산업은 주관적 평가가치에 더 의존하는 산업이므로 브랜드의 이미지 향상을 위해 평가를 높이는 전략이 필요하다.

2) **지역적 전통과 독창성을 지닌 산업** : 특정 지역의 독특한 느낌은 타 지역 사람들에게 새로운 느낌과 매력을 주고 문화상품의 가치도 높여준다. 따라서 각 지역마다 가장 지역적인 것이 세계적인 것이 될 수 있다.

3) **단기적 유행성을 지닌 산업** : 문화상품의 수요자들은 새로운 것에 마음이 끌리고 익숙해지면 싫증을 느끼는 경향이 강하므로 통상적으로 일반 상품보다 유행성의 정도가 높다.

4) 미학적 가치를 지닌 아이디어, 디자인 창출산업 : 문화산업은 미학적, 질적인 가치를 중시하는 산업이며 아이디어의 혁신과 새로운 디자인의 창출을 강조하는 산업이다. 따라서 특정분야에 높은 창의력을 가진 전문가와 중소규모의 전문 생산가들의 상호 연계가 매우 중요하다.

이외에도 문화콘텐츠 산업의 특성에 대하여 한국콘텐츠진흥원(2011)은 다음의 6가지를 제시하고 있다. 이는 앞서 논의한 특성과 달리 사회문화적 관점에서 문화콘텐츠를 바라보고 있는 점에서 의미가 있다.

1) 원소스 멀티유즈(One Source, Multi Use; OSMU)의 속성

문화콘텐츠 산업은 하나의 소스를 서로 다른 장르와 산업으로 다양하게 활용하는 원소스 멀티유즈의 속성을 지닌다. 이는 원작을 활용하여 다른 장르의 콘텐츠 또는 다른 산업의 상품으로 전이가 용이하며, 재생산비용이 거의 없다는 장점을 가진다. 그리고 콘텐츠의 질만 확보되면 시공간을 뛰어 넘어 변형이 가능하기 때문에 글로벌 산업으로 도약이 가능하고 산업의 생명 주기가 제조업에 비해 긴 편이다.

2) 연쇄적 부가가치 창출

문화콘텐츠 산업은 OSMU의 속성으로 타 산업으로 전이되어 국가 브랜드 제고, 제조업 및 서비스업의 동반성장 견인, 관광업의 성장 등 다양한 산업군에서 연쇄적으로 부가가치를 창출하는 선순환 효과를 가진다.

3) 고성장·고수익 산업

문화콘텐츠 산업은 소득이 증가함에 따른 여가와 레저, 문화에 대한 관심 고조와 미디어 융합현상에 힘입어 높은 성장세를 보인다. 문화콘텐츠 산업은 매출액과 당기순이익 부문에서 일반 서비스업 보다 높은 성장률을 보이고 있으며 이익 마진의 지표가 되는 매출액 대비 당기 순이익률(당기순이익/매출액)도 제조업이나 서비스업보다 높은 고수익 산업이다.

4) 소비자 생산형 산업

최근 많은 산업들이 소비자 중심으로 변하고 있으나 특히 문화콘텐츠 산업은 소비자 참여형 산업에서 더 발전하여 이제는 소비자 생산형 산업이 되었다. 2006년 UCC 열풍이 불면서 그간 콘텐츠 소비의 주체였던 소비자들이 생산 주체로 변화 하고 능동적인 프로슈머(Prosumer=Producer+Consumer), 유제이터(Usator=User+Creator) 등으로 진화하는 계기를 마련하였다.

특히 미디어 융합현상이 심화되고, IT 기술이 발달하면서 소비자 참여와 생산현상은 더욱 활발해지면서 문화콘텐츠산업 전반에 걸쳐 가치 사슬이 선형적 모형에서 웹 모형으로 변화하고 있어 소비자의 니즈가 직접적이고 즉각적으로 반영되어야 한다.

5) 크로스 플랫폼(cross platform) 현상

크로스 플랫폼기술은 하나의 콘텐츠 또는 서비스를 모바일, 인터넷,

DMB 등 다른 기종의 단말기에서도 그대로 상호연동, 서비스를 가능케 하는 기술이며, 이 기술이 적용되면 사용자는 하나의 콘텐츠를 언제 어디서나 다양한 플랫폼을 통해서 이용할 수 있게 된다. 게임 장르에서 특히 크로스 플랫폼의 개념은 확산되고 있다.

네트워크의 융합현상으로 콘텐츠가 디지털화 되는 경향이 커지고, OSMU의 속성이 가속화 되면서 문화콘텐츠산업은 플랫폼 중심에서 콘텐츠 중심으로 핵심가치가 이동하고 있다.

6) 저탄소 녹색산업

문화콘텐츠산업은 제조업과 같이 공장과 같은 부지가 필요 없고, 생산과정에서 발생하는 오염물질과 탄소 배출이 없는 21세기형 창의・지식 산업이며, 콘텐츠의 디지털화, 온라인 유통의 증가, 저작권과 같은 무형자산의 판매 등으로 해외 수출을 위한 물류비용이 절대적으로 절감되고 화석연료사용이나 이로 인한 이산화탄소의 발생이 감소한다.

한편 고정민(2007)은 가치사슬이라는 개념을 통원하여 문화콘텐츠 산업을 이해하고자 한다. 가치사슬이란 그 산업에 속하는 기업과 기업의 활동, 이들의 물적 및 서비스 흐름 등을 이해하는데 유용한 도구이다. 문화콘텐츠 산업의 가치사슬은 크게 세단계로 나뉘는데 첫째는 제작, 둘째는 배급, 셋째는 서비스 제공의 단계이다. 제작은 기획(pre production)과 제작(production), 후반작업(post production)으로 구성된다. 배급은 1차 유통단계인데 판매의 경우 도매에 해당하는 것으로 제작된 콘텐츠를 모아서 소매상에 제공하는 단계이다. TV의 경우 공중파 방송이나 케이블

의 서비스 제공업자(Service Provider) 또는 영화의 배급사 등이 이를 담당한다. 셋째 단계인 서비스 제공 즉 2차 유통단계는 1차 유통에서 받은 콘텐츠를 소비자에게 직접 제공하고 서비스하는 역할을 담당하는 단계이다. 이러한 가치사슬 단계를 그림으로 나타내면 다음과 같다.

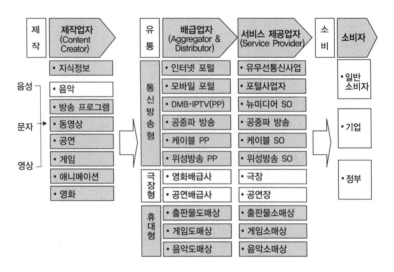

문화콘텐츠 산업의 가치사슬(고정민, 2007)

2.2. 문화콘텐츠 산업의 유형

문화콘텐츠 산업은 사용목적과 시각에 따라 문화산업의 하위개념으로 설정되기도 하지만 두 가지 산업이 기본적으로 시장에서 거래되는 문화적 재화와 서비스를 바라보는 시각의 차이에서 파생된다는 점에서 두 개념은 흔히 혼용하여 사용되는 경우가 많다.

일반적으로 넓은 의미의 문화산업은 전통과 현대를 막론하고 문화와

예술 분야에서 창작을 통해 상품과 서비스를 대량으로 생산 또는 판매하는 모든 산업영역을 가리키며 이 경우 문화산업은 문화, 음악, 건축, 연극, 무용, 사진, 영화, 디자인, 미디어예술, 출판, 드라마 등을 포함하고 좁은 의미의 문화산업은 문화와 예술을 상품의 소재로 하되 문화산업이라는 엔터테인먼트 요소가 상품의 부가가치에 커다란 역할을 하는 산업을 말한다.

그러나 이것은 문화라는 의미가 갖는 추상적인 측면과 과학기술의 발달로 문화산업의 범위가 넓어지고 있고 한 나라의 문화의 개념 및 기술적 특성과 수준에 따라 각기 달리 나타날 수 있기 때문에 문화산업을 한마디로 정의하기 어려우며 다만 문화상품의 특성과 기준을 어떻게 설정하느냐에 의한 관점에 따라 달리 정의될 수 있다.(왕두두. 2008)

문화산업이라는 용어는 산출물, 고용, 수입 그리고 소비자의 수요를 만족시키기 위한 문화적 생산의 경제적 잠재력이라는 의미를 내포한다. 명칭은 나라마다 다르며 한국은 문화산업(Culture Industry) 또는 문화콘텐츠 산업(Culture Contents Industry)이라고 하나, 미국은 엔터테인먼트산업, 저작권산업 등을 포괄하는 정보산업(Information Industry), 영국은 창조산업(Creative Industry)과 문화산업(Culture Industry)를 혼용하며, 프랑스와 호주, 중국은 문화산업(Culture Industry), 일본은 오락산업(Entertainment Industry) 등으로 다양하게 사용하고 있으며 OECD는 영상, 출판, 음반, 방송, 광고산업 등을 포괄하여 정보, 오락산업(Information and Entertainment Industry)으로 부르고 있다.

문화산업 또는 문화콘텐츠 산업에는 어떠한 것들이 포함되는가? 콘

텐츠란 문자, 소리, 화상, 영상 등 다양한 형태로 이루어진 정보의 내용물을 뜻하는 것으로 형태가 없는 상품(commodity)이면서 감동, 상상력, 예술성, 가치관, 생활양식 등 정신적, 감성적 가치를 담고 있는 문화상품(cultural commodity)이라고 할 수 있다. 또한, 문화상품은 문화적 요소가 승화되어 경제적 부가가치를 창출하는 유무형의 재화와 서비스의 복합체를 의미한다. 여기서의 문화적 요소는 예술성, 창의성, 오락성, 대중성을 포함한 추상적인 형태이며 문화콘텐츠는 창의력과 상상력을 바탕으로 문화적 요소들과 결합하여 재구성된 콘텐츠를 말한다. 이러한 콘텐츠의 창작 원천인 문화적 요소에는 생활양식, 전통문화, 예술, 이야기, 대중문화, 신화, 개인의 경험, 역사기록 등 다양한 요소들이 있으며 이러한 요소들을 창의적 기획을 바탕으로 고부가가치를 창출 할 수 있는 산업으로 전환하는 것이 문화콘텐츠 산업이다.

이를 좀 더 구체적으로 알아보자. 유네스코(UNESCO)는 상품 제조 방식을 기준으로 두 그룹으로 분류하였는데, 제1그룹은 도서, 미술 복제, 음반 등 비교적 작은 규모의 개인적 창조물이 산업기술에 의해 대량으로 생산되는 산업이며, 제2그룹은 영화, TV 등 초기단계에서부터 대량의 물적 투입이 필요할 뿐 아니라 공급 양식도 집단적 성격을 가지는 산업을 말한다.

우리나라의 문화콘텐츠 개념은 문화산업진흥기본법에 잘 나와 있다. 이 법에 명시된 문화콘텐츠의 개념을 살펴보면, '문화산업'이란 문화상품의 기획·개발·제작·생산·유통·소비 등과 이에 관련된 서비스를 하는 산업으로 다음 어느 하나의 항목에 해당하는 것을 일컫는다.

구체적으로 여기에 속하는 산업의 유형은 다음과 같다.

① 영화・비디오물과 관련된 산업

② 음악・게임과 관련된 산업

③ 출판・인쇄・정기간행물과 관련된 산업

④ 방송영상물과 관련된 산업

⑤ 문화재와 관련된 산업

⑥ 만화・캐릭터・애니메이션・에듀테인먼트・모바일 문화콘텐츠
・디자인(산업디자인은 제외)・광고・공연・미술품・공예품과
관련된 산업

⑦ 디지털 문화콘텐츠, 사용자제작 문화콘텐츠 및 멀티미디어 문화
콘텐츠의 수집・가공・개발・제작・생산・저장・검색・유통 등
과 이에 관련된 서비스를 하는 산업

⑧ 그 밖에 전통의상・식품 등 전통문화자원을 활용하는 산업으로
서 대통령령(문화산업진흥기본법 시행령)으로 정하는 산업

등을 문화산업의 범주에 포함시키고 있다.

한편, 최근에는 문화산업진흥기본법과 한국표준산업분류체계 등 법
적, 행정적 개념의 차이에 대응하여 국무총리실의 조정으로 문화체육관
광부와, 미래창조과학부, 교육부, 통계청 등 범부처 차원에서 콘텐츠산
업통계 분류체계를 재정립하였는데 그 분류체계와 기준에 따른 11 대
분류, 48 중분류, 121 소분류 항목의 내역은 다음과 같다.

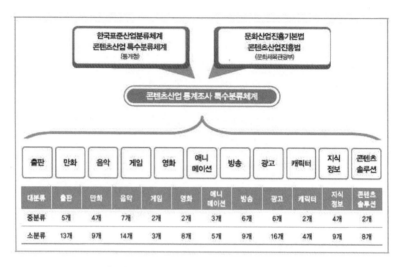

대분류	출판	만화	음악	게임	영화	애니 메이션	방송	광고	캐릭터	지식 정보	콘텐츠 솔루션
중분류	5개	4개	7개	2개	2개	3개	6개	6개	2개	4개	2개
소분류	13개	9개	14개	3개	8개	5개	9개	16개	4개	9개	8개

콘텐츠산업 통계조사 분류체계(한국콘텐츠진흥원(2016)

한국콘텐츠진흥원(2016)이 제시한 이 분류체계를 보면 앞서 살펴본 문화산업진흥기본법의 분류보다 더 체계가 분명하고 산업적 특성이 잘 드러나 있음을 알 수 있다. 그런데 이러한 통계가 다루고 있는 부분은 콘텐츠와 관련된 부분을 모두 포괄하고 있어서 우리가 생각하는 콘텐츠의 본질과는 좀 더 다른 모습을 보이고 있음을 알 수 있다.

예를 들어 출판의 경우 5개의 중분류와 13개의 소분류로 구성되어 있다. 5개의 중분류는 출판업, 인쇄업, 출판도소매업, 온라인출판 유통업, 출판임대업이다. 그리고 출판업의 경우 다시 7개의 소분류로 나누어지는데 이들은 서적출판업, 교과서 및 학습서적 출판업, 인터넷/모바일 전자출판 제작업, 신문 발행업, 잡지 및 정기간행물 발행업, 정가광고 간행물 발행업, 기타 인쇄물 출판업 등으로 나누어져 있다. 이러한 분류는 산업적 측면에서는 타당성을 갖는 분류체계로 볼 수 있다. 그러

나 창의적이고 예술적인 측면이 강조되어야 하는 콘텐츠분야에서는 출판업이 과연 콘텐츠산업에 포함될 수 있는가에 대해 의문이 들기도 한다.

반면에 영화나 캐릭터의 경우는 중분류도 매우 간단하게 나누어지고 있음을 보게 된다. 영화는 영화제작과 유통, 캐릭터 역시 제작과 유통이라고 하는 두개의 분류체계를 가지고 있다. 이는 매우 적절한 분류이며 이들이 문화콘텐츠 산업의 중심이 되는 이유를 잘 보여준다 하겠다.

제 2 부

지역문화와 문화원형 콘텐츠

지역문화와 문화원형 콘텐츠

1. 문화원형의 개념

1.1. 문화원형의 학문적 개념

문화콘텐츠와 문화산업이 지식기반 사회에서 정보사회로의 변화를 이끌어가는 현대 사회의 중요한 산업적 위치를 차지하게 되면서 우수한 콘텐츠의 기반이 되는 문화자원에 대한 관심이 크게 높아지고 있다. 문화콘텐츠는 결과적으로 한 민족이나 국가가 가지고 있는 문화적 자원과 역량을 바탕으로 이루어지는 것이며 이러한 문화적 자원과 역량은 현대에 들어와 새로이 만들어지기보다는 오랜 역사 속에서 자연스레 생성, 변화, 체득되어 온 우리의 모든 문화적 현상을 바탕으로 이루어진다. 이러한 문화적 자원을 우리는 문화원형이라고 부른다.

우리 사회에서 문화원형이라는 말이 쓰이기 시작한 것은 20세기 말

에 이르러 문화콘텐츠 산업이 주목을 받으면서부터이다. 특히 1999년 제정된 '문화산업진흥기본법'에 문화원형이라는 용어가 등장한다. 원형 (archetype)이란 개념 속에는 이미 본래의 모습과 아울러 이 모습은 쉴 새 없이 다양하게 변한다는 인식과 함께 원형으로부터 갈라져 나온 다양한 모습의 존재를 인정하는 사고가 깔려 있다. 문화는 인류가 가진 전통의 한 모습이며 전통이 지역이나 시대 에 따라 다른 모습으로 나타난다는 점에서 볼 때 문화의 변화는 당연한 것이다.

문화원형이라는 말 속에는 다음과 같은 개념들이 담겨있다.(김교빈, 2005)

① 역사적 과정을 거쳐 변형된 모습으로 나타나기 이전의 본래 모습
② 여러 가지 다양한 모습으로 나타난 문화현상들의 공통분모로서의 전형성
③ 지역 또는 민족 범주에서 그 민족이나 지역의 특징을 잘 드러내는 정체성
④ 다른 민족이나 지역의 문화와 구별되는 고유성
⑤ 위의 요소들을 잘 간직한 전통문화

그리고 이를 요약해 보면 전통문화 가운데 그 민족 또는 그 지역의 특징을 잘 담고 있어서 다른 지역, 다른 민족과 구별되며 아울러 여러 가지로 갈라진 현재형의 본디 모습에 해당하는 문화가 문화원형인 것이다.

아울러 김교빈(2005)는 문화원형의 보편성과 특수성을 말한다. 문화원형의 단계를 구분 짓다 보면 세계적으로 통용되어지는 보편성을 지닌

문화원형이 있고, 특수하게 우리 민족 범주 안에서 정체성과 고유성을 인정받는 민족문화로서의 '우리 문화원형'이 있으며, 다시 더 특화된 형태로 민족문화원형에서 파생된 '지방 문화원형'이 있다는 것이다. 이러한 단계에서 온 인류, 또는 우리 민족에게 공통적으로 통용될 수 있는 문화원형이 바로 보편성을 지닌 문화원형이라고 할 수 있는 것이다. 우리의 콩쥐팥쥐 이야기가 서양의 신데렐라 이야기와 일맥상통하고 우리 흥부전이 중국과 동북아시아에 널리 퍼져있는 설화와 유사한 내용을 담고 있음을 통해 문화원형의 보편성을 확인할 수 있다.

하지만 문화현상에 보편성만 존재하는 것은 아니다. 문화현상에서는 특정한 원형이 각 지역이나 시대에 따라 다른 모습으로 발전한 예를 얼마든지 볼 수 있다. 이러한 경향이 바로 민족단위나 지역단위의 특수성으로 나타난다. 예를 들어 불교가 인도에서 발생하였지만 한국과 중국과 일본에서 전개된 양상은 매우 다르다. 사상적으로는 궁극적 지향이 같으면서도 각각 다른 사유 체계와 논리 전개 방식의 차이를 보이기도 하고, 구체적인 현실에서는 미술이나 건축을 통해 나타나는 모습이 달라지기도 한다. 그렇기 때문에 중국 불교, 한국 불교, 일본 불교라는 구분이 가능해 진다. 또한 같은 문화적 뿌리를 지니고 같은 한반도 안에서 행해지는 무속이라도 영남에 나타난 모습과 호남에 나타난 모습이 다르다. 그렇기 때문에 우리는 문화원형을 논의할 때 보편성과 함께 특수성을 말하지 않을 수 없는 것이다.

이 문제는 문화콘텐츠의 세계적 경쟁력과도 연관이 된다. 문화콘텐츠는 자국민을 대상으로 하면서도 동시에 세계 전체를 수요 대상으로 해

야 한다. 세계를 지배하는 문화콘텐츠를 곰곰이 분석해보면 하나같이 해당 문명권의 근본적 속성을 강하게 지니고 있다. 세계적으로 성공한 콘텐츠라 할 수 있는 <반지의 제왕>은 북유럽의 신화를 기반으로 한 소설이자 영화이며, 중국 영화 <와호장룡>은 중국의 대표적 문화 아이콘인 무협 이야기를 바탕에 둔 영화이다. 그런가하면 <라스트 사무라이>는 남북전쟁이 끝난 후 정신적 혼동에 휩싸인 서양의 군인과 일본의 사무라이 문화가 교묘하게 결합된 영화이다. 이와 같이 작품성과 흥행성을 동시에 만족시킨 콘텐츠 중에는 해당 문명권의 전통 문화에 기반을 둔 경우가 상당히 많다.

이렇듯 보편성과 특수성은 문화원형이 가져야 하는 매우 중요한 속성이다. 송성욱(2005)도 훌륭한 문화콘텐츠를 개발하기 위해서는 문화원형에 대한 의식적이고 체계적인 개발이 필요함을 역설하면서 이와 관련하여 가장 중요하게 고려해야 할 요소는 문화원형 소재의 보편성과 특수성임을 강조하고 있다.

예를 들어 조선시대 과학수사라 할 수 있는 「검안」 이야기 같은 것은 일반인들에게는 너무나도 생소할뿐더러 학계에서 본격적인 논의가 이루어지지 않았던 소재이다. 그렇지만 특수하기 때문에 오히려 이러한 소재에 낯선 대중들의 호기심을 끌 수 있기도 하다. 호기심을 끌 수 있다면 우선 소재로 거론할 수 있을 것이다. 그러나 특수성만으로 끝난다면 그것이 지니는 소재적 가치는 현격하게 줄어들 수 있다는 것이 그의 생각이다. 위에서도 언급했듯이 문화콘텐츠는 보편성을 생명으로 하기 때문이라는 것이다. 그런데 「검안」은 특수한 소재이지만 과학 수사 혹

은 탐정 이야기라는 점에는 보편성을 획득한다. 따라서 이 소재는 특수성과 보편성을 다 갖추었다고 볼 수 있다. 문화원형 소재가 성공을 거두기 위해서는 바로 이와 같은 보편성과 특수성을 교묘하게 결합하고 있어야 한다.

그가 예로 든 「검안」은 2005년 <추리다큐 별순검>이라는 이름의 TV드라마로 제작되어 방영이 되었다. 이 드라

드라마 〈별순검〉의 포스터

마는 과학수사 기법을 사용하여 세계적으로 널리 알려진 미국의 수사 드라마 CSI를 표방한 한국적 과학수사 드라마로 기획되었다. 당시만 해도 전혀 알려지지 않았던 조선시대의 수사 기법에 대해 「검안」은 풍부하고 세밀한 자료를 제공하였으며 여기에 작가적 상상력이 보태어져 최초로 조선시대의 범죄수사와 추리를 다룬 드라마가 완성된 것이다. 드라마를 제작한 PD는 문화콘텐츠닷컴에서 「검안」을 발견하고 "이를 통해 조선시대 인명사건을 기록한 법의학서 <증수무원록>이나 정약용이 쓴 법정서인 <흠흠신서> 등 당시 실제 있었던 수백 건의 사건 기록을 접할 수 있었고, 덕분에 일일이 고서를 뒤지거나 도서관을 헤매지 않아도 됐다. 검안 문화원형콘텐츠는 법의학적 지식은 물론 백성들의 생활상까지 당시의 조선사회를 면밀히 보여줬다. 진흥원의 협조로 제작진은 당시 개발에 참여했던 자문단 교수들을 만나고, 닷컴 사이트에 정리된 내용들을 모조리 출력해 읽었다. 기록의 한 구절과 캐릭터

하나가 드라마에 주요한 영감을 줬다."고 술회하고 있다. <추리다큐 변순검>은 2006년 종영되었으나 그 이후에 다시 내용을 보강하여 2007년과 2010년 계속하여 <조선과학수사대 별순검>이라는 이름으로 후속작이 만들어졌다. 이는 이 작품의 바탕이 되는 「검안」의 콘텐츠적 가치가 어느 정도였는가를 가늠하게 해 주는 실례가 된다.

한편 배영동(2005)은 문화원형의 개념을 '문화의 가변성'에서 찾고 있다. 그는 어떤 문화요소(culture element)이든, 부분문화(sub-culture)이든, 통합된 전체로서 문화(culture as integrated whole)이든, 고정되어 있지 않고 운동하게 마련이고, 그러면 문화가 변할 수밖에 없다고 설명한다. 이는 세상에 변하지 않는 것이 아무것도 없다는 것을 생각할 때 지극히 타당한 주장이다. 이렇게 문화가 변한다면, 무엇을 문화의 원형으로 판단할 수 있을지는 참으로 난감할 뿐만 아니라, 문화에는 원형(원초형, 근원형), 또 이것이 다른 것에 영향을 미쳐서 나타난 영향형, 다른 곳에 옮겨져 수용된 전파형, 어떤 문화 변화의 근본이 되는 지향형, 원형이 여러 갈래로 분화된 분화형(또는 변이형) 등의 개념이 모두 성립 가능해진다는 것이며, 사정이 이러하다면, 문화원형이라는 개념은 문화전승을 의식한 개념이자 문화전파를 의식한 개념이고, 결국 문화변동을 의식한 개념이라고 봐야 한다는 것이 배영동의 견해이다. 그는 결론적으로 문화원형이라는 것은, 문화는 전승되고, 전파되고, 변동한다는 사실을 전제하거나 의식하면서 만들어낸 개념이라고 설명한다.

그리고 문화원형은 어느 한 개인이 만들어낸 것이라기보다는 공동체 전체의 삶의 모습들이 끊임없이 생성되고 변화하고 소멸되면서 만들어

진 집단적 성격의 문화현상이라고 보아야 한다. 이런 점에 대해 신동흔 (2006)은 문화원형 찾기에서 많은 비중을 차지하는 민속학 분야와 관련하여 '민중의 힘과 생활의 힘, 역사의 힘을 한데 아우른 문화 요소를 일컬어 민속 문화의 원형이라 할 수 있으며, 우리 삶의 고갱이가 그 속에 응축되어 있다'고 하여 문화원형이 결국 민중에 의해 만들어지는 것임을 분명히 하였다.

1.2. 문화원형의 산업적 개념

문화원형이라는 용어가 우리의 주목을 받기 시작한 것은 문화콘텐츠와 관련한 정책과 사업을 주관하는 한국콘텐츠진흥원(KOCCA)이 생겨나면서부터이다. 21세기가 되면서 전 세계적으로 문화현상을 산업적으로 활용하고 이를 바탕으로 국가의 경쟁력을 끌어올리려는 시도가 이어졌고, 미국의 영화 산업, 일본의 애니메이션 산업 등이 각 국가의 중요한 고부가가치 산업으로 자리 잡으면서, 소위 '굴뚝 없는 산업'에 대한 국가적 관심이 생겼다. 한편 대중들 역시 경제 성장에 따른 여가와 복지에 대한 욕망, 소위 '삶의 질'을 향상시키고자 하는 욕망에 따라 문화와 예술을 체험하고 즐기고자 하는 사회적 욕구가 점차 확산되어 갔고 이러한 현상은 영화와 TV드라마 등은 물론이고 다양한 공연과 문화행사, 전시 등을 통해 문화향수에 대한 욕구를 충족시켜 나가기 시작하였다. 그리고 2004년부터 본격적으로 시행되기 시작한 주5일 근무제는 경제적인 여유와 함께 대중들에게 여가를 즐길 시간적 여유를 제공함으로써 문화생활에 대한 사회적 욕구를 대폭 확장시켜 나갔다.

아울러 <허준>, <대장금>을 비롯한 TV드라마에서 촉발되어 K-POP과 K-Beauty, K-Food로 확장되는 한류(Korean Wave)의 열풍은 문화적인 결과물들이 산업적으로 성공하는 소재가 될 수 있음을 잘 보여 주고 있다.

이런 상황에서 국가에서는 문화콘텐츠 산업을 총괄하는 기구로 한국콘텐츠진흥원을 설치하였다. 이곳이 개원하면서 가장 먼저 펼쳤던 사업이 '우리 문화원형의 디지털콘텐츠화 사업'이었다. 콘텐츠로 활용할만한 우리의 원형적 문화자산이 무엇이 있는지 발견하고, 그것이 어떻게 콘텐츠로 개발될 수 있는지 그 가능성을 보여주는 프로젝트였다. 2001년에 시작한 이 사업은 2006년까지 5개년 간 106개의 과제가 진행되었고 이 과정에서 우리의 민속과 역사가 새로운 문화산업의 훌륭한 소재가 될 수 있음을 사회적으로 인식시키고 이에 대한 관심과 전문적인 연구를 이끌어 내는 계기가 되었다. '문화원형' 사업에 따라 그동안 문화계의 관심 밖으로 밀려 우리 문화의 변방에 위치해 있던 구비문학, 역사, 민속 등이 산업의 중심 소재가 되고 문화예술 발전의 기반이 될 수 있다는 측면에서 그 가치가 재조명되게 될 수 있었다.

한국콘텐츠진흥원이 주도한 문화원형의 개발 사업은 별도로 개설한 문화콘텐츠닷컴(http://www.culturecontent.com)을 통해 일반에 공개되고 있다. 그러면 여기에서 정의하는 문화원형의 개념을 알아보자.

문화콘텐츠닷컴(http://www.culturecontent.com) 홈페이지

문화콘텐츠닷컴에서는 문화원형을 다음과 같이 설명하고 있다.

문화원형이란?

선사시대부터 현대에 이르는 오랜 역사 속에서 형성된 우리 민족 문화의 모든 것! 정치, 경제, 의식주, 인물, 예술 등 다양한 분야, 이미지, 동영상, 텍스트 등 다양한 형태의 문화원형은 새로운 스토리텔링의 원동력입니다.

그리고 문화원형이 산업화되어 성공한 사례로 '반지의 제왕'과 '해리포터' 등 유럽, 아시아의 원전과 신화 등을 창작 소재로 활용한 사례들이 큰 흥행을 일으키면서 전통 문화원형이 창작의 중요한 모티브로 활용되어 새로운 창작물로 콘텐츠 경쟁력을 충분히 확보할 수 있었음을 강조하고 있다.

이어서 오랜 역사를 지닌 우리나라에는 다양하게 축적된 문화적인 전통, 역사적인 사건, 신화, 전설, 민담 등 전통문화 속의 풍부한 이야기가 있기 때문에 여기에 새로운 상상력과 고도의 제작 기술이 더해진 창작물을 만든다면 세계적인 콘텐츠로 거듭날 수 있는 가능성이 무궁무진하다고 소개한다. 마지막으로 글로벌 시장에서 경쟁력을 확보할 수 있는 콘텐츠 제작과 산업적인 활용을 위해 문화원형의 발굴과 재해석은 앞으로 지속되어야 한다는 견해를 피력하고 있다.

2. 문화원형 콘텐츠의 유형

문화콘텐츠닷컴에서는 문화원형을 아래와 같은 다섯 가지 유형으로 크게 나누고 있다. 이들은 문화원형 디지털콘텐츠 사업을 통하여 콘텐츠로 활용할 수 있도록 디지털화 된 자료들이다.

1) 주제별 문화원형
2) 시대별 문화원형
3) 교과서별 문화원형
4) 멀티미디어별 문화원형
5) 유네스코 등재 콘텐츠

5개 유형에 모두 180개의 콘텐츠 자료가 DB에 저장되어 있다. 주제별 문화원형은 전체 문화원형을 14개의 분야로 나누어 소개하고 있고,

시대별 문화원형은 모구 7개의 시대로 구분하여 소개하고 있다. 교과서별 문화원형은 국내에서 발간된 초중고교 학생용 국어, 역사, 미술, 음악 등 모든 교과서에 실려 있는 문화원형을 정리하였다. 한편 유네스코 등재 콘텐츠는 우리나라 문화유산 가운데 유네스코(UNESCO)의 세계유산에 등재되어 있는 문화유산을 소개하고 있다.

우리의 문화원형과 문화유산이 이렇게 5개의 유형으로 구분되어 있으나 실제로 소개하고 있는 문화원형 전체의 대상은 동일하며 다만 구분의 기준에 따라 나뉘어져 있을 따름이다. 그러므로 위의 다섯 가지 분류 가운데 가장 중요한 주제별, 시대별 유형에 대해서만 소개하기로 하고 그 외에 창작범주별 문화원형도 소개한다.

2.1. 주제별 문화원형

문화콘텐츠닷컴은 문화원형을 주제별로 나누고 각각에 해당하는 문화원형을 소개하고 있다. 다음에는 주제만을 보이도록 한다. 각각의 주제는 다시 여러 개의 소주제로 세분되는데 소주제 모두를 여기에 소개하기에는 지면의 제약이 있으므로 각각의 주제별로 대표적인 소주제 몇 개씩만 소개한다. 자세한 소주제의 전체 내용에 대해서는 문화콘텐츠닷컴에서 확인하기 바란다.

1) **정치, 경제, 생업** : 나루와 주막, 고려 거상의 현대적 조명, 전통고기잡이, 사냥-전통수렵방법과 도구

2) **종교, 신앙** : 우리 성 신앙, 바다문화의 원형-당제, 한국의 굿, 강릉단오제

3) 인물 : 원효대사 스토리뱅크, 최승희 춤, 조선궁중여성, 기생

4) 문학 : 처용설화, 건국 설화 이야기, 연오랑 세오녀

5) 의, 식, 주 : 재미있는 세시음식 이야기, 한국의 전통 장신구, 전통 건축과 장소

6) 회화 : 고구려 고분벽화, 풍속화 콘텐츠, 한국의 불화, 디지털 민화

7) 미술, 공예 : 백제 금동 대향로, 하회탈, 한국 고서의 표지문양, 한국의 암각화

8) 음악 : 아리랑, 디지털 악학궤범, 국악, 종묘제례악

9) 군사, 외교 : 첩보, 삼별초 문화원형, 한국 무예 원형 및 무과시험 복원, 조선통신사

10) 교통, 통신, 지리 : 전통시대 수상교통-뱃길, 한국의 전통 다리, 독도 디지털콘텐츠

11) 과학기술, 의약 : 고려시대 주화로켓과 화약무기, 조선 궁중 과학기술관-천문관

12) 천문, 풍수 : 한국의 풍수지리, 한국천문 우리 하늘 별자리, 토정비결과 한국인

13) 의례, 놀이, 연회 : 줄타기 원형, 한국의 탈과 탈춤, 팔관회

14) 문화, 기타 : 국가문화상징 무궁화, 한국 호랑이, 천하명산 금강산

2.2. 시대별 문화원형

시대별 문화원형은 통시대, 고대, 고려, 조선, 근현대, 가상시공간, 글로벌 시대로 나뉘어져 있다. 통시대는 <전통시대 수상교통-뱃길>,

<고대에서 조선시대까지 정변관련 콘텐츠>, <한국의 전통 다리> 등과 같이 특정 시대를 설정하기가 어렵거나 오랜 시대를 통하여 전승되어 온 문화원형을 다루는 경우에 해당한다. 고대는 삼국시대를 의미한다. 한편 가상시공간과 글로벌을 시대구분에 넣어야 하는가에 대해서는 여러 가지 의견이 있을 수 있다. 가상시공간은 우리의 저승세계나 용궁 등과 같이 상상의 세계를 의미하는데 이들과 관련한 우리 선인들의 의식세계를 알아보는 차원에서 문화원형으로 다룰 수 있다고 보인다. 그러나 글로벌은 <캄보디아의 유적지인 앙코르왓>, <와인문화>, <중국 판타지 문학의 원류를 찾아서> 등을 포함하고 있어 이것들을 우리의 문화원형으로 다루어야 하는가에 대해 의문이 든다. 굳이 이유를 찾아보자면 외국의 문화원형들과 우리의 문화원형 사이의 비교문화적 관점에서의 자료가 될 수는 있을 것이다.

다음에 시대별 문화원형 들을 아래에 소개한다. 역시 각각의 시대별로 중요한 항목들만을 소개한다.

1) **통시대** : 고대에서 조선시대까지 정변관련 콘텐츠, 한국 술 문화, 한국설화 인물유형, 한국 궁술의 원형, 한국인 얼굴유형, 한국의 산성, 한국의 풍수지리, 사냥-전통 수렵방법과 도구, 전통 머리모양과 머리치레거리

2) **고대** : 대백제 이야기, 처용설화, 삼국사기, 우리역사 최초의 여왕-선덕여왕, 해동성국 발해, 신라화랑 디지털콘텐츠, 고인돌 콘텐츠, 고선지 실크로드 개척사

3) **고려** : 고려가요의 디지털콘텐츠화, 고려 거상의 현대적 조명, 삼

별초 문화원형, 팔관회, 고려복식

4) 조선 : 한국 전통 문화 공간인 정원과 정자, 효명세자와 춘앵전의 재발견, 표해록, 조선시대 유배문화, 서울근대 공간 디지털콘텐츠, 조선시대 형구와 형벌이야기, 유랑 연예인 집단 남사당, 조선왕실 관혼상제

5) 근현대 : 서울문화재 기념 표석들의 스토리텔링 개발, 서울 4대문 안 길 이름 스토리콘텐츠 개발, 오케레코드와 조선악극단, 경성의 유흥문화 공간(카페, 다방), 근대병원이야기, 간이역과 사람들, 구한말 외국인 공간-정동, 독립신문과 만민공동회,

4) 가상 시공간 : 한국정령 연구를 통한 극장용 장편 애니메이션 제작, 씨나락, 우리 저승세계, 용궁

5) 글로벌 : 디지털콘텐츠로 보는 앙코르왓, 와인문화, 중국 판타지 문학의 원류를 찾아서

2.3. 창작범주별 문화원형

문화원형 콘텐츠는 그 자체로서의 가치보다 이를 활용한 콘텐츠 생산까지를 염두에 둔 것이어야 더욱 가치가 있다. 이러한 관점에서 그동안 개발된 콘텐츠를 분류하면 다음과 같이 나눌 수 있다. 이 분류는 앞서 설명한 5가지 분류에는 속하지 않으나 역시 앞서 설명한 바와 같이 주요한 항목만 소개한다.

1) 이야기형 소재 : 신화, 전설, 민담, 역사, 문학 등의 문화원형 창작 소재. 한국 도깨비 캐릭터 이미지 콘텐츠 개발과 시나리오 개발, 죽음의 전통의례와 상징세계의 디지털 콘텐츠 개발 등이 이에 해당한다.

2) **예술형 소재** : 회화, 서예, 복식, 문양, 음악, 춤 등의 문화원형 창작 소재. 부적의 디지털콘텐츠화, 현대 한국 대표 서예가 한글서체의 컴퓨터 글자체 개발 등이 이에 해당된다.

3) **경영 및 전략형 소재** : 전투, 놀이, 외교, 교역 등을 내용으로 하는 문화원형 창작소재. 조선왕조 궁중 통과의례 원형의 디지털 복원, 한국 무예의 원형 및 무과 시험 복원을 통한 디지털콘텐츠 개발 등을 예로 들 수 있다.

4) **기술형 소재** : 건축, 지도, 농사, 어로, 음식, 의학 등의 문화원형 창작 소재. 한국천문, 우리하늘, 우리 별자리 디지털 문화콘텐츠 개발, 조선시대 조리서에 나타난 식문화 원형의 개발 등이 이에 해당된다.

3. 문화원형 디지털콘텐츠화 사업의 이해

문화원형은 디지털기술의 도움을 받아 구체적인 콘텐츠로 재탄생했을 때 문화산업적 가치가 발생한다. 우리 사회에는 앞서 논의한 다양한 유형의 문화원형들이 곳곳에 흩어져 있어 산업적 활용에까지 이르지 못하는 경우가 많다. 이렇게 산재되어 있고 정리되지 않은 여러 문화원형들을 산업적으로 활용할 수 있도록 디지털화하여 누구나 활용할 수 있도록 제공하는 사업이 바로 문화원형 디지털콘텐츠 사업이다.

그러므로 이 사업은 그동안 역사와 민속 속에 숨겨져 있던 우수한 우리의 정신문화, 우리의 문화원형을 현대적 기술로 복원, DB화하여

누구나 쉽게 감상하고 활용할 수 있는 미래가치를 지닌 콘텐츠의 마중물로 사용하고자 하는 사업이다.

3.1. 사업의 목표

이 사업은 지난 2002년부터 2010년까지 10여 년간 한국콘텐츠진흥원(KOCCA)의 주도하에 진행되었다. 문화원형을 창조적으로 발현하고 산업적으로 활용하기 위하여 기획/시나리오/디자인. 상품화의 산업단계에서 필요한 독창적인 창작 및 기획소재 제공과 함께 세계 정서가 공감할 수 있는 한국적인 소재의 발굴과 전통소재의 산업적인 활용을 위해서 창의적인 창작소재를 발굴하여 문화콘텐츠닷컴에서 서비스함으로써 문화콘텐츠 산업의 경쟁력을 향상시키고자 시작한 사업이다.

문화원형 사업을 통해 개발한 결과물들은 다양한 영역(방송, 드라마, 영화를 비롯하여 캐릭터, 패션. 디자인 등)에서 활용되고 있다. 또한 산업부문이 아닌 공공부문에서도 교과부, 국회 홈페이지, 외교부, 경주 EXPO 등 유관기관과 협력 사업을 적극 추진하여 공공목적과 교육콘텐츠로서의 활용이 폭넓게 확대되고 있다.

한편, 산업적인 활용이 기대되는 창작 소재 개발 사업 추진은 인문학 및 순수 예술분야에 대한 직접적인 지원 및 해당 전문가들의 참여로 창의적인 아이디어를 제공해 왔다. 기초학문 분야의 전문가들의 참여로 문화산업과의 연계는 인문학 기반의 문화콘텐츠학회 및 문화콘텐츠학과의 개설에 기여하였고, 문화콘텐츠 관련 이슈들을 개발하고 논의하는 콘퍼런스와 포럼을 개최하면서 전통문화를 소재로 한 다양한 기획과

창작이 꾸준하게 이루어져 왔다.

문화콘텐츠 사업의 국가 경쟁력은 기획력과 창의력이 가장 중요하다. 차별화된 창작 소재와 기획력을 바탕으로 애니메이션, 만화, 영화 등에 세계적 성공사례가 많이 나타나기 때문이다.

따라서 우리나라 문화콘텐츠산업의 대외 경쟁력 확보를 위해서는 차별화된 창작소재와 기획력 및 창의력이 특히 필요하며 아울러 우리가 가지고 있는 세계적 수준의 디지털기술과 인터넷망, 숙련된 제작인력 등의 강점을 활용하기 위해서는 창의적인 소재의 한계가치가 높다.

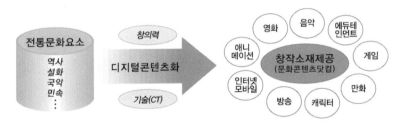

전통문화요소의 디지털콘텐츠 산업화 모델(문화관광부(2005)), 『2005 문화산업백서』

문화콘텐츠의 경쟁력은 얼마나 흥미롭고 창의적인 소재를 개발하는가에 달려있다고 해도 과언이 아니다. 공연물이던 영상물이던 관계없이 사람의 삶을 대상으로 하는 콘텐츠는 모두 서사적인 관점에서 접근하여야 한다. 서사적이라는 것은 사람의 일상적인 삶처럼 시간의 흐름 속에서 나타나는 문화적 현상을 의미한다 하겠다. 이렇게 볼 때 전통 문화 속에서 이어져 온 우리의 문화적 전통은 그 자체로 우리의 삶의 모습을 반영하는 것이기에 문화콘텐츠의 기반으로서의 잠재적 가치를 갖

는다.

그러나 모든 역사적 사실들이 동일한 가치를 지니는 것은 아니다. 그러므로 우리 전통 속에 놓여 있던 많은 문화적 현상들을 개발하여 창의적이고 흥미로운 소재로 발굴하는 것은 문화적 현상의 가치를 새롭게 부여하는 일도 된다.

3.2. 문화원형 디지털화 사업의 성과

문화원형을 디지털화 하는 사업은 문화콘텐츠를 만들고 이를 산업화하는데서 가장 기초적인 사업이다. 이사업은 인문학, 순수예술 및 IT, CT 등의 첨단 기술의 결합으로 이루어지며 오랜 시간과 노력이 수반되는 사업이다. 그러므로 지난 10여년 간 정부는 문화콘텐츠 산업을 활성화하기 위하여 그 바탕이 되는 문화원형을 발굴하고 디지털화하는 일을 진행한 것이다. 이제 그 사업의 성과를 돌아보고 앞으로의 활성화 방안을 찾아보도록 하자.

이 사업의 성과는 다음과 같이 크게 두 가지로 정리할 수 있다.(주진오, 이기현(2012))

1) **문화콘텐츠닷컴의 구축과 서비스** : 2002년부터 구축된 문화원형 수행과제의 주요 결과물들을 2005년도부터 문화콘텐츠닷컴(www.culture content.com)에서 일괄 서비스하고 있다.

2) **문화원형 DB 구축 결과물의 산업적 활용** : 문화원형의 수행과제 가운데 문화산업 분야에서 활용되었던 사례들을 들어보면 아래와 같다.

분야	제목	제작사	활용내용	비고
영화	〈왕의 남자〉	이글픽처스	한양도성과 궁궐 무대세트 이용	복원정보
드라마	〈주몽〉	올리브나인	건국설화/ 고구려고분벽화 활용	사실정보 복원정보
드라마	〈별순검〉	MBC	증수무원록 등 검안기록 소재 활용	사실정보
전시	박물관	안동/경주	관련 문화원형 콘텐츠 활용	복원정보 사실정보
게임	〈거상〉	조이온	석굴암 등 문화유산과 복식 자료	복원정보

문화원형 디지털화 사업의 대표적인 활용사례(코카포커스. 50. 2012-2호)

위의 사례들에서 알 수 있듯이, 문화원형 활용 사례는 일부 디자인 요소를 직접 상용화한 사례를 제외하면 대체로 사실정보와 복원정보에 치중되어 있다. 이러한 정보들은 직접적인 매출효과를 따지기에는 매우 어려운 상황이다. 가령 영화 <왕의 남자>에 활용된 경복궁 무대세트의 경우, 문화콘텐츠닷컴에서 올린 매출은 얼마 되지 않지만, 실제 무대세트의 복원과 설치 등에 소요된 막대한 기회비용을 감안할 때, 문화원형의 가치에 포함시켜서 평가해야 하며, 아울러 교육교재 활용이나 드라마 소재의 활용 역시 정확한 경제적 가치로 환산하기 어려운 점이 있기도 하다.

예를 들어, 드라마 <별순검>은 <증수무원록> 등 검안 기록이 문화원형으로 구축되지 않았다면 탄생하기 어려웠을 것이지만, 그 경제적 가치를 산출할 근거와 방법이 모호하지만 그러나 이와 같은 긍정적인 효과에도 불구하고 문화원형 디지털화 사업을 바라보는 시각은 여전히 결과물들의 매출액에만 치중하고 있는 것이 현실이다.

3.3. 문화원형 디지털화 사업의 한계

한편 이 사업은 여러 긍정적 효과가 있음에도 불구하고 나름의 한계와 문제점을 드러내기도 하였다. 역시 주진오, 이기현(2012)의 견해를 들어보자.

가장 큰 한계는 문화원형 디지털화 사업을 바라보는 시각의 차이이다. 이 사업은 장기적이고 문화적인 차원에서 접근하여야 하는데 일부에서는 이를 지나치게 경제논리로만 평가하여 당장의 매출에 대해서만 관심을 가지기 때문에 문화원형이 갖는 인문적 성격을 올바르게 인식하지 못하는 점이 가장 큰 문제라고 지적하고 있다

이러한 견해는 문화원형 디지털화 사업에 대한 긍정과 부정의 상반된 견해가 존재하는 사회 분위기에서도 나타난다고 보고 있다.

이 사업에 대한 긍정적 인식은 이 사업을 통해 지난 10년 간 총 237개의 우리 문화원형을 발굴했으며, 이를 이용자들이 활용할 수 있도록 온라인 서비스를 하고 있고, 문화산업 분야에서 교육, 게임, 영화, 드라마, 팬시, 전시 등 다양한 활용 실적을 가지고 있으며, 아울러 공공부분에서도 관련 콘텐츠를 제공하는 등 우리 전통문화를 활용하는데 선도적인 역할을 하고 있다는 점을 들고 있으며 그간 침체되었던 인문학 분야에 새로운 가능성을 열어주었으며, 특히 문화산업과 긴밀하게 연계될 수 있는 여지를 확인시켜 주었다는 점을 성과로 꼽고 있다. 아울러 문화원형이 단순히 인문학 분야에만 긍정적 효과를 가져다 준 것이 아니고 문화산업과 관련한 각종 기반기술의 R&D를 통해 상호 시너지 효과를 창출하고 있으며 문화원형이 전통문화 정체성 확립에 일조하면서

민족문화에 대한 일반의 인식을 제고했다는 긍정적인 평가가 있다고 설명한다.

반면 이 사업의 성과에 대한 부정적 인식도 분명히 존재한다. 문화원형 디지털화 사업은 산업적으로 활용이 저조한 실패한 사업이라는 의견과 국가적인 핵심 사업이라는 견해가 서로 공존해 있는 상태이다. 문화원형이란 개념도 어려운데다가 문화원형으로 구축된 창작 소재의 활용에 대한 적극적인 홍보가 부족해 인지도와 활용도가 모두 낮고, 문화원형은 인문학자들이 중심이 되어 난해한 이야기들을 풀어만 놓은 것일 뿐 정작 문화산업계의 실수요자 중심의 서비스는 미흡하며 문화원형이 주제별로 구축되다 보니 체계적으로 개발된 것이 아니고, 그 개발영역도 광범위하며 과제 간 이질성이 많아 활용에 어려움 상존한다는 것이다. 이외에도 문화원형 디지털화 사업의 추진 주체들이 매우 다양하고, 저작권 문제 등이 복잡하게 전개되는 등 그 동안 사업이 체계적으로 추진되었다고 보기 어려우며 이러한 상반된 입장들은 문화원형을 둘러싼 이해관계가 일정 정도 반영된 것으로, 기존 문화원형 디지털화 사업의 성과와 한계에 대한 치밀한 분석을 통해 향후 방향성 정립이 필요하다는 점을 지적하고 있다.

그러나 이러한 부정적인 견해가 있음에도 불구하고 이 사업은 앞으로도 더욱 발전되어 나아가야 할 매우 중요한 사업이라 판단된다.

지역문화 문화원형의 활용방안

　한 지역에서 형성되어 전승, 보존, 변화되어 온 문화적 양상은 매우 다양하다. 인간의 기본적 생활 터전인 의, 식, 주와 관련된 생활양식은 물론 정신적 활동인 예술적 행위와 관련된 다양한 문화적 현상들이 존재한다. 또한 시대적으로도 지역의 문화적 현상들은 일정한 시기에 형성되었다가 사라지는 것이 아니라 오랜 역사 속에서 형성되고 변화하며 소멸되는 과정을 거치기 때문에 이러한 통시적 관점에서 여러 가지 문화적 현상들을 이해하고 이를 통해 한 지역의 문화가 갖는 독창성적 특성을 찾아내고 동시에 이런 특성을 바탕으로 타 지역과 공통적으로 나타나는 보편적 특성에 대해 이해하는 것이 중요하다. 지역문화가 갖는 이러한 다양한 문화적 현상들은 모두 문화콘텐츠를 만들어가는 기반으로서 문화원형의 가치를 지닌다.

　이 장에서는 이러한 다양한 문화원형 가운데 문화콘텐츠 산업과 매우 밀접한 관계를 갖고 있는 역사와 민속, 설화, 방언, 지명, 공예에 대

해 알아보기로 한다.

1. 역사와 콘텐츠

1.1. 역사의 콘텐츠 가치

역사는 드라마나 영화의 매우 좋은 소재이다. 우리 주위에는 사극이라는 이름으로 불리는, 역사적 사실을 기반으로 하는 콘텐츠가 셀 수 없이 많다. 세종이나 세조, 정조, 충무공 이순신 등은 이미 여러 차례 드라마나 영화의 소재로 사용되었고, 심지어 콘텐츠의 소재가 되지 않은 역사적 사건은 역사적 가치가 없다는 얘기가 나올 정도로 역사는 콘텐츠의 소재로 훌륭한 면을 지니고 있다. 콘텐츠의 소재가 되는 역사적 사건들은 그 시기도 현재와 비교적 가까운 조선시대의 역사적 사실 뿐만 아니라 위로는 고려와 신라, 고구려 등 삼국시대로 거슬러 올라가기도 하고 가까이는 일제 강점기나 광주 민주화항쟁 등 최근세사에 있었던 일도 모두 다루어지고 있다.

그렇다면 역사적인 문화원형들이 꾸준히 대중의 관심을 받는 이유는 무엇일까. 무엇보다도 우리의 뿌리에 대한 관심이 커지고 최근 인문학 열기 속에 역사에 대한 관심이 증대된 것이 가장 중요한 이유로 꼽힐 것이다. 나아가 최근의 경향은 그동안 우리 역사 속에서 잊혀져 있던 인물이나 사건을 다루는 콘텐츠를 통해 그동안 다루어지지 않았던 부분을 새롭게 조명하려 한 소재의 참신성과 화려한 볼거리의 제공이 대

중의 호응을 얻어냈기 때문일 것이다. 막연하게 생각 해왔던 한국 역사 속의 한 부분이 일반 대중이 쉽게 받아들일 수 있게 만들어져 흥미를 이끌어낸 것이다.

이미 우리는 역사적으로 많은 콘텐츠들을 가지고 있다. 역사의 경우, 좋은 콘텐츠들이 대부분 책 속에 담겨져 있다. 어떤 형식으로든 콘텐츠는 축적되기 마련이고, 그동안 역사 연구자들은 '책'이라고 하는 매체에 충실했다. 그러나 아무리 좋은 콘텐츠라 하더라도 흥미를 유발하지 못한다면 대중의 관심 밖에 있을 수밖에 없다. 가장 좋은 문화콘텐츠는 누구나 합의할 수 있는 공동체의 정서구조를 파악하고, 여기에 그 시대의 트렌드란 옷을 입히는 것이라 할 수 있다. 역사콘텐츠는 이러한 점에서 발전 가능성이 큰 분야다. 역사는 한 나라의 국민이 가지고 있는 특수한 정서구조를 포함하면서도 '사람이 살아가는 모습'이라는 보편적인 정서 역시 지니고 있다. 역사가 가지고 있는 이러한 특수성과 보편성은 역사콘텐츠가 발전할 수 있는 바탕이 될 것이다.(차주영. 2007) 그리고 특히 지역문화 콘텐츠라고 하는 관점에서 주목되는 것은 특정 지역의 역사적 사건이나 인물들의 모습이 비록 전국적 또는 대중적 인지도와 상관없는 내용이라 하더라도 그 지역에서 사회·문화적으로 가치를 지닌 것이라면 이를 발굴하여 그 지역을 대변할 수 있는 문화콘텐츠로 활용하는 것이 결과적으로 전국적인 콘텐츠로의 확장을 위해 필요한 작업이기 때문이다.

역사에는 여러 가지 콘텐츠 요소가 포함되어 있다. 가장 중요한 것은 인물이다. 역사는 사람들의 이야기이기 때문이다. 인물을 콘텐츠화 하

영화 〈암살〉 포스터

는 것보다는 다면적인, 이해와 타협보다는 갈등과 경쟁의 성격이 콘텐츠화 하기에는 더욱 유리하다. 그래야만 많은 이야기가 그 속에서 생성될 수 있기 때문이다.

그리고 인물들이 모여 만들어 내는 사건이 또 하나의 주요한 콘텐츠 요소이다. 사건은 전체적인 플롯과 줄거리, 사건의 의의, 그리고 그 사건이 일어나는 시간과 공간의 배경 등에 따라 다양한 요소가 개입되며 사건의 성격과 인물의 성격이 일치할 때에 더 좋은 콘텐츠가 만들어진다.

그리고 이들이 거주했던 건축이나 공간, 의식주 등의 생활상, 언어 등 다양한 문화적 요소가 역사 속에는 포함되어 있다. 그동안의 역사소재 콘텐츠가 주로 인물이나 사건에 초점이 맞추어져 있었던 데 비하여 최근에는 공간이나 생활상 등을 반영한 콘텐츠의 제작이 붐을 이루고 있다. 예를 들어 영화 <모던보이>는 1930년대 서울 중심가의 모습을 남아있는 사진들을 바탕으로 건축물과 거리의 모습들을 복원하여 당시 개화된 신세대 즉 '모던 보이'와 '모던 걸'들의 삶의 모습을 재현하고 있다. 또 영화 <암살>이나 <해어화>도 이전에는 별로 시도되지 않았던 일제 강점기 시절 서울의 거리 모습이나 카페와 호텔 등 유흥 문화 공간을 배경으로 스토리를 전개하여 좀 더 사실적인 감동을 자아내고 있다.

영화 〈암살〉에 등장하는 1930년대 초반의 서울 거리 모습

1.2. 역사콘텐츠의 활용과 팩션

역사적 사실을 바탕으로 하는 영화나 드라마 등 콘텐츠에서 항상 문제가 되는 부분은 해당 콘텐츠의 내용이 역사적 사실과 얼마나 부합하는가의 물음이다. 이 물음은 기본적으로 역사라는 기록의 형태와 콘텐츠라고 하는 예술적 행위와의 갈등에서 비롯된다. 역사는 객관적 관점에 의하여 사실을 기록한다. 역사 기록에 주관적 평가는 최소한의 범위 내에서 가능하나 일어나지 않은 사건에 대한 추리와 상상에 의한 임의적 서술은 있어서는 아니 된다. 그것은 역사를 왜곡하고 조작하는 것이기 때문이다.

그러나 콘텐츠는 인문학과 예술의 영역에 바탕을 두고 있는 데 이들

의 핵심은 자유로운 상상력의 발휘이다. 문학이나 음악, 회화 등 모든 예술의 영역은 상상력에 의한 개성적이고 자유로운 창의성의 발현을 통해 그 가치를 드러내게 된다. 따라서 역사를 바탕으로 하는 콘텐츠는 역사가 미처 기록하지 못한 부분에 대하여 다양하고 자유로운 관점에서 창작이 가능하다.

역사와 창의성이 만나는 이러한 현상을 팩션이라 부른다. 팩션(Faction)이란, 팩트(fact)와 픽션(fiction)을 합성한 신조어로, 역사적 사실에 근거하여 새로운 시나리오를 재창조하는 문화예술 장르를 가리킨다. 주로 소설의 한 장르로 사용되었지만 영화, 드라마, 연극, 게임, 만화 등으로도 확대되는 추세이며 문화계 전체에 큰 영향을 미치고 있다.

그런데 종종 역사를 소재로 한 드라마나 영화, 소설 등에서 역사를 왜곡 또는 조작했다는 비판이 나오고 있음은 팩션이 보여주는 한계이다. 그러나 콘텐츠는 반드시 기록된 역사에 국한되어야 한다는 제약으로부터 자유롭게 역사를 재해석하고 이를 현대적인 삶에 적용할 수 있게 된다. 즉 팩션을 통한 역사 콘텐츠의 개발은 '발견된 역사적 사실'이 아니라 '창작된 역사적 사실'에 근거할 때 더욱 가치가 있다.

2. 민속과 콘텐츠

2.1. 민속의 콘텐츠 가치

한국콘텐츠진흥원이 주관한 '우리 문화원형의 디지털콘텐츠화 사업'

의 주요 대상은 바로 우리 민족의 일상적인 삶 속에서 공동체의 주민들이 노동과 휴식, 기쁨과 슬픔을 함께 나누며 만들어 내려 온 민속이었다. 이 사업은 민속의 범주로 신화와 전설, 민담, 서사무가, 구전민요, 세시풍속, 민속축제 등을 두루두루 포함하여 각 지역과 관련된 민속 문화원형 콘텐츠를 찾아나가는 사업을 실시하였다. 결국 이 사업은 그동안 학계와 일반 사회는 물론 산업계에서 그리 주목받지 못하고 변방으로 밀려나 있던 우리의 민간 전승문화 자원을 본격적으로 산업적 경쟁력을 가진 문화 자원으로 인식하기 지기 시작한 매우 의미 있는 사업이었다.

민속은 무엇인가? 민속에 관한 가장 일반적인 정의는 "민간에 전해지고 있는 전통적 신앙, 전설, 풍속, 생활양식, 관습, 종교의례, 미신, 민요 속담 등을 총괄하는 말이며 서민들이 지니고 있는 그것에 관한 지식"(이두현, 장주근. 1990)이라고 하는 것이다. 민속학회(1994)에서는 민속을 '민간의 전승' 또는 '민간의 풍속'이라고 정의하면서, '특수한 집단이나 민족이 보유하고 있는 모든 전승문화나 지식'으로 설명하고 있다.

이외에도 민속에 대한 여러 논의들이 나타났는데, 신동흔(2006)은 이러한 견해들을 종합하여 "민속은 세월의 총화로서 민간의 생활양식 및 문화라고 규정할 수 있는 바, 이 규정 속에는 민속의 기본 속성이 담겨 있다"고 한 뒤 그 기본 속성을 다음과 같이 세 가지로 정리하고 있다. 즉, 민속은 지배층이 아닌 일반 백성의 것이고(민중성), 구체적 생활에 해당하는 것이며(생활성), 시간적 흐름 속에서 자리 잡아온 것(전통성)이라는 것이다. 따라서 민속이 지니는 이러한 속성은 그 문화적 힘을 구성

하는 핵심요소라고 설명하고 있다. 이와 달리 심승구(2011)는 민속이란 "'민' 또는 '민중'이라는 인간의 다수 집단에 의해서 구축된 삶의 결과물" 이라고 정의하고 이를 풀어서 "역사의 기록 속에 거의 등장하지 않는, 존재했지만 존재하지 않은 민에 의해서 지속과 변동을 거치며 이어지 는 생활양식의 총체"가 민속이라고 하였다. 따라서 민속은 민중, 공간, 시간이라는 세 가지의 매개 변수의 조합에 의해서 생성되고 변모한다 고 하였다.

2.2. 민속의 콘텐츠 활용

민속 문화의 내용을 문화콘텐츠의 결과물로 만들어 활용하는 데에는 다양한 요인들이 고려되어야 한다. 김덕묵(2010)은 민속을 활용한 콘텐 츠를 기획할 때 다음과 같은 요인들을 고려하여야 좋은 콘텐츠를 만들 어 낼 수 있다고 설명하고 있다.

먼저 민속 활용의 대상을 분명히 하여야 한다. 민속은 의식주, 세시 풍속, 일생의례, 민간신앙, 민속예술, 민속놀이, 구비문학 등 다양한 영 역을 포함하고 있는데, 이러한 영역에서 활용할 수 있는 자원을 구체적 으로 찾아내야 한다. 예를 들어 식생활에서는 향토음식, 제사음식, 의례 음식, 세시음식, 음식제조법, 재료, 음식의 역사, 음식과 관련된 관행, 의례놀이 등을 발굴하여 정리해야 한다. 이러한 내용들을 세부적으로 정리하고 찾아내야 한다. 물론 활용의 목적이나 콘텐츠의 종류에 따라 대상의 내용이 달라지겠으나 콘텐츠로의 활용을 염두에 둔 것이라면 일차적으로 다양한 요소들을 찾아내고 이들을 통합적으로 정리하는 노

력이 뒤따라야 한다.

다음, 민속을 활용하는 콘텐츠의 유형을 결정하여야 한다. 원형콘텐츠를 어떤 유형의 콘텐츠로 만드느냐에 따라 내용물의 추출과 가공도 그에 맞추어 짜여지기 때문이다. 콘텐츠의 유형은 출판, 다큐멘터리, 애니메이션, 캐릭터, 드라마, 영화, 사진, 연극, 광고, 체험학습, 게임 등 다양하다. 동일한 민속이라 하더라도 그것이 다큐멘터리의 소재가 될 때에는 전승자의 인터뷰와 자료의 시각적 전달이 우선되어야 하고, 사진으로 소개될 때에는 동적인 장면보다는 정적이면서 이미지 위주의 자료가 되어야 하기 때문이다.

세 번째는 민속을 활용하는 주체의 결정이다. 민속활용의 주체는 마을, 지자체, 국가, 연구소, 사업체 등이다. 이들은 각각이 추구하는 목표에 따라 민속을 대하는 방법과 관점이 바뀐다. 마을이나 지자체는 소규모의 개별 단위의 민속 체험이나 지역 관광 상품 개발들에 관심을 갖는 반면 국가 단위에서는 전국적인 공통성과 연계성, 민속자료의 발굴과 활용을 위한 기획과 교육을 담당하고 이를 위한 예산과 정책의 지원 등을 통하여 공공성을 띤 민속활용에 주력하며 민속의 국가 산업적 활용에도 지원을 하게 된다. 연구소는 새로운 민속자원의 발굴과 가치분석, 고증, 보존 방안 등에 대한 연구를 수행하게 되고 사업체는 나름의 상업적 목적을 위한 콘텐츠 개발과 이를 통한 민속자원의 홍보에 주력하게 된다.

이러한 견해와 아울러 민속을 어떤 원리에 의하여 활용하여야 하는가에 대해 심승구(2011)는 다음과 같이 크게 세 가지의 원리를 전제하고

있다. 첫째, 무엇보다 활용에 앞서 대상의 유형별 특성을 고려하는 것이 필요하다. 둘째, 현재 민속의 보존과 관리 상태에 따라 다차원적인 활용방안이 수립되어야 한다. 같은 민속이라 하더라도 발굴, 보존, 관리의 상태가 서로 차이가 나기 때문이다. 셋째, 민속의 유형과 현 보존상태에 근거한 활용기준과 원칙을 정리한 후 그 평가 결과에 따라 활용방안을 모색해야 한다. 이러한 원칙이 지켜지면서 민속을 활용할 경우 민속이 가치는 가치의 발굴과 확대로 이어진다고 하면서 그 방안을 발굴과 재인식, 극대화, 융합이라는 네 가지로 설명한다.

첫째, 가치의 발굴은 기존에 몰가치한 대상을 새로운 가치의 대상으로 전환시키는 작업이다. 이는 익숙하게 보아오던 대상을 다른 관점에서 바라보면 즉 낯설게 하고 객관화시켜 바라보면 그 대상이 새로운 가치를 지니고 있음을 알게 되는 것이다. 예를 들어 서울의 피맛골이나 보부상길이 새로운 관광콘텐츠로 거듭남을 볼 수 있다.

둘째, 가치의 재인식은 기존 민속에 대한 새로운 관점과 해석을 통하여 인식을 확장하는 것이다. 현재 알려진 민속의 가치를 새로운 의미체계로 재해석하는 것을 말하는데, 예를 들어 전북 부안군 죽막동 제사유적의 경우 이는 단순한 제사공간이 아니라 동아시아 해상 실크로드를 연결하는 해상교통의 요지였다. 따라서 고대 동아시아인들의 해상 안전을 바라는 국제적인 해양제사유적으로서 세계적인 가치를 지니고 있다. 이는 이 유적이 우리의 문화 유적으로서뿐만 아니라 세계적인 가치를 지니고 있을 재발견하는 계기가 된다.

셋째, 가치의 극대화란 통합적 인식체계로 민속의 가치를 바라보는

관점이다. 하나의 민속자원의 가치를 역사, 문학, 기술, 과학, 음악, 공예, 회화 등 다양한 분야에서 재해석할 경우 통합적으로 바라보게 되는 것이다. 예를 들어 온돌문화가 현대적인 건축과 결합하거나 천일염이 단순한 식재료가 아니라 건강을 증진시키는 종합적인 식문화의 촉매로 등장하고 있는 따위를 생각할 수 있다.

넷째 가치의 융합이란 민속의 가치를 다른 가치체계와 결합시켜 이해하는 것이다. 이때 민속과 스토리, 민속과 인간, 민속과 민속, 민속과 매체, 민속과 장르, 민속 문화의 교류를 통한 가치의 확장이다. 이러한 융합과정은 민속 가치의 극대화를 넘어 새로운 문화 창조의 과정으로 연결된다. 강릉 단오제나 안동의 국제 탈춤페스티벌, 김덕수 사물놀이패 등이 그러한 가치의 융합을 잘 드러낸 예로 볼 수 있다.

전북 부안군 죽막동 해양제사 유적

강릉 단오제의 한 모습

3. 설화와 콘텐츠

3.1. 설화의 콘텐츠 가치

설화는 무엇인가? 설화는 오랜 시간 사람들의 입을 통해 전해 내려오면서 끊임없이 재창조되었다. 설화 속에는 그 민족의 집단의식이 녹아 있으며 세월을 통해 쌓인 민족의 지혜와 삶이 담겨 있다. 민족 집단의 공동생활 속에서 공동의 심성에 의하여 자연발생적으로 형성된 설화, 그 속에는 민중의 사상과 감정, 풍습과 가치관 및 세계관이 투영되어 있다. 설화는 지어낸 이야기이지만 삶의 실제적인 내용 또는 사상적 진실성을 비유적이거나 상징적인 방법으로 표현하면서 흥미를 끈다.(조동일. 1994)

따라서 우리나라에는 지역과 시대를 불문하고 수많은 설화가 만들어져 전승되고 있으며 이를 통해 우리는 삶의 애환과 기쁨을 맛보고 깨달음과 지혜를 얻게 된다.

3.2. 설화의 콘텐츠 활용

설화를 활용한 콘텐츠의 현황을 연오랑 세오녀 설화를 중심으로 하는 포항 지역의 경우를 통해 살펴보자.(안승범, 최혜실. 2010, 김기덕, 최승용. 2015) 연오랑 세오녀 설화는 포항 영일만 지역의 특수성과 문화적 보편성을 나타내는 문화자원이다. 먼저 연오랑 세오녀 설화를 간략히 알아보자.

서기 157년 동해안에 연오랑과 세오녀 부부가 살고 있었다. 어느 날 연오랑이 바닷가에서 해조류를 따다가 갑자기 바위가 움직이는 바람에 바위를 타고 일본으로 건너갔다. 이를 본 일본인들은 연오랑을 신기한 능력을 지닌 사람으로 여겨 왕으로 삼았다. 세오녀는 남편을 찾아 나섰는데 남편의 신이 바위 위에 놓여 있는 것을 보고 바위에 올라갔더니 바위가 움직여 세오녀도 일본에 가게 되었다. 이에 부부는 다시 만나고 세오녀는 귀비가 되었다. 이때 신라에서는 해와 달이 빛을 잃었는데, 하늘을 살피던 관리는 신라에 있던 해와 달의 정기가 일본으로 가버려서 생긴 괴변이라 했다. 왕이 일본에 사신을 보냈더니 연오랑은 세오녀가 짠 고운 비단을 주며 이것으로 하늘에 제사를 드리면 된다고 했다. 신라에서 그 말대로 했더니 해와 달이 빛을 찾았다. 이에 왕은 그 비단을 국보로 삼고 비단을 넣어둔 임금의 창고를 귀비고(貴妃庫), 하늘에 제

사 지낸 곳을 영일현(迎日縣) 또는 도기야(都祈野)라고 했다. 지금도 이 지역을 일월향이라 부른다.

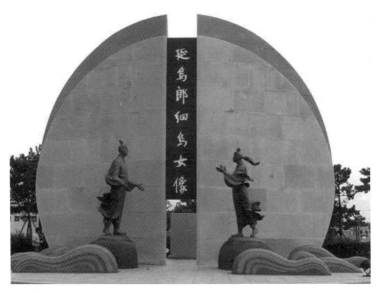
포항의 연오랑세오녀 테마공원에 있는 연오랑세오녀상

이 설화가 전해지는 곳은 지금도 영일만(迎日灣) 즉 '해를 맞이하는 바닷가'라는 뜻으로 불린다. 이외에도 포항 영일만 일대에는 이 설화와 관련된 지명들이 많이 있으며, 포항시에서는 전통문화를 계승한 다양한 콘텐츠를 개발하여 이를 지역문화의 발전에 활용하고 있다. 먼저 축제로는 <호미곶 해맞이 축전>, <포항 국제 불빛 축제> 등과 같이 '해맞이', 또는 '불꽃'을 모티브로 하는 축제를 열고 있고, 공연으로는 이 설화를 바탕으로 1995년 연오랑 세오녀 무용극 <동해별곡> 이 처음

으로 개최된 이래 무용극 <연오랑 세오녀> 공연, 2000년 1월 1일 호미곶 해맞이 광장에서 새천년 한민족 해맞이 축전의 일환으로 <연오랑 세오녀> 공연 등이 지속적으로 개발되었고, 이후에도 이 설화를 바탕으로 한 많은 작품들이 만들어졌다.

한편 한국콘텐츠진흥원에서는 연오랑 세오녀 설화를 역사적·문화적·예술적 가치를 지닌 현대적 창작 시나리오 소재로 재구성하고 이를 문화산업 분야에 응용할 수 있도록 디지털 콘텐츠화하였다. 이를 계기로 다양한 콘텐츠들이 제작되었는데, 그 중 어린이들을 위한 애니메이션<연오랑 세오녀>가 제작되고, 이것은 다시 OSMU의 일환으로 이를 엮은 책『아이 삼국유사』시리즈가 출간되었다. 만화로는 무협만화 <천랑열전>이 창작되었고, 이 작품은 PC용 롤플레잉 게임으로도 만들어지기도 하였다

포항 지방의 연오랑 세오녀 설화뿐만 아니라 부여 지방에서 전해지는 무왕과 선화공주의 서동요 설화는 이미 수차례 영화와 드라마로 제작되었으며, 만화와 소설로도 여러 차례 만들어졌고, 창극과 무용극은 물론이고 부여지방에서는 무왕설화를 테마로 한 축제가 열리고 있기도 하다.

이처럼 설화는 다양한 문화콘텐츠를 만들어 내는데 매우 훌륭한 창작 소재이다. 설화는 문학적인 흥미를 바탕으로 꾸며 낸 이야기지만 사실적이며 일정한 서사구조를 가지고 있다는 점이 문화원형으로서의 가치를 지니는 가장 매력적인 요소가 된다. 또한 설화에는 민족적 또는 국가적 범위에서 전승 집단의 역사, 신앙, 관습 등이 잘 형상화되어 있

다. 그렇기 때문에 설화는 오랜 세월에 걸쳐 전승 집단의 정신세계 속에서 이어져올 수 있었다. 게다가 설화의 전승 집단인 우리가 곧 문화콘텐츠의 향유 집단이므로 설화는 21세기 디지털 사회에서도 여전히 강력한 흡인력을 가지고 있다고 하겠다.

4. 방언과 콘텐츠

4.1. 방언과 지역어

방언은 하나의 언어체계 내부에서 다시 나누어진 언어들을 말한다. 언어의 변화가 지리적 경계를 원인으로 하여 일어났을 경우 이를 지역방언이라고 부른다. 우리말의 경상방언, 충청방언, 전라방언 등이 이에 속한다. 한편 그 변화가 사회적 계층이나 연령, 성별, 직업 등을 이유로 일어났을 때는 사회방언이라 부른다. 남자와 여자의 말이 다르고 노인과 아이들의 말이 다른 것이 그 예이다.

방언은 표준어와 대비되는 개념으로도 사용되는데, 표준어가 정치, 사회, 경제의 중심지인 서울 지방의 교양 있는 사람들이 현재 쓰고 있는 언어라고 하는 기준이 설정되어 있어 상대적으로 방언은 변두리의 언어 또는 고급스럽지 않은 언어라고 하는 인식이 사회적으로 형성되어 있었다.

그러나 최근 방언이 가지고 있는 각 지역을 기반으로 하는 사회적 소통과 문화적 기능이 새로이 인식되면서 방언의 가치가 재발견되고

이에 따라 방언이라는 용어도 지역문화를 중시하는 개념인 지역어로 바뀌어 부르게 되었다.

그러나 최근 지역어는 점차 소멸의 길을 걷고 있다. 지역 거주 인구가 줄어듦에 따라 지역어를 사용하는 노년층이 점차 줄어들고 있고, 수십 년간 지속된 표준어 교육의 영향 및 교통과 통신의 발달로 인하여 이제 지역어는 점차 사라지는 추세를 보이고 있다. 그러나 최근 지역어의 콘텐츠적 가치에 대한 새로운 발견은 소멸위기의 지역어를 회생시키고 지역문화를 일으킬 수 있는 새로운 방안으로 떠오르고 있다.

4.2 지역어의 콘텐츠 가치

지역어는 구술성(Orality)과 문자성(Literacy)에 의해 그 지역의 모든 문화를 형상화 하는 기본 수단이다. 강정희(2010)은 최근 콘텐츠를 즐기는 세대인 젊은 세대의 지역어에 대한 가치를 논하면서 젊은 세대들에 지역어는 과거, 전통, 문자, 기록의 대상으로 인식되어 있는 반면 문화콘텐츠는 미래, 새로운 경험, 영상세대들의 대상으로서 지역어에 대한 인식과는 상반되는 시대물로 받아들이고 있다고 진단하면서도 문화콘텐츠 산업의 대상이 스토리텔링이라면 지역어로 구비전승되는 문화적 자산들을 콘텐츠로 제작하는 작업은 불가능하지 않을 것이라고 전망하고 있다.

지역어가 콘텐츠를 이끌어내는 자산이 될 수 있다는 것은 지역어는 지역어 사용집단 즉 해당 지역 거주민의 우주관, 세계관, 사고방식과 같은 정신세계를 포괄하기 때문이다. 지역어 속에는 지역사회의 과거,

현재의 정신세계가 반영된다. 지역어와 문화자원간의 관계를 잠깐 살펴 보자. 우리는 호남 지방을 중심으로 형성되어 온 무형문화재인 판소리 와 강릉지방의 단오제가 유네스코(UNESCO) 세계 무형 문화유산으로 지 정받은 사실을 잘 알고 있다. 이들이 세계 기록유산이나 자연유산과 다 른 점은 그 대상이 소리, 구술, 그리고 행위로 이루어져 있고 의사소통 수단이 해당 지역어로 이루어져 있다는 점이 가치를 인정받았기 때문 이다. 만일 판소리나 단오제에서 소리, 구술이 빠지고 행위만 남게 된 다면 진정한 문화유산이 될 수 있었겠는가 하는 점이 강정희(2010)의 지 적이다. 여기에 등장하는 소리, 구술은 바로 지역어로 이루어져 있기 때문에 더 가치가 있는 것이다. 그러지 않고 판소리나 단오제의 모든 내용들이 천편일률적인 표준어로 되어 있다면 어찌 되었겠는가를 생각 해 보면 지역어가 가지는 콘텐츠적 가치를 잘 알 수 있다.

지역어는 아주 재미있는 문화적 소재이고, 생생한 자료이며, 이를 통 해 지역어의 특수성과 보존 가능성을 문화적, 경제적인 가치로 창출할 수 있다. 그러므로 지역어를 콘텐츠화한다는 뜻은 지역어와 같은 언어 문화자원을 문화 콘텐츠화하여 상품으로 개발하는 것이다. 그런데 지역 어의 문화 콘텐츠 상품화란 일반 상품과는 달리 지역어에 내재된 정서, 가치 등이 종합적으로 함축되어 있으므로 지역어의 문화적 정체성 (Cultural Identity)을 형성하는데 중요한 바탕이 된다.(김덕호. 2013)

최근 국립국어원 또는 지역 방언 보존회 주도로 이루어지고 있는 지 역 방언 대회는 지역과 지역어(방언)를 홍보하고 부흥시키기 위한 수단 으로 행해지는 경우가 많은데, 이는 방언 보존 모임, 방언 보존 운동 또

는 지자체의 자체 노력 등과 관련이 깊
은 방언 관련 산업이라고 할 수 있다.

또 영화나 연극, 각종 개그나 코메디
에서도 지역방언은 물론 사회방언의 차
이를 활용한 다양한 콘텐츠들을 만들어
내는 것은 지역문화를 재창조하고 이를
통해 지역문화를 보존하면서 동시에 지
역문화의 광역화를 이룰 수 있다는 점
에서 매우 바람직한 현상이다. 아울러

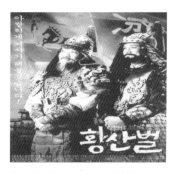

신라와 백제의 방언차이를 보여준
영화 〈황산벌〉

사회적 방언의 차이를 활용하는 콘텐츠
를 통하여 사회 구성원간의 격차를 해
소하고 서로를 이해시키는 순기능적 역
할도 기대하게 되며 나아가 콘텐츠 언
어의 다양성을 확보한다는 점에서도 매
우 긍정적인 효과가 있다.

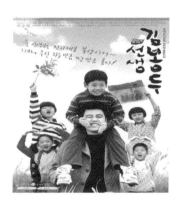

강원도 방언을 활용하여 성공을 거둔
영화 〈선생 김봉두〉

4.3. 지역어의 문화콘텐츠적 한계와 극복

지역어를 이용한 콘텐츠는 앞서 살펴본 바처럼 각 지역의 문화적 특
성을 잘 반영하는 기능이 있는 반면 지역어의 편중성에 따른 한계를 드
러내기도 한다.

4.3.1. 소통의 문제

지역어를 콘텐츠에 활용할 경우 가장 문제가 되는 것은 일부 지역어의 경우 지역어와 표준어와의 차이로 인한 소통의 문제가 발생할 수 있음에 유의하여야 한다. 지역어를 바탕으로 하는 콘텐츠는 콘텐츠에 활용되는 언어의 다양성을 확보할 수 있다. 그러나 지역어의 차이가 크게 일어나는 경우 자칫 콘텐츠 소비자가 해당 지역민들로 제한될 가능성이 높다. 의사소통의 수단인 언어가 다르면 그 작품에 대한 흥미가 감소될 우려가 있기 때문이다. 따라서 지역어의 사용은 지역문화의 홍보라는 입장을 손상하지 않는 범위 내에서 제한적으로 사용되어야 한다.

4.3.2. 지역어 왜곡의 문제

지역어를 콘텐츠의 소재로 활용할 경우 지나치게 콘텐츠의 흥미와 대중성만을 위하여 지역어를 과장하거나 희화화하여 결과적으로 지역어를 왜곡하는 일이 일어나지 않도록 주의하여야 한다. 이런 경우 자칫 콘텐츠를 통해 지역어를 알게 된 콘텐츠 소비자들은 지역어에 대한 정확한 지식을 가지지 못하게 될 뿐 아니라 이러한 영향이 지역어에 변화를 초래할 수도 있다. 따라서 콘텐츠의 지역어 활용은 지역어의 실제 모습을 정확히 사용하고 또 이를 보존하는 수준에서 활용되어야 한다.

그리고 특정 계층에 특정 지역어를 사용하게 하여 지역의 이미지를 왜곡하는 일도 주의하여야 한다. 예를 들어 폭력조직의 보스는 표준어를 사용하는데 비하여 부하들은 일률적으로 특정 지역어를 사용한다거

나 하는 식으로 사회적 인식이 낮은 계층에만 지역어를 사용하도록 하는 것 등도 지역어 또는 지역 이미지를 왜곡시킬 수 있다는 점에서 주의하여야 한다.

4.3.3. 전문적 작가의 문제

지역어 활용의 또 하나의 문제는 각 지역의 지역어를 충분히 이해하고 이를 작품 안에 적절히 활용할 수 있는 역량을 가진 전문적인 작가가 없다는 점이다. 최근 각 지자체를 중심으로 자신들의 문화를 소개하는 스토리텔링 공모전이 경쟁적으로 펼쳐지고 있는데 이때 지역을 소개하는 스토리는 자연스레 해당 지역어로 이루어져야 한다. 그러나 이러한 공모전에 응모하려는 대부분의 콘텐츠 관계자들이 전국의 지역어에 대해 전문적인 지식이 없는 경우가 대부분이다. 이에 따라 지역어가 왜곡되거나 잘못된 모습을 드러낼 우려가 많은 것이 현실이다. 따라서 이러한 위험성을 벗어나기 위해서는 콘텐츠 전문기관을 중심으로 하여 각 지역어에 능숙한 작가들을 육성하는 것도 고려해보아야 한다.

5. 지명과 콘텐츠

지명은 땅이나 산, 강, 골짜기 등 지리적 공간에 붙여진 이름이다. 사람은 물론 모든 사물과 사상에도 모두 이름이 있듯이 우리가 발을 딛고 살아가는 공간에도 모두 이름이 있다. 이렇게 지리적 공간에 붙여진 이

름을 지명이라고 한다.

그러나 지명은 단순히 지표상의 한 지점을 다른 지점과 구분하기 위하여 붙여 놓은 이름만은 아니다. 지명에는 이름이 지어지던 시대에 그곳에 살았던 사람들의 언어와 자연관, 종교와 의식의 깊이까지도 깃들어 있는 문화적 자산이다. 그리고 지명의 변화를 통해 그 지역의 변천과 흥망성쇠를 가늠할 수 있으며, 지명을 연구, 조사함으로써 지역 주민의 언어·풍속·의식·도덕·종교 등의 발달과 특성을 찾아낼 수 있다.

지명에는 현지 주민 사이에 불려지는 고유지명 또는 전래지명이 있고, 행정적 편의에 의하여 붙여진 법정지명이 있다. 예를 들어 '대전'을 '한밭'이라고 부르거나 '대구'를 '달구벌'이라고 부를 때 '대전', '대구'는 법정지명이고 '한밭', '달구벌'은 고유지명이다. 법정지명이 행정상의 편의를 위한 인위적인 지명임에 비하여 고유지명은 지명 고유의 특성을 간직하고 있어, 지명의 콘텐츠화에 가장 중요한 자료를 제공한다.

5.1. 지명의 콘텐츠 가치

모든 지명은 두 가지의 의미를 갖는다. 그 하나는 '좁은 의미'이고 다른 하나는 '넓은 의미'이다.(도수희. 1994)

좁은 의미는 개개의 지명이 발생할 때 부여된 의미이다. 그 지명이 왜 생기게 되었는가의 '왜'에 해당하는 의미가 바로 좁은 의미이다. 예를 들어 '대전(大田)'이란 지명의 고유지명은 '한밭'이다. '한밭'은 현대어로 풀이하면 '큰 밭'이라는 의미이다. 지금의 대전 중심가는 계룡산을 비롯한 큰 산으로 둘러 싸여 있는 너른 평야지대이다. 따라서 큰 밭이

라는 의미의 옛말 한밭이 지명이 되었고 후에 이를 한자로 표기하여 대전이 된 것이다.

한편 넓은 의미는 애초에 만들어진 지명이 가리키는 장소가 점차 확장되어 가면서 최초의 의미와는 무관하게 변화한 것을 말한다. 앞서 예를 든 대전은 넓은 평야지대를 지칭하는 이름이었다. 그러나 점차 도시가 확장되고 주변 지역의 마을들이 대전에 흡수되면서 이제는 본디 한밭과는 아무런 관계가 없는 지역도 대전으로 불리고 있다. 그러므로 대전의 넓은 의미는 행정적으로 대전광역시, 지리적으로 철도와 고속도로가 관통하는 교통의 요충지, 과학기술 관련 연구기관이 밀집한 과학도시 등의 이미지를 갖게 되었다. 이들 가운데 콘텐츠 요소로서의 가치를 지니는 것은 넓은 의미보다는 좁은 의미의 지명이 더 중요하다.

좁은 의미의 지명에는 지명뿐만 아니라 그 지명이 생성된 배경으로서의 지명전설이 담겨있고 이것이 콘텐츠로서의 활용가치가 매우 큰 부분이다. 예를 들어 공주의 옛 이름은 곰나루이다. 아주 오랜 옛날 공주 서쪽의 강가에 한 어부가 살고 있었다. 그런데 어느 날 인근 연미산에 사는 암곰이 이 어부를 잡아다가 부부의 인연을 맺게 되었다. 어부는 곰과의 사이에서 두 명의 자식까지 두었으나, 어부는 어느 날 그곳을 빠져 나와 도망을 쳐 버렸다. 그러자 이를 비관한 곰은 자식과 함께 금강에 빠져 죽었다는 전설이 내려오고 있다. 그래서 곰이 빠져 죽은 나루라 하여 곰나루라는 이름이 붙었다는 것이다.

지명전설은 전설이므로 그 내용의 사실성 여부를 확인할 필요는 없다. 다만 그 전설을 통하여 그 고장의 역사와 문화를 파악하게 되고 그

이야기의 독특한 미적 가치를 확인하여 이를 대중적인 콘텐츠의 소재로 삼는 노력이 필요하다.

지명이 콘텐츠의 소재가 되는 것은 지명의 보수성에 기인한다. 지명은 일반 어휘에 비하여 대체로 변화를 싫어하는 존재이다. 어느 한 지역의 지배 구조가 변하고 민족의 이동이나 침략으로 인해 지역 주민의 세력이 약화되고 그 언어가 다른 언어로 바뀌어도 그곳에 본래 있던 지명은 그대로 보존되거나 또는 화석어의 형태로라도 남아 있다. 여기에서 전래지명과 법정지명의 갈래가 발생하게 되는 것이다. 예를 들어 부여의 옛 이름인 '소부리'가 아직도 부여의 노인층에서는 사용되고 있다거나 공주의 옛 이름인 '고마ㄴ를'가 지금도 나루 이름인 '곰나루', '고마나루'에 남아있거나 논산의 옛 이름인 '논뫼', '놀뫼'가 남아있는 것을 볼 수 있다.

5.2. 지명 해석의 유의점

지명을 잘못 풀이하면 본래 지명이 갖는 의미와 전혀 다른 뜻으로 해석될 수가 있다. 앞서 논의한 바와 같이 대전(大田)의 경우 고유어 이름인 '한밭'을 한자로 옮긴 것이다. 즉 '크다'는 뜻의 '한'을 '대(大)'로, '밭'은 '전(田)'으로 바꾸어, '한밭'이라는 고유어 이름을 '대전'이라는 한자식 이름으로 바꾼 것이다. 그런데 전남 담양에도 '대전'이 있다. 그러나 이곳에서는 '한밭'이라는 이름은 쓰이지 않는다. 그 이유는 담양의 '대전면'은 '대산'(大山)과 '갈전'(葛田)을 합하여 만든 지명이기 때문이다. 그런데 이를 잘 못 알고 '한밭'으로 뜻을 풀이하면 전혀 다른 의미가 된

다.

또 대전 동부의 넓은 호수인 대청호(大淸湖)는 호수의 유역이 '대전'과 '충청남도'에 걸쳐 있기 때문에 이를 합하여 '대청'이라는 이름을 붙인 것이다. 그런데 이를 오해하고 한자의 뜻으로만 풀이하여 호수의 물이 크게(大) 푸른(淸) 곳이라고 해석하면 다른 의미가 되고 만다. 이러한 해석의 잘못은 지명의 대부분이 한자로 기록되기 때문에 나타나는 현상으로 이해할 수도 있다.

그런데 때로는 전혀 엉뚱한 해석이 나타나기도 한다. 예를 들어 대전시에 있는 도마동의 경우가 그러하다. 대전시의 도마동(桃馬洞)은 한자 표기로 인해 복숭아(桃)가 많은 고장이라는 뜻풀이가 지역 주민 사이에 알려져 있다. 그런데 최근 한 포털 사이트에서는 이 동네의 지형을 비유하여 도마뱀과 같은 모양의 동네라는 해석을 사이트에 올려 놓았다. 이는 참으로 어처구니 없는 해석이며 단지 지명과 유사한 동물의 이름을 본뜰 뿐이다. 도마동의 지명유래는 이곳이 대전시로 편입되기 이전에 깊은 숲으로 둘러싸인 마을이었기 때문에 산골을 뜻하는 '두메'라는 우리말을 한자로 적은 이름이다. 지금은 도시가 개발이 되어 현대적으로 변하였지만 지금으로부터 100여 년 전에는 전혀 그렇지 않던 마을이었던 것이다.

이렇듯 지명을 이용하여 문화원형으로 삼고자 할 때는 지명의 유래에 대한 정확한 이해가 선행되어야 한다. 지명의 유래와 의미를 학문적으로 정확히 파악하지 아니하고 주민들 사이에서 임의로 변화되어 입에서 입으로 전해지며 알려지는 지명 이야기를 민간어원이라고 부르기

도 한다. 물론 모든 지명의 유래가 정확히 학문적으로 판별되기 위해서는 국어학과 역사학 등의 전문 지식이 필요하기 때문에 이러한 지식을 주민 모두에게 요구할 수는 없다. 또한 하나의 지명 유래가 언제나 동일하게 전승되어야만 한다는 원칙도 없다. 그러나 우리가 지명을 문화원형으로 사용하고자 할 때는 지명의 의미를 정확히 파악하고 이를 바탕으로 새로운 콘텐츠의 개발을 시작해야만 한다.

5.3. 지명의 콘텐츠 활용

홍성규, 정미영(2013)은 서울지역의 지명전설을 콘텐츠로 개발하기 위한 방안으로 다음의 다섯 가지를 제안하고 있다.

첫째, 스토리뱅크 구축이다. 전설에 대한 문화원형의 발굴 및 스토리텔링 개발이 가장 기본적이고 우선적인 단계이다.

둘째, 전설 체험코스 및 주변 콘텐츠와의 연계 프로그램 개발이다. 각 지역마다의 독창적인 스토리텔링을 개발하고 문화관광자원으로 활용한다.

셋째, 전설, 이야기를 활용한 마을축제를 개발한다. 지역주민들이 중심이 되어 주민 주도의 마을 이야기 축제를 개최한다.

넷째, 각 지역의 전설과 관련된 상품 개발이다. 각 전설의 상징성을 활용한 다양한 문화상품을 개발하고 다른 매체와의 연계도 모색한다.

다섯째, 전설을 주제로 한 문화예술 콘텐츠 개발이다

그들의 견해는 서울지역의 지명을 기반으로 하는 콘텐츠의 제작에 대해 논의하고 있으나 이러한 방법은 서울지역에만 국한되는 것은 아

니며 전국의 모든 지역에도 동일하게 적용할 수 있다. 그리고 이러한 방안이 효과를 거두기 위해서는 우선적으로 지역의 지명유래에 대한 정확한 연구가 선행되어야 하며 이 작업은 지역의 역사와 민속 등과 연계되어 정확한 사실에 입각하여 지명유래가 조사되고 이것이 데이터베이스(Data Base)로 구축되어야 가능하다.

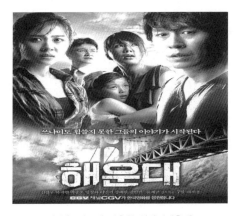

지명을 제목에 사용한 영화 〈해운대〉

6. 공예와 콘텐츠

6.1. 공예의 콘텐츠 가치

우리는 일상생활을 하면서 의식주와 관련된 수많은 도구를 사용한다. 공예는 우리가 생활하는데 사용하는 많은 도구들을 좀 더 기능적이고 미적으로 가다듬어 우리의 생활을 아름답고 풍요롭게 만들어가는 예술

적 행위이다.

전통적으로 공예품에는 칠기, 도자기, 가구, 장신구 따위가 있는데, 이들은 쓸모와 아름다움을 더불어 갖추고 있어서 예술적 가치도 높다. 따라서 공예품은 우리들의 일상생활에 쓰이는 물건으로서 뿐만 아니라 우리의 삶을 풍요롭게 해 주는 장식품으로도 큰 역할을 한다.

공예는 만드는 방법에 따라서 손으로 만드는 수공예와 기계를 활용한 기계공예로 나눌 수 있다. 수공예는 특정한 기술을 가진 장인의 손길로 만들어지는데 고려청자, 나전 칠기 따위가 대표적이다. 기계공예는 각종 공구와 기술을 활용하는데, 가구, 식기, 옷감, 장신구 따위가 있다. 또한, 공예는 만드는 재료에 따라 목공예, 금속공예, 도자기공예 따위로 나누기도 한다.

본디 일상생활을 위한 물건으로 만들어지기 시작한 공예품들은 현대에 들어오면서 편의를 위하는 실용성이 강조되기보다는 예술적 감성에 치우친 미술공예의 측면이 강조되어 왔다. 그러나 최근 콘텐츠의 가치가 널리 알려지면서 전통적인 공예품이 가지는 예술적 가치를 대중화하고자 하는 시도들이 널리 확산되고 있고 우리의 전통 공예에 나타나는 각종 문양이나 디자인의 세계화 작업도 함께 진행되고 있다.

6.2. 공예의 콘텐츠 활용

우리나라의 전통 문화인 공예품과 공예기술은 다른 분야의 전통문화재와 마찬가지로 다양한 형태로 콘텐츠화하였다. 이 가운데 여러 가지 장르별로 콘텐츠로 만들어진 공예기술에 대해 살펴보도록 하자.(이동민.

2012)

　먼저 영화로 만들어진 공예기술을 살펴보자. 공예를 다루어 만들어진 영화로 최초의 것은 <독짓는 늙은이>라는 영화이다. 이 영화는 황순원씨가 쓴 같은 제목의 소설을 영화로 만든 것인데, 평생을 옹기 만드는 일에 바친 주인공의 삶을 조명하고 있다. 옹기장이의 애환과 비극을 다룬 이 영화는 콘텐츠의 OSMU의 원조에 해당한다 하겠다. 이외에 개화기 무렵 조선시대 후반 한지를 만드는 제지업이라는 근대 공예 산업을 영화의 배경 소재로써 활용한 <혈의 누>, 매듭 공예 전문가인 여주인공의 삶을 그려나가면서 전통 매듭을 선보인 <애인>, 병자호란을 배경으로 주인공이 활을 이용하여 청나라 군대를 물리치는 영웅담을 그린 <최종병기 활>등은 모두 전통 공예를 바탕으로 한 영화들이다.

　그리고 드라마에는 전통 신발을 만드는 화혜장을 등장시킨 사극 <여인천하>, 배를 만드는 대목장과 사기장이 등장하는 <불멸의 이순신>, 기와를 만드는 기와장이 등장하는 < 서동요>, 쇠를 녹여 무기와 농기구를 만드는 주철장이 등장하는 <선덕여왕>과 <태왕사신기> 등 역사적 소재를 다룬 드라마에는 빠짐없이 전통 공예 기술이 등장하고 있다.

6.3. 디자인과 공예

　한편 공예품의 디자인을 현대적으로 활용하기 위한 시도 또한 활발하다. 전통적인 문양을 보존하고 계승하는 것도 중요하지만, 전통의 재해석을 통해 앞으로는 젊은 세대의 감성은 물론 외국인의 정서에도 적

합한 개성적이고 창의적인 디자인의 개발이 반드시 이루어져야 한다.

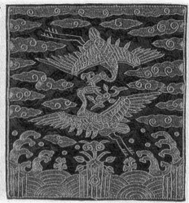

전통적인 **학 문양**(금사쌍학문흉배 : 숙명여자대학교 박물관 소장)

이를 위해 우선 전통공예와 현대적 디자인의 융합을 통해 제품의 다양성 확보가 필요하다. 이를 위한 방법으로 대부분 수작업으로 제조되는 공예품을 생산 공정에의 기계화, 반자동화의 적극적 도입을 통해 산업적으로 바꾸어야 한다. 전통공예의 정체성은 수작업의 기법에서 정해지는 경우가 많다. 수작업은 희소성의 가치와 높은 품질의 가치를 높일 수는 있지만 다량생산, 일관성 있는 생산, 경제성 향상에는 어려움이 있다. 그러므로 주로 개인공방, 소규모 위주로 판매, 유통, 제작되는 전통 공예 산업의 현 상황을 고려하여 실험적인 디자인 적용과 기계화 시도를 하고 매뉴얼을 만들어 보급할 필요가 있다. (문지영·현은령. 2015)

결국 전통공예의 '전통적 심미성'의 특징을 '현대적 기호(嗜好)'로, '자

연적 소재'의 특징을 '실용적 신소재'로의 융합변형으로, '전통적 기능'의 특성은 '콘텐츠 스토리'라는 현대 디자인적 요소와 융합하여 개발하는 것이 새로운 과제이다.

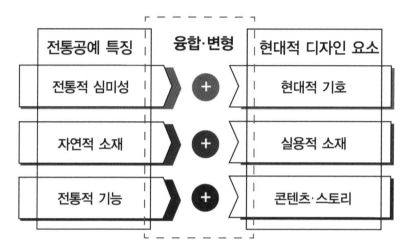

전통공예와의 융합디자인 된 현대적 요소(출처 : 문지영, 현은령. 2015)

제5장

콘텐츠 소스 개발과 스토리텔링

1. 콘텐츠의 개발

1.1. 콘텐츠의 개발과정

좋은 콘텐츠를 만들기 위해서는 좋은 문화원형 콘텐츠를 찾아내고 이를 바탕으로 좋은 스토리를 만들어내는 일이 선행되어야 한다.

좋은 콘텐츠를 찾아내는 방법에 대해 황동열(2003)은 최근의 문화콘텐츠는 종래의 콘텐츠 제작과 새로이 디지털 형태로 제작, 유통, 소비되는 콘텐츠라고 정의하고 일반적으로 콘텐츠는 콘텐츠 원형 → 콘텐츠 작품 → 콘텐츠 상품으로의 변환 과정을 거친다고 분석하였다. 그리고 이를 좀 더 세분화하여 작품 창조 단계 → 상품화 단계 → 미디어 탑재 →사용요소의 단계로 설명하고 있다.

그러나 그는 콘텐츠에서 더욱 중요하게 평가되어야 하는 점은 단순

히 제작 과정만을 의미하는 것은 아니며, 그보다는 콘텐츠가 가지고 있는 가치가 중심이 되는데, 콘텐츠의 가치는 사용자 중심으로 평가되어야 하며 콘텐츠는 궁극적으로 최종 사용자가 선호하는, 사용자 취향에 맞는 콘텐츠를 개발하는 것이 핵심적인 가치라고 하면서 사용자 가치 기반 콘텐츠 개발의 주기적 모델을 다음과 같이 제시한다.

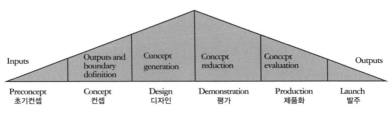

디지털콘텐츠의 개발 주기(황동열. 2003)

한편 류정아(2006)는 최근의 지역문화 콘텐츠 연구가 문화적인 요소에 대한 심층적인 분석이 결여된 채 그것의 활용 가치에만 초점이 맞춰져 있음을 비판하면서, 지역문화 콘텐츠의 활용에 있어서는 지역문화 원형 연구→ 콘텐츠의 스토리화→ 콘텐츠 스토리의 멀티미디어화(공감각적 장치 접근)→ 콘텐츠의 상품화(체험, 감성 활용)의 단계가 서로 유기적으로 연결되어 고려되어야 한다고 강조한다.

그리고 설연수(2012)는 위 두 사람의 견해를 종합하여 콘텐츠 개발단계를 ① 자원의 발굴 단계→ ② 콘텐츠의 개발 단계→ ③ 콘텐츠의 활용 단계로 설명하고 그 과정을 다음과 같이 도식으로 나타내었다.

문화콘텐츠 개발단계의 초기 단계에 해당하는 자원의 발굴 및 개발

유형은 지역 문화자원의 콘텐츠화 과정에 가장 중요한 부분이다. 문화 콘텐츠를 개발하는 지역의 특성이나 문화적 이미지에 따라 개발 유형을 달리 설정할 수 있고, 그에 따라 완성된 결과물의 형태나 서비스 방식도 달라지기 때문이다.

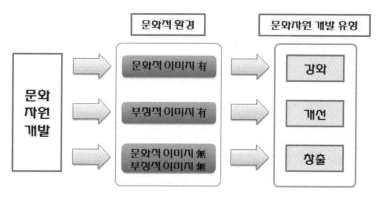

문화자원 활용의 3가지 유형(설연수. 2012)

문화콘텐츠를 개발하는 과정에 문화자원이 활용되는 유형은 세 가지로 분류할 수 있다.(설연수. 2012) 이는 지역의 특성 및 문화적 환경에 따라 분류한 것이다. 첫째 지역의 문화적 이미지를 어느 정도 보유하고 있는 지역의 경우 기존의 이미지를 강화하는 전략으로 문화자원을 활용할 수 있다. 이는 대부분의 역사도시에 해당하는 유형으로 오래된 역사적 전통을 가지고 있는 경주, 부여, 공주, 김해 등이다. 이는 지역이 갖는 역사유적지, 문화재 등을 통해 정립된 이미지를 최대한 활용하여 문화콘텐츠 개발 과정에 적용함으로써 시너지 효과를 얻을 수 있다.

둘째 문화적 환경과 상반되는 부정적 이미지를 갖고 있거나 상대적

으로 열악한 환경을 갖고 있는 지역의 경우 이를 개선하기 위한 전략으로 문화자원을 활용할 수 있다. 이는 대표적로 산업화 과정이 급속히 이루어져 부정적 이미지가 많은 공업도시가 해당된다. 또한 낙후된 지역 이미지가 강한 농업지역 또한 포함된다. 이러한 지역은 문화적 기반이 약하기 때문에 문화적 인프라를 도입하고 새로운 문화콘텐츠나 문화상품을 활용하여 전반적인 도시 이미지를 변화시킬 필요가 있다.

셋째 문화적 이미지가 강하지 않고, 부정적인 이미지가 많지 않은 지역의 경우 새로운 이미지 창출을 위한 문화자원 개발이 필요하다. 이러한 지역은 특별히 다른 지역과 차별화된 이미지를 갖고 있지 않은 경우가 많다. 이에 핵심적으로 추구하고자 하는 문화이미지와 브랜드 전략을 세우고 이를 바탕으로 다른 분야의 공생을 추구하는 방식의 문화자원 활용이 이루어진다.

위의 세 가지 분류의 문화자원 활용 방식은 지역적 특성과 환경에 따라 분류한 것이다. 이는 지역의 대표성을 지닌 문화자원 활용 방식을 의미하는 것으로 지역 내에서 이루어지는 모든 문화자원 개발이 동일한 방식으로 이루어지는 것을 의미하는 것은 아니다. 따라서 문화콘텐츠의 장르적 성격 및 특성에 따라 위의 세 가지 분류가 복합적으로 적용되기도 한다.

한편 논산 지역에 전해 오는 매죽헌 성삼문의 무덤과 관련된 설화를 바탕으로 성삼문 콘텐츠를 개발하는 방안을 제안한 이혜경(2014)는 콘텐츠의 개발 방안을 다음과 같이 제시하였다

첫째, 성삼문 스토리텔링 개발로, 스토리텔링은 성삼문 콘텐츠 개발

의 주영역이라는 것이다. 그리고 그 스토리는 단순히 역사적 사실만을 보여주는 것이 아니라 역사 인물에 대한 현대적 의미를 새롭게 부여하는 작업이어야 한다.

둘째, 실용적 스토리 개발로, 실존하는 문화원형을 중심으로 새로운 스토리를 첨가하여 확장해 나가는 것이다. 예를 들어 성삼문묘를 중심으로 하는 테마 길 조성도 하나의 대안이 될 것이다.

셋째, 유교문화 유산의 확장성 확보를 위한 콘텐츠의 개발이다. 성삼문 콘텐츠가 포함되는 유교문화 전반으로 확장되는 콘텐츠를 통해 성삼문을 전국적인 그리고 시대를 뛰어넘는 콘텐츠의 중심으로 만들어 간다.

넷째, 타 지역과의 연대를 통한 콘텐츠 개발이다. 성삼문과 연계가 되어 있는 다른 지역과 함께 콘텐츠를 개발하여 공동으로 활용할 때 콘텐츠의 효용성이 배가될 것이다. 유관된 원형 콘텐츠를 가진 지역이 연대하여 개발하는 경우 원형의 가치를 더욱 분명히 하면서 동시에 제작에 소요되는 비용의 분담 등을 통하여 효과적인 콘텐츠 제작이 이루어질 것이다.

이러한 제안은 문화원형 콘텐츠를 단순히 한 지역의 문화자산으로만 간주하는 것이 아니라 국가적 차원의 자산, 나아가 세계적인 문화자산으로 확대해야 한다는 점에서 문화콘텐츠 산업의 나아갈 방향을 제시했다는 점에서 의미가 있다.

또 다른 견해들을 살펴보자. 백승국(2004)은 콘텐츠의 의미 생성 모델을 크게 4가지로 나누고 있는데 그 과정을 가장 먼저 '학제간의 다양한

방법론의 활용'으로 보고 다음은 '유사 콘텐츠의 분석단계'로, '동등한 원천소스를 선정하여 차별화'를 갖게 하고 '산업적인 차별화 전략으로 콘텐츠를 전개'하여야 한다고 주장하고 있다. 그 내용을 구체적으로 보면 다음과 같다.

첫째, 콘텐츠의 주제와 목표를 선정한다.

둘째, 콘텐츠의 표층구조를 도출하여 세분화된 비주얼 이미지를 설정한다.

셋째, 주인공과 등장인물의 역할과 기능, 가치 등을 연결하는 스토리텔링을 구성한다.

넷째, 스토리를 이어갈 수 있는 핵심문화코드인 콘텐츠 요소를 찾아 가치 창출 코드를 연결시킬 수 있도록 한다.

또 전방지, 심상민(2005)는 콘텐츠의 창조 과정을 다음과 같이 5단계로 구별하고 있다.

첫째, 준비단계: 의식, 무의식적으로 흥미와 호기심을 갖는 문제에 깊이 빠져드는 단계

둘째, 잠복기: 아이디어들이 맵 돌며 연결고리를 만들어내는 단계.

셋째, 깨달음: 스토리연결이 맞추어지는 순간, 스토리의 연상과정.

넷째, 평가단계: 깨달음의 결과에 대한 여과과정, 새롭고 확실한 아이디어인지에 대한 성찰.

다섯째, 완성단계: 인물설정, 줄거리 정하기, 언어로 옮기기.

1.2. 콘텐츠의 개발단계

앞에서 살펴본 논의들을 바탕으로 콘텐츠를 개발하는 과정을 생각해 보면 이 과정은 대략 다음의 4단계로 이루어진다고 볼 수 있다.

1) 기획 단계
2) 개발 단계
3) 제작 단계
4) 판매 단계

1.2.1. 기획 단계

기획 단계는 콘텐츠에 관한 고민의 시작 단계이다. 콘텐츠는 기술적 지원을 통해 만들어지지만 기본적으로는 인문학적 사고를 바탕으로 한다. 따라서 우리가 하나의 콘텐츠를 만들고자 할 때는 그 콘텐츠를 왜 만들고자 하는지? 무엇을 표현하고자 하는지? 어떻게 표현하고자 하는지? 이것을 만드는 것이 나의 삶에 어떤 가치가 있는 것인지? 등에 대한 스스로의 오랜 고민과 문답의 결과가 콘텐츠에 반영되어야 한다.

이러한 고민과 탐구의 결과 만들고자 하는 콘텐츠의 테마를 결정하고 그 테마를 구체화하기 위한 자료를 모은 뒤에 이를 어떻게 실현시킬 수 있을까 하는 방법을 구체적으로 기술한 기획서를 작성하는 단계가

기획 단계이다. 이때 자료로 활용할 수 있는 것이 각 지역별로 산재해 있는 다양한 원형콘텐츠이다.

콘텐츠를 기획할 때 일차적으로 고민해야 할 요소는 크게 세 가지를 들 수 있다. 첫째는 독창적이고 개성적이어야 한다는 점이다. 해당 장르에 이미 많이 개발, 제작되어 있는 콘텐츠가 아니라 장르를 개척해 나가는 콘텐츠가 좋은 콘텐츠이다. 예를 들어 1994년에 방송된 드라마 <종합병원>은 최초로 종합병원을 무대로 벌어지는 일들을 다룬 의학드라마이다. 이 드라마의 성공 이후 <하얀 거탑>, <뉴하트>, <굿닥터> 등 유사한 장르에서 많은 의학드라마가 만들어졌으나 특별한 차별점을 보여주지 못하고 있다. 이를 위해서는 이미 제작된 많은 콘텐츠, 특히 성공한 콘텐츠와 실패한 콘텐츠의 요인들을 분석, 비교하는 일이 선행되어야 한다.

두 번째는 사회적 변화와 대중의 욕구를 정확히 반영하는 트렌드 콘텐츠가 만들어져야 한다. 콘텐츠에 대한 대중의 욕구는 수시로 변화한다. 그리고 현대는 매스 마케팅(mass marketing)의 시대가 아니라 시장을 세분하여 펼치는 타겟 마케팅(target marketing)의 시대이다. 이는 대중들의 욕구가 매우 섬세하게 나뉘어 있다는 의미이고 이를 정확히 파악하여 콘텐츠를 만들기 위해서는 성별, 연령별, 지역별, 직업과 취향 등 인구통계학적인 분류는 물론 사회적 계층의 특성과 트렌드의 변화에 대해서도 민감하게 반응하여야 한다.

세 번째는 콘텐츠는 수익성이 있어야 한다. 콘텐츠는 제작자의 자기만족을 위하여 만들어지는 것이 아니다. 하나의 콘텐츠를 만드는 데에

는 수많은 비용이 들어간다. 이 비용을 어떻게 모을지에 대해서도 기획 단계에서 고민해야 하며 동시에 이를 어떻게 배분하고 활용하여 제작하고 판매하여 수익을 올릴 것인지에 대해서도 기획 단계에서 큰 계획이 나와야 한다. 콘텐츠의 제작은 예술적 행위가 아니라 산업적 활동이기 때문이다.

1.2.2. 개발 단계

개발 단계는 콘텐츠의 핵심인 스토리와 캐릭터를 만드는 과정이다. 현대의 대중문화는 스토리텔링의 문화이다. 최근 영상을 제작하는 기술들은 놀라울 만치 발달하고 있다. 특히 컴퓨터 그래픽의 발전은 종래의 아날로그적 기술로는 도저히 표현이 불가능했던 영상들을 자연스럽게 만들어 내고 있다. 인간이 상상하는 그 어떤 것이라도 컴퓨터의 도움을 받는다면 충분히 영상 위에 구현해 낼 수 있는 시대가 되었다. 그러나 아무리 화면이 화려하고 액션이 박진감 넘치는 모습을 보여준다 해도 그 속에 담겨 있는 이야기가 관객이나 시청자에게 감동을 주지 못하면 그 콘텐츠는 결코 성공할 수가 없다. 결국 콘텐츠의 성공과 실패를 결정짓는 요인은 기술적 요인이 아니라 스토리의 좋고 나쁨에 달려 있다는 것이다.

좋은 스토리의 배경에는 인물의 캐릭터가 뚜렷해야 한다. 대중들은 캐릭터에 감정을 담아서 콘텐츠를 즐기기 때문에 이제는 영상의 주연, 조연, 단역의 구분이 모호해지는 단계에 이르렀다. 개성을 지닌 독특한 캐릭터의 설정은 스토리를 더욱 빛나게 하는 요인이다.

1.2.3. 제작 단계

제작 단계는 실제로 콘텐츠를 만들어가는 과정이다. 이 과정은 크게 셋으로 나뉜다. 먼저 프리 프로덕션(pre production)단계는 기획서를 바탕으로 투자자를 찾고, 배우와 제작스태프를 섭외하고, 촬영장소를 결정하는 등의 단계이다. 다음 프로덕션(production)단계는 실제 촬영을 하는 단계로 콘텐츠 제작의 핵심 단계이다. 마지막은 포스트프로덕션(post production)의 단계이다.

1.2.4. 판매 단계

판매 단계는 만들어진 콘텐츠를 소비자로 하여금 구매하여 감상하도록 하는 모든 노력을 말한다. 이 과정은 포스트 프로덕션(post production)단계에 해당하는 후반작업으로 편집과 더빙 등의 제작 마무리는 물론 홍보, 마케팅 등의 작업이 이루어진다. 콘텐츠 산업은 감성체험형 산업이며 고부가가치 산업이다. 또 디지털의 특성상 무한 복제가 가능하므로 일단 제작이 완료되면 새로운 비용이 들지 않는 장점이 있다. 그러나 일단 소비자의 외면을 받은 콘텐츠는 단기간에 생명을 잃어버리는 위험을 가지고 있다. 그래서 콘텐츠 산업을 고소득 고위험 산업이라고도 한다. 그러므로 홍보와 마케팅은 콘텐츠의 생명을 유지시키는 중요한 활동이다.

2. 스토리텔링

2.1. 스토리텔링의 개념

스토리텔링이란 무엇인가? 이에 대해 한마디로 정의하기는 매우 어렵다. 우리 사회에서 이 용어를 접하는 대부분의 사람들이 대략적으로는 자신의 삶과 관련하여 이 말의 의미하는 바가 무엇인지를 짐작하고 있으나 간단히 정의하기는 그리 쉬운 일이 아니다. 그만큼 이 용어가 우리 사회에서 다양하고 다각적인 환경 속에서 쓰이고 있음을 보여준다 하겠다.

스토리텔링(Storytelling)이라는 말은 1995년 미국 콜로라도에서 열린 '디지털 스토리텔링 페스티벌(Digital Storytelling Festival)에서 처음 사용된 개념으로 당시 제시된 개념은 디지털 매체 기반의 콘텐츠 제작을 위한 스토리 창작 기술을 말하는 것이었다. 디지털 스토리텔링이란 디지털이라는 기술 환경에서 멀티미디어라는 툴(tool)을 활용해 창조되는 모든 이야기 행위를 의미한다.

U.C.버클리(Berkley) 대학의 디지털 스토리텔링 센터의 공동창립자인 램버트(Joe Lambert)는 스토리텔링을 "오래된 이야기 기술을 새로운 미디어에 끌어 들여 변화하고 있는 현재 삶에 맞게 가치 있는 이야기들로 맞춰 가는 것"이라고 정의했다. 디지털 스토리텔링에 대해 한국문화콘텐츠진흥원과 아젠다리서치그룹이 발행한 CT기술 동향보고서에서는 "디지털 기술을 환경으로 삼거나 표현 수단으로 활용하여 이루어지는 스토리텔링 기법"이라고 표현하고 있다. 이외에도 "컴퓨터상에서 일어

나는 모든 서사 행위, 웹상의 상호작용적인 멀티미디어 서사 창조들로 여기에는 텍스트 뿐 아니라 이미지, 음악, 목소리, 비디오, 애니메이션 등을 포함한다"는 견해도 있다.

디지털 스토리텔링은 디지털이라고 하는 기술적 기반 위에서 이루어지는 것이므로 결과적으로는 스토리텔링의 한 부분일 뿐이다. 그러면 스토리텔링은 무엇인가? 앞서 스토리텔링을 정의하는 것이 그리 간단하지 않다고 하였지만은 이 용어를 단순화시켜 보면 이 질문에 대한 답은 의외로 간단하게 생각할 수도 있다. 스토리텔링은 '이야기(story)를 이야기하는 일(telling)'이다. 우리는 쉴 새 없이 누군가와 이야기를 주고 받는다. 그 이야기가 국제 정세에 관한 심각한 내용이든, 아니면 어젯밤에 본 영화에 대한 감상평이나 지난주에 가족들과 함께 들른 식당의 음식 맛에 대한 이야기이든 그 어떤 것이라도 우리는 늘 이야기를 하면서 산다. 이러한 이야기 가운데 사회적으로, 예술적으로 의미가 있는 이야기를 대중들이 공감할 수 있는 구성 방식으로 풀어나가는 것이 스토리텔링이다.

그러면 왜 우리는 스토리텔링에 관심을 갖는가? 스토리 즉 이야기는 우리의 삶을 둘러싸고 있는 모든 문화적 현상의 근간에 있는 요소이다. 아니 인간의 삶 그 자체가 바로 이야기이기 때문이다. 한 사람이 태어나서 성장하고 생활하면서 겪는 사랑과 이별, 미움과 다툼, 성공과 환희의 순간들 그리고 아픔과 슬픔 등 모든 일들이 하나의 이야깃거리로 만들어지고 우리가 스스로에게 또는 이웃들과 나누는 관심사도 결국은 우리와 그들이 살아 온 이야기이기 때문에 스토리 즉 이야기는 우리 삶

의 핵심이여 따라서 스토리텔링은 가장 중요한 문화적 현상이다.

오늘날 스토리텔링은 문화콘텐츠만큼이나 흔하게 사용되는 용어가 되었다. 문화콘텐츠의 핵심으로 지목되고 있는 스토리텔링은 이제 모든 인문학과 문화 담론에 있어 빠짐없이 등장하고 있다. 놀랍게도 스토리텔링은 어떤 단어와 연결시켜도 어색하지 않다. 영화 스토리텔링, 광고 스토리텔링, 취업 스토리텔링, 게임 스토리텔링, 미술 스토리텔링, 음악 스토리텔링, 사진 스토리텔링, 음식 스토리텔링, 축제 스토리텔링, 여행 스토리텔링, 법정 스토리텔링 등 그야말로 스토리텔링은 어떤 장르나 분야와 연결해도 자연스럽게 여겨진다. 왜 이러한 현상이 일어나는가? 그 답은 상호작용하며 열려 있는 스토리텔링의 속성에서 그 이유를 찾을 수 있다.

어떤 형태가 되었던 스토리텔링의 기본은 이야기이다. 문화콘텐츠와 관련하여 살펴볼 때 이야기는 어떤 형태로 우리 주변에 존재하는가? 김광욱(2008)은 이야기의 형태를 말과 글, 영상과 디지털의 네 가지로 나누어 설명한다. 말과 글은 인간이 의사소통을 하고 이야기를 나누는 가장 기본적인 수단이다. 말은 사회생활을 하면서 자연스럽게 체득하게 된다. 별도의 학습이 필요하지 않고 다만 사회 속에서 전승되는 대로 따라하면서 습득하게 된다. 그러나 말은 치명적 결함을 가지고 있다. 그것은 일단 입에서 나온 말은 기록과 저장이 안 되며 그것이 전달되는 거리의 제약을 받는다. 또 입에서 입으로 전달되는 과정 속에서 그 의미가 일정하게 유지되지 않고 변질되어 전달되는 경우가 대부분이다. 이는 인간이 가지고 있는 기억의 한계, 의미 파악의 주관성에 기인하는

불가피한 현상이다.

이러한 약점을 보완하기 위해 만들어진 수단이 글이다. 글은 문자를 배우고 익히는 학습의 과정을 전제한다. 이 과정은 말을 배우는 과정에 비해 상당한 노력이 필요하다. 그러나 일단 학습이 이루어지면 대단히 유용한 수단이다. 말과 달리 글은 내용의 고정성이 있고 의미의 변질이 일어나지 않는다. 시간과 공간을 넘는 기록과 보존, 저장의 수단이 바로 글이다. 다만 이야기하는 사람과 듣는 사람이 동일한 공간에 있지 않은 경우가 대부분이기 때문에 언어적 요소 이외의 비언어적 요소들, 즉 표정이나 몸짓, 의상, 주위 환경들을 이용하는 이야기의 요소들을 활용하지 못한다는 점에서 감성적인 이야기 전개가 쉽지 않다는 약점을 가지기도 한다. 즉 이야기의 전개가 입체적이지 못하고 단선적으로 전개가 된다.

영상은 지속성과 입체성을 보완한 형태이다. 영상은 기록하는 방법으로 존재하기에 지속성을 획득하며, 보고 들을 수 있으므로 입체성도 획득한다. 글이나 영상의 경우 이야기를 일방적으로 전하는 형태여서 이야기를 수용하는 사람은 이야기 발화자와 상호작용을 하기는 어렵고 일방적으로 수용할 수밖에 없다. 그러나 말은 화자와 청자가 얼굴을 마주 한 상태에서 이야기를 진행하기 때문에, 이야기 중간 중간에 청자의 추임새가 곁들여지기도 하고, 화자의 이야기에 동조하거나 반대할 경우 청자의 의견을 표출하거나 다른 이야기를 전개하면서 역동적으로 이루어진다. 영상으로 된 이야기가 기술적 측면에서는 물론이고, 역사적 측면에서도 새로운 형태의 이야기임이 분명하나 일반적 차원에서 말로

된 이야기에 앞선다고 할 수 없는 이유가 여기에 있다.

디지털은 지속성과 입체성, 그리고 양방향성을 보완한 형태이다. 디지털은 컴퓨터를 통해 이야기를 기록하게 되므로 지속성을 획득하고, 말과 글, 영상을 포괄할 수 있는 멀티미디어 성격을 지니므로 입체성도 획득하고, 인터넷이라는 기술을 통해 청자와 화자간의 양방향성을 획득하여 이야기하기의 단점들을 보완하였다. 최근 모바일(Mobile)과 SNS의 폭발적 발달은 디지털적 요소가 인간의 이야기 욕구 충족에 얼마나 적절한가를 잘 보여주는 사례라 하겠다.

2.2. 스토리텔링의 요소

훌륭한 스토리텔링이 이루어지기 위해서는 어떤 요소가 필요한가? 이에 대해 김광욱(2008)은 이야기, 이야기하기, 이야기판이라고 하는 세 가지를 제시한다. 그의 설명을 더 들어보자. 먼저 요소를 설명하기에 앞서 구비설화를 예로 들고 있다. 구비설화는 스토리가 말과 결합하여 이루어진 것이다. 그런데 말은 발화자와 청취자가 있어서, 그들 사이에 상호 교섭의 과정이 이루어져야 하며 이러한 행위는 동일한 시간과 공간에서 이루어지게 된다. 그래야 구비설화의 전승이 이루어진다. 이 때 구비설화의 내용은 '이야기'이고 발화자와 청취가 사이에 일어나는 상호 교섭 작용은 '이야기하기'이고 시간과 공간은 '이야기판'이 되는 것이다.

다시 말하면 이야기는 스토리(Story)와 매체가 결합하였을 때 실현된다. 매체는 말과 글 또는 시청각적으로 다양한 요소일 수 있으며, 각각

의 매체적 특성에 적합하게 구연되었을 때 이야기로 존재하게 되는 것이다.

이야기하기(Narrating)는 주체들의 행위를 통한 상호작용을 말한다. 발화자가 청취자 없이 이야기를 하거나, 청취자가 발화자 없이 이야기를 할 수 없다. 두 주체의 행위가 제외된 이야기의 실현은 없으며 스토리텔링으로 존재하기 어렵다. 나아가 발화자가 의미 있다고 판단하여 이야기를 하고, 청취자가 의미 있다고 판단하여 이야기를 들어야 진정한 상호 작용이라 할 수 있다.

이야기판(Champ)은 이야기하기를 보장하기 위한 환경을 말한다. 이야기는 발화자와 청취자의 상호작용이므로 이들이 모여서 이야기하기를 할 수 있는 환경을 갖추어야 한다. 환경의 대표적인 요소는 공간이다. 또한 이야기판은 공간만으로 성립되지는 않는다. 시간도 매우 중요한데, 이야기하기의 주체들이 이야기를 향유하기 위한 동의가 이루어진 결과로 시간의 일치가 이루어진다. 화자와 청자는 동시에 같은 시간과 공간에 위치해야 이야기하기가 가능하다

2.3. 스토리텔링의 유형

김영순, 윤희진(2010)은 지역의 문화원형 콘텐츠를 활용하여 스토리텔링할 경우 그 성격에 따라 유형이 달라질 수 있음을 설명하고 있다. 그들은 향토문화 자원을 활용한 스토리텔링은 정보적 가치와 정서적 가치 모두를 중심 가치로 두고 있으므로 제작될 콘텐츠의 성격에 따라 정보적 가치를 높이는 사실성과 정서적 가치를 향상시킬 수 있는 창의성

을 바탕으로 유형을 나눌 수 있다고 하였다.

사실성 중심 콘텐츠는 사실성이 창의성보다 우위에 있는 자료로 다큐멘터리 제작이나 박물관 및 전시관의 스토리텔링이 대표적인 예이다. 이런 유형의 자료는 객관적인 지표로 설명할 수 있다는 특징이 있다. 따라서 창의적인 스토리텔링보다는 사실에 근거한 객관적인 스토리텔링으로 가공되어야 한다

창의성 중심 콘텐츠는 창의성이 사실성보다 좀 더 많은 비중을 차지하는 콘텐츠로 영화나 게임이 대표적인 예이다. 이러한 유형의 스토리텔링은 그 스스로가 창의성의 비중을 많이 가지고 있으면서도 지역민들의 정서와 감성을 전달하는 감성적인 스토리텔링으로 가공되어야 한다.

지역문화 자원은 제작자의 의도에 따라 그 유형이 선택되어 콘텐츠로 기획된다. 이미 창의성 중심의 유형에 가까운 설화라도 지역의 역사와 주민 인터뷰를 바탕으로 스토리텔링한다면 역사성과 실용성을 지닌 사실성 유형으로도 기획이 가능하다. 이는 참여와 관찰을 통해 제작자가 객관적인 시선과 지역민의 주체적인 시선을 모두 획득할 때 가능한 것으로 이를 통해 지역문화 자원의 스토리텔링은 반드시 철저한 조사단계를 바탕으로 진행되어야함을 확인할 수 있다

조은하, 이대범(2008)은 디지털 환경에서 구현되는 여러 가지 스토리텔링의 형태를 설명하고 있다. 그들은 디지털 스토리텔링을 다음과 같이 나누고 있다.

㉮ 뉴패러다임에 따른 접근 : 아날로그 스토리텔링 / 디지털 스토리
　텔링
㉯ 제작자 의도에 따른 접근 : 일방형 스토리텔링 / 양방형 스토리
　텔링
㉰ 사용자 태도에 따른 접근 : 수동형 스토리텔링 / 능동형 스토리
　텔링
㉱ 콘텐츠 특성에 따른 접근 : 정태형 스토리텔링 / 동태형 스토리
　텔링
㉲ 미디어 환경에 따른 접근 : 단식형 스토리텔링 / 복식형 스토리
　텔링

이들을 간략히 살펴보자.

먼저 뉴패러다임에 따른 접근은 전통적인 구술방식과 문자매체를 기반으로 하는 아날로그 스토리텔링 방식과 디지털기기의 발달로 인하여 새로이 조성된 문화와 기술의 환경으로 형성된 디지털 스토리텔링으로 나눌 수 있다. 제작자의 의도에 따른 접근은 스토리를 만드는 작가의 의도에 따른 분류인데 온라인신문이나 블로그 등은 여전히 작가의 의도가 강하게 드러나는 일방형 스토리텔링이라면 커뮤니티 문학이나 하이퍼텍스트 문학 등은 작가가 그들의 이야기를 받아들이는 수용자의 반응을 적극적으로 의식하고 수용하는 양방향적 스토리텔링이 존재한다.

한편 사용자의 태도에 따라서는 사용자의 선택이나 행위 여부와 무관하게 자동적으로 전개되는 콘텐츠를 사용해야 하는 웹진이나 코스웨어 등의 수동형과 사용자들의 능동적 참여를 통하여 스토리의 양과 질

을 확대하는 위키피디아나 네이버 지식인 등의 온라인 백과사전, UGC
(User Generated Contents) 또는 UCC(User Created Contents) 등의 능동형으로
나뉜다. 콘텐츠 특성에 따라서는 정태형과 동태형으로 나뉘는데 정태형
은 종래의 사진에서 볼 수 있는 것처럼 콘텐츠가 움직임이 없이 멈춰
있는 것을 말하며 포토 레터스, 웹코믹스 등이 이에 속한다. 동태형은
이와 달리 콘텐츠가 여러 가지 모습을 움직이는 것을 말하는데 웹애니
메이션이나 디지털 영화 등이 이에 속한다.

미디어 환경에 따른 분류는 단식형 스토리텔링과 복식형 스토리텔링
으로 나뉜다. 단식형은 오직 하나의 매체를 이용하여 스토리텔링을 전
개하는 것으로 대개 텍스트나 비디오 등 한 가지를 사용하여 완성한다.
복식형은 둘 이상의 매체를 혼합하여 사용하되, 결합된 매체가 콘텐츠
에 미치는 영향력이 다르기도 하고 완성된 상태에서 결합 매체의 분별
여부도 다르다. 단식형에는 픽토그램이나 오디오북이 해당되고 복식형
에는 모바일 드라마나 게임 시나리오 등이 해당한다.

2.4. 스토리텔링의 기법

그렇다면 실제 스토리텔링은 과연 어떻게 하는 것일까? 정창권(2015)
은 고전 자료를 활용한 스토리텔링의 방법을 ① 테마 선정 → ② 자료
수집 → ③ 시놉시스 짜기 → ④ 집필하기 → ⑤ 제작하기 등의 순서로
이루어진다고 설명하고 있다. 그의 설명은 고전을 활용한 것으로 국한
하여 논의 되었으나 굳이 이를 고전에 국한시킬 필요는 없어 보인다.
그의 논의를 토대로 스토리텔링의 과정과 방법을 구체적으로 살펴보기

로 하자.

스토리텔링을 하기 위해선 첫째, 테마 선정부터 해야 한다. 테마란 일종의 소재와 주제로, 무엇에 대해 쓸 것인지를 결정하는 것이다. 테마는 참신해야 하고, 가급적 캐릭터와 스토리를 갖추고 있어야 한다. 그와 함께 장르와 매체를 설정한다. 추리나 액션, 코미디, 판타지, 스릴러, 사극 등 어떤 장르로 만들 것인지, 또 출판이나 방송, 영화, 공연, 전시, 축제 등 어떤 매체로 담아낼 것인지 결정하는 것이다.

둘째, 본격적인 자료 수집에 들어간다. 자료 수집은 오랫동안 최대한 많이 찾는 것이 좋다. 많이 아는 만큼 이야기는 재미있기 때문이다. 자료 수집은 크게 두 가지 방식으로 이루어진다. 우선 1차 자료로, 해당 테마의 원전을 찾아서 읽는다. 고전의 경우는 그것이 한문본일 경우 최소한 국문 번역본이라도 찾아서 읽도록 한다. 원전은 해당 테마에 대한 다양한 생각을 하도록 하기 때문이다. 또 현대물의 경우라면 당연히 원전을 구해 읽어 보아야 한다. 만일 그 자료가 서적이 아닌 다른 형태의 것이라 하더라도 원형 상태의 자료를 찾아보아야 한다. 다음으로 2차 자료, 즉 주변 자료들을 찾아서 읽어나간다. 요즘은 대부분 자료를 찾을 때 인터넷에 의존하는 경향이 강한데, 인터넷은 단순히 자료의 현황과 대중들의 관심사를 파악하는데 유용할 뿐이므로 유의해야 한다. 이러한 자료들은 다음 장에서 설명할 인프라를 통하면 많은 자료들을 손쉽게 찾아 볼 수 있으므로 이들을 잘 활용하는 것도 중요하다.

자료 수집에서 또 하나 빠트릴 수 없는 것이 선행 콘텐츠 조사이다. 해당 테마와 관련된 출판이나 방송, 영화, 공연, 전시 등 선행 콘텐츠를

찾아보는 것이다. 혹시라도 지금 쓰고 있는 작품과 유사한 콘텐츠가 이미 개발되어 나왔다면 낭패가 아닐 수 없기 때문이다. 그리고 자칫 잘못하면 표절 논란에 휩싸일 수도 있으므로 독창성의 확보를 위해서도 이 작업은 필수적이다.

셋째, 시놉시스(synopsis)를 짜는 것이다. 시놉시스란 일종의 작품 개요이자 설계도라 할 수 있다. 수집된 자료를 토대로 기-승-전-결 혹은 발단-전개-위기-절정-결말 등의 형식으로 짜나가면 된다. 그와 함께 작품의 흐름을 그래프 형식으로 나타내는 이야기 모양을 만들거나, 이후 작품을 쓸 때 필요한 그림이나 사진, 도표 등 시각자료도 미리 준비해 둔다.

넷째, 집필하기이다. 위의 시놉시스를 토대로 본격적으로 작품을 써 나가는데, 그야말로 뼈대에 살을 붙이는 작업이라 할 수 있다. 물론 집필은 단 한 번에 끝내는 것이 아니라 여러 차례에 걸쳐 이루어진다. 1차 집필은 스케치와 마찬가지로, 시놉시스와 요약본, 시각자료 등을 보면서 생각나는 대로 죽 써나가는 것이다. 1차 집필을 끝낸 뒤엔 약간의 공백기를 가지면서 남들의 의견을 듣거나 작품에 대해 다시 한 번 깊이 생각해보기도 한다. 그런 다음 2차 집필에 들어가 앞에서부터 차분히 다시 써 나간다. 이렇게 최소한 서너 번, 많게는 예닐곱 번까지 다시 쓰기도 하는데, 여러 번 쓰면 쓸수록 작품이 재미있고 주제가 선명해지기 마련이다.

다섯째, 제작하기이다. 지금까지 써 온 작품을 출판이나 방송, 영화, 공연 등 다양한 콘텐츠로 제작하는 것이다.

한편 김영순, 윤희진(2010)은 향토 문화자원을 스토리텔링하는 과정을 조사 단계 > 가공 단계 > 유형결정 단계로 설명하고 이 과정을 다음과 같은 도식으로 보여주고 있다. 이들이 설명하는 방법도 우리에게 좋은 참고가 되므로 이를 간략히 살펴보기로 한다.

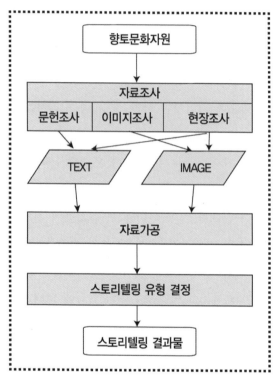

향토문화자원 스토리텔링의 단계(김영순, 윤희진 2010)

1) 조사 단계

조사 단계는 향토 문화자원의 대상이 되는 지역적 범위를 선정했다

는 것을 전제로 하며 문헌조사·이미지조사·현장조사로 나누어진다. 조사 단계는 대상 지역의 주민들이 어떻게 삶을 영위하고 환경과 상호 작용하는가를 조사하는데 참여와 관찰을 통해 향토문화 자원에 관한 향토민들의 지식과 정서를 이끌어 낼 것이다.

　문헌조사 시에는 일반 서적 이외에도 각 지방자치 단체의 군지나 시지, 그리고 공·사기관의 통계 자료나 연구 보고서를 참고한다. 또한 그 범주를 대상 향토라는 지역으로만 한정시키지 않고 일반론 혹은 주변 지역의 향토사도 조사하여 현재 전해지지 않는 이야기를 발굴한다. 이미지조사는 대상지의 지도나 사진 등의 이미지를 수집·활용하는 조사이다. 특히 지도는 공간에 대한 위치 정보를 얻는 1차적인 자료로 마을의 입지를 비롯하여 내부구조 경관 토지 이용 등의 자료를 수집하는 데 용이하다

　현장조사는 문화자원을 직접 확인하고 이에 관한 이야기를 조사하는 단계이다. 현장조사는 토박이나 애향심을 가진 제보자를 선정하여 향토문화자원에 대한 이야기를 채록하는 인터뷰와 동제, 축제, 마을회의 등 지역의 문화 행사에 참여하는 문화 행위 참여 현장에서 직접 사진과 동영상을 촬영하는 이미지 촬영 등으로 구성된다. 현장조사 실시 이전에 문헌조사와 이미지조사가 진행되면 효율적이고 효과적인 현장조사 결과를 얻을 수 있다. 이상 세 가지 조사 결과물의 대부분은 텍스트와 이미지로 정리된다.

2) 자료 가공 단계

조사의 결과물을 정보로 가공시키는 과정을 자료 가공 단계라 한다. 조사 단계의 기간이 길고 그 폭이 넓을수록 생성되는 결과물의 양은 방대해진다. 이러한 자료를 효과적으로 정리하기 위하여 필요한 정보는 일정한 체계로서 하나의 집합인 데이터베이스(data base)로 가공하여 결과물의 유용성을 높여 주는 것이 중요하다. 따라서 조사 단계와 달리 자료 가공 단계는 각 조사결과의 유형과 그 성격 및 자료 정리의 기준을 파악한 기획자만이 효율적으로 진행할 수 있다

3) 스토리텔링 유형 결정 단계

향토문화 자원을 활용한 스토리텔링은 정보적 가치와 정서적 가치 모두를 중심 가치로 두고 있다. 따라서 향후 제작될 콘텐츠의 성격에 따라 정보적 가치를 높이는 사실성과 정서적 가치를 향상시킬 수 있는 창의성을 바탕으로 유형을 나눌 수 있다. 스토리텔링의 유형은 앞의 5.3에서 이미 소개하였는데 어떤 유형으로 스토리텔링을 할지에 따라 콘텐츠의 성격과 방향이 결정되므로 신중하게 결정하여야 한다.

문화콘텐츠 인프라

 문화콘텐츠를 만드는 일은 개인이 홀로 수행하는 예술적인 행위와 달리 집단적으로 이루어지는 작업이다. 콘텐츠의 개발과 기획, 스토리를 만들고 이를 구체적인 형태로 형상화하는 작업은 물론 만들어진 콘텐츠를 각종 매체를 통하여 대중들이 즐길 수 있도록 제공하는 일에 이르기까지 수많은 사람과 기관이 협력하여야만 좋은 결과를 만들어 내게 된다. 이는 문화콘텐츠가 산업적 특성을 가지고 있기 때문이다.

 좋은 문화콘텐츠를 만들기 위해서는 그것을 이루어 낼 수 있는 각종 인프라가 잘 갖추어져 있어야 한다. 콘텐츠관련 인프라는 크게 다음의 두 가지로 나누어 볼 수 있다.

1. 콘텐츠소스 개발 인프라
2. 콘텐츠 제작 지원 인프라

콘텐츠소스 개발 인프라는 콘텐츠를 개발하기 위한 각종 문화원형을 제공하는 인프라이며 콘텐츠 제작 지원 인프라는 콘텐츠의 제작과 관련된 각종 제도와 기술, 장비, 인력 등에 대한 지원을 하는 인프라를 의미한다.

1. 콘텐츠 인프라의 특징

1.1. 디지털 환경의 구축

어떤 형태의 인프라든 현대의 각종 인프라는 모두 디지털화되어 있다는 특징을 가지고 있다. 인터넷이 일상화되기 이전에는 우리 주변에 콘텐츠의 원형으로 활용 가치가 충분한 수많은 고서적이나 유물 등이 개인의 서고나 박물관의 수장고에 쌓여 있었다. 이런 서적이나 유물들은 개별적인 문화재로서의 가치는 뛰어나다고 볼 수 있으나 그것에 대한 일반 대중의 접근이나 활용이 제한적이었기 때문에 공공재적 가치, 또는 사회적 가치는 그리 높게 평가될 수가 없었다. 또 전통적인 기록 문화재의 경우, 그것에 담겨 있는 역사나 민속, 설화 등의 내용은 우리 국민 모두의 소중한 문화자산이나 그 표기가 대부분 한문으로 되어 있어 전문가가 아닌 일반인으로서는 전혀 이해할 수 없는 자료가 되고 말았다. 서적뿐만 아니라 건축과 공예, 회화, 음악 등 거의 대부분의 분야에서 이와 같은 형상이 나타났다. 문화콘텐츠 산업의 지속적인 발전을 위해서는 무엇보다도 전통시대의 역사와 문화를 이해하고 이를 활

용하는데 필요한 인프라가 구축되어 있어야 하는데 2000년대 이전까지
는 아직 그러한 환경이 만들어지지 않았었다.

그러나 IT기술의 발전과 이에 따른 인터넷의 일상화는 이러한 환경
에 급격한 변화를 가져 왔다. 이 시기 가장 중요한 사업으로는 1995년
에『조선왕조실록』이 CD-ROM으로 간행된 일이었다. 이 작업을 통하
여 한문으로 되어 있던『조선왕조실록』이 한글로 번역되어 일반인들도
쉽게 읽어볼 수 있게 되었으며 키워드 검색을 통하여 자신이 찾고자 하
는 내용을 어려움 없이 확인할 수 있게 되었다. 이후 각종 연대기나 문
집, 족보 등의 고문서가 속속 디지털화되었고 이것들이 인터넷 환경에
서 일반에 제공되기 시작하면서 우리 사회는 전통 사회의 문화와 역사
에 한층 더 가깝게 접근하게 되었다.(이남희. 2006)

한편 1999년 정부에서는 국가 또는 지방자치단체, 개인에게 산재되
어 있는 지식정보 자원을 체계적으로 수집, 관리, 보존하여 공공 및 민
간 부문에서 적극적으로 활용할 수 있도록 하기 위하여 국가적인 지식
기반 사업을 실시하였다. 이 사업은 공공정보의 디지털화를 주 내용으
로 하는 정보화 근로 사업에서 출발하여 지난 2000년 지식 정보 자원
관리법 제정을 바탕으로 국가적 차원에서 '제1단계 지식 정보 자원 관
리 기본 계획(2000-2004)'을 통해 본격적인 지식사업으로서 추진되었다.
사업 추진기간 동안 국가 지식 정보 자원의 산업·경제적 파급효과 창
출에 대한 관심과 공공 정보 자원의 경제적 효율성에 초점을 맞춰 약 2
억 7천만 건의 과학기술·역사·문화·교육학술 등 주요 분야의 지식
정보 자원 DB의 지속적 구축, 지식 정보 자원 DB의 공동 이용 및 활

용 촉진, 지식 정보 자원 관리의 효율화 및 제도 개선 등 다양한 정책
적 노력을 기울여 왔다. 1단계 사업이 종료된 후 그 동안의 사업 성과
와 정책 환경 변화를 토대로 2단계 기본 계획(2007-2011)을 마련하여 사
업을 추진하였고 이 사업의 결과 만들어진 각종 지식정보와 콘텐츠 소
스들은 현재 공공데이터포털(http://www.data.go.kr)을 통해 일반에 제공되
고 있다.

1.2. 공공데이터의 성격

각종 인터넷 인프라를 통해 구축, 제공되는 정보들은 공공적 성격을
띠고 있는 공공데이터들이다. 이들 공공데이터들은 자료를 수집하는 방
법에 따라 다음과 같이 유형화된다.(한국정보화진흥원. 2014)

1. **자체 생성형** : 다른 DB와 연계 없이 자체적으로 정보를 생성 활용
하는 DB. 독립적으로 시스템이 운영되며, 자체 DB에서 정보의 생성부
터 소멸까지가 모두 이루어짐

예) 조선왕조실록 DB, 제주의 민속 문화 DB 등

2. **수집형** : 다른 DB와의 연계를 통해 정보를 수집·활용하는 DB.
외부 DB로부터 정보를 수집·활용하여 다양한 집계, 통계 등의 목적이
있는 DB를 생성

예) 한국역사정보통합시스템, 국가통계통합DB

3. **제공형** : 생성·수집을 통해 보유하고 있는 정보에 대하여 연계를
통해 다른 DB에 제공하는 DB. 정보를 생성·관리하는 DB로서 정보를
외부 DB에 제공

예) 주민등록DB, 병적 DB, 토지대장 DB 등

4. **복합형** : 정보 생성, 수집, 제공이 다른 DB와 상호 연계를 통해 복합적으로 구성되는 DB

예) 국민연금DB, 건강진료정보심사 DB 등 연계·통합이 늘어나는 많은 공공기관의 DB가 해당됨

이러한 분류는 해당 인프라가 자료를 수집하거나 활용하는 방법을 기준으로 한 것이므로 그곳에서 제공하는 자료를 활용하는 사용자의 관점에서는 크게 문제될 것은 없다.

사용자의 입장에서 중요한 것은 해당 인프라의 접근성이나 인터페이스의 사용 편이성, 수록하고 있는 자료의 정확성과 다양성, 풍부성 등이 더 중요하다. 이러한 관점에서 볼 때 공공성을 지닌 포털은 다음의 네 가지 기준을 충족시켜야 한다. 이 기준은 <월드와이드웹재단(World Wide Web Foundation)>에서 웹사이트의 영향력을 평가하기 위하여 만들어진 지표인데 콘텐츠 관련 인프라에도 중요하게 적용되는 개념이다.

1) **범용적 접근**(Universal Access) : 고품질의 인터넷 접근이 가능한 기반시설이 구축되어 있고, 일반인 이를 잘 활용할 수 있도록 교육되어야 함.

2) **자유와 개방성**(Freedom and Openness) : 일반인들이 온라인에서 안전하고 자유롭게 의견을 제시하며, 개인의 정보보호에 대한 권리를 누릴 수 있어야 함.

3) **콘텐츠 관련성**(Relevant Content) : 다양한 정보를 쉽고 편안하게 사

용할 수 있어야 하고, 다양한 채널과 플랫폼을 통해서 관련된 콘텐츠에 편안하게 접근할 수 있어야 함.

4) **영향력**(Empowerment) : 경제적, 사회적, 환경적으로 영향력이 있어야 함.

2. 콘텐츠소스 개발 인프라

콘텐츠소스 개발 인프라는 다시 단일자료 인프라와 복합자료 인프라로 구분된다.

2.1. 단일자료 인프라

단일자료 인프라는 한 가지 유형의 자료만을 제공하는 인프라로 예를 들어 우리나라 역사 정보를 보여 주는 <한국역사정보 통합시스템>, 고문서와 전적의 내용을 현대어로 번역하여 제공하는 <한국고전번역원>, 전통음악에 관한 정보를 제공하는 <국립국악원>, 조선왕조실록을 번역하여 제공하는 <조선왕조실록 사이트> 등 많은 인프라가 구축되어 있다.

2.1.1. 한국역사정보 통합시스템(http://koreanhistory.or.kr)

한국역사정보시스템은 한국과 관련된 역사자료를 체계적이고 종합적

으로 전산화하여 사용자들에게 제공하고 있다. 이 시스템은 우리나라의 역사자료를 다루고 있는 30여 개의 다양한 역사 관련 전문기관이 전문 센터로서 참여하여 역사자료 데이터베이스를 구축하고 있는 점이 특징 적이다. 여기에 참여하는 전문기관은 각각의 주제별로 특징을 가지고 역사자료를 관리하고 있는데 이들을 하나로 묶어 통합적으로 보여주는 곳이 바로 한국역사정보 통합시스템이다. 이 시스템에서는 연계된 기관 의 자료를 묶어 고도서, 고문서, 연속간행물, 인물, 지도 등의 디렉토리 로 정리하여 서비스하고 있다.

2.1.2. 한국고전번역원(http://www.itkc.or.kr)

한문으로 기록된 고전 문헌은 우리 조상들의 정신문화 세계를 담고 있는 문화적 보고이다. 우리는 역사 이래 한문을 사용하면서 수천 년에 걸쳐 수많은 문헌들을 생산해 왔다. 그 가운데는 『조선왕조실록』이나 『승 정원일기』, 『삼국사기』나 『고려사』와 같이 국가적인 기록물들도 있고 『대명률』이나 『동의보감』, 『악학궤범』과 같이 국가에서 주도하여 만든 문헌은 물론 개인의 문집에 이르기까지 매우 다양한 고문헌들이 전해 진다. 그러나 이러한 고전 문헌들은 대부분 한문으로 기록되어 있다. 훈민정음이 창제된 이후 한글로 기록된 문헌들이 일부 있기는 하나 이 들도 현재와는 표기법이나 어휘 등에 많은 차이가 있어 현대인들이 쉽 게 읽어낼 수가 없다.

이러한 문제를 해결하기 위하여 설립된 기관이 한국고전번역원이다. 고전을 문화콘텐츠로 활용하는 데에는 두 단계가 필요하다. 하나는 현

대어로의 번역이고 두 번째는 이 번역된 내용을 가공하여 스토리로 만드는 것이다. 한국고전번역원에서는 첫 번째 단계인 한문으로 표기된 문헌의 번역 사업을 주로 하여 일반인에게 제공하는 역할을 담당하고 있다.

2.1.3. 국립민속박물관(http://www.nfm.go.kr)

종래 박물관은 유물의 보존과 전시의 기능을 주로 담당하였다. 그러나 최근 박물관의 기능은 단순한 자료의 수집, 보관, 전시 기능에서 벗어나 유물과 관련된 역사적 사실의 교육과 홍보 그리고 관련 정보를 디지털화하여 제공하는 인프라의 기능까지 그 영역을 넓히고 있다.

국립민속박물관도 이와 같은 역할을 수행하고 있다. 이 박물관은 구입·기증·기탁 등 다양한 방법으로 수집된 자료를 과학적으로 보존처리를 한 후 민속자료 분류 기준에 따라 체계적으로 정리하고 있다. 동시에 이들 자료에 대한 다양한 조사연구 활동으로 민속 현장의 사진, 필름, 영상자료를 확보하고, 민속학 전문서적, 다양한 멀티미디어 민속자료를 체계적으로 민속아카이브에 정리·축적하여 이용자들이 쉽게 활용할 수 있도록 제공하고 있다. 특히 박물관 홈페이지의 자료마당에서 제공하는 민속이야기는 열두 달에 걸쳐 이루어지는 세시, 절기 등의 풍속에 관한 자료를 제공하고 있다.

2.1.4. 조선왕조실록(http://sillok.history.go.kr)

조선왕조실록은 조선시대 역대 임금들의 행적을 기록한 실록을 한꺼번에 부르는 이름으로 태조로부터 철종에 이르기까지 472년간에 걸친 25대 임금들의 실록 28종을 일컫는다. 조선왕조실록은 특정한 시기에 특정한 사람들이 의도적으로 기획하여 편찬한 역사서가 아니라, 역대 조정에서 국왕이 교체될 때마다 편찬한 것이 축적되어 이루어진 것이다.

조선시대의 실록 편찬은 한 왕이 승하하고 다음 왕이 그를 계승하여 즉위한 후에 시작된다. 즉 모든 왕의 실록은 그의 사후에 이루어지는 것이다. 실록 편찬에 이용되는 자료는 정부 각 기관에서 보고한 문서 등을 연월일순으로 정리하여 작성해 둔 춘추관의 기록과 전왕 재위 시의 사관들이 작성한 기록인 사초를 비롯하여, 『승정원일기』, 『의정부등록』 등 정부 주요 기관의 기록들과 개인들의 일기나 문집 자료들이 수용되는 경우도 있었다.

이러한 방대한 자료를 바탕으로 실록이 작성되므로 실록에는 임금이 다스리던 당시 각종 공식행사는 물론이고 개인적인 내용들까지 자세히 수록되기 때문에 역사적 사실을 확인하는데 일차적인 자료가 된다.

2.2. 다중자료 인프라

문화원형과 관련된 역사, 문화, 관광 등 다양한 성격의 자료를 한 곳에서 통합하여 제공하는 인프라를 말한다.

2.2.1. 공공데이터 포털(http://www.data.go.kr)

공공데이터 포털은 2014년에 개설되었으며 「공공데이터의 제공 및 이용 활성화에 관한 법률」을 제정하면서 공공데이터 포털이라는 명칭을 갖게 되었다. 우리나라의 공공데이터 포털은 여러 기관에 사일로(silo) 형태로 분산되어 있는 공공데이터를 한 곳으로 모으기 위한 통합창구를 만들기 위한 목적으로 구축되었다. 또한 다양한 공공데이터 수요자가 포털을 통해 쉽게 공공데이터를 이용할 수 있도록 파일데이터, Open API, 시각화 등 다양한 방식으로 공공데이터를 제공하고 있다.

2011년 최초 구축 당시의 명칭은 공유자원 포털이었으며 2013년에 기존의 국가지식 포털, 공유자원 포털, 공공정보 활용 지원센터를 통합하면서 국가공유자원 포털로 명칭을 변경하기도 하였다. 또한 영국과 마찬가지로 유럽형에 해당하는 CKAN 플랫폼을 활용하여 개발되었다.

공공데이터 포털 홈페이지

2015년부터 공공데이터포털의 구축 및 운영은 행정자치부 관할로 위임·위탁을 통해 실질적인 운영은 한국정보화진흥원(NIA)에서 담당하고 있다.

공공데이터포털은 교육, 국토관리, 공공행정, 사회복지 등 모두 16개의 분야에 대한 공공데이터를 제공하고 있다. 이 가운데 콘텐츠와 관련이 깊은 문화관광 공공데이터는 경상남도의 박물관과 미술관 정보, 전남 나주시의 문화축제 관련 정보, 서울시의 공연행사 현황 등 다양한 정보를 제공하고 있다. 이 사이트에서는 공공데이터를 산업적으로 활용한 사례들도 소개하고 있는데, 하나의 사례를 소개한다. 한국화장품에서는 자연발효 화장품 브랜드로 한국문화 정보원에서 제공한 전통문양인 '만기사 범종각 이익공 연꽃문'을 활용하였다. 다음 그림에서 보는 바와 같이 공공데이터 포털에 있는 만기사 범종각 이익공의 문양을 개별문양 형태로 단순화 한 뒤 이를 바탕으로 화장품 용기의 디자인을 완성한 사례이다.

공동데이터 포털 자료의 산업적 활용 사례

2.2.2. 한국향토문화전자대전(http://www.grandculture.net)

한국향토문화전자대전 홈페이지

한국향토문화전자대전은 전국 230개 시·군·구 지역의 다양한 향토문화 자료를 수집·연구하여 체계적으로 집대성하고, 이를 디지털화하여 인터넷과 모바일 등을 통하여 언제 어디서나 쉽게 검색, 활용할 수 있도록 구성된 사이트이다.

특히 이 사업은 전국 각 지역의 지방문화원과 연계하여 각 지역에서 자신들 지역의 문화적 자산들을 수집, 분석하여 디지털화함으로써 지역문화의 발굴과 보존에 크게 기여하고 있다. 이 사이트는 '향토문화백과'와 '특별한 이야기', '마을이야기'의 세 영역으로 나뉘어 있는데 향토문

화백과는 각 지역별로 삶의 터전(지리), 삶의 내력(역사), 삶의 자취(문화유산), 삶의 주체(성씨와 인물), 삶의 틀(정치·경제·사회), 삶의 내용1(종교), 삶의 내용2(문화·교육), 삶의 방식(생활·민속), 삶의 이야기(구비전승·언어·문학)를 조사, 수집하여 제공하고 있다. 특별한 이야기와 마을이야기도 전국 각 지역에서 전해 오는 이야기를 수록하고 있다.

2.2.3 국가문화유산포털(http://www.heritage.go.kr)

국가문화유산포털(Korea National Heritage Online)은 '배우고, 보고, 느끼는' 3가지 테마를 주제로 하여 대한민국의 유물, 국보, 보물 등 주요 지정문화재 및 전국 박물관 소장 유물정보 등 총 104개 기관이 보유하고 있는 문화유산정보 65만여 건을 DB화하여 제공하는 종합정보시스템이다.

이 포털은 문화유산 학습관, 문화유산 탐방관, 문화유산 체험관으로 구성되며, 문화유산 디지털 허브 검색을 통해 문화유산 설명자료, 사진, 동영상, 도면, 조사연구 자료 등 다양하고 풍성한 문화유산 정보와 콘텐츠를 원-스톱(One-Stop) 서비스로 제공하고 있고, 문화유산 3D 서비스용 데이터(동영상, PDF, ICF, 도면 파일) 등은 무료로 내려 받아 자유롭게 이용할 수 있다

이 사이트의 학습관에는 우리나라의 고대사로부터 고려시대의 불교문화, 세종의 과학적 업적, 조선의 개항과 근대문물의 수용 등 우리 역사의 중요한 사실들에 대해 이해하기 쉽게 동영상으로 제작한 문화유산 교육콘텐츠를 제공하고 있으며, 각 지역의 문화유산 관련 이야기를

서사 구조를 활용하여 흥미있는 이야기로 재구성하고 지역별 대표 스토리를 선정하여 620선의 지역 대표 이야기를 제공하고 있다. 문화유산 탐방관에서는 궁궐과 왕릉, 건축과 사상, 신앙 등 다양한 유산들에 대한 정보를 소개하고 있다.

국가문화유산포털 홈페이지

2.2.4. 지역 문화원

현재 전국 244개 지역에는 각 지역의 독특하고 개성적인 지역문화를 개발, 보존, 전승하며 새로운 지역문화를 만들어나가는 중심적 역할을

하는 지역문화원이 설립되어 있다. 이들 지역문화원은 각 지역 문화의 중심지로 각종 문화관련 사업과 교육, 전시, 홍보 사업을 개최하고 있다. 특히 한국향토문화전자대전과 연계하여 지역의 각종 문화정보들을 수집, 분석, 제공하여 지역이 가지고 있는 문화적 자산을 콘텐츠로 만드는데 중요한 기능을 담당하고 있다. 예를 들어 충남 논산문화원의 홈페이지를 보면 영상자료실과 사이버 향토 사료관이 주요한 내용인데, 사이버 향토 사료관에는 논산 출신 인물에 대한 소개와 각종 금석문기록, 조선왕조실록에 나타난 논산의 이야기, 조선시대 각종 지리지에 수록된 논산관련 기록, 논산지역의 제례의식이나 지역의 건물에 붙어있는 각종 현판에 대한 자료 등 다양한 문화를 다룬 자료들이 소개되고 있다.

충남 논산문화원 홈페이지

3. 콘텐츠 제작 지원 인프라

3.1. 한국콘텐츠진흥원(http://www.kocca.kr/)

한국콘텐츠진흥원 홈페이지

한국콘텐츠진흥원(KOCCA : Korea Creative Content Agency)은 문화콘텐츠 산업의 효율적 성장을 지원하기 위해 설립된 총괄 진흥 기관으로 우리 나라 콘텐츠 산업의 지속 성장 및 경쟁력 강화를 위해 방송, 게임, 애니메이션, 캐릭터, 만화 등 콘텐츠 사업 전 장르에 대한 지원 사업을 수행하고 있는 기관이다.

한국콘텐츠진흥원에서 진행하는 사업은 해당 산업의 정책 수립과 연구를 위한 정책 개발 및 조사 연구 사업, 산업기반 조성을 위한 인력 양성 등의 사업, 제작, 투융자, 마케팅 지원을 통해 기업의 상품 제작과 성과 창출을 유도하는 사업, 상품의 해외 진출을 위한 지원 사업, 문화기술 R&D 관련 사업정책 개발을 위한 문화기술 육성 등의 다섯 가지

로 나뉜다. 이 사이트에서는 이들 사업과 관련한 각종 교육과 홍보, 사업 신청 등이 수시로 이루어지므로 콘텐츠의 제작에 관심 있는 사람들에게는 반드시 살펴보아야 할 사이트이다.

이런 사업들 외에도 한국콘텐츠진흥원 사이트의 <콘텐츠광장>을 통하여 각종 게임과 방송콘텐츠에 관한 정보를 수집하고 방송된 대본을 열람할 수 있다. 또한 만화의 원작을 찾아보고 국내외에서 제작된 애니메이션을 감상할 수도 있다. 또 <콘텐츠지식>에서는 콘텐츠와 관련된 각종 연구 보고서와 산업통계, 국내외 시장의 동향을 확인할 수 있고 각종 정기간행물을 열람할 수 있어 현재 국내외의 콘텐츠 관련 정보를 확인하는 데에는 가장 효과적인 사이트이다.

3.2. 한국디자인진흥원(http://www.kidp.or.kr/)

한국디자인진흥원 홈페이지

한국디자인진흥원(KOREA INSTITUTE OF DESIGN PROMOTION)은 디자인의 연구 개발과 디자인 산업 진흥을 통해 산업 경쟁력을 높이고, 새로운 국가 이미지와 브랜드 가치 창출을 위해 <산업디자인 진흥법>에 의거하여 설립된 공공기관이다. 기술에 아름다움을 더하고, 산업에 새로운 가치를 부여하는 디자인은 기업의 성패뿐만이 아니라 문화, 산업 등 국가경쟁력을 결정짓는 핵심역량으로 인식되고 있다. 한국디자인진흥원은 이러한 디자인의 역할을 국민에게 널리 알리고, 한국디자인이 세계적인 경쟁력을 갖출 수 있도록 다양한 노력을 하고 있다.

이 진흥원이 하는 일은 크게 네 가지이다. 첫째는 디자인관련 기업에 대한 지원 사업이다. 디자인 인식 및 투자가 미흡한 중소기업들에게 디자인 관련 문제점과 애로사항 등을 현장 중심의 컨설팅을 통해 해소하는 사업이나 해외시장 마케팅 및 개척활동에 필요한 홍보디자인 및 제품디자인 개발 지원사업, 중소·중견기업의 혁신기술과 디자인 융합으로 2~3년 이후의 미래 시장을 예측하여 디자인 전략 수립 및 선행 디자인을 개발하는 미래시장 창출 기업혁신 디자인 사업 등을 통하여 디자인 산업 진흥을 위해 노력하고 있다. 두 번째는 교육사업으로 기업지원 사업 이외에도 대학생과 대학원생, 그리고 실무에 종사하는 디자이너들을 대상으로 하는 각종 디자인 전문교육을 실시하여 세계적인 디자인 흐름을 익혀 국제적 경쟁력을 가진 디자이너의 양성에 기여하고 있으며, 세 번째로 차세대 디자인 핵심기술 개발이나 각종 첨단 디자인 연구개발 사업을 진행하여 디자인·문화콘텐츠 산업 인적자원개발을 위한 노력을 하고 있다.

끝으로 디자인 문화를 확산하기 위한 각종 전람회나 콘테스트를 개최하여 새로운 디자인 개발과 품질 향상을 위해 노력하고 있으며 이들과 관련된 각종 정보를 제공하고 있다.

3.3. 영상산업 클러스터

클러스터(cluster)란 지리적으로 인접해 있는 연계기업, 특정 영역의 연관기관 등이 서로 유사성과 보완성으로 연결된 집단으로 정의된다. 클러스터의 지리적 영역은 시나 도 규모에서 확대되면서 국가나 이웃 국가의 네트워크 연결망까지 광범위할 수 있다. 클러스터는 결속력과 세분화에 따라 구분되는데, 제조업이나 서비스업, 원자재 공급 업체, 부품 및 기계, 인프라 제공업체, 금융 및 법률기관, 연관기관, 정부 기관, 대학 및 연구소 등으로 구성된다. 이들은 기술과 기능, 정보, 자본, 인적 재원 등을 함께 공유하며 가치사슬에 있어 수평적인 네트워크 구조로 이루어져 있다.(마이클 포터. 2001)

영화산업은 창작자 주도형 클러스터로 공장이나 시설 같은 하드웨어로 군집을 이루는 것이 아니라 소프트웨어적으로 창작을 하는 사람들의 인적 네트워크로 구성된 클러스터이다. 영화 제작과정은 프로젝트를 기반으로 많은 사람들이 계약을 하여 함께 일하다가 영화가 완성되면 계약이 해지되어 다시 다른 프로젝트로 옮겨가기 때문에 무엇보다 인적 네트워크를 기반으로 하고 있고 영화가 발전한 국가는 영화산업 클러스터를 형성하고 있다. 이 네트워크의 장점은 정보전달이 효율적이고 의사결정이 빠르며 신뢰도가 높다는 점이다.

부산 영상위원회 홈페이지

　　우리나라 영상산업 클러스터는 영화산업의 초기에서부터 자연발생적
으로 생겨난 충무로 지역을 꼽을 수 있다. 이 지역은 1960년대부터 영
화제작사를 중심으로 시나리오 작가와 연기자, 촬영 및 편집 스태프 등
영상과 관련한 인적, 물적 자원들이 하나둘 씩 모여들어 클러스터를 형
성하기 시작하여 1980년대까지 우리나라 영상산업의 대명사가 되었다.
1990년대 들어 영화산업이 새로운 황금시장으로 부상하면서 대기업과
전문 투자사들이 영상산업에 뛰어들면서 점차 그 무대가 서울의 강남
지역으로 옮겨가게 되었다.

　　이러한 자연 발생적인 클러스터 이외에 우리나라 영상산업을 발전시
키기 위한 정책적, 인위적인 클러스터로 대표적인 곳은 전국 10곳에 만
들어진 영상위원회를 꼽을 수 있다. 영상위원회(Film Commision)는 영상물
을 촬영할 때 부딪히게 되는 도로통제나 경찰서, 소방서, 군부대 등 공

공기관의 섭외 등 개별적인 제작사의 노력만으로는 해결하기 어려운 부분에 대해 행정적인 도움을 주고 기타 적극적인 방법으로 영상물 촬영을 지원하기 위하여 지방자치단체와 밀접한 관련 하에 설립된 기구이다. 또 지역적으로는 이 위원회를 통하여 영상물을 만드는 제작사와 협의 하여 그 지역을 로케이션 장소로 제공하여 그곳을 배경으로 하는 영상물을 제작하게 함으로서 지역의 문화와 경치 등을 널리 알리는 홍보효과가 있으므로 영상제작사와 지역이 모두 상생하는 기회를 만들어 나가는 일을 하는 곳이다. 또 이들 위원회는 각종 영상관련 문화행사들을 개최하고 지역주민을 위한 영상관련 교육을 실시하여 지역의 영상산업 기반을 조성하고 관광산업 진흥에 일조하며, 지역이 영상문화 향유권을 증대하고자 노력하고 있다.

현재 영상위원회가 설치된 곳은 다음의 10곳이다.

* 경기영상위원회 * 대전영상위원회 * 부산영상위원회 * 서울영상위원회 * 인천영상위원회 * 전남영상위원회 * 전주영상위원회 * 제주영상위원회 * 청풍영상위원회 * 충남영상위원회

제 3 부

지역문화 콘텐츠의 유형

지역문화와 영상콘텐츠

1. 영상콘텐츠의 성격

1.1. 대중문화와 영상콘텐츠

영상은 움직이는 화상을 통해 이미지를 전달하는 예술장르이다. 영상 기술의 발전과 이에 따른 상업적 성공은 현대적인 문화 예술장르로서 영상의 영역을 넓혀 갔으며, 20세기에 들어와 영상세대의 대두, 텔레비전의 보급에 따른 영상문화의 대중화를 이루었고 21세기에는 인터넷과 모바일로 대표되는 새로운 영상매체의 등장과 영상제작의 개인화에 이르기까지 다양한 모습으로 변모하면서 대중문화의 핵심적인 장르로 자리 잡았다.

영상은 움직임과 시간성을 바탕으로 다각적인 주제와 의미를 전달함으로써 관객과 시청자에 대한 강한 흡인력을 가지고 있으며, 또한 영상

을 전달하는 다양한 매체와 환경적인 특성을 바탕으로 강력하고 독자
적인 특성을 가지고 있다.(최원호. 2007)

또한 영화나 TV드라마와 같이 움직이는 영상을 표현하는 매체는 제
작자가 전달하고자 하는 특정한 사상을 관객이나 시청자에게 전달하는
것이 궁극적 목적이기 때문에 이들 매체는 근본적으로 언어의 속성을
가지고 있으며 이러한 속성에 따라 영상매체는 자연언어에 대비되는
개념으로 영상언어라는 이름으로 불리기도 한다.

아울러 문자 해독 능력이나 특별한 지적 능력을 필요로 하지 않는
영상이 지니고 있는 대중성은 문화를 특정 계층만이 누릴 수 있는 전유
물이 아니라 모든 대중이 함께 할 수 있는 개방적인 형태로 변모시켰
다. 시각을 통한 직관적인 정보 전달과 다양한 기능의 콘텐츠 그리고
재미라고 하는 요소를 고루 갖춘 영상매체는 현대 대중문화의 형성에
커다란 기여를 하였고 이러한 결과가 오늘날과 같은 문화산업의 활성
화로 이어졌다고 할 수 있다.

영상콘텐츠가 이렇게 대중문화의 중심에 놓이게 된 것은 우리 사회
의 커뮤니케이션 방식의 변화도 큰 몫을 한다. 즉 종래 텍스트 위주로
이루어지던 커뮤니케이션의 정보 수용 방식이 20세기 후반에 들어 오
면서 이미지 위주로 변화되었다. 즉 문자시대에서 영상시대로의 변화가
이루어지면서 우리 사회 전반에 커다란 변화를 가져 왔다. 텍스트 위주
의 정보 수용은 문자를 해독하는 능력과 텍스트를 읽어나가는 시간적
노력을 필요로 한다. 그러나 이미지 위주의 방식은 시각적으로 전달되
는 감각적 정보로 구성되며 정보 수용의 시간이 거의 필요하지 않아 현

대인의 삶의 방식에 가장 적합한 스타일이다. 그리고 컴퓨터의 발달과 이를 기반으로 하는 인터넷, 모바일 등의 새로운 미디어들은 모두 이미지 위주의 커뮤니케이션에 최적화되어 있다. 이러한 정보전달 방식의 변화는 영상콘텐츠가 대중문화의 핵심적 위치로 자리 잡는데 가장 중요한 역할을 하였다.

영상콘텐츠 가운데에서도 영화와 TV 드라마, 다큐멘터리 등은 문화콘텐츠 산업의 가장 핵심적이고 대중적인 분야이다. 좋은 영화 한편이 만들어지면 천만 명이 넘는 관객이 영화를 감상하고 그에 미치지 못한다 하더라도 500만 명 이상의 관객을 모으는 영화는 매년 십여 편이 만들어지고 있다. 2016년에도 <부산행>이 1160만 명, <검사외전>이 970만 명, <인천상륙작전>은 704만 명,<럭키>는 697만 명, <밀정>이 750만 명, <터널>이 712만 명 <곡성>은 686만 명의 관객이 관람을 하였고, 특히 위안부 할머니의 슬픔을 기록한 영화 <귀향>은 다큐멘터리 형식의 영화임에도 불구하고 360만 명의 관객을 모으는 기록을 세우기도 하였다. 특히 주목되는 것은 700만 명 이상의 관객을 끌어 들인 영화 가운데 870만 명이 관람한 <캡틴 아메리카> 한 편만이 외국영화일 뿐 나머지는 모두 국내에서 제작된 한국 영화라는 점에서 우리나라 영상산업의 수준을 가늠하게 하는 결과이기도 하다.

이에 따라 영화산업의 규모도 해가 갈수록 엄청나게 확대되어 가고 있으며 이러한 추세는 국내는 물론 세계적인 영화산업의 발전과 더불어 지속되어 나갈 것으로 전망된다.

TV드라마의 경우도 시청률 30%를 넘어서는 드라마가 매년 여러 편

씩 만들어지고 있고 특히 우리나라의 TV드라마는 그 양적, 질적 수준에서 외국의 드라마를 능가하는 수준에 올라와 있으며, 영화가 별도의 요금을 지불하고 영화관에서 관람하여야 하는 수고를 해야 하는 것에 비해 드라마는 가정에서 TV를 통해 시청할 수 있으므로 훨씬 더 대중적인 콘텐츠로 자리 잡았다.

영화와 드라마는 우리나라 대중들이 가장 선호하는 여가 활동 분야이다. 영화 감상과 드라마시청은 특별한 능력이나 비용, 많은 시간의 투자 없이도 할 수 있는 일이며 그 속에서 재미와 교양을 얻을 수 있고, 사람 사이의 관계를 위한 커뮤니케이션 측면의 활동도 가능하기 때문이다.

특히 영상매체는 상호작용성이라는 중요한 요소를 지니고 있다. 종래 연극이나, 음악, 회화, 조각, 건축 등의 예술적 장르들은 제작자 위주로 예술적 행위가 이루어지고 이를 감상하는 수용자들은 일방적으로 수동적인 입장에서 이를 받아들이고 있었다. 그러나 디지털과 네트워크 환경에서 영상콘텐츠를 접하는 수용자들은 각종 영상 매체를 다양하게 활용하여 적극적이고 능동적으로 콘텐츠에 검색하고 접근한다. 검색된 콘텐츠에 대하여 수용자들은 자신들이 원하는 부분을 적극적으로 수용하고 나아가 네트워크에 연결된 디지털 매체를 통하여 상호작용함으로써 소극적인 시청자, 관객에서 적극적인 수용자로 변모한다. 적극적인 수용자는 콘텐츠의 능동적 접근은 물론 매체, 시간, 장소 등을 스스로 선택하여 콘텐츠를 활용함으로써 본격적으로 영상문화의 변화를 주도하고 있다. 또한 수용자는 매체의 적극적인 활용을 통한 능동적인 이용

을 넘어 각각의 개별 콘텐츠에 직접 개입함으로써 제작과정에도 참여할 뿐만 아니라 제작의 주체로까지 영향력을 넓혀 가고 있다.(최원호. 2007)

멀티미디어 상황에서는 상호 작용성을 세단계로 구분하고 있는데, 첫 단계는 미디어 수용자에게 콘텐츠에 대한 접근을 허용하는 단계로 예를 들면 텔레비전을 끄고 켜는 것과 같은 미디어의 단순한 이용에 있어서 능동적 접근을 의미한다. 둘째 단계는 수용자의 욕구와 직감에 따라 콘텐츠 안에서 자기 스스로가 자유로운 선택을 하는 단계이며, 마지막 단계로는 가장 높은 수준의 상호작용으로 수용자가 저자(author)가 되어 콘텐츠를 자유로이 바꿀 수 있으며 수용자가 누구냐에 따라 콘텐츠의 경험이 달라질 수 있는 단계를 의미한다.(김대호. 2002)

콘텐츠에 대해 적극적, 능동적이며 상호작용의 의지가 강한 수용자들의 존재로 인하여 영상콘텐츠는 다른 콘텐츠에 비해 좀 더 빠르게 대중성을 확보하여 현대사회에서 가장 대표적인 대중문화 콘텐츠로 자리잡게 되었다.

1.2. 지역문화와 영상콘텐츠

지역문화를 활용하여 만들어진 영상콘텐츠는 지역문화를 보존하고 알리는 데 있어 최적의 콘텐츠이다. 예를 들어 한류 드라마의 원조 격에 해당하는 <겨울연가>는 강원도 춘천의 남이섬에서 촬영되었다. 이 드라마가 만들어지기 전에도 남이섬은 휴양지로 널리 알려진 곳이었다. 그러나 <겨울연가>의 방송 이후 이곳의 수려한 풍광과 곧게 뻗은 나무들 사이의 오솔길, 수많은 꽃들과 눈 쌓인 숲속 길은 젊은 연인들의

데이트 코스로, 또 한류의 중심지가 되어 일본인 관광객의 필수 코스로 자리 잡게 되었다. 조용하고 한적한 작은 섬은 이 드라마의 성공 이후 본격적인 종합 휴양지로 바뀌었고 현재는 연간 수만 명이 찾는 유명한 관광지가 되었다. 또 <모래시계>의 촬영지로 유명한 정동진은 이 드라마의 촬영 이전까지만 해도 동해안의 한적한 바닷가 마을이었다. 그 후 드라마의 성공 이후 이곳 역시 전국적인 유명 관광지가 되었고, 이곳의 새해 해돋이는 방송에서 생방송이 될 정도로 유명한 행사가 되었다.

　이외에도 수많은 영화와 드라마들이 각 지역의 역사와 문화, 민속과 설화들을 바탕으로 제작되고 있고 이러한 콘텐츠는 외지의 여행객으로 하여금 여행지를 결정할 때 주요 정보원의 기능을 담당하고 있다. 이는 영상 콘텐츠에 등장하는 지역에 대한 긍정적 이미지가 형성되어 영상에서 느낀 감동을 실제로 체험하려는 심리적 특성이 있기 때문이다.

1955년에 만들어진 이규환 감독의
〈춘향전〉 포스터

전북 남원지방을 중심으로 전해지는 춘향전은 우리나라 지역문화를 활용한 OSMU의 대표적인 사례가 될 것이다. 조선시대에 설화가 형성된 이래 소설로, 판소리로 전해지는 춘향의 이야기는 1923년에 처음 영화로 만들어진 이래 10여 번이 넘게 영화로 만들어졌을 뿐만 아니라 TV 드라마로, 만화로, 오페라로, 연극으로, 마당극으로 변형되어 만들어지고 있으며 또 그 내용도 전통

적인 춘향의 이야기로만 만들어지는 것이 아니라 장르적 특성에 따라 또는 제작자의 창의적 해석에 의하여 현대적인 내용으로 개작되어 활용되고 있다. 남원에는 춘향이 이도령과 사랑을 나눈 <광한루>가 현재도 남아있고 그 옆에 춘향이가 살았다고 하는 집도 있다. 물론 그 집이 실제로 춘향의 거주지였는지는 확인할 길 없으나 오늘도 그 곳을 찾는 관광객들은 초가 마당에서 춘향과 이도령의 사랑을 되새기곤 한다. 이외에도 수많은 지역의 문화적 자산들이 영상콘텐츠로 활용됨으로써 지역의 문화적 가치를 널리 알리는 일에 앞장서고 있다.

2. 영상콘텐츠의 특성

2.1 영화의 특성

영화는 예술성과 오락성을 동시에 지닌 대중예술이며 현대사회의 가장 대중적이고 보편적인 커뮤니케이션 수단이다.

영화는 그 시대의 사회상과 대중들이 느끼는 사회적 정서를 반영하여 공감함으로써 대중들의 카타르시스를 유도하기도 한다. 영화의 또한 가지 중요한 속성은 기록성이다. 영화의 기록성은 문화적 변천의 역사를 기록하는 수단이 되어 대중들은 영화 속의 사건과 등장인물들의 모습에서 당시의 문화를 발견하며, 때로는 영화적 표현을 위해 역사를 복원하는 일도 일어나게 된다. 이런 점에서 영화는 전통문화의 보고이기도 하다.

한편의 영화를 만드는 데에는 문화적 요소와 창의적 요소, 기술적 요소와 경제적 요소가 복합되어야 한다. 문화적 요소는 영화가 만들어지는 배경과 바탕이 되는 것으로 영화의 소재와 도 관련이 깊다. 문화적 요소는 영화를 만든 사람이나 지역의 역사, 풍습, 생활양식은 물론 의식주 등 모든 삶의 요소들이 영화에 담겨 있음을 의미하는 것이다. 특히 한 나라의 문화적 배경을 바탕으로 만들어진 영화가 전 세계인의 관심을 끌 경우 그 영화 한 편의 성공뿐만 아니라 해당 국가의 문화적 위상까지도 상승하는 효과를 가져 오게 된다. 우리나라의 드라마나 영화들이 외국에 소개되면서 한류(K-Wave)라는 이름으로 불리면서 우리나라 문화의 세계화에 공헌하는 모습이 그 한 예가 된다.

창의적 요소는 한편의 영화를 만들 때에 이미 있어 왔던 다른 영화들과 같거나 유사한 영화를 만드는 것은 바람직하지 않다는 점이다. 영화도 하나의 예술적 작업이므로 감독의 독창적 아이디어와 영화적 미학, 세계관이 개성적으로 드러나는 창의적 영화가 좋은 영화이다.

그리고 영화는 기술적인 측면에서, 촬영되어지고 편집되어져야 하는 장르인 만큼 이 과정에서 기술의 발달에 따른 새로운 영화의 창작이 가능해진다. 최근 만들어지는 모든 영화들이 디지털화하는 것은 물론 많은 영화들이 컴퓨터그래픽(CG)이 도움을 받아 이전에는 형상화할 수 없었던 상상의 세계를 스크린 위에 구현해 내는 것이 대표적인 기술적 요소이다. 또 디지털 시대 이전에 만들어진 옛 영화들도 다시 디지털화하는 과정을 거쳐 새롭게 관객에게 제공되는 경우도 잇따르고 있다.

마지막으로 영화는 경제적 요소에 의하여 움직인다. 한편의 영화를

제작하는 데에는 상당한 자금이 소요된다. 우리나라 영화 가운데 가장 많은 제작비를 사용한 영화는 2013년에 제작된 <설국열차>로 마케팅 비용을 제외한 순 제작비로 430억 원을 사용하였다. 그 외에 <디 워> 는 300억 원, <마이웨이>는 280억 원, <미스터고>는 225억 원을 사용하였으며 이외에도 100억 원 이상을 사용한 영화도 20여 편 가까이 되는 등 점차 영화 제작비용이 많아지는 경향을 보이고 있다.

이러한 현상은 주연 배우들 출연료의 고액화, 영화기술의 발달에 따른 각종 장비와 기술 사용료의 증가, 역사물의 경우 사실적 표현을 위한 셋트 제작이나 로케이션 비용 등의 증가로 인한 현상이다. 물론 많은 비용을 들인다고 해서 반드시 영화적 완성도가 높아지는 것은 아니다. <귀향>의 경우 클라우드 펀딩이라고 하는 독특한 방식을 통하여 7만 5천여명의 국민들이 성금을 모아 제작비를 마련한 영화인데 12억에 불과한 소액으로 만들어졌으나 360만 명의 관객들이 영화를 감상하였으며 그 감동은 관람객의 숫자를 뛰어넘는 것이었다.

2.2. 방송 드라마의 특성

방송 드라마는 TV가 출현하기 이전 라디오 드라마로부터 출발한다. 청각적 기호로만 만들어진 라디오 드라마는 이후 시각과 청각이 아우러진 공감각적 표현방식을 갖춘 TV드라마에 밀려 거의 사라지게 되었다. 방송 드라마는 기본적으로 TV의 속성을 공유하므로 앞서 언급한 시청각적 특성 이외에도 전국의 모든 시청자에게 동시에 전달되는 동시성, TV 수상기를 보유한 시청자에게는 특별한 제약이 없이 모두에게

전달되는 대량 전달성, 그리고 드라마의 기본적 속성인 서사성과 흥미성 등을 통하여 대중들에게 가장 친근한 영상콘텐츠로 자리 잡았다.

TV드라마는 연극이 가지는 장르적 특징과 영화가 갖는 편집적 특징을 더하여 만들어진다. 그러므로 드라마는 연극과 영화의 복합적 존재이나 최근 다양한 제작 기술의 발전으로 인해 좀 더 영화에 가까운 모습을 보인다. 그러나 영화는 상영 시간의 제약을 받는데 비하여 드라마는 제작자의 의도에 따라 방송시간을 거의 무제한으로 늘일 수 있다. 이는 드라마의 서사구조를 영화보다 더 세밀하고 촘촘하며 탄탄하게 만드는 요인이 된다. 현재 우리나라 드라마의 방송 기간은 주2회 방송을 기준으로 할 경우 짧게는 1개월에서 길게는 6~7개월에 이르는 경우도 있다. 방송기간이 이렇게 길어진다는 의미는 그만큼 드라마가 대중의 인기와 관심을 받고 있다는 증거이기도 하다.

TV드라마는 연극이나 영화에 비해 대중성을 좀 더 중요하게 여긴다. 연극이나 영화는 특정한 대상을 목표로 하여 제작될 수도 있고 공연이나 상영도 일정한 공간에서 이루어지기 때문에 관객을 제한적으로 수용할 수 있다. 그러나 TV드라마는 시청자를 제한하기에는 제약이 너무 많다. TV드라마를 제작할 때 시청자의 연령이나 성별, 특정한 취향 등을 전혀 고려하지 않는 것은 아니나 TV가 가지는 매체적 특성을 생각할 때 시청자를 특정하여 제작하는 것은 현실적으로는 가능하지 않다.

이런 점들로 인해 TV드라마는 연극이 가지는 드라마적 요소를 충실히 따르고 있으면서도 동시에 영화와 마찬가지로 촬영과 편집이라는 기술적 요소를 지닌다. 그러므로 TV드라마는 연극과 영화의 두 가지

장르적 요소를 공유한다 하겠다.

한편 영화나 연극보다 훨씬 두드러진 대중성으로 인해 TV드라마는 주제나 소재에서 앞선 두 장르에 비해 어느 정도 제약이 있기도 하다. 연극이나 영화는 특정한 사회적 주제나 소재를 제약없이 다룰 수 있다. 특히 연극은 이런 점에서 훨씬 더 자유롭다. 2000년대 들어와 한국 영화들은 권력의 치부나 비리를 고발하는 주제 또는 여성이나 장애인이 겪었던 인권 침해적 사건, 각종 재난을 상정한 영화 등 다양한 시선에서 우리 사회에 경종을 울리는 주제성이 강한 영화들을 만들어 왔다. 그러나 TV드라마는 이런 점에서 다소 뒤떨어진 모습을 보인다. 이는 TV드라마 제작진의 문제라기보다는 TV의 시청 환경이 특정한 계층이 아닌 매우 광범위하고 다양한 계층이 동시에 콘텐츠를 수용하기 때문에 이들 모두의 눈높이에 맞추기 위한 어쩔 수 없는 결과로 보인다.

그러나 이러한 약점은 오히려 삶의 아름다움이나 사회가 갖는 보편적 가치, 정서 등을 표현하면서 그 속에 지역의 여러 문화현상들과 지역의 풍광 등을 배경으로 활용할 수 있어서 문화적 측면에서는 다소 효용이 있기도 하다.

3. 지역문화 활용 영상콘텐츠 제작의 유의점

지역문화와 영상과의 관계는 몇 가지 관점에서 살펴보아야 한다.

첫째, 영화의 소재 즉 스토리의 기반이 지역의 문화적 자산과 얼마나

관련 있는가?

우리 영화에는 지명을 제목으로 하는 영화들이 많이 있다. 그런데 이들 영화의 스토리가 과연 지역의 문화적 자산인 역사나 민속, 설화 등과 얼마나 깊은 관계가 있는지에 대해서는 그리 긍정적이지 못하다.

콘텐츠가 지역을 배경으로 하려고 하는 경우 단순히 이름만을 사용하거나 일부의 지리적 공간만을 활용하는 경우 크게 성공을 거두기 어렵다. 지역 활용 콘텐츠는 지역의 문화적 배경을 포함하여야 성공 가능성이 높다. 즉, 지역의 문화와 역사, 언어, 풍습 등이 작품 속에 반영되어 있어야 상승효과 발생하게 된다. 지역의 문화적 배경으로 가장 활발히 사용된 것은 방언이다. 앞장에서도 설명한 것처럼 방언은 지역주민의 삶의 모습을 다른 지역과 구별하는데 가장 일차적인 요소이다. 영화 <황산벌>, <친구>, <가문의 영광>, <해운대> 등이 모두 맛깔 나는 방언을 사용하여 성공을 거둔 영화들이다.

둘째, 영화가 지역의 공간을 어떻게 활용하는가 하는 점이다.

영화나 드라마는 모두 지역의 공간적 배경을 필요로 한다. 공간적 배경으로서의 지역 활용은 영화나 드라마의 촬영장, 세트장으로 활용하는 경우이다. 이러한 활용 방식은 영화나 드라마가 인기를 얻을 경우 지역에 대한 인기도 동반되어 상승하게 되고 콘텐츠의 인기에 편승한 대중의 관심을 이용하는 문화마케팅으로 활용이 가능하다.

공간배경으로 지역의 활용 방식은 지역의 자연적, 지리적 환경을 그대로 활용하는 직접 활용 방식과 세트장의 설치를 통한 간접 활용 방식으로 나눌 수 있다.

직접 활용 방식으로 가장 좋은 것은 영화의 스토리와 촬영 지역이 일치하는 경우이다. 영화<국제시장>의 경우 실제로 부산의 국제시장을 배경으로 하여 촬영되었다. 또 <서편제>는 천라남도 완도군의 청산도를 배경으로 하여 만들어졌다. 청산도는 섬 전체가 영화 촬영지라 할 만큼 그동안 여러 편의 영화와 드라마가 만들어진 곳으로 유명하다. 그러나 콘텐츠의 내용에 따라서는 해당 지역에서 촬영하는 것은 불가능한 경우가 많다. 이때는 스토리의 전개와 유사한 지역을 배경으로 하는 경우도 있다. 영화 <동주>의 영화 속의 무대는 일제 시대 북간도 명동촌인데 현재 이 지역에서의 촬영이 어려우므로 극의 전개와 유사한 강원도 고성군의 왕곡마을을 배경으로 하였다.

간접적 방식은 세트장을 건설하여 촬영하는 방식이다. 비록 해당 지역의 문화와는 직접적인 관계는 없으나 세트장이 있다는 이유만으로도 대중의 이목이 집중되어 관광지로서의 역할을 수행하는 곳이 많이 있다. 2016년에 방송된 드라마 가운데 최고의 시청률을 기록한 <태양의 후예>의 경우 극중에 등장하는 군부대의 중동 지역의 파견지를 강원도 태백시의 폐광촌에 세트를 짓고 촬영하였는데 드라마가 끝난 이후에도 이 세트를 관광자원으로 사용하고 있다. 이외에도 경북 문경 의 <연개소문>, 전남 완도의 <해신>, 충북 제천의 <태조 왕건>, 전북 부안의 <불멸의 이순신>, <왕의 남자>, 전남 나주의 <주몽>, 충남 부여의 <서동요> 촬영지 전남 곡성의 <곡성> 등 수많은 드라마나 영화들이 각 지역에 세트를 세워 콘텐츠를 제작하였다.

지역을 공간적 배경으로 활용하는 이러한 방식은 지역 이미지 메이

킹에 기여한다는 장점이 있음에도 불구하고 동시에 몇 가지 단점도 지니고 있다. 먼저 드라마나 영화의 종영, 종방에 따른 대중의 흥미와 관심의 감소가 나타나고, 현대인의 취향의 다변화, 빠른 변화로 지속적인 관심 또한 유지되기가 어렵다. 이러한 외부적 요인 이외에도 이들 촬영장 공간을 활용하여 다양한 이벤트를 하려는 의지와 능력의 부족으로 단순히 세트장만을 보여 줄 뿐 이를 활용하여 스토리를 만들고 문화적 요소와의 결합하여 다양한 콘텐츠로 변화시키려는 노력이 부족하여 문화마케팅으로 발전하지 못하는 단점을 지니고 있다. 이는 앞으로 극복해야 할 과제이기도 하다.

셋째, 영화가 지역 주민의 삶을 얼마나 반영하는가?

지역을 배경으로 하여 콘텐츠를 제작할 경우 지역주민의 일상적인 삶의 모습이 담겨 있어야 하며 특히 지역문화의 여러 측면 가운데 긍정적이고 건강한 가치를 드러내어 지역에 대한 선호도를 높이는데 기여하여야 한다. 그렇지 않은 경우 지역주민들로부터 배척당하는 사례도 등장하기도 하였다. 영상콘텐츠가 주민의 삶을 반영해야 한다는 명제를 가장 잘 보여주는 사례로 영화 <라디오스타>를 꼽을 수 있다.(신광철. 장해라. 2006)

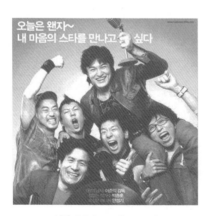

영화 〈라디오스타〉 포스터

<라디오스타>의 공간적 배경은 강원도 영월군이다. 영월군은 단종의 슬픈 사연이 깃든 장릉과

청령포, 고씨동굴과 동강의 신비를 담은 어라연, 그리고 김삿갓의 풍류와 해학이 어우러진 역사의 고장이다. 이곳은 영화가 만들어지기 이전에도 전국적으로 널리 알려진 관광지였다.

영화의 주요 무대는 이 지방의 지방 방송국으로 이곳에 한때 유명했으나 이제는 한물 간 가수가 음악프로그램의 DJ로 내려오면서 이야기가 전개된다. 예전의 명성만 추억하며 자신의 신세를 한탄하는 DJ와 이를 바라보는 주민들의 이야기가 애잔하게 펼쳐지면서 결국 영화는 새로운 사람으로 거듭나는 인생의 모습을 보여준다.

이 영화에서 주목되는 점은 먼저 영화의 무대이다. 영화 가운데 무대로 등장한 영월방송국은 영화 촬영 전까지만 해도 실제로 방송을 하던 KBS 영월방송국으로 당시 머지않아 폐쇄가 확정된 방송국이었다. 비록 방송 환경의 변화로 인해 방송국은 문을 닫게 되었으나 지역 주민들에게는 오랜 세월 함께 해 온 문화자산인 방송국의 폐쇄는 매우 가슴 아픈 사건이었다. 그것이 영화를 통해 되살아난 것이기 때문에 지역주민들에게는 매우 반가운 일이었다. 방송국뿐만 아니라 영화에 등장하는 중국음식점, 철물점, 세탁소, 다방 등은 모두 영화를 위해 임시로 설치된 셋트가 아니라 현지에 실제로 존재하는 장소를 활용하였다. 또 하나 주목되는 것은 영화의 등장 인물들이다. 영화 속에 등장하는 여러 상점의 주인들은 연기를 전문으로 하는 배우가 아니라 실제로 그 업소를 운영하는 주민들이다. 그리고 영화 속의 대사도 영화를 위해 가공한 것이 아니라 그들이 일상적으로 사용하던 말들을 사용하여 사실성을 높였고, 영화 속의 이야기도 그들의 실제 이야기를 그대로 반영하였다. 또 영화 속

에 등장하는 밴드의 이름은 'East River'인데 이는 바로 영월 지방을 감돌아 흐르는 '동강(東江)'을 그대로 밴드의 이름으로 사용한 것이다. 이 영화를 만든 이준익 감독은 훗날 이 영화에 대해 "영화를 위한 세트라기보다는 생활하는 공간에 영화라는 매체가 들어간 것"이라고 하여 지역 주민의 삶이 그대로 영화의 배경으로 사용되었음을 분명히 하였다.

이렇듯 영화나 드라마가 지역 주민의 삶을 그대로 반영할 때 영화나 드라마는 훨씬 더 살아있는 콘텐츠로서 가치를 지니게 된다.

4. 지역문화 배경 영상콘텐츠 제작의 성공 조건

신광철, 장해라(2006)은 한 지역이 단순히 영상 속 촬영지가 아니라 그 지역문화를 나타내고 영상 매체의 성공과 지역 관광까지 이어지기 위해서는 어떠한 조건들이 필요한가에 대해 설명하고 있다. 그들은 이러한 조건을 '감성 local 체험'이라는 이름으로 개념화하고 이를 구체적으로 콘텐츠 제작과정인 Pre-production과 Production, Post-production의 틀에서 정리하고 있다.

지역기반 영상 콘텐츠의 조건 (신광철·장해라, 2006)

4.1. Pre Production : 성공할 콘텐츠

Pre Production단계에서 성공할 콘텐츠를 찾기 위해서는 다음과 같은 요소들에 대하여 살펴보아야 한다.

첫째, 시나리오 내용이 해당 지역과 잘 부합되는지 판단한다. 그 지역에서 촬영될 영화 시나리오가 그 지역에서 촬영해도 큰 문제가 없는지 파악하는 작업이 필요하다. 특히 시나리오 내용이 지역에 대해 부정적인 이미지를 표출하지는 않는지 꼼꼼히 살펴보아야 한다.

둘째, 영화 제작사와 감독의 성향을 파악해 본다. 제작사는 영화 제작의 비용을 감당하기 때문에 자본 투자가 많은 콘텐츠 산업에서는 그 영향력이 매우 크다. 아울러 감독의 성향을 파악해서 영화가 어떤 식으로 만들 것인지 예측을 해서 지역과의 연계에 가장 긍정적인 효과를 이끌어낼 수 있도록 해야 한다.

셋째, 영화에 출연하는 배우들이 누구인지 파악하는 것도 중요하다. 배우들도 흥행의 한 요소로 보고 그 배우들에게 관객들은 어떠한 이미지를 갖고 있는지, 어떠한 반응을 보이는지, 이 배우에 대한 기대치와 팬덤의 정도 등을 확인해야 한다.

넷째, 영화 개봉 시 시장상황을 SWOT 분석으로 예측해 본다. 이 방법을 통하여 영화 자체가 갖고 있는 시장성, 즉 내부적 요인을 강점과 약점을 분류하고, 그 영화가 개봉할 당시 어떠한 영화들이 경쟁 상대가 되는지, 시장 상태는 어떨지 등의 외부적 요인을 기회와 위협으로 분류한다. 이를 바탕으로 강점은 살리고 약점은 보완하며 기회는 활용하고 위협은 억제하는 방식으로 시장 상황을 예측해보는 것도 필요하다.

4.2. Production : 지역과의 소통

영화를 그 지역에서 촬영하기로 결정했다면 앞서 살펴 본 <라디오스타>처럼 단순히 그 지역에서 촬영만 하는 것이 아니라 지역민과 소통하고 영화 속에서 그 지역이 지닌 문화, 긍정적인 이미지, 가치가 나타남으로 인해 지역경제를 높이고 활기를 주어야 한다. <라디오스타>는 영월의 모습 그대로를 스토리와 결합시켰고 지역민과 함께 호흡했으며 영월의 지역문화를 영화라는 매체와 잘 결합시켜 관객들의 반응과 평단의 평점 모두 최고의 평가를 받았다.

그 외에 영화 <친구> 촬영지와 '부산국제영화제'로 유명한 부산과 <반지의 제왕> 촬영지로의 관련 일자리가 창출되는 등 지역민을 영화산업에 끌어들임으로 긍정적인 지역과의 소통을 하고 있다.

4.3. Post-Production : 영상 속 지역 구현

촬영지를 찾는 관광객의 경우 목적지에 대한 객관적 실체가 아니라 목적지에 대한 주관적 이미지나 신념, 혹은 영화나 드라마에 노출된 관광지 이미지가 관광지의 선호도에 긍정적인 영향을 미치고, 이러한 긍정적 이미지가 관광목적지 선택에 주요한 동기가 된다. 영상에 나온 지역을 찾는 사람들의 특징은 그 지역이 갖고 있는 고유한 가치보다는 영상 속의 시각적 경험, 캐릭터 대리경험, 감정 몰입을 지역관광을 통해 느끼려는 경향이 있다는 것이다. 그렇기 때문에 영화, 혹은 드라마 속 지역의 모습을 보고 찾아온 관광객들에게 영상 속 모습을 최대한 그대

로 구현해서 그들로 하여금 만족감을 얻고 구전효과, 혹은 재방문까지 유도하도록 하는 노력이 필요하다. 이를 위해 몇 가지 준비가 필요하다.

첫째, 영상 속 모습을 그대로 보여주려는 전략이 필요하다. 관광객들에게 실망감을 주지 않으려면 영화가 성공한 후 그 지역을 찾는 사람들에게 영화 속 그대로를 보여주려는 전략이 필요하다. 영상 촬영지를 관리하는 사람들은 영상에서 그 지역이 어떻게 표현되고 묘사되었는지 그 방법에 따라 관리 전략을 발전시켜야 한다는 것이다.

둘째, 영화 속 스토리를 부여할 수 있는 프로그램을 개발해야 한다. 사람들은 드라마 <겨울연가>의 '남이섬'에서 첫사랑의 향수를 느끼고, 영화 <로마의 휴일>의 '트레비(Trevi) 분수'에서 로맨틱한 사랑을 꿈꾼다. 이처럼 영화 속 스토리를 그 지역의 문화와 결합시키는 프로그램을 개발해 그 지역에 가면 영화의 향수를 느낄 수 있도록 다양한 체험 코스를 만드는 것이 필요하다.

셋째, 관광객들을 위한 편의 시설을 구축해야 한다. 대부분 사극 드라마의 촬영지에는 촬영에 사용된 세트장만 을씨년스럽게 서 있을 뿐 관광객을 위한 다른 부대시설이 전혀 없다. 또 있다 하더라도 충분한 계획없이 급하게 만들어진 다른 환경을 만들어 관광객들에게 실망감을 주기도 한다. 관광객들이 편의시설을 이용할 때 불편함이 없도록 미리 기반 시설을 구축해 놓는 것도 중요하다.

넷째, 지역 속 다른 테마와 연계해야 한다. 영상 촬영지로서 지역의 지명도는 영화, 방송이 끝난 후 약 1년 정도 계속 상승하고, 이후로는 지명도가 감소된다. 그렇기 때문에 영화나 드라마가 종영한 이후에도

지속 가능한 관광이 유지될 수 있도록 새로운 테마를 발굴해서 연계해야 한다. 드라마 <모래시계>로 인해 유명한 관광지가 된 정동진의 경우, <모래시계> 촬영지로 유명한 기본 컨셉 이외에 '해돋이'라는 테마를 새롭게 가미하여 드라마가 끝난 지 오랜 세월이 지난 지금도 많은 관광객을 끌어들이고 있다. 또 모래시계 조형물을 설치하여 이곳이 드라마의 촬영지였음을 알려주고 있다. 이처럼 지역 속의 다른 테마와 촬영지를 연계해서 지속적인 방문을 유도하는 전략이 필요하다.

드라마, 영화 등의 촬영지를 방문하여 드라마나 영화 속 장면을 체험하거나 주인공들을 보기 위해 그 나라를 방문하는 것을 영화관광(Film Tourism 혹은 Film-induced Tourism)이라고 불리며, 오래전부터 관광매력도 제고 요인의 하나로 인식되어 왔다.

정동진에 있는 모래시계 공원의
모래시계 조형물

우리가 지역문화를 활용한 영상 콘텐츠에 주목하는 것은 단순히 콘텐츠적 가치뿐만 아니라 그것이 가져 올 부가적인 가치 즉 지역의 이미지 제고와 이를 통한 관광사업의 활성화와 이를 통한 지역 경제에도 긍정적인 영향을 끼치기를 원하기 때문이며, 그럴 경우 다시 이러한 효과를 기대하면서 지역의 문화를 소재로 하는 콘텐츠 제작이 이루어지는 선순환이 기대되기 때문이다.

지역문화와 공연콘텐츠

1. 공연과 콘텐츠

공연은 공개된 장소에서 관객들에게 음악이나 무용, 연극 등 무대에서 이루어지는 다양한 장르를 직접 보여주는 예술적 행위이다. 공연자와 관객이 동일한 시간과 공간을 공유하며, 형태에 따라 연주회, 리사이틀, 연극, 오페라, 뮤지컬, 무용, 발레 등 다양한 종류가 있다.

공연콘텐츠의 가장 큰 장점은 공연을 하는 사람이 관객과 직접 대면하면서 교감이 이루어지기 때문에 다른 어떤 콘텐츠보다도 감성적이며 전달하고자 하는 메시지를 정확히 전달할 수 있는 장점이 있다. 공연자의 입장에서도 관객과의 소통 여부에 따라 공연의 내용을 창의적으로 변화시킬 수 있는 여지가 있어 훨씬 더 자유롭게 자신의 예술적 감성을 표현할 수가 있고 관객의 입장에서는 모든 스토리의 전개가 자신의 눈

앞에서 펼쳐지는 것으로 직접 느낄 수 있어 사실적인 현장감을 느낄 수 있다.

반면 이러한 특성으로 인해 영화나 드라마에 비해 대중성이 부족하기는 하나 훌륭한 콘텐츠는 지속적으로 수정과 개작을 하면서 장기 공연을 통해 관객과 만날 수 있으며 좋은 콘텐츠는 드라마나 영화의 기반 소재로 OSMU의 바탕이 되기도 한다.

최근 여가 시간의 증대와 경제력의 상승, 공연콘텐츠에 대한 대중들의 관심 그리고 신속하게 변화하는 사회적 트렌드에 발 맞춰, 경쾌한 음악, 빠른 스토리 전개, 화려한 볼거리가 있는 공연 그리고 대중적인 스타 연예인들이 중심이 된 대형 공연 등이 계속 개발되면서 공연콘텐츠에 대한 사회적 관심은 점차 확대되고 있다.

공연은 한 사회가 가지고 있는 모든 문화적 자산이 동원된다는 점에서 다른 분야에 비해 복합적인 특성을 지닌다. 모든 공연에는 음악과 미술, 조각, 무용 등의 다양한 예술적 요소가 사용되고 그리고 하나의 공연을 이어가는 스토리가 그 바탕을 이루고 있다. 그리고 공연은 제작부터 무대에 이르기까지 공동 작업에 의해 이루어지는 종합예술이다.

공연은 산업적인 성격을 지니기도 한다. 여기서 공연이 지니는 산업적인 성격은 문화산업 또는 문화콘텐츠산업에 활용한다고 하는 의미이며, 개별적인 콘텐츠로 자리를 잡을 수 있다는 것이다. 한편, 공연콘텐츠는 관광 등과 결합하여 고용과 가치창출에 기여하고 사회 구성원의 자존감을 확대하여 사회적 비용을 줄이는 등 재화로 환산할 경우, 막대한 가치를 창출할 수도 있다. 여기서 말하는 공연콘텐츠는 상품 판매나

선전을 위한 목적을 제외한 음악, 무용, 연극, 연예, 국악 등 예술적 관람을 실연에 의하여 공중에게 관람하도록 하는 콘텐츠까지도 포함한다. 공연콘텐츠는 공연 행위와 관람 행위가 동시에 일어나기에 지역문화자원을 대상으로 지역주민과 관광객 등과 소통할 수 있는 효과가 가장 큰 콘텐츠 가운데 한 가지라고 할 수 있다

최근에는 지역문화를 바탕으로 하는 대규모의 공연들이 만들어지면서 지역의 문화자원을 활용하여 지역의 문화자원을 발굴하고 보존하며 문화 도시로의 이미지 변화를 꾀하는 일들이 우리나라 전역에서 일어나고 있다.

중국의 인상 시리즈의 하나인 〈인상여강(印象麗江)〉의 한 장면

2000년대에 들어오면서 지역문화를 활용한 대규모의 공연은 주로 지방자치단체를 중심으로 만들어졌다. 지방자치단체가 공연을 만들기 시

작한 것은 유럽이나 중국 등에서 볼 수 있듯이 대규모 문화사업을 통해 지역경제를 살리고 지역 이미지를 개선하기에는 개인이나 공연단체의 힘만으로는 한계가 있었기 때문이다.(권순창. 2015)

또 중국에서 성공을 거둔 실경공연의 영향도 무시할 수가 없다. 중국의 계림에서 비롯된 실경공연이란 지역을 대표하는 지리적 환경과 문화원형, 각종 공연기술의 결합을 통해 문화콘텐츠산업의 양적, 질적 발전을 가능케 한 대표적인 융·복합 콘텐츠이다. 2004년 중국에서 <인상유삼저(印象劉三姐)>를 비롯한 소위 '인상 시리즈'를 성공적으로 상연시키면서 공연 포맷이 되었고, 10여 년이라는 짧은 기간 동안에 급성장하였다. 그 이후 인상 시리즈의 5개의 시리즈로 확대되었다. 실경공연은 실내 극장 공간에서 펼쳐지는 일반적인 공연에 비해 산과 호수, 강 등 자연을 활용하여 무대를 확장하였고, 자연스레 그곳에 담겨 있는 의미를 공연 속에 포함시킬 수 있게 되었다. 실경공연은 이렇게 자연을 무대로 삼기 때문에 다른 곳으로 옮기거나 복제할 수가 없고, 따라서 오직 그곳에서만 볼 수 있는 유일한 공연으로서의 가치를 지니게 되었다. 또 이 공연이 이루어지는 곳의 역사와 문화, 인물, 스토리 등을 자연스레 공연 속에 포함시키므로 해서 공연이 이루어지는 지역의 문화가치 상승에 절대적 기여를 하게 된다.

지역문화를 기반으로 하는 공연콘텐츠는 크게 두 가지로 나누어 볼 수 있다. 하나는 지역문화를 콘텐츠의 소재로 하여 만들어지는 공연이고 또 다른 하나는 지역의 문화자원을 공연이 이루어지는 배경 즉 무대 공간으로 활용하는 공연이다.

2. 지역문화를 소재로 하는 공연

우리나라에서 시작된 지역의 문화공연은 처음에는 일회성 행사로 기획되고 공연되었다. 2000년에 충북 청주시에서는 현존 세계 최고의 금속활자본인『직지심체요절』을 소재로 한 오페라 <직지>를 제작·공연하였고, 2004년 제천 의병제의 주제공연 <팔도에 고하노라>, 2006년 경남 김해의 가야 세계 문화 축전에서 김해 지역의 대표적 설화인 황세장군과 여의낭자를 소재로 제작·공연한 <여의와 황세>, 2009년 대구 컬러풀 축제의 주제공연 <2009 대구 환타지아>, 2011년 다이나믹 원주 페스티벌의 주제 공연 <원주 환타지>, 2012년 탐라대전의 주제 공연 <탐라 환타지>, 2012 여수엑스포 개·폐막작 수상공연 <바다의 소녀>등 해마다 수많은 공연들이 지역 문화자원을 소재로 만들어졌다. 하지만 이러한 공연들은 지방자치단체에서 시나 군을 홍보하기 위해, 혹은 특정한 역사적 인물이나 사건, 이벤트를 홍보하기 위해 제작되는 경우가 대부분으로 처음부터 특정한 목적의 일회성 공연이 대부분이었다.

일회성 행사의 성격을 벗어나 장기적인 관점에서 지역문화 자원을 활용한 공연 제작 사례로는 전라북도가 전라북도 브랜드 공연 <춘향>을 제작하여 2014년부터 전라북도예술회관에서 상설공연하는 것을 꼽을 수 있다. 그리고 강원도에서 정선 아리랑을 배경으로 만들어진 <정선 아리랑극>, 경남 하동의 마당극 <최참판댁 경사났네> 등이 널리 알려진 지역문화 소재 공연들이다.

이외에도 광주에서 만들어서 공연하고 있는 <자스민 광주>, <애꾸눈 광대>가 상설공연 되고 있고, 일자리 창출을 위한 문화 콘텐츠 제작 사업으로 경북 안동의 뮤지컬 '왕의 나라'가 만들어졌다. 전주문화재단은 2015년부터는 기존에 제작된 3편의 공연들을 6개월 단위로 순환하면서 공연하고 있다. 다음에 지역문화를 소재로 한 주요한 공연에 대해 살펴 본다.

2.1. 정선 아리랑극

정선 아리랑극은 우리나라 민요를 대표하는 아리랑 가운데 정선지방을 중심으로 전승되어 온 '정선 아리랑'을 중심소재로 하여 만들어진 공연이다. 정선 아리랑은 밀양 아리랑, 강원도 아리랑 등과 함께 우리나라 아리랑의 대표적인 민요이며 정선 지역 주민들의 정서를 대변하는 대표적인 지역 문화자원이다.

정선군에서는 이러한 중요한 문화자원을 기반으로 하는 공연콘텐츠를 개발하기 위한 노력의 일환으로 1999년 <헛소동 아라리>라는 이름으로 공연을 시작하였다가, 2000년부터는 소리극 형태의 공연을 하고 있다. <정선 아리랑 소리극>은 '정선아라리'를 중심 소재로 극적인 구성을 가진 새로운 공연 형태로 한국의 전통 민속, 역사와 민족성을 '정선아라리'를 토대로 극을 통해 새롭게 구현하고 있다. 이후 2001년에는 <정선 아리랑극-신들의 소리>, 2002년에는 <한국뮤지컬 아우라지>, 2003~2004년에는 <정선 아리랑극-거칠현>을 공연하는 등 매년 다양한 형태의 공연을 이어오고 있으며 최근 2013년에는 <신들의 소

리>, 2014,2015년에는 <메나리>, 2016년에는 <판아리랑>이라는 제목으로 아리랑을 소재로 하는 공연을 만들어 펼치고 있다.

2016년에 공연되는 <판 아리랑>은 먼저 공연 날짜가 독특하다. 이 공연은 매일 공연이 펼쳐지는 것이 아니라 정선의 고유한 5일장이 열리는 날 펼쳐진다. 아리랑과 5일장의 연결을 통해 우리 민속의 가치를 되돌아 보게 하는 기획으로 평가된다.

정선아리랑극 – 판아리랑 공연 포스터

정선 아리랑극 – 판아리랑의 한 장면

<정선 아리랑극 - 판 아리랑>은 모두 3장으로 구성된다. 제1장, 어명이오, 제2장 아라리주막, 제3장 경복궁아리랑으로 짜여져 있는데, 1장에서는 조선 말기 경복궁을 중건하기 위하여 강원도 깊은 산골의 소나무를 베어 정선 마을을 흐르는 강물을 따라 한양의 마포나루로 옮기던 뗏목소리와 함께 긴 아라리가 무대를 가득 채운다. 2장에서는 뗏목이 흘러가는 곳곳에서 만나게 되는 여울목과 주막거리에 담긴 주민들의 애환이 노래로 불려진다. 3장에서는 경복궁 중건 현장에서 일에 지친 인부들을 위로하고 격려하는 노래로 팔도의 광대들이 노래를 부르는데 이 장면에서 정선 아라리가 불려진다. 그리고 마침내 여기에서 불려진 아라리는 나운규에 의하여 우리나라 최초의 영화인 <아리랑>으로 만들어지고 2012년에는 유네스코 세계 무형 문화재로 등재되기에 이른다.

2.2. 가무극-찬기파랑가

<찬기파랑가>는 삼국유사에 실려 있는 같은 제목의 향가 '찬기파랑가'를 소재로 하여 만들어진 가무극이다. '찬기파랑가'는 신라 경덕왕 때 승려 충담사가 화랑 '기파랑'을 추모하면서 지은 노래인데 이 노래에 얽힌 설화는 다음과 같다. 서기 765년 3월 신라의 경덕왕이 궁궐 문 위에 나와 영험한 스님이 지나가기를 기다리고 있었다. 이때 허름한 옷을 입고 지나가던 충담사가 왕 앞에 불려오게 되었다. 왕은 그가 충담사라는 것을 듣고 "일찍이 대사가 지은 기파랑을 찬미하는 향가가 그 뜻이 매우 고귀하다고 하는데 정말 그러하냐"라고 물었다. 충담사는 이 물음

에 대해 "그러하다"라고 답했다.

<p align="center">향가를 소재로 만들어진 가무극 찬기파랑가</p>

이 설화로 미루어 보면 찬기파랑가는 경덕왕도 소문을 들어 알고 있을 정도로 널리 알려졌던 작품임을 알 수 있다. 그러나 삼국유사에 실려 있는 다른 향가들에 비하여 노래의 배경이 되는 설화가 자세히 기록되어 있지 못하다. 그러나 오히려 이러한 점이 창작의 소재로 활용될 경우 스토리를 만드는데 있어 자유로운 상상과 창의적 발상을 가능하게 하는 요인으로 작용할 수도 있다.

가무극 <찬기파랑가>는 2014년 '정동극장 경주브랜드 공연'의 신작

으로 선정되어 무대에 올랐다. 모두 8장으로 구성되었는데 당시 유행했던 향가와 세속오계 등 화랑의 정신을 오늘의 언어로 무대화하고, 청년 기파의 꿈을 이루기 위한 열정과 도전 정신, 신비로운 여인 '보국'과의 운명적인 사랑을 그렸다. 신라의 다섯 가지 전통 연희인 신라오기와 대보름 탑돌이 등 당시의 놀이와 풍속을 현대적인 의미와 몸짓으로 구현했고, 특히 황금으로 된 방울을 공중으로 던지며 재주를 넘는 등 현대적으로 재해석한 신라오기는 공연의 묘미로 꼽힌다. 이 작품은 소재가 된 기파랑이라고 하는 특정 인물에 초점을 맞추기보다 신라 천년 역사의 중심에 있었던 화랑을 통해 앞으로 다가올 새로운 미래에 실천할 수 있다는 용기를 주고 싶다는 기획 의도를 가지고 만들어진 공연으로 신라의 도읍지였던 경주 지역에서 공연되었다.

3. 지역문화 공간을 무대로 하는 공연

한 편의 공연이 이루어지기 위해서는 필수적으로 공연이 행해지는 무대 즉 공간을 필요로 한다. 일반적으로 공연은 공연을 위해 만들어진 공간 즉 극장을 활용하는 것이 상식적이다. 극장은 건축 당시부터 공연의 필요에 맞추어 설계되었기 때문에 배우들의 동선과 조명, 음향 등은 물론 연습이나 관리를 위한 부수적인 공간의 활용에 이르기까지 최적의 조건을 갖추고 있다.

그러나 최근 규격화되고 획일화된 극장을 벗어나 자연이나 실생활

공간을 무대로 활용하는 공연들이 늘어나고 있다. 앞서 논의한 실경공연이 그 대표적인 사례인데 중국의 실경공연이 주로 대규모의 자연공간을 활용하여 공연을 기획하였음에 비해 우리나라에서는 자연보다는 지역의 역사문화 건축물을 활용하는 공연이 최근 많이 늘어나고 있다.

공연장으로 활용되는 역사문화유적은 궁궐이나 성곽, 공원, 사찰, 교회, 성당, 학교, 역사인물의 생가와 고택을 비롯하여 기타 공공, 교육, 문화, 의료, 주거, 상업 시설 등 수많은 종류의 문화유산이 활용될 수 있다.

이들 역사문화유적이 공연장으로 활용되는 것은 역사문화유적지가 그 자체로서도 방문객을 모으는 기능을 하고 있지만 도시의 역사성을 살린 공연 콘텐츠가 도시를 대표하는 문화상품으로 발전될 경우, 그 도시는 보다 많은 방문객 유치에 유리한 매력적인 조건을 갖추어 경제적 부가가치는 물론 지역 주민의 생활에 큰 활력소를 제공한다는 도시 마케팅의 하나가 되기 때문이다. 또 실제로도 역사문화유적을 활용한 공연들은 기대 이상의 성과를 거두고 있는 것으로 평가되고 있다.

3.1. 궁궐의 활용

우리나라에서 문화공간으로 활용되는 대표적인 역사문화 공간은 고궁 문화재이다. 현재 서울에는 경복궁, 창경궁, 창덕궁, 덕수궁, 경희궁 등 5대 궁궐과 종묘, 운현궁 등 문화재로 지정된 고궁이 있다. 이들 고궁에서는 연중 다양한 문화행사들이 펼쳐지고 있다. 클래식음악회, 국악공연, 뮤지컬을 비롯한 공연물에서부터 왕의 즉위식, 왕과 왕비의 가

례식 등 옛 궁중 의식과 조선조 과거시험 재현 및 왕실유물 전시, 궁중 패션쇼 등 내용과 종류가 매우 다채롭다. 이 문화행사들은 주로 서울시와 문화체육관광부에서 직접 주최하거나 또는 정부와 서울시의 위탁을 받은 공공기관 주관으로 진행되며 전통문화 보급 및 시민 문화 복지 향상을 목적으로 일반인들에게 무료로 공개되는 것이 특징이다.(송희영. 2009)

궁궐이 공연의 무대로 활용된 것은 1970년대로 거슬러 올라간다. 1970년대 초반부터 명절 혹은 어린이날 축하 행사, 창경궁 밤 벚꽃놀이 행사를 위해 고궁에서 민속놀이 시범 공연, 군악대 연주, 연예인 초청 공개방송 등이 열린 기록이 있으나 고궁음악회라는 타이틀로 예술적 수준을 갖춘 공연물이 선보인 것은 1970년대 중반으로, 서울시립교향악단이 고전음악의 대중 보급을 위해 1974년 5월부터 덕수궁 야외무대에서 한 달에 한 번씩 음악회를 개최한 것이 그 시초이다.

그 후 현재까지 경복궁을 비롯한 서울의 궁궐에서 열리는 공연은 고궁이라는 장소가 나타내는 역사성과 상징성에 걸맞게 전통 국악을 중심으로 콘텐츠가 짜여져 시민들에게 고급 문화예술 체험 기회를 제공하여 건전한 여가 생활을 유도하는 한편 전통음악과 춤, 궁중의례 등 문화유산의 보전에 유용한 방법이라는 점에서 긍정적인 면이 인정된다.

그러나 고궁마다 공연의 내용이 차별성이 드러나지 않는다거나, 고궁을 배경으로 전통음악이나 연희가 이루어지기는 하나 전체적으로 매번 곡목이 바뀌는 일회성 공연에 머무르고 있는 점, 공연장소를 고궁이라는 야외무대로 옮겼다는 환경의 차이 외에 기존의 극장용 프로그램과 차별성이 발견되지 않는다는 등의 문제점이 있기는 하나 고궁이라고

하는 문화자원을 활용하여 공연을 펼친다는 착상은 매우 신선한 것이다.

2016년에 이루어진 궁궐음악회를 살펴보면 궁궐마다 독특한 주제를 설정하여 차별화를 시도하고 있다. 경복궁 음악회는 '당신에게 드리는 왕의 음악'이라는 주제로 궁중음악과 민속음악을 콘텐츠로 하고 있고, 창덕궁 음악회는 '인문학과 어우러지는 풍류 음악회'라는 주제로 시조를 감상하는 기회를 제공한다. 덕수궁에서는 '가족과 함께 하는 동화 음악회'를, 종묘에서는 '이야기가 있는 종묘제례악'을, 창경궁에서는 '우리 음악 깊게 듣고 길게 듣기'를 각각의 주제로 하여 색다른 음악회를 열고 있다.

3.2. 성곽의 활용

성곽은 외적의 침입으로부터 마을을 방어하기 위하여 마을의 주위에 둘러 쌓은 시설물을 말한다. 축조된 재료에 따라 흙으로 쌓은 토성과 돌로 쌓은 석성으로 구분되고, 형태나 기능에 따라서도 여러 가지로 분류되나 성을 쌓은 목적은 동일하다. 최근에는 도시가 확장되면서 점차 본래의 기능은 사라지고 문화재적 가치만이 남아있고 관광자원으로서의 기능이 더 중요하게 인식되고 있다. 중국 북경에 있는 만리장성은 전 세계적으로 가장 널리 알려진 성벽이고 중국의 대표적인 관광 문화자원이며 우리나라에서도 서울 주위를 둘러싸고 있는 옛 조선시대의 성곽도 최근 다양한 관광자원으로 활용되고 있다.

성곽을 공연의 공간으로 활용한 대표적인 사례는 수원의 화성이다.

수원 화성은 유네스코 세계문화유산으로 지정될 만큼 성곽 주변의 아름다운 전통 건축과 풍부한 문화유산을 자랑하고 있는 우리나라의 중요한 문화유적지이다. 뿐만 아니라 성곽 축조를 둘러싼 정조 임금의 위업과 그의 부모에 대한 정조의 범상치 않았던 효성에 얽힌 이야기, 그리고 비극적인 운명 속에 살아야 했던 그의 부모-사도세자와 혜경궁 홍씨를 둘러싼 드라마틱한 스토리가 남겨진 역사적 공간이라는 점은 문화유산공간과 스토리텔링을 접목한 다양하고 흥미로운 문화콘텐츠 개발에 매우 긍정적인 요소를 제공하고 있다. 수원 화성이 가지고 있는 역사적 사실을 배경으로 한 스토리텔링은 <봄의 궁전>이라고 하는 뮤지컬로 만들어져 수원을 대표하는 공연상품으로 활용되고 있다.

한편 수원 화성을 무대공간으로 활용하는 공연은 수원문화재단이 주최하는 수원화성 풍류음악회, 수원화성 문화제의 일환으로 행해지는 방화수류정 달빛음악회와 같이 제법 규모가 큰 음악회를 비롯하여 소규모 음악동호회나 개인이 개최하는 음악회, 무용극, 작은 연극공연들이 성곽과 그 둘레의 정자들에서 지속적으로 개최되고 있다.

또 서울에 남아있는 옛 조선의 성곽에서도 한양도성 음악회 등 다양한 형식의 성곽 음악회와 함께 한복 패션쇼, 성곽 주위를 활용한 전시회, 달빛 걷기 체험 등의 각종 문화행사들이 열려 그동안 단순한 구조물에 머물던 성곽을 문화자원으로 활용하려는 시도들이 늘어나고 있다.

3.3. 사찰의 활용

전국 각지에 흩어져 있는 사찰도 최근 다양한 문화행사의 공간으로

적극적으로 활용되고 있다. 사찰은 궁궐이나 성곽과 달리 대부분 도심에서 멀리 떨어진 자연 속에 위치 해 있기 때문에 일반인들의 접근성이 높지는 않다. 그러나 오히려 이러한 지리적 특성 때문에 문화적 공간으로서의 가치는 더 높으며 이곳에서 이루어지는 공연은 자연과 어우러져서 한결 운치와 풍류가 더하여 지기 때문에 최근 사찰문화행사는 급격히 늘어나고 있는 추세이다.

사찰에서 이루어지는 문화행사는 주로 음악회를 중심으로 진행된다. 그러나 이외에도 불교무용을 선보이는 공연이나 영화제, 전시회, 시화전, 시낭송회, 전통 차 시음회 등 다양한 행사를 개최하고 있다.

사찰음악회는 불교음악만을 연주하는 것이 아니라 대중들이 관심을 가질만한 대중음악과 가벼운 클래식들을 연주하여 대중의 호응을 받고 있으며 이를 통해 사찰 소재 지역이 관광산업 증대에도 한 몫을 하고 있다.

3.4. 고택의 활용

전국 각지에는 지역적 특성을 지닌 수많은 고택이 있다. 이들 고택은 지방의 중요한 문화자원으로 건축의 역사나 지방민들의 생활상을 파악하는데 중요한 자료가 되기도 한다. 그러나 최근에는 고택이 지닌 역사적 가치와 주변의 풍광을 활용하여 공연의 공간으로 활용되고 있다. 고택에는 현재에도 후손들이 거주하는 곳도 있고 그렇지 않은 곳도 있는데 고택을 활용하는 문화행사는 대부분 후손들이 거주하는 곳을 중심을 이루어진다.

일례로 충남 논산에는 조선시대 기호유학을 대표하는 유학자인 명재 윤증의 고택을 활용한 음악회가 매년 가을 개최되고 있다. 윤증고택이라 불리는 이 고택은 건축적 측면에서 안채와 바깥채의 배치, 여인들의 사적인 생활을 보장하기 위해 대문과 안채 사이에 설치된 내외벽 등으로 인해 건축문화의 차원에서도 매우 주목받는 고택이다. 그런데 최근 이 고택에서는 매년 가을이면 고택의 고즈넉한 분위기와 어울리는 공연이 열리고 있다.

이외에도 경북 안동시 풍산읍에 위치한 조선 중기의 학자 간재 변중일의 종택, 경북 청송군의 후송당, 경북 경주시 안강읍의 독락당 등 여러 곳에서 고택을 무대로 활용한 각종 공연이 행해지고 있어 역사문화 자원의 활용가치를 높이고 있다.

논산 명재 윤증 고택 음악회

4. 소재와 공간이 복합된 실경산수 공연

중국에서 만들어진 대표적인 실경공연인 <인상 시리즈>의 성공에 자극을 받은 한국의 지방자치단체들은 적극적으로 이 공연을 벤치마킹하여 우리나라에서도 2009년부터 수상 실경 공연이 시작되었다. 실경공연은 그 지역의 대표적인 문화자원인 설화를 소재로 하여 극이 구성되며 동시에 자연 경관을 무대 공간으로 활용한다는 점에서 지역문화를 알리는 데에 가장 적합한 공연형식으로 꼽히고 있다.

한국 국내 최초 수상 실경공연은 중국 계림의 <인상 유삼저>에서 영감을 얻어 대전 서구청이 제작한 수상뮤지컬 <갑천>이다. 이 뮤지컬은 대전의 중심부를 흐르는 갑천을 배경으로 하여 이루어졌다. 이후 <인상 유삼저>와 <인상 서호>를 벤치마킹하여 2010년 9~10월 세계대백제전에서 <사마 이야기>와 <사비미르>가 공연되었다. 공주에서 공연된 <사마 이야기>와 부여에서 공연된 <사비미르>는 탄탄한 스토리에 예술성과 창작성이 넘치는 스펙터클한 드라마가 관객을 사로잡았고, 대형 군무와 액션, 특수효과를 보탠 초대형 무대로 관객을 사로잡았다 물론 이 공연에 대해 예산의 과다 사용이나 예술성 보다는 단기적인 흥행에 치우쳤다는 다소 부정적인 의견이 없지는 않았으나 결과적으로는 지자체가 주최하는 대형 공연의 모범사례로 꼽히게 되었다.

우리나라에서 만들어진 실경공연의 대표작으로는 경상북도 안동에서 공연되는 <부용지애>를 꼽을 수 있다. 뮤지컬 <부용지애>는 경상북도 안동 지방을 배경으로 전해지는 하회탈과 그에 얽힌 설화를 중심으

로 만들어진 뮤지컬이다. 그런데 이 공연의 특징은 국내 최초의 실경수
상 뮤지컬로 공연무대가 바로 하회마을 북쪽 건너편에 있는 절벽인 부
용대라는 점이다.

안동 하회마을 건너편의 부용대. 이곳을 무대로 뮤지컬 〈부용지애〉가 공연된다.

부용대는 해발 64m로 그 자체로 수려한 경관을 가졌을 뿐만 아니라
이곳에 오르면 하회마을 전체가 내려다보이는 조망이 뛰어나다. 부용대
아래로는 강물이 구비쳐 흐르며 근처에는 겸암 류운룡이 학문을 닦았
던 겸암정사와 서애 류성룡이 징비록을 집필한 옥연정사가 자리 잡고
있어 문화적 향기가 우수한 곳이다.

실경산수 뮤지컬 〈부용지애〉의 한 장면

부용지애는 이러한 자연지리적 유산과 하회마을의 하회탈에 얽힌 전설을 바탕으로 만들어진 뮤지컬로 2010년 개발, 제작된 이래 매년 여름 실경산수 공연으로 이어지고 있다.

하회마을에 전해지는 탈 가운데 이매탈에는 이 탈을 만든 허도령과 그를 사모한 처녀의 애틋한 이야기가 전해지고 있다. 고려 때 이 마을에는 질병과 재앙으로 하루도 편할 날이 없었다. 어느 날 늘 마을의 평안을 위해 걱정하던 허도령의 꿈에 신령이 나타나 12개 탈의 모습을 보여 주며 앞으로 100일 동안 일체 외부인이 출입하지 못하게 하고 혼자서 이 탈들을 만들어서 쓰고 굿을 하면 재앙이 없어질 것이라 하였다. 허도령은 즉시 목욕재계 하고 탈을 만들기 시작하였다. 11개의 탈

을 완성하고 마지막 이매탈의 턱을 만들려는 순간 허도령을 사모하던 처녀가 허도령의 모습이 보고 싶은 마음을 이기지 못하여 문에 구멍을 뚫고 그만 엿보고 말았다. 그 순간 멀쩡하던 하늘에 먹구름이 드리우더니, 천둥 번개가 치고 허도령은 그 자리에서 숨을 거두고 말았다. 그래서 마지막 이매탈은 턱을 완성하지 못한 채 미완성으로 전해 내려오고 있다는 것이 이매탈에 얽힌 허도령의 전설이다.

뮤지컬 부용지애는 이 전설을 바탕으로 허도령과 처녀의 사랑과 갈등을 모두 11장으로 구성하여 이루어졌다. 스토리의 애틋함은 물론이고 하회마을 전경의 무대와 화려한 조명, 역동적인 움직임을 버무린 안무, 감미로운 음악 등이 조화를 이룬 독창적이고 신선한 콘텐츠로 자리 잡았고 이미 그자체로 훌륭한 관광 상품이 된 하회마을을 널리 알리는 또 하나의 관광 콘텐츠가 되었다.

지역문화와 축제콘텐츠

1. 축제의 개념

우리나라에는 매년 수많은 축제가 열리고 있다. 4,5월이나 10월이 되면 전국적으로 다양한 축제들이 열려 많은 지역민들과 관광객들이 축제를 통해 다양한 문화체험을 즐기며 일상에서 쌓인 피로를 풀어 새로운 삶의 활력을 얻는다.

축제는 우리의 삶에 없어서는 안 될 매우 중요한 콘텐츠이다. 축제는 우리의 삶을 풍요롭게 한다. 축제는 우리의 삶을 건강하게 만든다. 축제는 일상적인 삶은 아니지만 우리의 여가 생활을 가치 있게 만들어 일상적인 삶을 풍요롭고 건강하게 만드는 역할을 한다. 그러므로 축제는 단순한 소비의 장이 아니라 부가가치를 만들고 이를 통해 삶의 활력을 높이는 생산의 장이다.

좋은 축제는 그것이 열리는 지역 주민의 정체성을 확립하고 그곳을

찾는 사람들을 즐겁게 한다. 또 지역 경제를 활성화하고 국가 경쟁력을 높이는데 기여한다.

본디 축제는 신에 대한 인간의 경외와 존경, 그리고 감사와 기원을 나타내는 제의적 행사였다. 고대 그리이스나 로마의 축제는 말할 것도 없고 우리 역사에 등장하는 영고나 무천, 동맹 등의 행사도 모두 신에게 드리는 감사와 기원의 행사였다. 그리고 이러한 제의는 신을 모시는 일정한 공간에서 신과 인간의 교통을 통해 이루어진다. 우리가 과거의 축제를 기본적으로 제례 의식의 일환으로 보는 이유는 바로 이러한 점 때문이다.

그러나 시간이 흐르면서 축제는 점차 종교적 의례에서 집단적인 놀이로 성격이 바뀌어가기 시작한다. 이러한 변화의 바탕에는 신과 인간의 관계가 신성성을 바탕으로 한 신의 절대적 권위에 눌려 있던 인간의 자각이 인권의 형태로 살아나는 역사적 변화와 맥을 같이 하여 왔다.

축제의 놀이적 기능에는 공동체 전체 구성원이 참여하는 희생(의례) 식사, 시합, 춤, 음악, 노래, 장식, 가면, 화장 등이 펼쳐진다. 이를 통해 일상으로부터의 단절과 공동체적 일체감을 체험한다.

일과 놀이는 인간을 규정하는 중요한 두 가지 요소이다. 일은 인간의 삶을 지탱하는 물질적 재화를 획득, 생산하는 기능을 수행한다. 농업과 어업을 통하여 식량을 얻고 각종 제조업을 통하여 생활에 필요한 각종 도구들을 만들어내고, 상업을 통하여 이를 유통하고 교환하여 인간 모두가 필요한 물건과 재화에 대한 욕구를 충족하게 된다. 그러나 인간은 일만으로는 만족하지 못 하는 속성을 지니고 있다. 일이 끝난 뒤에는

휴식이 있어야 하고 그 휴식을 통하여 인간은 일을 위한 새로운 동력을 확보하게 된다. 휴식은 개인적 차원의 휴식과 공동체가 함께 참여하여 즐기는 집단적 차원의 휴식이 존재한다. 우리나라의 전통적인 세시 풍속을 보면 매월 별로 주요한 민속 행사가 행해진다. 정월의 설날과 대보름, 삼월의 삼짇날, 사월 초파일, 오월 단오, 유월 유두, 칠월 백중, 팔월 추석, 시월 중양절, 십이월 동지 등 다양한 행사가 지금까지도 전해지고 있다. 이 가운데 초파일은 제의적 성격이 강하나 나머지는 모두 집단적인 휴식문화 즉 축제의 행사들이다.

인간이 가지고 있는 이러한 놀이와 축제의 특성을 일컬어 하비콕스(Harvey Cox)는 "인간이란 그 본성으로 미루어 볼 때 노동을 하고 사색을 하는 생물일 뿐 아니라 노래와 춤과 기도와 설화와 경축의 행위를 가지고 있는 존재이다"라고 규정한 뒤 이러한 특징을 가진 인간을 '호모 페스티부스(homo festivus)' 즉 '축제적 인간'이라 불렀다, 이 말은 요한 호이징가(Johan Huizinga)가 인간은 놀아야 하는 존재라는 의미에서 '호모 루덴스(homo ludens)' 즉 '유희적 인간'이라 부른 것과 같은 맥락에서 인간의 특성을 정확히 간파한 지칭이다.

2. 축제의 의미

2.1. 축제의 고전적 의미

인간의 삶에서 축제는 어떤 의미를 지니는가? 이종하(2006)는 축제의

고전적 성격을 네 가지로 정리하고 있다. 첫째, 축제는 신성한 시간의 성격을 가진다. 축제는 사회, 문화, 경제적 문맥과 연결되어 있는 신성성이라는 개념 없이 이해될 수 없다는 브넨부르게르의 입장을 통해 축제는 종교적 제의를 통해 신성을 회복하는 과정이라고 한다. 신성을 회복하는 과정은 축제 상태에 들어가는 인간이 자신의 세속적인 지위를 상실하고 의례를 통해 '신성한 상태의 인간'이 되는 과정이라고 한다. 물론 이때 신성한 인간은 존재론적 의미가 아니라 의례적 의미를 말한다.

둘째, 축제는 일상성의 단절과 해방을 의미한다. 축제의 기간에는 일상과 단절된다. 축제는 일상의 단절을 통해 일상의 전복과 반란이 허가되는 시간이다. 일상의 규범과 질서가 파괴되는 것이 축제의 공간이며 특성이다. 축제의 삶과 일상적 삶을 비교하면 다음 표와 같다.

	축제기간	일상적 삶
인간의 삶	화해와 우정	갈등, 대립, 투쟁
시간의식	심적 시간, 시간 의무화	세속적 시간질서의지속성
노동	노동으로부터의 자유	노동의 존재
인간형	신성한 인간	세속적 인간
사회구조	계급과 계층의 전도	엄격한 계급과 계층
이념	자유와 평등	사익 우선
주체	공적 주체, 유기체적 주체	개별 주체 개념
성	성적 관용과 향유	성의 통제와 관리
윤리, 규범, 사회적 금기	파괴	강제력에 의한 관리

축제의 삶과 일상적 삶의 비교(이종하, 2006)

셋째, 축제는 새로운 삶의 에너지를 획득하는 시간과 공간이다. 축제의 기간에 발생하는 역동적 시공간 경험은 축제의 열광적 분위기 속에서 발생한다. 사람들은 축제 기간에 자아를 벗어나 타자와 동일화를 이루는 황홀경을 체험한다. 이 황홀경의 체험은 초월성의 개념으로 표현되는데, 초월성은 축제를 통해 드러나는 또 하나의 상태인 야생성의 확인과 함께 이중적 층위를 경험하게 된다. 이러한 이중적 경험은 세속적 현실을 부정하는 삶의 에너지, 현재적 상태와 여러 가지 관계를 반성적으로 조망하는 반성적 에너지를 부여함과 동시에, 삶을 함께 살아가게 하는 공동체적 에너지를 부여한다.

넷째, 축제는 유토피아적 이상향을 경험하게 한다. 니체는 축제의 유토피아적 의미를 강조했다. 디오니소스를 경배하는 축제야말로 모든 가치의 전도가 일어나는 해방의 장소임 을 강조했다. 인간은 이 축제 속에서 일상적 삶의 제한과 한계를 파괴하는 경험과 더불어 모든 차별을 넘어서 일체감과 유대감을 체험할 수 있다고 하였다.

2.2. 축제의 현대적 의미

그렇다면 현대에 들어와 축제는 어떤 의미를 가지게 되었나? 현대 사회에서 축제는 고대 사회의 축제가 보여주었던 제의적, 권위적, 단일한 형태의 성격에서 산업적, 일상적, 다양성을 바탕으로 하는 형태로 바뀌었다. 고대사회와 비교하여 현대적 축제의 특성은 다음과 같이 정리된다.(이종하. 2006)

첫째, 종교적 기능이 소멸하였다. 오늘날 행해지는 수많은 축제에서

더 이상 종교적 색채를 찾을 수는 없다. 현대의 축제는 '신성이 부여되는 시간'이 아니라 해당 지역과 국가의 일반적인 문화 현상의 일부일 뿐이다.

둘째, 축제는 사회발전과 산업 환경의 변화에 맞추어 변화되었다. 고대 농경사회에 비하여 현대 산업사회의 축제는 자본주의의 발달과 사회 다원화의 증가에 따라 관광축제, 산업축제, 예술축제 등 주제 중심의 축제로 다변화 되었다.

셋째, 축제 수용자의 측면에서 보면 고전 축제의 주요한 요소였던 일상성의 단절과 일탈의 경험은, 해방감은 더 이상 현대 축제의 독점적 지위를 갖지 못한다. 현대인들은 이러한 것들을 축제보다는 영화, 사이버공간, 각종 레저체험 등에서 경험한다.

넷째, 축제 자체가 가지는 내용이 바뀌었다. 이 변화의 핵심은 스펙타클화이다. 즉 참여적 축제에서 관람형 축제로의 전환이다. 이를 표로 보이면 다음과 같다.

	전통적 축제의례	스펙타클화된 축제
의례목적	신과의 교섭	축제 참여자의 즐거움
의례효과	종교 교육적, 공동체 교육효과	오락적, 산업적 효과
참여형태	집단적, 의무적	개별적, 선택적
참여 동기	초월적 동기	기분전환, 흥미본위적
참여주체 태도	몰아적 태도	비판적 거리두기
구성요소	공동 창작적 성격	관람적 성격

축제의 현대적 의미(이종하. 2006)

2.3. 축제의 콘텐츠적 의미

문화콘텐츠는 다양한 측면에서 우리 사회에 존재한다. 일반적으로 이야기되는 문화콘텐츠는 디지털화되어 제공되는 영화, 드라마, 음반, 광고, 출판 등이다. 그런데 이러한 콘텐츠의 영역은 자칫 문화콘텐츠의 범위를 지나치게 좁게 설정해 버리는 잘못을 범할 수 있다. 최근 문화콘텐츠학의 학제간 연구에서 다양한 이론과 방법론을 제공하고 있는 문화기호학에서는 문화콘텐츠를 "문화기호들의 연쇄적 조합이 창출한 결과물로 커뮤니케이션의 다양한 채널을 통해 상업화할 수 있는 재화이다"라고 정의하고 있다. 문화기호학의 정의는 사회문화적 맥락 속에서 생산되고 소비되는 결과물로서 경제적인 가치를 창출하는 소비재로서 정의하고 있다. 즉 문화콘텐츠 정의를 정보기술을 활용하는 테크놀로지 중심에서 인문학 기반의 학제간 연구를 강조하는 영역으로 확장시키고 있다. 또한 기존의 콘텐츠 정의가 IT 정보기술을 활용한 온라인 상의 콘텐츠 제작에 집중하는 개념에서 벗어나 오프라인 영역에서의 콘텐츠 활용에 대해 관심을 표출하고 있다. 문화콘텐츠의 정의를 온라인 매체에 한정하는 것이 아니라 오프라인 영역에서 사람들이 지적·정서적으로 향유하는 모든 종류의 무형 자산을 포괄적으로 지목하는 것으로 문화콘텐츠 개념을 확장하고 있다. 따라서 문화콘텐츠 개념을 오프라인의 다양한 영역인 지역 축제, 컨벤션, 관광, 테마파크, 관광리조트 도시 등을 기획하는데 적극적으로 반영해야 한다.(백승국. 2005)

오프라인 영역의 대표적인 문화콘텐츠가 지역축제라고 생각한다. 지역축제는 지역의 역사 문화자원을 콘텐츠로 구성하여 관광객들을 유치

하여 지역경제를 활성화시키고, 지역의 이미지를 제고하는데 중요한 역할을 하고 있다. 즉 거시적인 관점에서 각 지역축제의 목적은 지역경제 활성화와 지역의 이미지를 제고하기 위한 것이다.

지역축제의 성공요인은 매우 다양할 것이다. 그러나 최근 우리가 중시하고 있는 콘텐츠의 개념 또는 스토리텔링의 측면에서 바라본다면 이제 축제는 단순히 먹고 마시고 잠시 들렀다 가는 일회적인 행사에서 벗어나야 한다. 축제의 소재가 자연이든, 음식이든, 또는 인공적인 불꽃놀이든 그곳에는 콘텐츠의 개념이 도입되어 이야기를 나누고 축제의 개최자와 이를 즐기는 관객이 하나가 되어 문화적으로 소통하고 공감하는 행사가 만들어져야 한다. 그러기 위해서는 축제를 구성하는 각각의 프로그램들을 개별적인 문화콘텐츠로 고려해야한다. 지역 축제의 기획이 프로그램들을 나열하고, 성공한 지역축제의 유사 프로그램들을 벤치마킹하는 것에서 벗어나야 한다. 그 지역이 가지는 문화적인 자산을 적극적으로 활용하여 독창적인 스토리를 발굴하는 노력이 있어야 한다. 우리는 이러한 노력의 결과를 함평의 <나비축제>, 화천의 <산천어축제>, 진주의 <유등축제> 등을 비롯한 여러 축제에서 찾을 수 있다.

대표적인 사례로 화천의 <산천어축제>를 생각해 보자. 화천은 강원도의 작은 마을로 지리적 여건으로 인해 겨울이면 평균기온이 영하 10도를 밑도는 추운 곳이다. 따라서 겨울이면 이곳은 눈과 얼음 이외에 특별한 관광자원이 있을 수 없는 곳이다. 그런데 이곳에서는 매년 겨울이면 꽁꽁 어는 맑은 강물에 사는 산천어를 콘텐츠의 소재로 한 축제를 기획하였다. 40cm가 넘게 어는 화천천의 두꺼운 얼음을 깨고, 바닥까지

보이는 맑은 물속에 노니는 산천어를, 남녀노소 누구나 쉽게 배울 수 있는 얼음낚시로 잡는 '산천어 얼음낚시'와 차가운 얼음물에 뛰어들어 맨손으로 잡는 '산천어 맨손잡기' 등, 북한강 최상류의 1급수가 흐르는 청정한 자연환경을 보유하고 있는 화천군의 이미지와 부합하는 산천어를 접목한 산천어 체험 프로그램들은 지역이 가지고 있는 자원을 최대로 활용하고 어느 곳에서도 하지 않는 독창적인 콘텐츠로 꾸몄다는 점에서 성공을 할 수 있었던 것이다. 그리고 겨울이면 움츠러드는 사람들에게 오히려 활동성을 보장하고 특히 겨울이 아니면 다가갈 수 없는 강물 위에서 축제를 연다는 차별화, 그리고 관광객이 직접 산천어를 잡는 경험을 하도록 유도하였다는 점 등이 성공 요인으로 꼽히고 있다.

이렇듯 지역의 축제는 축제라는 장르의 특성을 잘 살리면서도 지역의 정체성과 일치하면서도 다른 축제들과는 차별되는 독창성, 그리고 남녀노소 모두가 공감할 수 있는 대중성, 축제 내부 프로그램의 다양성, 그리고 질적인 측면에서 동일한 수준의 콘텐츠의 지속성 등을 확보할 수 있을 때 성공한 콘텐츠가 될 수 있다.

3. 축제와 지역문화

3.1. 지역축제의 의의

지역축제는 지역이 가지고 있는 역사적, 문화적 자산을 바탕으로 만들어진다. 현대에서 지역축제는 치르는 목적은 크게 두 가지이다. 하나

는 지역문화를 보존, 전승, 개발하여 지역의 문화역량을 키워 나가는 것이고 또 하나는 축제를 통하여 지역민의 단합을 이루며 관광객을 유치하여 지역 이미지를 널리 알리고 경제적 이익을 창출하기 위함이다. 이렇듯 지역축제는 지역 주민과 함께 행동하는 살아있는 문화이며, 지역의식을 통합시키는 지역정신의 표출이라는 점에서 지역적인 삶의 방식으로 이해될 수 있다. 지역문화란 지역주민이 주체가 되고 지역주민의 지역적 삶과 유기적으로 연관되며, 이를 통해 지역의 문화정체성이 형성되고 실천되는 문화를 말한다. 따라서 지역문화는 지역의 발전을 도모할 수 있는 능력을 포함하고 있기에 지역발전의 원동력이 된다는 점에서 지역에서의 축제는 그 어떤 것보다 지역문화를 대표한다고 하겠다.

지역 축제는 지역민들로 하여금 소속감 내지 공동체의식을 가지는 것뿐만 아니라 자긍심을 갖게 한다. 그리고 다른 한편으로는 지역의 정체성을 형성케함으로써 자신이 살고 있는 지역에 대한 애착심이 강해지게 한다. 즉, 지역축제는 지역민들을 하나의 공동체적 삶의 공간으로 묶음으로써 서로간의 공감대가 형성되고, 지역공동체를 이루는 데 도움이 되고, 지역공동체의 발전에 순기능적인 역할을 수행한다. 지역주민들은 특정 지역축제가 자신의 지역에서 열리는 것에 대해 강한 자부심을 느끼고 그 결과 지역에 대한 애착심을 가지게 된다. 그리고 지역축제를 준비하고 집행하는 과정을 통해 지역주민들의 유대가 강화되며 공동체의식이 형성된다.

이러한 응집력은 궁극적으로 지역발전의 동기가 되는 것이다.(오윤서.

2015)

　우리나라의 경우 지역축제를 민간이 중심이 되기보다는 지방자치단체가 중심이 되어 치르는 경향이 높은 것은 모두 이러한 이미지 개선과 경제적 이익의 증대를 목적으로 하기 때문이다.

　그런데 많은 지역축제들은 그들만의 문화적 가치를 제대로 살리지 못하고 우수한 축제의 프로그램을 겉보기로만 배워서 시행하는 경우가 많고 이런 이유로 지역축제들이 서로 비슷비슷한 현상들이 나타난다.

　따라서 지역축제가 앞서 말한 목적을 제대로 달성하기 위하여는 축제의 기획과 내용도 그에 알맞아야 한다. 먼저 축제의 내용은 지역이 소유하고 있는 다양한 문화콘텐츠를 발굴하여 축제와 접목시켜야 한다. 이때 이 콘텐츠가 그 지역을 대표하는 개성적인 것이거나 또는 다른 곳에서는 시도하지 않은 차별적인 경우 더 큰 효과를 낼 수 있다. 예를 들어 보령의 <머드 축제>나 화천의 <산천어축제> 강진의 <청자축제>, 안동의 <국제 탈춤페스티벌> 등은 다른 곳에는 없는 개성적인 소재를 택한 경우이고, 함평의 <나비축제>, 진주 <남강 유등축제>, 가평의 <자라섬 재즈페스티벌> 등은 지역 고유의 것은 아니나 다른 곳에서 생각해 내지 못한 차별적인 아이디어로 성공한 사례이다. 다음, 지역 축제의 성공을 위해서는 관광객의 유치가 중요한데 이를 위해서는 축제를 구성하는 문화콘텐츠의 내용도 중요하지만 이를 어떻게 활용하는가? 즉 이 축제를 통해 콘텐츠의 인포테인먼트(Infotainment)적 요소와 에듀테인먼트(Edutainment)적 요소를 결합한 축제의 가치를 개발하는가가 관건이다. 최근의 축제 관광객들은 단순히 먹고 마시는 차원을 넘어서 콘텐츠의 의미를 이해하고 삶에 적용하며 이를 통해 무엇인가

를 배우고자 하는 욕구가 매우 강하다. 특히 축제를 찾는 대부분의 부모들은 동반한 아이들을 위한 에듀테인먼트적 요소를 매우 중시하기 때문이다.

3.2. 지역문화와 축제

우리나라에서 축제가 활성화되기 시작한 것은 1995년 지방자치제가 시행되면서부터이다. 이때부터 점차적으로 축제의 수가 급격하게 증가하였지만, 축제의 급격한 양적증가가 질적 성장과 비례한다고 말할 수는 없다.

문화체육관광부의 통계에 따르면 지역에서 개최되는 축제의 수는 2014년에 555개, 2015년에는 664개, 2016년에는 693개에 이른다. 여기에 포함된 축제는 2일 이상, 지역주민, 지역단체, 지방 정부가 개최하며 불특정 다수인이 함께 참여하는 문화관광 예술축제(문화관광축제, 특산물축제, 문화예술제, 일반축제 등)로 국가에서 지원하거나 지자체가 직접 개최하는 경우, 지자체에서 경비지원 또는 후원하는 축제, 민간에서 추진위원회를 구성하여 개최하는 축제를 비롯하여 문화체육관광부에서 지정하는 문화관광 축제를 포함하는 숫자이다. 이들 축제는 비교적 규모가 크고 공식적인 성격을 지닌 것들이다. 이들 외에 축제라는 이름을 붙인 소규모의 경연대회나 가요제, 미술전시회, 경로잔치 등을 포함하면 그 숫자는 훨씬 더 많아진다.

한편 문화체육관광부는 우리나라에서 행해지는 수많은 축제 가운데 지역의 문화적 특성을 잘 드러내며, 관광상품으로써의 가치가 높은 개

성적이고 창의적인 축제들을 문화관광축제로 선정하고 있다. 여기에 선정된 축제들은 축제의 내용과 문화적 가치가 뛰어난 것들로 우리나라의 대표적인 축제로 자랑할 만한 것들이다. 2016년에 선정된 문화관광축제는 다음과 같다.

구분	숫자	축제 이름
대표축제	3	자라섬페스티벌, 화천산천어축제, 김제지평선축제,
최우수축제	7	추억의7080충장축제, 이천쌀문화축제, 무주반딧불축제, 강진청자축제, 진도신비의바닷길축제, 문경찻사발축제, 산청한방약초축제
우수축제	10	평창효석문화제, 강경젓갈축제, 부여서동연꽃축제, 순창장류축제, 담양대나무축제, 정남진장흥물축제, 고령대가야체험축제 봉화은어축제, 통영한산대첩축제, 제주들불축제
유망축제	23	한성백제문화제, 동래읍성역사축제, 광안리어방축제, 대구약령시한방축제, 인천펜타포트축제, 대전효문화뿌리축제, 울산옹기축제, 여주오곡나루축제, 안성남사당바우덕이축제, 춘천국제마임축제, 원주다이내믹댄싱카니발, 괴산고추축제, 한산모시문화제, 해미읍성역사체험축제, 완주와일드푸드축제, 고창모양성제, 보성다향제, 녹차대축제, 목포해양문화축제, 영암왕인문화축제, 포항불빛축제, 영덕대게축제 마산가고파국화축제, 함양산삼축제
합계	43	

2016년 문화체육관광부 선정 문화관광축제

3.3. 지역문화 축제의 유형

지역에서 개최되는 축제는 지역의 역사적, 문화적, 산업적 특성에 따라 다양한 모습으로 나타난다. 문화체육관광부는 지역축제의 성격에 크게 지역의 전설이나 풍습에 기초한 전통문화축제, 문화·미술·음악·

연극 등을 주제로 한 예술축제, 추모제와 아가씨 선발대회 또는 체육행사와 오락 프로그램 등으로 구성된 기타축제, 그리고 체육행사, 오락 프로그램, 전통 문화적 요소, 예술적 요소 등이 혼재된 종합축제로 구분한 바가 있다.

축제는 어떤 모습으로 진행되는지를 분명히 구분하기 위한 유형분류는 아직 일치된 견해는 없으나 일단은 전통문화 축제, 문화예술 축제, 지역특산품 축제, 자연관광 축제로 나누는 것이 일반적인 분류이다.

전통문화 축제는 지역의 전통적인 문화유산이나 역사를 중심으로 만들어진 축제로 우리나라 최초의 금속활자 발상지인 청주의 <직지문화축제>, 성춘향과 이도령의 설화를 바탕으로 꾸며진 남원의 <춘향제>, 남사당패의 이야기를 담은 경기 안성의 <바우덕이축제>, 역사적 인물인 충무공 이순신을 모티브로 하는 아산의 <성웅이순신축제> 등 많은 축제들이 지역의 역사문화자원을 활용하여 축제를 만들고 있다.

문화예술 축제는 연극이나 영화, 음악 등의 문화적 요소를 중심으로 이루어진 축제이다. 연극적 요소로는 하회탈을 배경으로 구성된 안동의 <국제 탈춤페스티벌>, 춘천의 <마임축제>, 영화 축제로는 부산과 전주에서 열리는 국제영화제, 음악으로는 경기도 가평에서 열리는 <자라섬 재즈페스티벌>, 파주 <북소리 축제> 등이 대표적이고, 충주에서 열리는 <세계무술축제>는 태권도를 중심으로 세계 각국의 무술인들이 경연을 펼치는 축제이다.

지역 특산품 축제는 지역에서 생산되는 특산품을 외지인에게 소개하고 판매를 통해서 지역민의 소득을 올리는 효과를 기대하며 이루어지

는 축제이다. 충남 금산의 <인삼축제>, 충남 강경의 <젓갈축제>, 강원도 양양의 <송이축제>, 강원도 화천의 <산천어축제>, 전남 보성의 <녹차대축제> 등이 대표적이고 이외에도 각 지역마다 지역에서 생산되는 농수축산품, 공산품을 대상으로 하는 수많은 축제를 개최하고 있다.

자연관광 축제는 지역의 자연지리적인 자원을 활용하는 축제이다. 진해의 <군항제>는 해마다 봄이 되면 피어나는 벚꽃을 활용하는 대표적 꽃 축제이며, 전남 진도의 <신비의 바닷길축제>는 서해안의 간만의 차로 인해 생겨나는 바닷길을 테마로 하는 축제이다. 이외에도 전북 무주의 <반딧불이축제>나 제주의 <한라산 눈꽃축제>, 김제의 <지평선축제> 등도 자연지리적 이점을 최대한 활용한 대표적인 축제이다.

4. 지역문화 원형콘텐츠를 활용한 축제

4.1. 바우덕이축제

<바우덕이축제>는 경기도 안성시에서 2001년부터 개최되고 있는 대표적인 전통문화 축제로 조선시대 장터와 마을을 떠돌아다니며 곡예, 춤, 노래를 공연했던 우리나라 최초의 대중 연예 집단인 남사당을 소재로 하여 만들어지는 축제이다. 안성은 남사당의 발원지이며 전국 남사당패의 중심이 되었던 곳이다. 바우덕이는 안성 남사당의 전설적인 인물로, 우리나라 남사당 역사에서 유일무이한 여성 꼭두쇠로 알려진 인

물이다.

　안성은 이러한 남사당의 발생지로서의 자부심과 사라져 가는 우리 전통문화인 남사당과 이를 이끌었던 바우덕이의 예술정신을 계승·발전시키기 위하여 이 축제를 개최하였다. 이 축제는 지역의 문화적 적 가치를 잘 살린 점을 인정받아 2006년 유네스코 공식 자문협력기구인 국제민속축전기구협의회(CIOFF)®의 공식 축제로 지정되어 우리나라 전통을 소재로 한 가장 한국적이면서도 세계적인 축제로 자리잡아 가고 있다.

바우덕이축제 홈페이지

　바우덕이축제는 남사당놀이를 중심으로 구성되는데 남사당놀이는 모두 여섯 마당으로 이루어진다. 각각의 놀이는 풍물놀이에 사용되는 악

기를 배경음악으로 사용하며 각각의 놀이판마다 재담, 해학, 익살, 사회 비판의 요소를 갖고 있으므로 대중화된 놀이라고 할 수 있다.

여섯 마당을 순서대로 나열하면 1.풍물(풍물놀이) 2.버나(접시돌리기) 3.살판(땅재주) 4.어름(줄타기) 5.덧뵈기(탈놀이) 6.덜미(꼭두각시 놀음)이다. 풍물단원들은 고시굿을 필두로 살판 덧뵈기 버나놀이 덜미 어름 상모놀이 북춤 풍물놀이 무동놀이 등을 숨 돌릴 틈 없이 보여 준다

바우덕이축제의 줄타기 공연

바우덕이축제의 가치를 김경은, 김신애(2014)는 다음과 같이 정리하고 있다.

첫째, 풍물 예술 축제로서 한국 전통문화를 계승하고 보존해야 할 '문화유산적 가치'이다. 둘째, 남사당놀이의 춤·노래·장단과 음악 안에 내재되어 있는 한국 고유의 흥과 멋을 세계에 알리는 '상징적 가치'

이다. 셋째, 여섯 마당(풍물놀이, 접시돌리기, 땅재주, 줄타기, 덧뵈기, 꼭두각시놀음)에서 드러나는 해학·풍자·사회비판의식 등 민중예술로 특징지을 수 있는 조선시대 예술의 '정체적 가치'이다. 넷째, 조선시대 문화예술 운동을 통해 사회변화를 이루려 한 세계 어디에도 없는 단체라는 '유일적 가치'이다. 다섯째, 연간 300억 이상의 경제적 가치를 창출함으로써 안성의 지역 경제를 활성화시키고 나아가 국가 경제력을 키워주는 '경제적 가치'이다. 여섯째, 한국인을 세계인과 만나게 하고 친교를 나누도록 하는 '문화 소통적 가치'이다.

4.2. 안동 국제탈춤페스티벌

안동 국제탈춤페스티벌은 안동의 하회마을에 전해져 내려오는 우리나라의 대표적 탈춤인 하회 별신굿 탈놀이를 중심으로 하여 만들어진 문화예술 축제이다. 이 축제는 하회별신굿뿐만 아니라 경남 사천지방의 가산오광대, 강릉의 관노가면극, 황해도의 봉산탈춤, 경남 고성이 고성오광대 등 국내의 유명한 탈춤 등은 물론 라오스와 스리랑카, 말레이시아, 불가리아 등 외국의 탈춤들이 함께 어우러져 공연을 펼치는 세계적인 축제의 마당으로 자리 잡았다.

이 축제의 중심이 되는 하회별신굿 탈놀이는 안동시 풍천면 하회리에 전승되는 탈춤으로서 탈이 가지는 해학성과 사회비판적 특성 그리고 풍부한 예술성 등을 지닌 대사와 춤사위로 인해 오래 전부터 중요한 문화재로 인정받아 왔다. 특히 탈춤에 쓰이는 11개의 하회탈은 11세기경에 제작된 것으로 추정되는 우리나라 최고의 탈로 인물의 감정을 그

대로 드러내는 듯한 섬세한 표정은 탈이라기보다는 살아있는 인물의 모습을 재현한 듯한 예술성으로 인해 국보121호로 지정되어 있다.

이 하회탈은 매년 정월 보름에 치러진 별신굿놀이 때에 사용되었던 것이다. 하회별신굿 탈놀이는 12세기 중엽부터 이 마을에서 행해진 탈놀이다. 마을 사람들의 건강과 농사의 풍년을 기원하기 위해 지내는 제사 즉 동제의 한 종류이다. 작은 마을에서 지내던 제사의 일종이었으므로 음악이나 춤의 동작이 크거나 화려하지 않고 소박하고 정적이다. 그러나 대사는 일반적인 탈춤의 특성을 잘 반영하듯 직설적이며 풍자적이고 해학적이다.

하회별신굿 탈놀이의 한 장면

안동 하회탈놀이는 모두 여섯 마당으로 구성되어 있다. 탈놀이의 첫

째 마당은 각시 무동 마당이다. 각시 탈을 쓴 각시 광대는 무동을 타고 꽹과리를 들로 구경꾼 앞을 돌면서 걸립을 한다. 둘째 마당은 주지놀이 인데 주지는 곧 사자를 뜻하며, 주지놀이는 마당을 시작하는 액풀이마 당이다. 셋째 마당인 백정 마당은 백정이 도끼와 칼을 넣은 망태를 메 고 나와 소를 잡고 우랑을 끊어들고 구경꾼들에게 사라고 한다. 넷째 마당은 할미마당으로 할미광대가 나와 살림살이로 베를 짜며 한평생 고달프게 살아온 신세타령을 베틀가에 앉아서 부른다. 다섯째 마당은 파계승 마당으로 부네가 나와 오금춤을 추다가 오줌을 눈다. 여섯째 마 당은 양반선비 마당으로 양반이 하인 초랭이를 데리고, 선비는 부네가 뒤따르며 등장하여 양반과 선비가 서로 문자를 써가며 지체와 학식자 랑을 하다 결국 양반이 선비에게 욕을 먹고 지게 된다. 그러다가 화해 를 하고 부네와 초랭이까지 한데 어울려 춤을 추며 논다(신용석, 1999).

이 탈춤의 묘미는 놀이의 주연들인 상민들이 놀이를 통해 양반과 지 주, 승려 등 당대의 지배계층에 대한 풍자와 조소가 탈이라는 장치를 통하여 허용되었다는 점이다. 더욱이 탈놀이를 위한 경제적 지원이 풍 자와 조소의 대상이 되는 양반들의 후원 아래 이루어졌다는 점은 탈놀 이가 단순히 지역의 건강과 풍요를 기원하는 제의적 성격에서 발전하 여 양반과 상민간의 소통을 통해 계급간의 갈등을 해소하는 사회적 기 능을 함께 수행하였음을 알 수 있다.

안동에서는 현재도 하회별신굿 탈놀이 보존회 주최로 하회마을에서 연중 별신굿 탈놀이를 공연하고 있어 우리 전통 탈놀이의 소개와 보존 에 힘을 쏟고 있다.

4.3. 강경 발효젓갈축제

강경 발효젓갈축제는 지역의 고유한 특산물을 활용하여 축제로 발전시킨 대표적인 축제의 하나이다. 충남 강경은 넓은 논산평야와 금강, 그리고 서해바다라고 하는 천혜의 지리적 조건을 배경으로 하여 농수산물이 풍부하였으며 특히 서해에서 잡히는 수산물을 가공한 젓갈류는 이 지역의 특산물이다. 이런 조건으로 인해 1930년대에는 우리나라 3대 시장의 하나로 일컬어질 만큼 물산이 풍부하고 교통과 상업의 중심지였다. 그러나 호남선의 개통과 육상 교통망의 발전으로 인해 점차 지역경제가 쇠락하여 갈 즈음 지역이 옛 명성을 되살리고 지역 발전을 위한 계기를 만들고자 기획된 것이 지역 특산물인 젓갈을 콘텐츠로 하는 축제의 개최였다.

강경발효젓갈축제 홈페이지

이런 배경을 가지고 만들어진 강경발효젓갈축제는 한국인의 식탁에 필수적인 양념인 젓갈을 소재로 하였다는 점, 그리고 젓갈을 이용한 김치를 비롯한 다양한 식품 체험, 또한 강경에 산재한 근대 역사문화 유적을 연계한 관광코스의 개발 등으로 인하여 전국적으로 유명한 축제가 되었다. 2013년부터는 3년 연속으로 국가지정 문화관광 최우수축제로 선정되기도 하였다. 특히 강경이라는 지역의 정서와 함께 젓갈의 우수성을 전국적으로 널리 알리고 있어 논산을 대표하는 고유 상표로 자리매김하고 있다.

4.4. 진도 신비의 바닷길축제

진도 신비의 바닷길축제는 자연지리적 특성을 잘 살린 대표적인 축제의 하나이다.

진도 신비의 바닷길은 전라남도 고군면 회동리와 의신면 모도리 사이 약 2.8km가 조수간만의 차이로 수심이 낮아질 때 바닷길이 드러나는 현상을 말한다.

흔히 성경에 나오는 모세의 기적으로 잘 알려진 이러한 현상은 서해안의 독특한 조수간만의 차이에 의하여 생겨나는데 유독 이곳에서는 더욱 분명하게 그 차이가 나타나 지역의 문화자원으로 널리 알려지게 되었다. 바닷물은 하루 두 차례씩 들고 나가기를 반복하는데 4월에서 5월 사이에 4~5차례에 걸쳐 바닷길이 분명하게 드러나는 현상이 생기기 때문에 이 축제는 대개 4월 초에 열린다.

바닷길축제는 콘텐츠 측면에서는 매우 단순하다. 자연현상에 의한 바

닷길의 생성은 약 한 시간 정도 지속되는데 이 시간이 지나서 다시 바닷길이 바닷물 속으로 사라지면 자연지리적 콘텐츠는 의미를 상실하게 된다. 이점은 자연지리적 콘텐츠를 활용한 대부분의 축제가 가지는 공통적인 단점이다. 예를 들어 벚꽃을 콘텐츠로 개최되는 진해 군항제의 경우 축제를 개최하기로 예정된 시기에 날씨의 변화로 인해 꽃이 미처 피지 않는다거나 혹은 미리 꽃이 피었다가 축제기간에 져버리는 경우에는 낭패를 볼 수밖에 없다.

진도 신비의 바닷길 축제 홈페이지

따라서 자연지리적 조건을 활용하는 축제들은 중심이 되는 콘텐츠 이외에 부수적인 콘텐츠로 볼거리와 즐길거리를 함께 제공하여야 관광객의 호응을 얻어내어 축제를 성공으로 이끌 수 있다. 물론 이때에도 부수적인 콘텐츠는 지역의 문화적 특성을 드러내는 것이라야 한다.

진도 신비의 바닷길축제도 이런 측면을 고려하여 바닷길을 걷는 행사 이외에 남도풍류공연, 진도문화예술단 공연 및 외국인 참가자의 특

별공연 등 공연행사를 함께 개최하고 바닷길을 걸을 때에도 고군농악대를 앞세우는 등 지역문화를 보여주기 위해 노력하고 있다. 특히 진도의 명물인 진돗개를 활용한 공연이나 선상농악놀이, 진도아리랑 부르기 대회 등은 이 지역에서만 볼 수 있는 특색 있는 콘텐츠이다.

진도 신비의 바닷길을 건너는 관광객의 모습

지역문화와 광고콘텐츠

1. 광고의 개념

광고는 상품이나 서비스의 판매 또는 기업 이미지 제고를 위한 사회적, 설득적 커뮤니케이션 행위이다. 그리고 광고는 매출을 올리고 그를 통해 이익을 창출하려고 하는 마케팅의 일환이면서 동시에 광고가 만들어지고 집행되는 과정에서 해당 지역과 소비자들의 사회적, 문화적 특성과 시대적 트렌드를 가장 잘 반영하고 있는 커뮤니케이션 수단이기도 하다. 광고를 통하여 판매하고자 하는 상품이나 서비스는 궁극적으로 그 사회의 문화적 바탕 위에서 생산, 유통, 판매, 소비되기 때문이다.

광고는 단순히 상품이나 서비스에 대한 정보를 제공하여 소비자가 상품이나 서비스를 구매하도록 설득하는 커뮤니케이션에 머물지 않는

다. 오히려 광고는 상품이나 서비스가 가지고 있는 사회적 가치와 문화적 가치를 전달하는 과정에서 그 사회가 추구하는 가치와 경향을 잘 드러내어 주기 때문에 경제적 기능은 물론이고 사회문화적, 교육적, 예술문화적 기능도 동시에 추구하는 다양한 역할을 하는 커뮤니케이션 수단이다.

아울러 최근의 광고는 대중매체를 통하여 소비자에게 전달되며 광고를 만드는 과정에서 대중에게 널리 알려진 인물을 제품의 정보원 즉 광고모델(model)로 활용하는 경우가 많기 때문에 광고는 그 시대의 대중문화적 특성을 매우 민감하게 반영한다.

이런 의미에서 광고는 상품이나 기업의 이미지를 전달할 뿐만 아니라 그 이미지를 구매하도록 유도하면서 대중문화를 이끌어가는 문화적 역할을 수행하기도 한다. 이러한 의미에서 광고학자인 윌리암슨(Williamson)은 광고를 단순히 상품만매 촉진을 위한 경제적인 역할로 제한하는 것에 이의를 제기하면서 우리 생활을 반영하고 주도하는 문화적 역할이 있음을 강조하고 있다.

광고의 문화적 역할이란 소비자가 광고의 의미과정에 직접 참여하고 있다는 동일시 효과를 수행하고 있다는 것이다. 다시 말하면, 광고에서 표현된 인물과 자기 자신을 동일시함으로써 광고의 주인공인 것처럼 상상하게 된다는 것인데, 엄밀하게 말하면, 소비자가 그 인물과 동일시하는 것이 아니라 그를 통해 소비자가 설득을 당한다고 할 수 있다. 광고가 설득을 통하여 소비자에게 상상적인 것을 주며, 그 상상적인 것을 통하여 공통의 문화(common culture) 속에서 사회적 존재임을 인식하게

만든다는 것이다.(윌리암슨. 박정순 옮김. 1998)

최근 광고는 특정 세대나 지역, 계층 등 목표소비자를 세분화하는 소위 시장 세분화 작업(segmentation)을 통해 목표가 분명한 마케팅(target marketing)을 펼치고 있다. 그리고 이러한 과정에서 이들이 중심이 되는 새로운 대중문화를 만들어가며 그들의 정체성을 강조하고 있다. 광고텍스트는 소비자의 경험을 바탕으로 일생 생활 속에서 상품을 의미있는 무엇으로 만들며 상품과 현실 세계를 표상하고 있다.

따라서 광고를 기획하고 제작하는 과정에서는 상품과 사회의 관계, 상품이 가지고 있는 문화적 기능과 특성에 대하여 면밀하게 분석하고 이를 소비자에게 전달하기 위하여 노력하여야 한다.

2. 광고와 문화

2.1. 광고에 나타나는 문화적 현상

석현민(1998)은 광고와 사회문화와의 관계에 대하여 매우 의미 있는 견해를 보이고 있다. 그는 광고가 현대사회의 특징적인 문화양식으로 자리 잡게 되었는데, 광고는 기존의 문화양식과는 달리 상징을 이용하여 과학과 예술의 조화를 이끌어 내는 문화의 한 장르로 보고 있다. 그리고 다른 장르와 달리 광고는 구체적인 상품을 대상으로 하는 만큼 상품의 소비자로 구성되는 사회와의 관계가 매우 밀접하게 드러나는데 이 과정에서 <문화창조형>과 <문화반영형>이라고 하는 두 가지 특

성을 지닌다고 하였다.

첫째는 <문화창조형>은 광고가 새로운 생활양식이나 가치관 등을 창조하여 사회 구성원들로 하여금 받아들이게 한다는 입장이다. 이러한 입장을 취하는 사람들은 광고가 새로운 제품이 갖는 문화적 의미를 그것의 필요를 느꼈던 개인이나 소수 집단의 의미를 대중의 의미공유로 변화시킨다는 것이다. 즉 제품의 구매를 촉진하거나 구매의 지속성을 위해 제품과 관련된 생활상과 문화적 특성을 전파한다는 것이다.

둘째로 <문화반영형>은 광고가 이미 사회에 만연한 생활양식과 가치관을 거울처럼 반영할 뿐이라는 입장이다. 이는 인간의 심리적 사회적 특성에 비추어 새로운 가치관이나 생활양식의 수용은 저항감을 불러일으키는 반면 기존의 것과 유사하거나 일치하는 것은 쉽게 수용하므로 광고는 단지 현실을 반영할 뿐이라는 것이다.

그러나 이러한 두 가지 견해가 광고에 대하여 존재한다 하더라도 어느 하나의 견해만이 뚜렷하게 광고와 관련한 것이라고 하기는 쉽지 않다. 광고와 문화는 실질적으로 영향을 주고받는 것이므로 광고가 기존의 가치관이나 생활양식 등에서 배경을 이끌어 내기는 하지만 동시에 광고하는 제품의 필요성에 의하여 새로운 생활양식이나 가치관을 선별적으로 수용하여 보여 주기도 한다. 다시 말하면 광고와 문화는 끊임없이 상호작용을 하고 있는 것이다.

2.2. 광고와 스토리텔링

최근 광고의 변화 가운데 두드러진 현상의 하나는 이야기 중심의 광

고가 늘어나고 있다는 점이다. 제품을 생산하는 산업기술이 꾸준히 변화하고 발전하던 시대에는 제품이 어떤 기술적 장점이 있는가? 경쟁 상품과 비교하여 어떤 우수한 점이 있는가를 드러내는 소위 USP(Unique Selling Proposition)전략이 광고의 중심 컨셉이었다. 그러나 최근 각 제품의 기술력이 규격화, 표준화, 평준화되면서 제품의 기술적 차이가 사라지게 되자 이제 제품을 구매하는 소비자들은 기술적 차이보다는 제품을 사용함으로써 얻게 되는 감성적 가치를 더 중시하게 되었다. 이로 인해 광고의 기본 컨셉이 소위 포지셔닝(Positioning)으로 바뀌게 되었다. 그러나 최근에는 감성 마케팅을 넘어 스토리마케팅의 시대로 들어서고 있다. 롤프 옌센(Rolf Jensen)은 그의 저서 『드림 소사이어티』(The Dream Society)에서 다음과 같이 말했다. " 제품이 가지고 있는 감성적 부분에 의해이익이 만들어질 것이다. 기업은 제품의 소유자라기보다는 제품과 관련된 스토리의 소유자이며, 이제는 기존의 제품 관련 스토리에 새로운 제품들을 접목할 수 있게 될 것이다" 즉 현대사회에서는 기술이 아니라 이야기가 팔린다는 것이다. 기술력에 의하여 개발된 제품이 아니라 이야기를 가지고 있는 제품이 경쟁력을 가지게 될 것이라는 그의 말을 경청한다면 이러한 제품들을 팔기 위한 광고의 기법이 어떻게 변해야 하는지를 이해하게 된다.

제품의 대외적인 이름 즉 상품명이면서 동시에 사회적 이미지를 의미하는 브랜드에 스토리를 덧입힌 광고가 현대인의 감성을 움직여 제품을 소비하게 만드는 동력이 된다면 지역문화를 활용한 광고는 이런 점에서 가장 매력적인 광고가 될 수 있다. 왜냐하면 지역에 산재한 역

사나 민속, 설화, 인물, 자연환경이나 특산물 등의 문화자원은 이미 그 자체로 충분한 이야기를 담고 있으며 그 이야기는 현대인에게 어필할 수 있는 서사구조로 구성되어 있기 때문이다.

성공적인 브랜드 스토리는 소비자의 마음을 움직여 브랜드와 소비자의 특별한 관계를 형성한다. 브랜드 스토리는 브랜드에 대한 가장 훌륭한 정보가 된다. 인간의 기본적인 기억방식인 스토리를 통해 전달되므로 다른 매체보다 쉽게 기억되기 때문이다. 따라서 브랜드스토리는 소비자의 기억 창고에 브랜드 이미지를 각인시키는 최고의 수단이라고 할 수 있다.(김훈철, 장영렬, 이상훈. 2006)

먹는 샘물인 <제주 삼다수>를 예를 들어보자. 제주는 맑고 깨끗한 이미지를 가진 섬이며 예로부터 삼다도 즉 '돌과 바람과 여자가 많은 섬'이라 불리어 왔다. 제주에서 나오는 맑은 물을 판매하면서 삼다도의 이미지를 차용하여 삼다수라고 네이밍한 것은 제주의 청정한 이미지를 스토리로 하여 그 물이 좋은 물이라는 스토리를 만들어가는 것이다. 녹차를 판매하면서 녹차 주산지인 보성을 활용하여 <보성녹차>라고 하거나 쌀 제품의 상표 가운데 천안의 <천안흥타령쌀>, 서산의 <천수만갯들미>, 보령의 <머드랑고향쌀>, 영암의 <굴비골드림미> 등은 모두 쌀이 생산되는 지역의 특성을 이용하여 브랜드네임을 듣고 바로 그 지역을 떠 올리고 그 지역과 관련된 이야기를 연상하게 하는 스토리마케팅의 좋은 사례들이다.

3. 광고의 구성요소와 콘텐츠

3.1. 콘텐츠광고

광고는 제작방식이나 활용하는 매체의 유형에 따라 다양하게 나누어진다. 제작방식에 따라서는 인쇄광고와 영상광고, 라디오광고로 나누어지고 매체에 따라서는 흔히 4대 매체라고 하는 신문, 잡지, 라디오, TV 등의 전통적인 매체와 최근 들어 급격히 사용이 늘어나고 있는 모바일과 인터넷 홈페이지, 블로그, SNS 등의 뉴미디어 그리고 길거리 게시판이나 광고용, 차량광고 등의 옥외광고(OOH) 등 다양한 광고매체가 활용된다.

광고의 유형 가운데 최근에 논의되는 콘텐츠광고에 대해서 알아보자. 콘텐츠광고는 사회적 이슈가 될 만한 콘텐츠를 적극 활용하여 소비자의 관심을 취하는 형식의 광고라 정의할 수 있다. 조금 더 구체적으로 설명하자면, 회자가 될 만한 이야깃거리나 신기술, 공익적인 주제, 유머 콘텐츠, 바이럴, 프로모션 캠페인 등의 형식을 갖춘 소재거리를 소비자 행동모델 AIDMA(Attention-Interest-Desire-Memory-Action)의 첫 번째에 해당하는 Attention 요소로 적극 활용하여, 브랜드를 홍보하거나 특정제품의 USP와 자연스럽게, 혹은 강제 결합하는 형식의 광고를 말한다고 하였다. 이런 관점에서 콘텐츠 광고에 새로운 기술 영역과의 협업을 통해 콘텐츠의 매력도를 높임과 동시에 기업의 수익을 늘리는 공정이 포함된 광고를 기술 콘텐츠 광고, 기술 콘텐츠와 비슷할 수 있지만, 정보를 소재로 구성하는데 초점이 맞춰져 있는 정보 콘텐츠광고, 바이럴(Viral)

동영상, 게임콘텐츠, 애니메이션, 유머나 감동을 주는 내용의 동영상이나 중독성이 있는 동영상까지 모두 포함하는 중독콘텐츠, 그리고 공공의 이익이나 나눔의 소재를 다룸으로써, 기업 혹은 후원단체의 사회적 가치를 알리는 커뮤니케이션인 공익 콘텐츠광고의 네 가지 유형이 여기에 속한다고 할 수 있다.(김종민, 여인홍. 2014)

이런 방식으로 콘텐츠의 내용에 따라 광고를 분류한다면 지역 문화를 중심으로 만들어지는 광고 역시 콘텐츠광고 또는 문화콘텐츠광고라는 유형으로 나누어 볼 수도 있다. 여기에 속한 광고들은 지역문화를 소개하기 위한 목적으로 만들어진 광고이거나 혹은 지역문화 자원을 소재나 배경으로 하여 만들어진 광고를 의미하는 것으로 정의할 수 있다. 다만 지역문화를 배경으로 하는 광고의 경우 화면에는 지역의 자연조건이나 문화재 등이 드러나는데 이를 대사나 해설 또는 자막으로 설명하지 않는 경우 해당 지역 주민이나 또는 문화적 안목이 있는 경우에는 그것이 어떤 문화자원인지를 판별할 수 있으나 그렇지 않은 경우는 판별이 어려운 사례도 나타난다. 이러한 경우는 문화 콘텐츠광고라고 부르기에 다소 어려움이 있다.

3.2. 광고의 구성 요소와 지역문화의 활용

광고를 구성하는 여러 요소를 메시지를 전달하는 수단을 기준으로 나누어 보면 다음과 같이 나눌 수 있다.

1) 언어적 요소 : 광고카피, 슬로건, 대사, 해설

2) 비언어적 요소 : 정보원, 제품의 모습, 화면의 구성과 배경, 배경 음악, 음향효과

3.2.1. 언어적 요소

광고에서 메시지를 전달하는데 가장 중요한 수단은 언어적 요소이다. 언어적 요소에는 광고의 카피와 슬로건, 영상광고에서 모델들이 주고받는 대사, 그리고 해설자의 해설(narration)이 있다. 이 가운데 카피와 슬로건에 대해 알아보자.

1) 카피

모든 광고의 핵심은 카피(copy)이다. 카피는 지면광고는 물론 영상광고의 대사나 해설도 넓은 범위에서는 카피에 속한다. 대사나 해설도 카피라이터에 의하여 의도된 표현이기 때문이다. 카피의 생명은 헤드라인에 있다. 미국의 유명한 광고제작자인 오길비(D.Ogilby)는 "인쇄광고에서 광고효과의 80%가 헤드라인의 힘에 달려 있고 평균적으로 바디카피를 읽는 사람의 5배가 헤드라인을 읽고 있다고 말할 만큼 헤드라인의 중요성은 크다"고 말하고 있을 정도이다. 최근의 광고는 매체에 대한 소비자의 선호도가 오길비 시대와는 크게 변화하여 인쇄매체보다는 영상매체로 그리고 고정적인 위치에서 접하는 매체보다는 모바일로 광고를 접촉하는 시대가 되었기 때문에 예전에 비해 헤드라인이나 카피의 중요성을 매우 낮아져 있다. 그러나 여전히 헤드라인과 카피는 광고에서 중요하다.

G-STAR 2016 포스터

지역문화를 소개하는 광고에서도 카피는 가장 중요한 비중을 차지한다. 다음 광고는 부산에서 열리는 문화축제인 <G-STAR 2016>이라는 행사를 소개하는 포스터이다. 이 포스터의 헤드라인과 카피는 다음과 같다.

부산의 새로운 이야기가 펼쳐집니다.

사계절 다채롭게 펼쳐지는 문화행사와 축제의 도시
영화, 게임콘텐츠 등 다양한 첨단문화의 거점도시
부산은 전통문화와 새로운 문화가 어우러져
더욱 다채로운 문화를 만들어가는 문화의 도시입니다.

이 포스터는 카피를 통하여 부산이 가지는 문화도시의 이미지와 자부심 그리고 미래 지향적인 모습을 부각시키고 있다.

언어적 요소는 메시지 전달에서 가장 효율적이고 정확한 수단이다. 비언어적 요소는 수용자의 주관적 판단에 의하여 새로운 해석이 가능하기 때문에 광고 제작자의 의도가 온전히 전달되기를 기대하기는 어렵다. 그러나 언어는 사회적으로 약속된 기호를 사용하기 때문에 그러한 위험성이 현저히 줄어든다. 따라서 모든 광고는 카피를 통하여 메시지를 전달하고자 노력한다.

2) 슬로건

슬로건은 광고에 사용되는 언어적 요소, 즉 카피의 한 종류로 소비자에게 광고주의 이미지를 분명히 인식시키기 위하여 사용되는 간결한 형태의 광고문구이다.

슬로건의 일반적 특성에 대해 정경일(2009)은 간결성, 상징성, 독자성, 반복성의 네가지 특성을 가진다고 설명한다. 먼저 간결성에 대해 생각해 보자. 현대인은 매일 수많은 광고를 접하기 때문에 그 많은 광고를 모두 읽거나 들을 수도, 반응을 보일 수도, 기억할 수도 없다. 그러므로 짧으면서도 강한 소구력을 지닌 카피가 매우 중요해 졌고, 슬로건이 등장하는 이유가 바로 이것이다. 최근 기업이나 지방자치단체들의 경우 종래 사용하던 슬로건을 좀 더 간결한 형태로 개정하는 경향을 보이고 있는 사실도 간결성의 확보를 통한 지속적인 광고효과를 이루기 위함이다. 일례로 전라남도 완도군은 '바다와 섬이 아름다운 건강의 섬'라는 슬로건을 최근 '건강의 섬 완도'로 간결하게 바꾸었다.

상징성은 슬로건이 기업이나 제품, 단체나 지역 등이 추구하는 이미지를 상징적으로 표현하고 있어야 한다는 의미이다. 대한항공의 슬로건 'Excellence in Flight'는 회사의 이미지를 잘 드러내는 매우 훌륭한 슬로건이고, 'Dream Bay Masan'은 마산의 지리적 위치를 상징적으로 보여준다.

독자성이란 지역이나 단체 등의 이미지를 소비자에게 각인시키는데, 다른 요소가 없이 슬로건만으로도 소기의 목적을 거둘 수 있음을 의미한다. 예를 들어 'Fly Incheon'(인천), 'Dynamic Busan(부산)', 'Partner for

life'(삼성생명), 'Just Do It'(Nike)' 등은 일반적으로 광고에 사용되는 카피나 이미지 등이 없어도 이를 듣는 소비자로 하여금 특정 지역이나 기업을 인지할 수 있도록 유도하는 기능을 하고 있음을 볼 수 있다.

반복성은 하나의 슬로건이 바뀌지 않고 사용됨을 의미한다. 기업의 광고는 카피와 이미지, 영상 등이 계속 바뀐다. 한 가지 광고만 내보낼 경우 소비자는 쉽게 싫증을 내기 때문이다. 그러나 슬로건은 그렇지 않고 계속 사용되어 일관된 이미지를 유지하도록 하는 역할을 한다.

최근 대부분의 지방자치단체들은 그 지역이 가지고 있는 역사와 문화, 지리적 자원들을 활용한 도시마케팅에 많은 노력을 기울이고 있다. 일반적으로 이를 도시브랜딩이라고 하는데 도시브랜딩은 그 지역에 거주하는 주민들에게는 자부심과 애향심, 그리고 주민간의 단결심을 길러주며 외부인에게는 그 지역에 대한 인식의 개선을 통해 그 지역을 관광하거나 투자를 하도록 유도함으로써 궁극적으로 지역발전을 가져오고자 하는 목적으로 이루어진다.

지역슬로건은 도시브랜딩의 한 방편으로 진행되는데 특히 슬로건은 그 지역이 가지고 있는 여러 가지 문화적 자산들을 그 속에 담고 있어 도시브랜딩의 가장 핵심적인 작업으로 일컬어지고 있다. 즉 지역슬로건은 지역의 인문사회, 지리적 특성을 바탕으로 지역 주민의 공통된 미래지향적 가치 기준을 선포하여 지역의 이미지를 제고하기 위하여 표방하는 슬로건이다.

지역슬로건은 다음과 같이 구분할 수 있다.

(1) **지리적 특성을 반영한 슬로건** : 지리적 특성을 반영한 슬로건은

해당 지역의 지리문화적 속성을 바탕으로 그 지역의 특성을 드러내는 슬로건. 예) Happy 700 평창, Dream Bay Masan, 사랑海요 영덕, 아름다운 신비의 섬 울릉도, 땅끝누리 해남, 해오름의 고장 아름다운 바다의 도시 동해

(2) 사회문화적 특성을 반영한 슬로건 : 해당 지역의 역사적, 문화적 특성을 드러내는 슬로건 예) Dynamic Busan , Fantasia BUCHEON, Bravo Ansan, Smart ASAN, VIVA 보령, 지붕없는 미술관(고흥), 고구려의 기상 대한민국 구리시, Fly Incheon, Tradition Buyeo, 공룡나라 고성, 전통과 문화의 향기가 살아 숨쉬는 한국정신문화의 수도 안동

(3) 산업적 특성을 반영한 슬로건 : 해당 지역의 산업적 특성이나 특산물을 드러내는 슬로건. 예) Colorful Daegu, Digital Guro, 보석과 문화관광의 도시 익산, 청자골 강진, 송이와 연어의 고장 양양, 세계명품 청송사과 부자되는 명품 청송.

(4) 미래지향적 특성을 반영한 슬로건 : 미래지향적 의지와 변화를 추구하는 정신을 반영한 슬로건. 예) New Eunpyeong, 새로운 변화 활기찬 마포, 꿈과 희망의 도시, 변화의 새 물결 도약하는 완주, 변화의 새바람 희망찬 새 정선,

(5) 애향심을 고취하는 슬로건 : 지역에 대한 자부심과 애향심을 강조하는 슬로건. 예) 내고향 홍성, 내고향 성북 내사랑 성북, 일년 열두 달 즐거움이 가득한 곳 하동, 꿈과 희망이 살아 숨쉬는 아름다운 나주, 함께 만들어요 행복한 단양, 행복한 군민, 도약하는 남해

3.2.2. 비언어적 요소

광고에 사용되는 비언어적 요소로는 정보원, 제품의 모습, 화면의 구성과 배경, 배경음악, 음향효과 등이 사용된다.

비언어적 요소에서 가장 눈에 띄는 것은 정보원(source)이다. 정보원은 흔히 광고모델이라고 불리는데 광고 속에서 광고대상 제품이나 서비스에 대하여 광고주가 소비자에게 전하고자 하는 메시지를 대신하여 전달하는 사람을 말한다. 모든 광고에 정보원이 나타나는 것은 아니나, 우리나라 광고의 경우 유명 연예인이나 전문가들이 정보원으로 등장하여 광고 메시지를 전달하는 경우가 일반적이다. 특히 정보원은 커뮤니케이션의 구성 요소 가운데 핵심적 역할을 하는 화자의 위상을 갖는다는 점에서 중요하다. 영상광고에 등장하는 정보원은 지명도에 따라 유명인과 비유명인 즉 일반인으로 나누어진다. 유명인은 연예인이나 운동선수, 여러 분야의 전문가들로 사회적으로 명망이 있고 호감을 지닌 인물들이며 비유명인은 그러하지 않은 일반인들을 말한다. 특히 지역문화를 광고할 경우 그 지역과 연관성이 있는 인물을 선정하는 것이 효과적이다.

아래 광고는 충북 보은의 한우유통 기업 광고이다. 이 광고에는 가수 태진아씨가 등장하는데 그는 보은군 출신이므로 자신의 고향 상품을 광고하는 정보원으로서는 매우 적절한 선택으로 평가된다. 태진아씨는 이 광고이외에도 보은의 특산품인 대추를 소개하는 광고에도 등장하여 지역에 대한 애정을 드러내었다.

충북 보은의 속리산 한우 광고

　상품의 모습은 구체적으로 유형화된 제품의 경우 이를 보여주어 소
비자를 설득하고자 하는 캠페인 전략의 일환으로 등장한다. 제품의 모
습이 단독으로 나타나기도 하고 정보원이 제품을 활용하는 장면을 통
해 보여지기도 한다. 구체적인 모습을 가지고 있지 않은 서비스의 경우
는 일반적으로 그 서비스가 행해지는 상황이나 장소, 또는 해당 서비스
로 인하여 편익을 제공받는 사람들의 모습을 보여주므로 메시지 전달
효과를 노리고 있다.

　그리고 화면의 구성이나 배경 등은 광고메시지를 직접적으로 전달하
는 효과보다는 영상미학적 차원에서 광고의 수용자인 소비자에게 광고
에 대한 인지도와 선호도를 상승시키는 효과를 가져 온다.

　그리고 배경음악과 음향효과는 각각 메시지 전달의 효과를 상승시키
기 위한 장치로 활용되고 있다.

4. 지역문화를 활용한 광고

이 절에서는 지역문화 콘텐츠를 활용한 영상광고를 통해 지역문화자

원이 어떻게 광고에 활용되는지를 살펴보도록 하겠다.

4.1. 지역 홍보 광고

4.1.1. 지방자치단체 광고

1995년에 지방자치제도가 본격적으로 시행된 이래 각 지방자치단체들은 자기 지역의 이미지를 다른 지역과 차별화하고 이를 통해 주민들의 애향심 고취, 결속력 강화를 유도하고 외부로는 투자유치와 관광객 증대를 통한 지역의 경제적 활력을 꾀하기 위한 이미지 창출 노력을 지속하고 있다. 또 자신들이 가지고 있는 문화적 역량을 과시하는 과정에서 새로운 문화자산을 발굴하고, 기존의 문화 역량을 강화하고, 문화자산을 개발, 보존, 전승하는 등 지역의 문화수준을 높이는 일에도 커다란 역할을 하게 된다.

이런 노력의 일환으로 각 지방지차단체마다 다양하고 독특한 CI (Corporate Identity) 작업을 통하여 시각적인 이미지를 통일시키고, 지역의 문화적, 지리적, 산업적 특성에 적합한 축제와 이벤트를 개최하고 이를 널리 알리기 위한 홍보와 광고를 적극적으로 시행하고 있다. 이러한 지방자치단체의 노력은 앞으로도 더욱 활발하게 전개될 것으로 기대된다. 또한 이러한 광고와 홍보의 노력은 국내뿐만 아니라 해외를 대상으로도 전개되어 지역의 이미지뿐만 아니라 국가 이미지 제고에도 커다란 기여를 하고 있다.

지방자치단체 광고물의 특징은 일반 광고에 비해 시간적으로 길게

만들어지는데 이는 지역의 다양한 문화자산을 모두 보여 주기에는 상업광고의 일반적 길이인 15초로는 그 욕구를 충족시킬 수 없기 때문이다. 따라서 지방자치단체의 홍보성 광고물은 대개 5분~10분 내외의 길이를 갖게 된다.

일반 TV를 통해 방송되기 보다는 다른 매체를 활용하여 소비자에게 전달된다. 여기에 활용되는 매체는 지방자치단체의 홈페이지, 유튜브, 영화관이나 열차 등의 이동공간에서 이루어지는 것을 보게 된다. 다음의 예는 대구시 광고영상이다.

대구시의 광고홍보영상

4.1.2. 지역 축제 광고

매년 전국적으로 1000여 회에 가까운 크고 작은 축제들이 열리고 있다. 축제는 지역문화자원과 특산물을 외부에 알리고 판매를 통하여 수익을 올릴 수 있는 매우 좋은 콘텐츠이다. 따라서 이를 알리기 위한 광고 영상 또한 지역문화를 바탕으로 하여 만들어진다.

다음의 광고는 충남 금산에서 해마다 열리는 금산 인삼축제의 광고
영상이다.

충남 금산 인삼축제의 광고홍보영상

이 영상의 카피는 다음과 같은데 인삼의 효능과 감동, 재미 등을 표
현하면서 이 축제가 한국인만의 축제가 아닌 글로벌 축제를 지향하고
있음을 강조하고 있다.

NAR: 2015년 10월 2일
　　　인삼의 기운을 품은 아주 특별한 힐링이 시작된다.
　　　제 35회 금산 인삼축제
　　　건강 재미 그리고 감동
　　　품격이 다른 명품 축제
　　　오감만족 온몸으로 체험하는 지구촌 건강축제
　　　세계인이 함께 하는 다시 찾고 싶은 그 곳
　　　제 35회 금산인삼축제

4.1.3. 지역 특산품 광고

다음 광고는 강원도 평창군에서 재배하는 지역 특산품인 고랭지 배추를 널리 알리기 위하여 제작된 광고이다.

강원도 평창군의 고랭지 배추 광고홍보영상

이 광고는 대사나 해설이 없이 CM Song으로 메시지를 전하고 있는데 가사는 다음과 같다. 가사에는 이곳에서 재배하는 고랭지 배추의 신선함을 강조하고 있다.

CM song : 아사삭~ 저기 높고 높은 평창에는 누가 누가 살고 있나?
평창 햇살 맞으며 싱싱 무럭 자라나는 배추
아삭아삭 평창배추 신선해요
아삭 아사삭 HAPPY 700
평창 고랭지 배추

4.2. 일반 상업 광고

4.2.1. 브랜드 이미지 광고

다음 광고는 한국수력원자력이 본사를 경주로 이전하면서 경주를 포함한 경상북도 지방의 특성과 한국수력원자력회사가 동일한 이미지임을 부각시키는 광고이다. 경주 지역의 문화와 역사적 이미지를 소개하고 지역과 기업이 하나가 되어 상생한다는 의미를 전하고자 노력하고 있다.

(주)한국수력원자력의 공고홍보영상

이 광고의 카피는 다음과 같다.

NAR (여) 경상북도의 힘은 무엇일까요?

아침을 깨우는 생명력입니다.

옛것을 잊지 않는 기억력입니다

미래를 그려내는 상상력이며

모두가 하나되는 단결력입니다.

(남 1) 그 힘들이 모여 더 큰 잠재력으로 이어지도록

　　　한국수력 원자력이 함께 하겠습니다.

(여) 더 가까이에서 더 믿음직하게

(남 2) 한국수력원자력

4.2.2. 상품광고

일반 상품광고에는 제품의 특성에 맞는 지역문화 자원이 널리 쓰인다. 다음 광고는 샘표식품에서 판매하는 요리첨가물인 <연두>의 광고이다. 이 광고는 10여 편의 시리즈로 제작되었는데, 각각의 광고마다 독특한 지역 대표 요리를 소개하면서 이 제품을 사용하면 그런 맛깔 나는 요리를 만들 수 있을 것이라고 설득하고 있다.

샘표식품 요리 첨가물 〈연두〉의 시리즈 광고

또 하나의 광고로 한국 야쿠르트의 <야쿠르트> 안동하회마을편 (1984) 광고를 들 수 있다. 이 광고는 안동의 하회마을을 배경으로 만들 어졌는데 하회마을의 전통성과 역사성, 그리고 건강하게 살아가는 노인 의 모습을 통해 야쿠르트가 건강과 장수의 이미지를 전달하고 있다.

한국야쿠르트의 안동 하회마을편 광고

카피는 다음과 같다.

NAR: 맑은 물 구비 돌아 마을을 감싼 안동 하회마을
오천년 숨결을 잇는 보람에 할아버지도 힘이 솟고
대대로 장수하며 전통이 이어가는
바로 야쿠르트가 꿈꾸는 삶입니다.
이 작은 한 병에 건강의 소중함을 담았습니다.
건강 사회를 지키는 한국 야쿠르트

지역문화와 디자인

1. 디자인의 이해

최근 디자인의 의미는 다양하게 사용되고 있으며 그 영역의 확대로 디자인은 일상적 용어로 사용하게 되었다. 시각, 제품, 건축, 패션 등을 말하는 것 외에 정책을 디자인 한다 또는 여행코스를 디자인한다고 하며 더 나아가서는 어떤 문제를 해결하는 것이 디자인이라고 하는 등 다양한 곳에서 디자인은 일반화된 용어로 사용하게 되었다.

디자인을 두산백과에서는 다음과 같이 서술하였다. 디자인은 의장(意匠)·도안을 말하며, 디자인이라는 용어는 지시하다·표현하다·성취하다의 뜻을 가지고 있는 라틴어의 데시그나레(designare)에서 유래한다. 디자인은 관념적인 것이 아니고 실체이기 때문에 어떠한 종류의 디자인이든지 실체를 떠나서 생각할 수 없다. 디자인은 주어진 어떤 목적을

달성하기 위하여 여러 조형요소(造形要素) 가운데서 의도적으로 선택하여 그것을 합리적으로 구성하여 유기적인 통일을 얻기 위한 창조활동이며, 그 결과의 실체가 곧 디자인이다. 그리고 산업혁명 직후의 디자인은 순수미술에서 획득한 미술적 요소를 산업에 응용하는 픽토리얼 디자인(pictorial design) 이상으로는 이해되지 못하였으나, 19세기부터는 기계·기술의 발달에 따른 대량생산과 기능주의 철학에 입각한 새로운 개념의 디자인으로서 이해되기 시작하였다. 디자인은 항상 인간의 의식적인 노력으로 구체화되는 실체의 세계인 것이다. 인간이 의미 있는 것을 실체화하기 위해서 의도적으로 노력해온 결과가 인간의 생활이고, 문명의 세계이며, 따라서 생활의 실체, 문명의 실체가 곧 디자인의 세계인 것이다. 19세기에서 20세기 초에 이르는 동안의 디자인사(史)는 이념의 시대였으며, 디자인의 주된 논의는 미적인 것(미의 절대성)과 기능적인 것(미의 공리성)에 대한 것으로서 오늘날까지도 디자인에 있어서 중심과제는 이와 같은 두 가지 가치규범에 대한 것이다. 19세기부터 끊임없이 추구되어온 디자인은 산업기술과 예술을 합일(合一)하여 새로운 예술을 성취하는 것이었기 때문에 현대 디자인은 곧 산업디자인을 의미하는 것이다. 따라서 산업 생산에서의 미의 과학으로서 이해되며, 생산성을 바탕으로 기술적인 것과 예술적인 것이 조화된 실체로서 인간의 생활에 기여하는 것이다. 현대 사회는 디자인과 인간이 영위하는 생활환경과의 관계가 대단히 긴밀하고 복잡다단하다고 하였다.

다르게 보면 디자인이란 조형 활동에 대한 계획으로 볼 수 있으며 기기의 설계나 순수 회화의 밑그림까지를 포함하고 협의로는 도안, 의

장 등의 의미로 사용되었다. 현대사회에서 디자인은 행위의 계획을 전개하는 종합적인 계획, 설계 등의 과정을 포함하여 광의의 디자인의 개념으로 확장하게 되었다고 볼 수 있다.

1.1. 디자인 개념의 변천

디자인이 성립된 것은 18세기부터로 기계 발달에 따라 대량생산과 분배 등 분업화가 촉진되었으며 사회의 지식과 정보를 많은 사람에게 전달하고 교류할 필요성이 더욱 절실해졌다. 물론 원시시대부터 산업사회시대까지의 생산행위에도 이와 같은 의식적인 계획행위는 엿볼 수 있다. 고대의 유물이나 인디언의 예술에서 발견되는 도형, 아프리카의 여러 부족의 장식물, 고대 중국의 청동기에 새겨진 문양, 이집트의 피라미드 같은 데서 찾아볼 수 있는 기하학 건조물, 우리나라의 고대 토기인 빗살무늬 토기 등 옛날부터 생활 전반에 걸쳐 다양하게 이용했다.

그렇다면 현대적 디자인이란 무엇인가? 이를 정의한다면 '디자인은 인간 생활의 목적에 적합한 실용적·미(美)적 조형을 계획하여 이것을 가시적으로 표시하는 것'이라 할 수 있다. 즉 디자인은 물건을 만들어내는 조형 활동의 일종으로 만들어지는 물건은 인간의 생활에 유용함을 목적으로 한다. 따라서 같은 조형 활동이라도 실용성만을 목적으로 한 것과 회화나 조각 같은 예술적 표현만을 의도하는 것은 포함되지 않는다. 디자인은 실용성과 함께 미적요소를 필요조건으로 하는 목적조형으로 이러한 조형 과정을 일관하는 계획이 디자인이다.

이렇듯 디자인의 정의는 다양하고 복합적이며 끊임없이 변화하고 있

다. 그러나 문화적인 개념으로서의 디자인은 세상에 드러내는 여러 가지 측면은 물론이고 디자인을 규정하는 외적인 힘과 그것을 구체화하는 맥락에 따라 결정되는 우리가 외부세계와 관계를 맺기 위한 하나의 근원적인 미디어 자체이다. 그러나 사람들은 디자인 자체를 이해하기보다는 그것이 생활에 끼친 부분적인 효과만을 디자인이라고 이해하기도 하는데 디자인은 일상적 삶에 관여하는 활동으로써 대중문화의 일상에 기초해 현재 삶의 방식과 취향으로 역사적 체험을 해석해 새로운 의미를 만들어 가는 것이라 할 수 있다고 송정희(2011)는 하였으며 다음과 같이 디자인의 목적을 미와 기능, 기능주의를 말하고 있다.

1.2. 디자인의 목적

1.2.1. 미와 기능

디자인은 확실한 목표를 가지고 있다. 목표가 설정되고 그것이 어떻게 구체적으로 실현되고 목적에 적합한 것으로 형성되느냐가 문제다. 그러면 디자인의 목표는 무엇일까? 기본 목표로는 미와 기능의 통합이라 할 수 있다. 디자인된 물품은 일정한 기능을 가지며 우리 생활의 실용성에 관계한다. 그러나 디자인은 단순히 기능만을 목표로 하지 않으며 미적 동기가 동시에 부여 되어야 한다. 미와 기능을 제품에 부여하는 것이 디자인의 목표이며, 미와 기능의 가치를 통합적으로 실현하는 프로세스가 디자인이다. 기능은 효용 또는 실용이라는 뜻을 가지는데 디자인 활동에서 효용성이 높고 사용하기 쉬운 용도의 제품을 미적으

로 기획하는 생산 활동인 것이다.

1.2.2. 기능주의

기능주의에서 '형태는 기능을 따른다.'라는 말은 기능주의적인 의미이다. 미와 기능의 통합에 관해서는 '기능적 형태가 아름다움이다.' 라고 하는 것으로 기능에 충실했을 때 형태가 아름답다는 의미이다.

어떤 물건이 아름답게 보이려면 그것이 사용 목적에 적합해야 한다. 보기에는 아름답지만 사용하기에 불편하다면 미적기능이 성립되지 않는다는 것이다. 그리하여 바로 디자인의 미의 특수성이 적용된다. 효용가치는 실천 장소에서 성립되며 미는 상상력에 의해 성립된다. 따라서 실천적 효용가치가 직관적인 것으로 변하여 순수한 의미로 보일 수 있게 조형되어야 한다. 또한 디자인을 결정하는 데 단순한 기능뿐만 아닌 사용한 재료나 제조의 기술도 연관이 된다. 디자인은 기계적·공학적 기술에 의해 대량 생산되므로 생산성에도 반영된다는 것을 인식할 필요가 있다. 그러므로 디자인의 미는 조형원리에 기본적 배경과 조화적·합리적 형식미와 합리적 기능을 추구한다.

1.2.3. 디자인의 조건

디자인은 예술과 과학의 조화로 인간생활에 새로운 것을 창조하는 것이다. 좋은 디자인이 되기 위하여 다양한 조건이 있으나 민경우(2002)는 디자인의 조건을 다음과 같이 합목적성, 심미성, 경제성, 독창성 등

4가지라 하였다.

1) 합목적성

합목적적성이란 어떤 물건의 존재가 일정한 목적에 부합되는 것을 말하며, 그의 수단이나 방법이 목적에 부합되어 있는 것을 외적 합목적성이라 하고, 부분이 전체에 또는 부분이 서로 부합되어 있는 내적 합목적성이라 한다. 여기서 목적이란 실용상의 목적을 가리킨다. 그러므로 이것을 '실용성' 또는 '기능성'이라고도 한다. 디자인은 기능성을 1차 목적으로 한다. 따라서 디자인의 제1조건인 합목적성은 곧 기능성의 문제라고 볼 수 있다. 디자인 가치는 기능을 비용으로 나눈 결과로 볼 수 있는데, 이때 기능은 인간과 사회 환경을 이끌고 있는 최적의 문화 생활에 알맞은 효용성, 그리고 이들을 확실하게 지지해주는 기술의 상호관계에 대한 결과이다. 기능이란 간단히 말해서 '물건이 일하는 것'이다. 즉 도구의 '사용'으로서 디자인의 중심이 되는 조건이다. 일반적으로는 '작동'이라는 협의로 해석되나 여기서는 인간의 심리적·사회적 요청에서 생기는 기능까지도 포함한다.

2) 심미성

모든 인간이 만든 도구는 단순히 '사용(用)'의 조건만으로는 성립되지 않는다. 인간의 생활을 보다 차원 높게 유지하려는 조건의 하나로서 미의 문제가 고려된다. 여기서의 미는 아름답게 하기 위하여 표면에 화화적인 장식을 하는 피상적인 것이 아니라, 기능과 유기적으로 연결된 형

태, 색채, 재질의 아름다움을 창조하는 것을 말한다. 또한 심미성이란 다만 실용성과 상식의 테두리 안에 봉쇄되어 있는 것이 아니라, 인간의 참다운 욕구를 충족시켜 주는 일이다.

디자인이 추구하는 아름다움은 소비대중이 공감하는 공통의 미의식이다. 즉 디자이너, 생산자, 소비자가 같이 공감하는 미의식이어야 한다. 심미성은 이와 같이 미의식의 전통이나 유행 또는 소비자의 기호에 바탕을 둔 조사 자료를 통하여 객관적으로 추출해낼 수 있다. 왜냐하면 미의식은 매우 주관적인 것이어서 개개인, 국가, 민족에 따라 다르지만, 그것을 받아들이는 사람들, 즉 그 사회의 구성원들이 지니는 조형문화의 전통과 깊은 연결고리를 가지며 시대성, 국제성, 민족성, 사회성, 개성 등이 복합된 것이기 때문이다.

디자이너는 이렇게 추출된 미적 가치를 인공물에 부여하여 사용자의 미의식을 보다 차원 높게 끌어올린 심미성을 추구하여야 한다. 왜냐하면 대중의 미의식은 상대적이고 유동적이며 상황에 따라 이끌리거나 잘못 판단될 수 있기 때문이다.

유능한 디자이너는 추출된 객관적 요소에 자신의 감각이나 개성을 더하여 주어진 범위 안에서 개성 있는 조형표현을 한다.

3) **경제성**

최소의 노력으로 최대의 효과를 얻으려는 경제 원칙은 디자인에서도 통한다. 최소의 재료와 노력에 의해 최대의 효과를 얻고자 하는 것은 인간의 모든 활동에 통용되는 원칙이며 허용된 조건하에서 가장 뛰어

난 결과를 만든다는 뜻이다. 따라서 디자이너는 재료의 선택에서 형태와 구조의 성형, 제작 기술과 공정의 선택에 이르기까지 가장 합리적이고 효율적이며 경제적인 효과를 얻을 수 있게 디자인하며 능률적으로 작업을 완수 할 수 있게 계획하고 관리하는 능력을 갖추어야 한다.

오늘날 디자인을 합목적성과 심미성의 조화 위에 경제성을 추구하는 통합디자이너로 받아들이는 까닭이 여기에 있다. 심미성과 합목적성을 잘 조화시켜 처음부터 완성까지 구체화된 디자인은 경제성과도 모순되지 않는다. 즉 경제성과 밀착되어야 진실된 새로운 아름다움이 창출되며, 이는 디자인 조건의 하나가 된다. 좋은 디자인은 시각적으로 표현된 지성이라고 말한다. 또 좋은 디자인은 지각된 여러 가지 요구사항을 간결하게 그리고 낭비 없이 성취하는 것이다.

4) 독창성

디자인은 언제나 디자이너의 창의적인 디자인 감각에 의하여 새롭게 탄생하는 창조성, 즉 독창성을 생명으로 하며 이는 새로운 가치를 추구하는 것이라 말할 수 있다. 모든 창조적인 사람들(예술가, 과학자 등)과 같이 디자이너의 창조성은 지식과 경험을 바탕으로 주어진 정보와 새로운 정보를 연관 지어 독창적인 디자인을 개발하는 것이다. 디자인이 시각적 요소와 재료의 재결합이라 해석되기 이전에 사회적 차원의 활동과 창조를 위한 인공물 제작의 전 과정을 총괄하는 것으로서 모든 문제를 유기적으로 관련시키며 제기된 문제점들의 해결책을 다각적 측면에서 모색할 필요가 있다. 즉 디자인은 실용적 목적을 명확히 설정하고

접근해가는 창조기술이며, 인간의 활동으로서 문제를 해결해가는 실천적 과정이다. 디자인에서의 창조는 회화나 조각처럼 새롭고 다른 것을 창작한다는 것과 통하고, 처음 만드는 일, 만들어 내는 일이라는 뜻에서부터 기존 인공물의 재료나 기능 또는 형태를 개선하는 리디자인과 인공물의 이미지를 유행에 맞게 리스타일링에 이르기까지를 들 수 있다.

독창성은 개인에게는 물론이지만 국가와 지역간에도 필요한 것으로 지역적인 풍토와 역사의 특수성은 각각 그 민족으로 하여금 독자적인 표현을 추구하게 된다. 최근의 디자인은 국가와 국민을 넘어 개성이 확실하고 좋은 디자인을 선호하며 정보의 발달로 품질의 차이가 적어 디자인이 승부하는 시대가 되었다. 이에 독창성은 디자인에서 매우 중요한 조건이 되었다.

2. 디자인의 분류

디자인의 영역은 분류하는 방법이나 관점에 따라 다르게 볼 수 있으나 송정희(2011)는 비주얼(Visual)디자인, 프로덕트(Product)디자인, 스페이스(Space)디자인, 패션(Fashion)디자인 등으로 분류하였고, 2차원·3차원·4차원 등 차원에 따라 분류하기도 하였다. 또한 인간·자연·사회의 대응관계에서 인간과 사회를 맺는 정신적 장비로서 커뮤니케이션 디자인(Communication Design), 인간과 자연을 맺는 도구적 장비로서 제품 디자

인(Product Design), 사회와 자연을 맺는 환경적 장비로서 환경 디자인 (Environmental Design)으로 분류하기도 하였다. 다음의 영역별 분류는 송정희(2011), 안상락(2012), 민경우(2002) 등의 분류를 수정 정리하였다.

2.1. 디자인 영역의 분류

구분	시각디자인	프로덕트디자인	환경디자인
2차원 디자인	그래픽 심벌 문자디자인 타이포그래픽 에디토리얼디자인 포스터디자인 광고디자인 일러스트레이션	텍스타일 디자인 패턴디자인 타피스트리디자인 페브릭디자인	시스템 디자인
3차원 디자인	패키지디자인 P.O.P디자인 디스플레이디자인 윈도우디스플레이	주얼리디자인 의상디자인 공예디자인 기기디자인 금속디자인	인테리어디자인 건축디자인 도시디자인 조경디자인
4차원 디자인	CF디자인 애니메이션 무대디자인		환경디자인 무대디자인 전시디자인

2.2. 시각디자인

시각디자인은 그림과 문자로서의 정보전달을 하는 것으로 커뮤니케이션 기능으로 의미를 찾을 수 있다. 오늘날의 시각전달 매체의 대부분을 이루는 internet, mobile, 인쇄광고, 영상광고, 대형간판과 같은 시각디자인도 그 발단은 포스터에서 시작되었다. 포스터는 18세기의 서적

이나 잡지에서 삽화나 서커스 광고 등에서 그 형태를 쉽게 찾을 수 있다. 그래픽 디자인에서 'graphic'이라는 용어가 '인쇄'라는 용어와 밀접한 관계가 있지만, 인쇄 디자인 또는 인쇄 매체에만 한정돼 사용하지는 않는다. 마셜 맥루한(Marshall McLuhan)의 말대로 사람의 눈이 확대된 것이 책이라면, 책의 확대 개념은 정보이며, 따라서 그래픽 디자인은 일체의 정보를 디자인하는 분야이다. 그래서 확대된 산업사회의 여러 정보를 시각적으로 디자인하는 분야를 시각디자인이라고 말할 수 있다.

오늘의 인쇄술과 전파매체, 영상, 사진의 발달에 의한 시각의 확대는 지각대상을 확대시키고 있다. 그래서 그래픽디자인은 종이(인쇄술)에서 텔레비전 CF, 영화, 대형 간판, 슈퍼그래픽(super graphic)이라고 말하는 환경그래픽으로까지 발전하고 있으며, 현대의 산업사회에서 대량생산에 의하여 촉진되는 대량전달의 한 수단이 되고 있다. 그래픽디자인 또는 시각디자인은 대중을 인도하고, 설득하고, 교육하고, 변화시키는 것을 시각적으로 창조해야하기 때문에 대중에게 봉사한다는 윤리적 책임감을 기본적으로 가져야 한다. 그러므로 시각디자인은 '사회적인 예술(social art)'이라고 할 수 있다.(송정희. 2011)

시각디자인 분야로는 그래픽심벌(graphic symbol)디자인, 픽토그램(pictogram), 타이포그래피(typography), 편집(editorial)디자인, 포스터(poster)디자인, 광고(advertising)디자인, 아이덴티티(identity)디자인, 일러스트레이션(illustration), 캐릭터(character)디자인, 캘린더(calender)디자인, 패키지(package)디자인, 영상디자인(multimedia & interactive) 등을 들 수 있다.

2.2.1. 시각디자인의 분야

그래픽디자인은 다량의 인쇄 복제를 수단으로 하는 디자인의 한 분야로 미국·유럽에서는 제1차 세계 대전 이후 그때까지 일반화되고 있던 장식미술·상업미술이라는 말로 바뀌어 이용되었다. 그래픽(graphic)은 '쓴다'라는 뜻의 그리스어로 '그라피코스(graphikos)'에서 유래하며, 도식화한다는 의미로 인쇄 기술에 의해 복제 생산되는 판촉 매체의 시각적인 디자인을 말한다. 석판·동판·실크스크린 등을 구사하는 예술 표현을 그래픽 아드라고 하지만, 로트렉 등에 의해 만들어진 포스터가 20세기 초까지 주로 석판으로 인쇄된 것에서 진화된 것으로 추정된다.

그래픽 디자인의 활동 내용은 여러 분야에 걸쳐 있다. 기업과 결부된 시각적인 홍보 활동을 상업 디자인이라고 하는데, 일반적으로 시각디자인과 중복되는 개념으로 사용한다. 그러나 지도·도로표지나 생활환경에 대응한 공공 디자인도 중요한 과제이며, 1950년대 이후는 인쇄 이외의 영화·텔레비전 같은 매스미디어와의 관계로 그 영역이 급속히 확대됨에 따라 시각정보를 중심으로 한 비주얼디자인으로도 쓰여 지고 있다. 또한 상업 디자인 중에서도 평면적 조형 요소가 큰 것, 예를 들어 포스터, 신문·잡지 광고, 책표지, 일러스트레이션, 캘린더, 포장, 공공 봉사 및 공익을 추구를 위하여 행하는 비영리 광고 등의 디자인을 포함하고 있다.(송정의. 2011) 최근 그래픽디자인 의미가 주로 평면을 의미하는 것으로 해석된다고 하여 2000년 세계그래픽디자인대회에서는 향후 시각커뮤니케이션디자인으로 사용하기로 하였다.

1) 그래픽 심벌

시각에 의한 인간의 의사 전달 방법은 급속한 문화의 발전을 가져왔다. 풍습과 언어, 문자의 차이는 인간 상호간의 의사 전달에 많은 불편을 주었으며, 서로의 의사 전달이 가능하다 하더라도 그 정보 교환이 얼마만큼 빠르고 정확한지는 알 수 없기 때문에 사람들은 좀 더 정확하고 빠르게 의사를 전달 할 수 있는 방법에 대하여 연구하게 되었다. 이것이 결국에는 시각적인 방법임을 알게 되었으며 이후 많은 발전과 변형을 가져오게 되었다. 그 중 하나가 그래픽 심벌(graphic symbol)이다. 이것은 비주얼심벌(visual symbol)이라고도 불리며 인간들이 서로의 의사 전달을 가장 정확하고 빠르게 할 수 있는 수단이다. 따라서 그래픽심벌은 뜻하는 바의 형상을 사용하여 그 의미 개념을 이해시키는 기호를 의미한다. 그래픽심벌은 학습이나 훈련 없이도 전체적인 관련성에 의해 판단하거나 이해할 수 있다. 그래픽심벌과 관련된 용어는 다양하며 범위 또한 넓다. 그림문자, 심벌, 시멘토그래피(semantography), 아이소타입(ISOTYPE) 등이 있는데 이들은 유사한 의미를 지닌 채 사용되고 있다. 그래픽 심벌은 시각전달 기능을 목적으로 하기 때문에 본다는 것을 전재로 하여 실질적인 방향을 결정하여야 한다. 특히 비주얼디자인으로서의 그래픽 심벌은 누구나 이해할 수 있으며 그 의미와 내용을 논리적으로 이해하는 것보다 직감적으로 인식할 수 있도록 해야 한다.(박선의 외. 2004)

2) 픽토그램

픽토그램은 일종의 단순화된 그림 문자로 공공장소나 올림픽, 만국박

람회 등 세계 각국에서 모여드는 사람들에게 언어를 대신하여 대상의 특성이나 방법을 그림언어로 표현하는 국제적인 언어의 차이를 초월해 직감으로 이해할 수 있도록 한 그래픽 상징을 말한다. 픽토그램은 비주얼커뮤니케이션에 작용하는 의미의 단위, 눈으로 보는 기호, 시각언어라 할 수 있는데 그 구성은 단어보다 짧은 문장에 가깝다. 픽토그램의 장점은 직감적이고 알기 쉬우며 국제성이 높다는 데 있다. 특히 국제화시대를 맞이한 오늘날에는 커뮤니케이션의 효율성과 언어의 장벽을 넘어 어느 나라에서도 공통적으로 이해가 가능한 시각언어로 이해된다.

시각전달의 모든 과정은 기호(sign)를 매개로 이루어진다. 즉 우리가 남에게 무엇을 전할 때는 전하려고 하는 사항의 의미 작용을 가진 언어의 기호를 사용한다. 찰스 모리스(Charles. W. Morris)는 이 기호를 넓은 뜻으로 해석하여 시그널과 심벌로 나누어 설명하는데 시그널은 자연적인 기호로, 예를 들면 우리는 연기가 올라가는 것을 보고 그 밑에 불이 있다는 것을 알게 되며 이때 연기가 바로 시그널이다. 이에 대해 심벌은 인간이 인위적으로 만든 기호로 불이 있다고 알리는 신호로 연기를 올릴 때 이 연기가 심벌이 된다고 한다. 그리고 언어, 그림, 수학적 기호 등은 이러한 심벌이 발달한 형태라고 한다.

픽토그램이라는 단어는 그림(picto)으로 된 도형문자(gram)를 뜻한다. 픽토그램은 문자나 그 뜻을 도형으로 시각화한 것이기 때문에 서로 다른 언어를 사용하는 외국인이나 다양한 교육, 문화 계층의 사람들에게서 이해와 공감을 얻을 수 있는 장점이 있다. 특히 금융시장이나 통신시장처럼 국경을 초월한 글로벌 경영이 일반화되고 있는 상황에서 픽

토그램이라는 시각적 전달 수단은 유효한 화법으로 보인다.

이러한 픽토그램은 문자와 달리 읽는 것이 아니라 눈으로 보고 즉각적으로 판단할 수 있는 단순하고도 주목성 있는 표현이기 때문에 메시지 전달이 쉽고 빠르다. 즉 논리가 아닌 직감으로 전달하는 표현 수단이다. 기본적으로 광고의 본질이 전하고자 하는 메시지를 쉽고 빠르게 전달하는 커뮤니케이션 수단임을 생각하면 픽토그램은 광고와 잘 맞는 표현 수단이라고 할 수 있다. 이 외에도 광고에서의 픽토그램은 보는 이에게 상상력을 발휘할 수 있는 여지를 제공한다. 사실을 일차원적 그대로 보여 주는 것이 아니라 가장 특징적인 요소를 포착하여 기호화함으로 써 보는 사람들이 상상하고 해석해서 볼 수 있는 광고로 만들어준다.

한편 픽토그램의 조건은 첫째 규모, 내용, 이념 등을 강조할 수 있는 커뮤니케이션 수단이어야 한다. 둘째 수명이 오래갈 수 있는 조형성을 가져야 한다. 셋째 주체의 성격과 개성이 반영되어 차별화를 이루어야 한다. 넷째 디자인 계획(design Policy)에 의한 기초 전략이 있어야 한다.(송정희, 2011) 국제적 행사, 공항, 병원 등에서 언어적 소통보다는 간편한 그림언어로 빠르고 정확한 소통이 필요한 곳에서 더욱 많이 사용하게 되었다.

3) **타이포그래피**

타이포그래피(typography)란 글자라는 의미를 가진 그리스어 'typos'에서 비롯되었는데 사전적으로는 활판인쇄 또는 인쇄술, 인쇄체제, 인쇄 상

태나 서체의 선택, 배열 등을 가리키며 볼록판 전성시대의 인쇄술 전체를 의미한다. 좁은 뜻에서는 이미 디자인된 활자를 가지고 디자인하는 것을 말하며 레터링을 포함한다. 오늘날 활판 인쇄술을 넘어 글자 및 활자에 관한 서체, 디자인, 가독성을 포함하고 그것에서 발생하는 조형적 사항을 모두 말한다. 활자, 컴퓨터, 멀티미디어 등의 글자에 의한 모든 커뮤니케이션의 조형적 표현을 가리킨다.(박선의 외. 2004) 문자는 인류가 처음으로 만들어 사용하여 현재에 이르기 까지 문자는 오랜 시간을 거쳐서 발전해온 만큼 많은 변화를 거쳤다. 문자가 주는 고유한 의미의 정보전달, 의사소통의 일방적인 커뮤니케이션의 역할을 뛰어넘어 새로운 시각적 요소로서 접근을 시작한 것이 19세기 말부터이다. 인쇄술이 차츰 다양해지고 그 용도도 넓어져 현대에 와서는 활자뿐 아니라 사진과 컴퓨터 등을 이용한 문자 조성의 시각적인 처리를 말하는 경우가 많아지고 있으며 문자를 살린 레이아웃이나 그래픽 디자인과 유사하게 사용되고 있다. 인쇄물, 특히 서적에서는 15세기에 발명된 납 활자에 의한 서양 활판술(活版術) 이전에 고도의 양식이 있어 사본(寫本) · 목판 등 타이포그래피의 원류를 볼 수 있다.

이러한 것들은 오늘날까지 활자와 함께 본문 조판, 표지, 속표지 디자인 등에 그 기본이 전해지고 있으나, 타이포그래피는 활자 서체의 변천과 함께 발달해왔다고 할 수 있다. 그 기술은 전단 포스터 · 상표 · 각종 카드 · 안내장 · 레터헤드 등 시대와 목적에 따라 활자 서체의 선택 · 크기 · 레이아웃의 결정 등 시각적 표현으로 발달해왔으며 그러한 것들은 주로 인쇄하는 사람에 의해 이루어져왔다. 근대 타이포그래피는

19세기 말엽 모리스에 의해 기초가 재평가되었고, 20세기에 들어와 허버트 바이어, 얀 치홀트 등에 의해 디자인 양식으로 확립되었다. 서적, 포스터, 패키지, 다이렉트 메일 등 그래픽디자인으로서의 문자선택, 레이아웃 등 언어의 시각적 표현이라고도 할 수 있는 기능이 타이포그래피에 요구되어 로고타이프, 그림 문자 등도 그 대상으로서 여겨지게 되었다.

현대에는 기술혁신 속에서 텔레비전 영화 등 영상에 의한 것, 컴퓨터 기술을 사용한 새로운 시각전달 매체에 의한 것 등 타이포그래피의 분야가 확대되고 있다. 한국에서는 수 천에 이르는 한자 수와 한글 표기 등 복잡한 문자 사정으로 활자 서체가 적지 않아 타이포그래피의 전개가 서구에 비해 뒤져 있었으나 최근 컴퓨터와 인쇄 기술의 발달과 함께 신 서체 디자인 개발이 활발해져 디자인 분야로서도 확립되는 추세다. 이러한 역할은 큰 변화를 가져오면서 문자는 더욱 발전하였고 그 중요성은 더욱 커지고 있다.

디자인에서 글자는 각각의 형태가 의미를 대신하기도 하고, 이러한 의미를 소리로도 표현하지만, 그 의미를 품고 있는 형태가 또 다른 의미를 만들어내기 때문에 디자인 요소로 다양하게 활용되고 있다. 타이포그래피는 다른 미디어의 발달과 함께 영향도 커질 것이다. 이는 새로운 서체의 개발, 조판의 스피드화, 타이포그래피 시뮬레이션 등에서 그 가능성이 매우 기대되고 있다.(송정희. 2011) 타이포그래피는 매체의 발달로 그 표현 영역이 크게 확대되고 있다.

4) 편집 디자인

에디토리얼(editorial)은 '편집의' 또는 '편집에 관한' 이라는 뜻이며, 에디토리얼 디자인은 신문이나 잡지, 서적 그리고 책자 형식의 인쇄물들을 시각적으로 구성하는 시각디자인의 한 분야이다. 1920년대 미국에서 사용한 용어로 에디토리얼 디자인은 독자의 독서행위를 염두에 두며 시각커뮤니케이션의 표현 자체에 중점을 둔다. 초기에는 잡지디자인과 거의 같은 동의어로 사용되었으나 사회의 변화, 매체의 세분화, 인쇄기술의 다양화 등에 따라 차츰 그 범위가 넓어져 근래에는 집필된 원고, 사진, 일러스트레이션을 디자인 행위를 통틀어 지칭하는 포괄적인 용어로 정착되었다. 미국에서는 퍼블리케이션 디자인(publication design)이라는 말로 총칭되기도 한다.(박선의 외. 2004) 편집디자인은 매체의 발달에 따라 신문디자인, 잡지디자인, 북디자인, 브로셔(brochure), 카탈로그(catalogue) 등의 인쇄물디자인으로 부터 e-book등의 디자인으로 다양하게 확산되고 있다.

5) 포스터 디자인

포스터(poster)는 전달할 내용을 일정한 지면이나 천 등에다 한눈에 알 수 있도록 표현하는 선전이나 광고 매체이다. 미국과 영국에서는 'poster', 독일에서는 'plakat', 프랑스에서는 'affiche' 라고 한다. 포스터라는 명칭은 본래 기둥을 뜻하는 'post'에서 유래되었으며 후에 벽에 붙이는 광고 벽보의 명칭으로 그 의미가 진화되었다.(박선의 외. 2004) 포스터는 시각전달 디자인의 기본형식으로 전달하고자 하는 메시지 내용을

새로운 아이디어로 효과적으로 전달하는 매체이다. 일반적으로 함축된 그림과 문안에 의해 조형적으로 표현되며 이벤트, 전시 홍보의 시대로 급변하는 기업환경 속에서 신제품의 출시와 새로운 서비스의 탄생은 홍보 및 마케팅의 필요성이 더욱 필요해졌다. 신제품 발표회나 학술대회, 전시회 등에서의 홍보는 매우 중요하다. 이러한 행사에 많이 사용하는 포스터와 대형 그래픽매체는 표현양식이나 매체가 갖는 고유한 속성과 구매력에 비추어 강력한 매체이다. 또한 포스터는 표현의 독특한 개성과 아이디어를 재현하는데 유용하며 일반 대중매체에 비해 장소를 제한 할 수고 있는 매체로서 장점이 있다. 거리의 예술로서의 몫을 담당하고 있어 포스터는 아직도 현대 그래픽 디자인에서 중요한 위치를 가지고 있는 매체라고 할 수 있다.

또한 포스터의 종류로는 사회적 기능에 따라 문화행사포스터, 공공캠페인포스터, 상품광고포스터, 장식포스터로 분류할 수 있다.

문화행사포스터-문화예술포스터와 스포츠 포스터로 다시 나누어 볼 수 있는데 문화예술포스터에는 연극, 영화, 음악회, 전람회, 박람회 등의 고지적 기능을 지닌 포스터이다. 행사의 정보를 알리기 위하여 제작되는 포스터로 국가의 경제성, 문화수준, 예술성을 잘 나타내기도 한다. 문화행사포스터는 관객의 흐름을 유도하며 관객에게 행사의 일정을 알리는데 목적이 있다. 행사포스터에는 제목 외에 행사일시, 장소, 출연자 등 최소한의 정보가 필요하며, 단기간의 홍보물이기 때문에 감각적이고 한눈에 이해될 수 있어야 한다.

공공캠페인포스터-정치, 경제, 사회, 문화포스터로 전쟁이나 반전, 평

화. 정치 포스터로 구분할 수 있으며, 정부기관이나 공공집단에서 공공의 이익과 대중의 설득을 위한 목적으로 사용하며 대중을 설득 또는 행동을 유도하기도 한다. 공공캠페인포스터의 발전은 1,2차 세계대전을 통하여 전쟁이 확대되고 국민적 단결이 절실히 필요하게 되자 선동적 메시지를 담은 포스터들이 많이 나타나기도 하였다. 경제와 관련된 자원절약에 관한 포스터, 공해방지나 자연보호, 안전, 보건 복지, 교육, 문화 포스터도 이 분야에 속한다고 할 수 있다.

상품광고포스터-소비자와 상품이나 서비스의 커뮤니케이션 수단으로 관광포스터, 일반상품포스터, 기업포스터 등으로 움직이는 정보 전달 매체로서의 기능으로 소비자의 구매 욕구를 일으키는 동시에 판매를 촉진시켜 사회의 경제를 활성화하는데 활용된다. 사실에 근거를 두고 소비자를 보호하며 새로운 상품이나 서비스에 대한 구매효과와 함께 사회적 책임이 부여되며 기업에 대한 신뢰를 높여 기업이미지를 형성하는데 기여하여야 한다.

장식포스터-경제적 광고물의 성격과는 다른 분야로 일반대중에 예술적으로 접근하여 회화작품과 같이 활용이 되고 있다. 대량의 인쇄에 의한 전달을 목적으로 하는 일반 포스터와 다르게 판화나 소량의 인쇄로 작품성을 가진 것으로 수집의 대상이 되기도 한다.

6) 아이덴티티디자인

경영전략으로서의 디자인 통합 즉 아이덴티티디자인(identity design)은 기업이 요구하는 이상적인 기업이미지를 명확히 규정함으로써 경영 활

동을 통해 변화하는 기업의 실체를 소비자들에게 가시화하는 작업으로 기업이미지를 구축하여 직접적·간접적으로 기업의 생존과 성장에 중요한 역할을 한다.

CI(corporate identification)는 '법인조직, 단체의' 라는 의미를 가지고 있는 코퍼레이트와 철학에서의 주체성, 심리학에서는 통일성, 사회 속 존재 증명의 뜻을 갖고 자아 동일성이라고 정의하기 때문에 기업의 자아적 통일성이라고 할 수 있다. 이렇듯 CI는 기업을 둘러싼 환경, 즉 고객과 종업원, 그 밖의 대상에게 회사의 개성을 올바르게 부각시키기 위한 값진 수단으로 기업의 실체를 접하는 관계자 집단이 기업의 각종 커뮤니케이션을 통해서 기업 실체가 동일하다는 것을 인정하게 하는 일이며 여러 가지의 기업 활동을 다른 기업과 분명하게 구별하고 인식하도록 하는 것이다. 즉 기업의 개성, 자아의 동일선 또는 주체성이라 할 수 있으며 그것은 단순한 아이덴티티의 차원을 넘어 기업의 조직과 경영 문제에 밀접하게 관련되어 커뮤니케이션 문제뿐만 아니라 사회문화 창조적 서비스 정신을 조성하는 부가적 측면까지 포괄하는 기업 경영 전략의 실천으로도 이해할 수 있다. 한편 기업 아이덴티티는 기업 이미지를 구성하고 있는 제반 요소를 일관성 있게 창출함으로써 기업의 사회적 가치와 역할을 명확히 하는 반면, 기업 구성원과 이해 관계자, 사회의 이해와 인식을 새롭게 할 수 있다는 점에서 그 중요성이 강조되고 있다.(송정희. 2011) 아이덴티티디자인은 M.I(mind identity), B.I(behavior identity), V.I(visual identity)로 구성되어있으며 그 표현으로는 기본체계(Basic system)과 응용체계(application system)로 되어있다. 경영전략에서 기업이미지와

함께 상품에 대한 이미지의 중요성이 부각되고 있어 brand design이 강조되고 있다.

7) 일러스트레이션

일러스트레이션은 '설명한다', 분명하게 만든다' 이며, 기원전 1500년경으로 추정되는 고대 이집트의 『사자의 서 Book of the Dead』에 나오는 이야기의 진행을 돕는 삽화형식의 그림이 효시로 알려져 있다. 일반적으로 본문의 이해를 돕기 위해 그려진 그림을 말하며 학문적 의미에서는 대중을 위해 출판되는 것을 목적으로 그린 그림, 또는 주문에 의해 그린 그림을 말한다. 넓은 의미로는 회화 사진을 비롯하여 도표 도형 등 문자 이외의 시각화된 것을 가리키며 좁은 의미로는 수작업(hand drawing)에 의한 그림만을 뜻한다. 주로 신문, 잡지, 광고물, 영상물 등의 대중매체(mass media)를 통해 복제되어 전달되며 '일러스트(illust)'라고 말한다. 일러스트레이션이라는 말이 처음 출판분야에서 사용된 시기에는 삽화나 컷(cut) 또는 단순한 이야기를 해설하는 종속적 기능을 가진 그림을 뜻하였다. 즉, 문장이나 여백을 보조하는 단순하고 장식적인 요소로 여겨졌으며 의도된 목적이나 개념은 포함되지 않았다.

현대사회에서 다양한 매체를 통하여 효과적인 전달을 위하여 일러스트레이션은 하나의 분야로 형성되었다. 현대에서 일러스트레이션은 주제를 명확하게 시각화한다는 목적과 더불어 그 자체로도 조형적 가치를 지닌 시각물로 각광받게 되었다. 그러나 일러스트레이션은 작가의 개성적인 작품 세계가 다양하게 전개되어 회화와 차별한계가 모호해

지는 경향이 있다. 조형적으로는 순수 회화와 같은 분야 이면서 회화와 구별되는 것은 '목적 미술'이라고 할 수 있다. 다시 말해 제작 동기에 있어 일러스트레이션은 구체적이고 설명적인 목적과 분명한 컨셉(concept)을 가지고 있는 반면 순수회화는 작가의 내면을 표출하는 행위라고 할 수 있다. 또한 일러스트레이션은 매체를 통하여 다수에게 전해지는 현실의 조형활동이라면 회화작품은 소수를 대상으로 한 주관적 표현이며 정신적 조형 활동이다.(박선의 외. 2004) 또한, 일러스트레이션의 종류로는 일률적으로 구분하기는 어려우나 크게 나누어 추상적 일러스트레이션과 구상적 일러스트레이션, 반구상적 일러스트레이션, 초현실적 일러스트레이션으로 분류할 수 있다.

첫째로 추상적 일러스트레이션은 표현에 따라 기하학적 추상 일러스트레이션과 유기적 추상 일러스트레이션, 앵포르멜(informel)적 추상 일러스트레이션 형식으로 나눌 수 있다. 기하학적인 것은 직선, 삼각형, 사각형, 원, 타원 포물선 등 기하학적 형태를 이용하는 것이다. 유기적 추상 일러스트레이션은 동물이나 식물에서 볼 수 있는 자연계에서 찾아볼 수 있는 형태를 이용한 것을 말한다. 앵포르말적 추상 일러스트레이션은 비구상적, 부정형적인 것을 말하며 우연성이 강한 터치나 마티에르에 의해서 표현한 것을 말한다.

둘째로 구상적 일러스트레이션은 현실에 있는 것을 사실적으로 표현한 것으로 대상을 단지 기계적으로 재현하는 것이 아니고 과장이나 생략 등을 하여 표현한 사진적 구상 일러스트레이션과 풍성한 이미지와 개성이 넘치는 예술적이고 격조 높은 예술적 일러스트레이션으로 구분

할 수 있다.

셋째로 반구상적 일러스트레이션은 구상적 모티브에서 발상을 얻어 추상이 혼합된 것으로, 구상적 성질을 차츰 단순화하면 구체적이고 자세한 형태가 사라져 반구상적 일러스트레이션으로 된다. 무엇이 그려져 있는가를 즉시 알 수 있는 구상성과 보는 사람의 심리에 스며드는 추상성이 함께하여 다각적 효과를 나타낸다.

넷째로 초현실적 일러스트레이션은 개념적인 것을 비합리적, 비논리적인 복합적 차원의 형태로 시각화하여 표현한 것이라 볼 수 있다. 논리적 상호 관계가 존재하지 않는 두 가지 이상의 다른 형태를 서로 조합시키기 때문에 시각을 통한 지각의 확대와 증감이 이루어져 감정에 자극을 준다. 또한 용도에 따른 분류로 일러스트레이션은 광고를 위한 일러스트레이션과 TV를 위한 일러스트레이션, 편집을 위한 일러스트레이션, 산업 일러스트레이션, 과학 일러스트레이션, 패션 일러스트레이션, 만화 일러스트레이션 등으로 분류할 수 있다.

8) 캐릭터 디자인

캐릭터는 일반적으로 어떤 대상물의 보편적인 속성에 인간적인 행동이나 성격, 감정 등의 개성을 불어넣어 특정적인 속성을 지닌 새로운 개체로 표현된 것을 말한다.(손정아. 2010) 오늘날 우리에게 익숙한 캐릭터의 어원을 살펴보면 그리스어 Kharakter의 '새겨진 것'과 Kharassein의 '조각하다'라는 의미에서 유래된 것으로서 최초로 테오프라스투스(기원전 371년~기원전 287년)라는 철학자에 의해 사용되었다.(은희국. 2014) 캐

릭터의 사전적 의미는 물건의 특질과 특성, 평판, 명성, 신분, 자격, 유명인사, 소설 따위의 인물, 기호, 부호 등으로 나타나고 있으며 우리 생활에서는 애니메이션, 영화, 컴퓨터게임 등에서 등장하는 등장인물이다. 마케팅 측면에서 캐릭터는 주목, 인지, 이해, 기억 등 인지적 효과와 함께 친근감을 불러일으키는 정서적 효과, 그리고 캐릭터의 개성을 통해 기업의 제품에 특정이미지를 부여하거나 부각하는 이미지 효과가 어우러져 구매력을 상승시키는 탁월한 효과가 있는 것으로 평가되고 있다. (우정자. 1999) 귀엽고 깜찍한 캐릭터는 소비자에게 친근감과 긍정적인 감정을 제공하고 언어적 커뮤니케이션 보다 비언어적인 커뮤니케이션은 정보 전달에서 더욱 빠르고 정확하다. 소비자의 시선을 한 순간에 사로잡아 커뮤니케이션 수단 중 매우 효과적이라고 할 수 있다. (정일준. 2016) 캐릭터는 주로 상업적인 목적을 위해 사용되고 있다, 하지만 그 기본개념은 효과적인 시각전달 매체로서 강한 이미지를 통해 감정적 정서를 제공한다는 기본이념을 전체로 한다고 볼 수 있다.(이현진. 2002) 캐릭터는 광고, 프로모션 등에서 일관되게 표현하고 주목성과 차별성을 확실하게 하여 기업이나 서비스의 효과를 높이는데 효과적이다.

또한 하나의 캐릭터로 스토리와 연계한 영화, 게임, 출판, 상품, 테마파크까지 다양한 활용 **OSMU**(one source multi use)으로 대중문화산업과 연계하여 아이덴티티 구축으로 대중의 반응을 크게 하면 경제성을 확대할 수 있다.

9) 캘린더 디자인

과거에서 미래로 끊임없이 흘러가는 일정한 시간을 인간생활에 편리하도록 적당한 단위, 즉 연, 월, 일, 절기(節氣)상 등으로 나누어 나타낸 도표를 말한다.(박선의. 2004) 캘린더의 기능으로는 합목적성의 기능과 감상의 대상이 되어 인간의 마음을 만족하게 해주는 심미성의 기능이 함께 함축되어 있다. 최근에는 제작 기관의 특성에 따라 장식 효과와 주제가 차별성 있게 이루어지고 있으며 많은 캘린더가 제작되어 나오기 때문에 소비자의 선택이 될 수 있도록 독특한 아이디어가 중요하다. 제한된 공간에서 요소들을 효과적으로 표현하여야 하며, 일러스트레이션과 타이포그래피가 조화를 잘 이룰 수 있도록 하여 쉽게 인지되어야 한다. 또한 가독성을 위하여 문자를 고려하여야 한다. 조형적 감각을 지닌 장식적 기능과 기업 판촉 등을 위한 홍보 매체로서의 기능을 함께 할 수 있어야 하며, 색감정 및 연상작용 등을 고려하여 감정에 수반될 수 있도록 하여야 한다. 입체적 표현을 비롯하여 가족이나 개인을 위한 캘린더 등이 나타나고 있다.

10) 포장디자인

포장디자인(package)은 상품의 신분을 밝혀주고 소비자가 상품구매를 유발하며 상품을 안전하게 운반할 수 있도록 하는 보호기능을 갖는다. 상품이 생산자의 손을 떠나서 유통과정을 거쳐 소비자에게 도달하기까지 디지털 환경으로 바뀌어 상품의 정보전달이나 유통체계 방식에도 변화를 맞게 되었다. 주로 수송이나 유통에 의해서 해석되어졌던 포장

디자인의 개념은 점차적으로 마케팅과 접목되기 시작하면서 그 역할이 넓어졌고,(한백진. 2004) 이는 포장디자인의 의미도 변형시켰다. 즉, 과거에는 포장디자인이 상품이 소비자에게 도달하기까지 행해지는 보호, 보존, 하역 등의 행위를 하기 위한 '포(包)'의 개념을 중요시 하였으나, 오늘날은 패키지 그 자체가 상품의 한 부분으로 인식되고 이에 따라 포장디자인의 중요성도 증대되었다. 이는 '합리적으로 일정한 목적을 이루고자 창조하려는 계획'을 뜻하는 디자인과 결합하였고, 결과론적으로 포장디자인은 '물질적인 형태를 일정한 목표에 도달하기 위해 담은 일체적이고 평면적인 제반활동'으로 정의 할 수 있다.(박규원. 2001) 즉, 과거의 포장디자인은 물건을 보호하거나 효율적인 운송의 역할에 국한시켰다면, 현대에 들어서는 포장디자인의 역할이 더욱 다양하게 요구되는 시점이며, 이는 상품의 기능적인 측면은 물론 소비자의 세분화되고 까다로워진 요구 또한 충족시켜야 하는 요소로써 발전한 것이다. 이를 통해 볼 때 '포장디자인은 상품을 아름답게 감싸고 보호하며, 소비자의 이성적이고 감성적인 다양한 요구를 충족시키는 전반적인 행위'로써 설명 할 수 있다. 그리고 나아가 '상품을 담는 용기, 상품을 싸는 구조 혹은 포장의 시각적 디자인, 나아가 기업 경영 활동의 하나이자 주변의 분야를 아우르는 일종의 전략적이며 기술적인 활동이자 전체적 행위'라고 볼 수 있다.(최동신 외. 2006)

11) 영상 디자인

인간은 초점을 자유롭게 선택할 수 있고 육안으로는 구분이 어려운

것을 포착하는 사진기와 렌즈의 발명을 통해 제2의 눈을 갖게 되었다. 또한 전자와 TV시대로 제3의 시각을 갖게 되었고, 현재는 컴퓨터의 보급에 따라 제4의 시각이라 할 수 있는 것을 소유했다. 사진이나 TV 등 지금까지의 영상에는 모두 피사체가 있었다. 그리하여 TV를 통해 프로그램의 내용을 접하여 자기도 그것을 체험한 듯한 기분을 느끼게 되는 것을 의사(擬似) 체험이라고 하는데 컴퓨터 영상은 그 영상에 접하는 것이 실체 체험이 된다. 따라서 영상매체는 사진, 영화, TV, 애니메이션 등을 들 수 있다. 즉 화상과 음의 일회성 때문에 '메시지'의 문제보다 '수법'에 그 중점이 있는 것이다.

한편 물체를 마치 살아 있는 것처럼 움직이게 하는 애니메이션은 필름상의 한 동작을 자신의 이미지로 여과하여 회화적 동작으로 전환시킴으로써 컷마다 연속 화면으로 재현할 수 있는 상상력의 표현이다. 이러한 애니메이션은 현대사회의 IT 과학기술 분야와 컴퓨터 그래픽스의 획기적인 발전으로 영상 이미지 시대를 확산시켰고 이에 걸맞은 디자이너의 영상 감각을 요구한다. 이제 영화는 손쉽게 보면서 느끼는 생활화된 요소로 자리 잡았다. 영상문화가 일반화되어 영화에서 비롯된 간접 광고와 상품이 유행할 정도의 영상시대가 도래한 것이다. 영상시대를 맞아 시각 디자이너의 참여를 어느 때보다 요구하고 있고 그러려면 시각 디자인 마인드의 영상화와 함께 영화의 이해를 무엇보다도 먼저 요구하고 있다.

그러기 위해 먼저 눈여겨보아야 할 부분이 크레딧(credit) 타이틀인데, 크레딧은 영화의 시작과 끝 부분에 내용 이해를 도우려고 주로 문자 형

식을 빌려 나타내는 영화 요소이다. 미국의 소울 바스(Saul Bass)가 이미 유명하며 컴퓨터로 대표되는 기술 발전은 1990년대에 영화 크레딧을 매우 다양하게 만들어냈다. 기술 발전과 더불어 영화의 흥미 유발에 도움이 되는 내용 측면도 고려해야 한다. 개성 있는 크레딧은 1960, 1970년대 <007> 영화 시리즈에서 볼 수 있었고 1980년대 들어 다양한 시도를 보이다가 1990년대에 들어 소프트웨어에 의한 2D, 3D와 애니메이션, 움직이는 자막, 캐릭터의 등장 등으로 다양함을 보여주고 있다.

오늘날 영상 디자인은 현대사회에서 가장 영향력 있는 매체 가운데 하나로 그것의 경제적·문화적·사회적 영향력은 확대일로에 있다. 영화, 비디오, TV 등 기존 매체의 급격한 양적 팽창과 첨단 하드웨어의 개발에 의한 뉴미디어의 발달, 멀티미디어 시장의 확대로 영상문화는 현대사회의 문화 전반에 걸쳐 영향력이 커지게 되었다.(송정희. 2011)

지역문화와 공공디자인

1. 공공디자인

1.1. 공공디자인의 개념

공공디자인은 어원적 측면에서 분석해 보면 공공(public)과 디자인 (design)의 합성어다. 'public'은 공중 또는 공공으로 해석되는데, 그 어원 은 라틴어의 푸블리쿠스(pubiicus: 인민)에서 온 퍼블릭(public)의 역어다. '공 공'의 사전적 의미는 일반인의(of ordinary people), 대중을 위한(for everyone), 정부 및 정부업무와 관련된(of govern-ment), 공개적인(seen by people) 등을 포함하고 있다. 공공이라는 개념은 그것을 보는 시각에 따라 여러 가지 로 설명할 수 있으므로 한 마디로 정의하기는 어렵다. '공공성'의 개념 은 공동사회의 공통의 관심사를 관리하는 경우에 있어서 통합의 상징 으로 설명된다. 즉, 사회 전체의 필요성과 전체의 이익에 직결되는 것

이다. 따라서 공공성에는 공익(公益)의 개념을 수반하며, 또 그 사회구성원들에게 공개되어 평가될 때 비로소 공공성이 확보되는 것이다.(하동석. 2010)

'디자인'의 사전적 의미는 '의상, 공업 제품, 건축 따위 실용적인 목적을 가진 조형 작품의 설계나 도안'을 뜻한다. 또한 옥스퍼드 영어사전에 의하면, 가장 대표적인 의미로 '인공적으로 만들어지는 서로 다른 것들의 정돈'또는 '어떻게 보이고 작용할 것인가를 플랜에 따라 결정하는 과정'이라고 정의하였다. 이러한 공공과 디자인을 합성한 공공디자인에 대해 서울시는 "도시경관의 보전, 개선을 위해 도시건축물 등 도시공간, 도시시설물의 형태, 윤곽, 조명, 조명, 주변과의 조화성 등 도시의 디자인에 대한 계획 및 사업"이라고 서울특별시 도시디자인 조례(2009)에서 규정하고 있다.

공적 공간을 대상으로 하는 공공디자인은 공공성과 지속가능성에 초점을 맞춘 도시의 공적영역에 대한 디자인으로, 특정인이 아닌 일반시민이 함께 공유하는 디자인을 의미한다. 즉, 공공디자인은 경제적 가치보다 도시민의 안녕 · 행복과 같은 사회적 가치를 실현하고, 대다수 시민의 삶과 질을 향상시키고, 시민들이 공유하는 도시공간의 질적 수준을 높여주는 도시 인프라를 만드는 것이다. 도시디자인(urban design)이란 '도시를 만드는 과정들에 대한 시스템 디자인으로서 역사와 문화, 사회와 결제, 행정과 정책, 도시공간과 건축물 등의 도시에 필요한 전반적영역들을 통합해가는 디자인 체계(Design System)'라고 할 수 있다.(신예철 외. 2010)

일본과 우리나라에서 자리 잡은 공공디자인이라는 용어는 사업을 제

안하고 추진하는 공공기관의 책임을 강조한다는 의미에서 바람직하다고 할 수 있다. 또한 처음 개발에서부터 운영에 이르기까지 주민들, 즉 공공의 의견제시와 참여를 전제로 한다는 점이 강조된 것으로 해석할 수 있다.

서구사회에서는 고대 로마시대의 공화정 정치에서 알 수 있듯이 '공공'에 대한 의식이 강력하게 모든 정치와 사회 전반에 작용하였다. 공화정이 끝나고 로마 최초의 황제였던 아우구스투스가 가장 신경을 많이 썼던 부분이 공공을 위한 공간과 오락의 제공이었다. 오늘날 수많은 관광객이 찾고 있는 판테온, 콜로세움, 도서관, 목욕탕, 수많은 광장과 분수가 이 공공의 이름으로 건설되었다. 또한 바티칸 박물관, 루브르 박물관 등 유럽을 대표하는 최대 규모의 최고 박물관들은 과거 왕이나 교황이 기거하던 공간을 공공을 위한 문화공간으로 탈바꿈시킨 것으로 고대 로마에서 비롯된 공공공간과 공공디자인에 대한 서구의 역사와 전통을 반영하고 있다.(윤지영. 2016)

오늘날 도시의 새로운 탄생을 위한 다양한 방안이 제시되고 있다. 기존 도심의 재개발과 새로운 도시의 탄생이 이루어지고 있는 시점에서 인간의 삶의 질적 욕구는 점차 증대되고 있다. 최근 도시는 경제 중심에서 창조적인 문화도시로, 공급자 중심에서 수요자 중심으로, 국가 중심에서 도시 중심으로 변화하고 있다.

1.2. 공공디자인의 필요성

공공디자인의 필요성은 다음과 같이 요약해 볼 수 있다.

첫째, 주민의 삶의 질을 높인다.

공공디자인을 통해 지역주민들에게 아름다운 환경을 제공하여 심미적 만족도를 높여준다. 특히 과거와는 달리 아파트라는 매우 한정된 공간에서 생활하는 도시주민들에게 광장, 공원, 체육시설, 문화시설, 휴식공간 등을 제공함으로써, 개인과 공동체를 위해 살기 좋은 커뮤니티를 형성하도록 한다.

둘째, 지역 브랜드 이미지를 향상시킨다.

공공디자인 정책과 개발을 통해, 지역의 문화적, 역사적 가치를 보전, 발전시킴으로써 긍정적인 지역 브랜드 이미지를 구축한다. 오랜 역사를 지닌 공간이나 건축물을 없애는 것이 아니라, 그 지역의 문화를 간직한 공공의 공간으로 아름답고 청결하게 유지해 가고, 그 기능을 필요에 따라 보완, 변화시켜감으로써 옛것의 가치와 현대적 합리성이 접목된 그 지역만의 독창적인 문화와 역사를 창출할 수 있다. 결과적으로, 지역 브랜드 이미지가 향상되고 지역주민들에게는 자부심과 동체의식을 고취시킴으로써, 더 나은 지역환경을 만들어 가기 위한 노력들이 이루어지도록 한다.

셋째, 경제적 가치를 창출한다.

관광·문화산업과 관련하여 도시경쟁력을 향상시킴으로써 국내는 물론, 글로벌 시대에 걸맞는 경제적 가치를 창출한다. 로마는 2000년도 전에 선조들이 만들어 놓은 공공건축과 공공디자인 자산으로 아직까지 유럽 최고의 관광도시라는 명성을 유지하고 있다. 로마의 예는 명품 공공디자인이 백년대계가 아니라 천년대계임을 보여준다. 21세기에는 국

가 간의 경계를 넘어서 경제적 관점에서의 글로벌 전략이 요구된다. 예를 들어, 부산과 후쿠오카는 비행기나 배를 이용할 경우, 부산과 서울보다 시간적으로 더 가깝다. 이것은, 부산시가 공공디자인 정책을 실행할 때, 서울·경기 지역에서 오는 관광객 못지않게, 후쿠오카·규수 지역에서 오는 일본인 관광객을 위한 공공디자인 개발이 이루어질 필요가 있음을 의미한다. 한 도시의 공공디자인은 관광과 직결되어 그 도시의 경제력을 좌우하는 결정적 요소가 되었다.(윤지영. 2016)

2. 공공디자인의 분류

우리나라의 초기 공공디자인 분류는 공공공간 디자인, 공공시설 디자인, 공공매체 디자인, 공공 디자인 정책의 4분야로 분류하였으나 최성호(2015)는 다음과 같이 현재 상황에 맞게 확장하여 공공콘텐츠디자인, 공공시각이미지디자인, 공공사물·시설디자인, 공공장소·유적디자인, 공공디자인정책 등 5개 영역으로 구분하였다.

2.1. 공공 콘텐츠 디자인

공공 콘텐츠 디자인은 미디어 콘텐츠와 체험 콘텐츠로 나누고 다시 미디어 콘텐츠는 출판미디어계와 멀티미디어계로 나누었다. 출판미디어계에는 출판 콘텐츠 디자인을 포함하였으며 멀티미디어계는 공공관련 멀티미디어 콘텐츠 디자인을 포함하였다.

체험 콘텐츠계는 장소 콘텐츠계와 행사콘텐츠계로 나누었으며 장소 콘텐츠계는 장소활성화콘텐츠 디자인을 포함하고, 행사 콘텐츠계는 행사지원 콘텐츠디자인을 포함하고 있다.

대분류	중분류	소분류	세부항목
공공 콘텐츠 디자인	미디어 콘텐츠	출판 미디어계	공공기관 행정, 교육, 연구, 행사용 출판물·간행물·포스터 등의 편집, 레이아웃, 그래픽 등과 같은 출판 콘텐츠 디자인
		멀티 미디어계	공공목적 전시·영상매체의 인터랙션디자인, 공공기관행사·홍보용 웹 디자인, 앱디자인, 멀티미디어디자인, 디지털게임디자인, 사이버문화 공간디자인 등의 멀티미디어 콘텐츠 디자인
	체험 콘텐츠	장소 콘텐츠계	관광문화명소, 역사·문화가로, 역사·문화재공원, 광장, 문화시설주변부, 문화재생지역, 문화도시 조성을 위한 장소특화 마스터 플랜·시설 구축방안, 예상 이미지 제작, 프로그램디자인, 공공시설 통합방안 제안, 야간조명디자인, 색채계획, 공공 조형물디자인 등의 장소활성화콘텐츠디자인
		행사 콘텐츠계	국가·지역축제, 공공문화행사, 관광홍보, 도시문화활성화 등의 공간구성방안, 마스터플랜, 예상이미지 제작, 홍보디자인, 프로그램디자인, 야간조명디자인, 색채 계획, 상징조형물디자인, 정보 및 상징이미지 통합디자인 등과 같은 행사지원 콘텐츠 디자인

공공콘텐츠디자인분야

2.2. 공공 시각이미지 디자인

공공 시각이미지 디자인분야는 정보이미지와 상징이미지로 나누고 다시 정보이미지에서는 정보안내, 공공광고로 구분하였으며, 상징이미지는 기관상징계, 지역상징계, 환경상징계로 구분하여 주로 시각커뮤니케이션 디자인 분야로 구분하였다.

대분류	중분류	소분류	세부항목
공공 시각이미지 디자인	정보이미지	정보안내계	길찾기정보, 관광정보, 행사정보, 노선정보, 픽토그램정보, 인포그래픽 등 정보기반 시각이미지디자인
		공공광고계	공공기관 안내사인, 공공현수막, 공공기관 옥외광고물, 공공기관 홍보물 및 영상등 시각이미지 디자인
	상징이미지	기관상징계	국가 및 지자체·공공기관 상징 및 브랜드, 공공기관 웹페이지 등 시각이미지디자인
		지역상징계	지역특산물, 지역문화상징 등 시각이미지디자인
		환경상징계	슈퍼그래픽, 벽화연출, 미디어아트 등 시각이미지디자인

공공 시각이미지 디자인분야

2.3. 공공 사물·시설 디자인

공공 사물·시설 디자인은 안전 위생, 편의 복지를 포함한 공공사물과 교통시설, 보행시설, 휴게시설, 위생시설, 관리시설, 정보시설, 도시

구조물을 포함한 공공시설분야로 나누어 용도에 따라 분류하였다.

대분류	중분류	소분류	세부항목
공공 사물·시설 디자인	공공사물	안전·위생계	안전·피난·구호장비, 공중위생·방역장비 등의 사물디자인
		편의·복지계	장애인·영유아·복용품, 기념품, 공공공예품 등의 사물디자인
	공공시설	교통시설계	가로등, 신호등, 방음벽, 주차관련시설, 교통차단물, 가드레일, 공공목적차량 등의 시설물디자인
		보행시설계	볼라느, 펜스, 보행등, 정류장, 자전거 정차대, 가로판매대, 키오스크, 자동판매기 등의 시설물 디자인
		휴게시설계	벤치, 쉘터, 옥외용 테이블 등의 시설물디자인
		위생시설계	휴지통, 음수대, 재떨이, 간이화장실, 세족장, 세면장 등의 시설물 디자인
		관리시설계	맨홀, 전신주, 환기구, 신호·전력제어함, 방재시설, 범죄예방시설, 건축물 빗물받이 등의 시설물 디자인
		정보시설계	지역안내시설, 공중전화, 관광안내시설, 교통정보안내시설 등의 시설물디자인
		도시구조물계	교량, 육교, 지하차도, 터널, 옥외엘리베이터 등의 시설물디자인

공공 사물·시설 디자인 분야

2.4. 공공장소·유적디자인

공공장소·유적디자인은 유니버설디자인과 범죄예방 및 안전을 위한 디자인, 편의시설을 포함한 공공장소와 공연이나 연출, 유적 및 문화를 포함한 문화장소로 구분하였다.

대분류	중분류	소분류	세부항목
공공장소 유적디자인	공공장소	유니버설 디자인계	보행가로·공원·광장·놀이터·수변공간 등 건축물 외부 옥외공간에서의 유니버설 공간디자인, 보편적 이용성 강화를 위한 보행공간·건축접점부·도시공간의 시설 물연계 유니버설디자인, 경험기반중시 옥외공간디자인, 경험중심의 가로공간 디자인, 공공건축물의 옥외미술장식품 설치공간, 각종 가설구축공간, 문화활동 및 장소성 구축 공간디자인
		범죄예방· 안전디자인계	맨홀, 전신주, 환기구, 신호·전력제어함, 방재시설, 범죄예방시설, 건축물 빗물받이 등의 시설물 디자인
		편의·쾌적 디자인계 (실내)	민원실·주민센터·로비 등 행정서비스실 내공간, 어린이집·유치원·경로당·데이케어 센터·도서관 등의 교육·복지실내공간, 강당 등 체육실내공간, 휴게소·터미널, 공중 화장실·주차장 등의 다중이용편의 실내공간, 박물관·미술관·전시체험관 등 상설전 시목적 실내공간 등에서의 편의 및 쾌적성 강화를 위한 실내공간디자인
	문화장소	공연·연출계	공연·무대공간, 비상설전시·연출공간, 문화행사공간, 축제·축전공간 등의 장소기반 공간디자인
		유적문화계	국공립공원, 역사유적지, 문화적재생지 또는 재생지역, 관광명소, 문화보존지역 등의 장소기반 공간디자인

공공장소·유적디자인 분야

2.5. 공공디자인 정책

공공디자인 정책은 행정적 지원을 위한 공공디자인의 지원이나 관련 법규를 포함하고 있다.

대분류	중분류	소분류	세부항목
공공디자인 정책	법규	-	공공디자인 진흥관련 법 연구, 관련 법과의 조율 연구, 공공디자인 조례 등
	행정	-	공공디자인 가이드라인, 조직체계, 디자인직렬, 공공디자인 공무원 교육 등

공공디자인 정책

3. 지역 공공디자인 사례

국내외를 막론하고 지역 활성화를 위한 다양한 방안이 나타나고 있다. 오래된 지역은 재생이나 활성화를 위한 방안으로, 새로이 도시를 만드는 곳에서는 도시 전체의 아이덴티티를 위한 방안으로 공공디자인을 도입하고 있다. 다음의 나오시마와 빌바오의 사례는(안진근. 2016) 우리에게 시사하는 바가 크다. 두 지역은 지역의 침체를 공공디자인으로 활성화한 대표적 지역이다. 특히 지역을 활성화하고 좋은 결과를 도출데에는 기관과 참여자 그리고 지역 주민의 적극적인 참여가 필요하다. 국내에서도 다양한 시도가 있으며 관 주도의 정책사업이 나타나 지역 활성화에 크게 기여하고 있다.

3.1. 나오시마

일본의 가가와현에 위치한 나오시마 섬은 1917년 미쓰비시가 중공업 단지를 건설한 후 70여 년간 구리제련소를 운영하면서 일본 산업화의

대표적인 지역이었다. 하지만 1980년대에 들어오면서 산업구조의 변화와 산업폐기물 등으로 결국에는 인구의 감소와 고령화로 섬이 피폐해졌다.

그러던 중 일본의 출판, 교육기업인 베네세 그룹 후쿠다케 재단의 '아트하우스 프로젝트'의 성공으로 나오시마 섬은 '문화공간'으로 재탄생 하게 되었다. 이 프로젝트의 성공에는 베네세 그룹의 자금력과 후쿠다케 소이치 회장의 열정, 섬 공무원, 마을주민, 예술가, 건축가 등이 모두 힘을 합하여 이루어낸 성과로 볼 수 있다.

나오시마 섬 전경

쿠사마 야요이와 니키 드 생팔의 조형작품

특히 세계적인 건축가 안도 다다오를 비롯해 쿠사마 야요이, 니키 드 생팔 등 많은 예술가가 후쿠다케 회장의 열정에 이끌려 이 프로젝트에 참여했다. 안도 다다오가 설계한 베네세하우스, 지추미술관과 섬 곳곳에 자리 잡은 현대미술 작품 등은 쇠락한 섬을 현대미술과 건축의 성지로 거듭나게 만들었다. 오래된 민가를 현대미술로 재생하는'집 프로젝트'는 주민들의 적극적인 동참으로 세계적인 주목을 받았다.

일본의 마을단위 주민단체의 활동이나 역할은 좋은 사례이다. 이런 노력으로 인해 거의 관광객이 없었던 섬에 연간 50만 명의 관광객이라 찾아오는 성과를 냈다. 우리지역에도 수려한 경관을 가지고 있으며, 서해에 많은 섬들이 있다. 또한 섬마다 고유한 자연환경과 지역적 특성을 가지고 있어 일본의 나오시마 섬이 좋은 사례가 된다.

나오시마 사인물

우리의 가치를 실현 할 수 있는 문화예술 도시를 만들려면 어렵고 힘든 일들이 많이 있다. 그 지역의 역사와 전통을 보존하고 계승하면서 정체성을 확립하고, 문화적 기반시설 구축과 함께 다양한 문화정책들이 실현되어야 할 것이다. 이러한 다양한 문화정책과 이벤트, 프로그램 등은 시민들의 참여가 가장 중요하다. 그 지역주민의 삶이 문화가 되어야 진정한 문화도시라 생각을 한다. 이러한 관점에서 볼 때 일본의 나오시마 섬 은 그러한 가치를 실현하는 문화도시의 긍정적 사례라고 할 수 있다.

나오시마 섬의 성과로 인해 문화예술 사업들이 인근 섬들로 확산되었다. 산업폐기물 투기 사건이 발생했던 테시마 섬, 한센병 환자들이 사는 섬이었던 오시마 섬 등이 <아트하우스 프로젝트>에 같이 참여했다. 이러한 주변 섬들의 참여를 기반으로 2010년 세토나카이 해상의 섬들이 참여한 <세토우치 국제예술제>를 개최하게 되었다. 세토우치 국제예술제로 인해 관광객의 급증으로 이 지역은 활성화가 되었다. 3년 마다 개최되는 예술제는 첫 회에 약 94만 명이 방문하였고, 2006년 개최되는 예술제에는 약 100만 명 이상의 관광객이 방문하는 결과를 가져왔다.

3.2. 빌바오

스페인 북부에 위치한 철강산업의 중심인 빌바오 시는 1980년대 후반 산업위기 등으로 도시침체를 맞은 타 산업도시 사례 등과 상황이 비슷했다. 결국 빌바오 시는 그 원인을 산업구조의 변화에서 온 '도시의

구조적 문제'로 규정하고 '산업도시 빌바오'의 도시재생방안으로 '탈산업화'를 시도했다. 탈산업화를 통해 '문화와 예술의 도시'를 목표로 한 <메트로폴리탄 빌바오 계획>을 1995년에 수립하고 다양한 문화, 예술 관련 사업들을 시행하였다.

빌바오 시 전경

결국 <메트로폴리탄 빌바오 계획>을 성공적으로 수행하면서 빌바오 시는 산업도시에서 문화도시로 탈바꿈하는데 성공하였다. 특히 공공디자인을 통해 도시를 아름답게 꾸미는 일의 시작으로 문화와 예술관련 부문을 활성화시켜 해외 자본을 유치하는데 성공하여, 프랑크 게리가 설계한 구겐하임 미술관의 유치와 노만 포스터가 설계한 지하철, 칼라트리바의 빌바오 국제공항 등 다양한 문화시설과 세계적인 건축물을 유치하면서 공공디자인을 통한 문화도시 재생의 모범사례로 세계적으

로 관심을 받았다.

구겐하임 미술관은 1991년 설계를 시작으로 1997년 건축물이 완공 되자마자 해체주의적 건축물의 대표작이 되었다. 미술관의 내, 외부 디자인과 그 건설은 건축가 프랭크 게리의 건축적 언어를 명확하고, 자유롭게 표현 하였다. 강에서 본 건물은 배의 형태를 취하고 있는 것처럼 보이며, 마치 항구 도시에 정박된 것처럼 보인다. 또한 티타늄과 돌로 덮여 있는 외관은 구겐하임 미술관의 강한 시각성과 인식성을 심어주는 역할을 하고 있다.

빌바오 구겐하임 미술관

빌바오 시는 지하철 건설을 통해 직선적인 도시 형태의 교통망 연결을 원활하게 하여 도시 활성화에 큰 도움이 되었다. 지하철 역사는 건축가 노만 포스터가 설계를 담당 하였으며 많은 관광객과 시민이 이용하는 지하철역은 편안하고, 아름다운 디자인으로 철과 유리, 콘크리트 등의 재료를 사용하여 시공하였다. 지하철 역사의 입구를 건축가를 기

넘하기 위하여 포스테리토스(Fosteritos)로 이름을 지었다. 결국 이 지하철로 인해 빌바오 시는 지역 교통망의 종합적인 시스템이 구축되었다.

노만 포스터가 설계한 지하철 역사 입구

빌바오 시의 지상철

지하철과 연계된 지상철은 빌바오 시의 역사중심지의 연결을 가능하게 하고, 리아강 주변에 관광명소 등을 연결하면서 시민과 관광객들에게 중요한 교통수단으로 자리를 잡았다.

빌바오 시가 문화도시로서 큰 성공은 거둔 이유는 처해있는 상황에 대한 명확한 인식공유와 그 지역의 역사, 문화를 중심으로 도시 재활성화를 시도했기 때문이다. 그 중심에는 공공디자인이 있었다. 일관되고 수준 높은 통합디자인을 통해 도시계획에서 부터 사소한 휴지통 시설물 디자인까지 일관되고 지속적인 정책과 사업이 세계의 모든 도시들이 부러워하는 현재의 빌바오를 만들게 되었다.

국가나 도시에 있어서 공공디자인 정책의 중요성이 강조되는 것은 그 대상이 도시경쟁력을 결정하는 중요한 요소들이다. 중장기적으로 효율적인 공공디자인 정책운용을 통해 도시의 역사, 문화, 산업 등을 목적으로 하는 도시 정체성과 중요한 상관관계가 있다. 문화를 통한 도시 경쟁력을 확보하기 위해 가장 중요하게 고려해야 하는 것은 문화적 표현의 자유이며, 다양한 장르에서 무한한 표현의 가능성은 문화를 풍부하게 만든다고 할 수 있다. 따라서 문화도시란 궁극적으로 다음과 같이 요약할 수 있다. '고유한 자기정체성을 가진 도시', '공공성이 확장되고 보장되는 도시', '삶이 문화가 되는 도시'라고 할 수가 있다.

참고 문헌

* 1부 1장

강대기(2003), 「패러다임 변화와 공동체의 통합개념 구축」, 『농촌사회』 13-2, 한국농촌사회
　　학회.
남치호 (2007), 『문화자원과 지역정책』, 대왕사.
설연수(2012), 「지역문화자원을 활용한 문화콘텐츠 개발 전략 연구」, 전남대학교 대학원.
신예철 (2012), 「지역 만들기에 있어서 지역 공동체 역량이 지속적 참여와 참여 확대에 미치
　　는 영향 연구」, 한양대학교 대학원.
심응섭 (2005), 「한국의 지역문화 활성화 방안에 관한 연구」, 건국대학교 대학원.
신명호 (2000), 「도시공동체 운동의 현황과 전망, 『도시연구』 6, 한국도시연구소
이영애 (2007), 「아파트 단지 내 사이버 공동체 콘텐츠 유형화와 거주 평가」, 건국대학교 대
　　학원.
인문콘텐츠학회(2006), 『문화콘텐츠 입문』, 북코리아.
Bernard.J.(1973), The Sociology of community, Scott. Foresman.
Pepper.D.(1991), Communes and the green vision, Green Print.
Taylor. M.(1982), Community, Anarchy and Liberty.(송우재 역. 2006).
문화재청 홈페이지 www.cha.go.kr
문화체육관광부 홈페이지 www.mcst.go.kr

* 1부 2장

인문콘텐츠학회(2006), 『문화콘텐츠 입문』, 「북코리아」.
강연호(2010), 「디지털시대, 지역문화콘텐츠 개발의 의미와 방향」, 『열린정신 인문학연구』,
　　12-2, 원광대학교 인문연구소
고정민(2007), 『문화콘텐츠 경영전략』, 커뮤니케이션북스
김경동(2000), 「사이버시대의 도래와 삶의 질」, 『사이버시대의 삶의 질』, 아산사회복지사업

재단.

도운섭(2005), 「지역발전을 위한 지역문화산업의 발전과제」, 『경주문화연구』 7, 경주대학교
　　경주문화연구소.

심승구(2011), 「한국 민속의 활용론과 문화콘텐츠 전략」, 『인문콘텐츠』 21, 인문콘텐츠학회.

왕두두(2008), 「한중일 문화콘텐츠 산업 진흥 정책에 관한 연구」, 동서대학교 대학원.

인문콘텐츠학회(2006), 『문화콘텐츠 입문』, 북코리아.

임대근(2014), 「문화콘텐츠 개념 재론」, 『문화 더하기 콘텐츠』 4, 글로컬 창의산업 연구센터.

전미경(2011), 「전통문화자원을 활용한 문화콘텐츠 개발에 관한 연구」, 영남대학교 대학원.

한국콘텐츠진흥원(2011), 『2010년 지역문화산업 클러스터 실태조사』.

한국콘텐츠진흥원(2016), 『2015 콘텐츠산업통계』.

＊2부 3장

김교빈(2005), 「문화원형의 개념과 활용」, 『인문콘텐츠』 6, 인문콘텐츠학회.

문화관광부(2005), 『2005 문화산업백서』.

배영동(2005), 「문화콘텐츠화 사업에서 문화원형 개념의 함의와 한계」, 『인문콘텐츠』 6, 인
　　문콘텐츠학회.

송성욱(2005), 「문화콘텐츠 창작소재와 문화원형」, 『인문콘텐츠』 6, 인문콘텐츠학회.

신동흔(2006), 「민속과 문화원형, 그리고 콘텐츠」, 『한국민속학』 43, 한국민속학회.

주진오, 이기현(2012), 「문화원형 디지털화 사업의 평가와 향후 발전방향」, 『코카포커스』 50,
　　한국콘텐츠진흥원.

＊2부 4장

강정희(2010), 「지역어 자원의 문화 콘텐츠화를 위한 방안」, 『어문론총』 53, 한국문학언어학
　　회.

김기덕・최승용(2015), 「경북 포항시 유무형 문화유산의 가치와 활용방안」, 『역사민속학』
　　49, 역사민속학회.

김덕묵(2010), 「문화콘텐츠 시대의 민속기록과 활용」, 『비교민속학』 43. 비교민속학회.

김덕호(2013), 「방언의 문화 콘텐츠화를 위한 연구방법론 제언」, 『방언학』 18, 방언학회.

도수희(1994), 「지명연구의 새로운 인식」, 『새국어생활』 4-1, 국립국어연구원.

문지영・현은령(2015), 「전통공예와 융합디자인을 통한 현대문화상품개발 사례분석」, 『디지

털디자인학연구』 15, 한국디지털디자인협의회.

민속학회(1994), 『한국민속학의 이해, 문학아카데미.

신동흔(2006), 「민속과 문화원형」, 『민속학』 43, 한국민속학회.

심승구(2011), 「한국 민속의 활용론과 문화콘텐츠 전략」, 『인문콘텐츠』 21, 인문콘텐츠학회.

안승범·최혜실(2010), 「공간스토리텔링을 적용한 테마파크 기획 연구」, 『인문콘텐츠』 17, 인문콘텐츠학회.

이동민(2012), 「중요무형문화재 공예기술의 문화콘텐츠 산업 활용방안 연구」, 한양대학교 대학원.

이두현·장주근(1990), 『한국민속학개설』, 일조각.

조동일(1994), 『한국문학통사』 1, 지식산업사.

차주영(2007), 「역사적 사건의 콘텐츠화 과정 연구」, 『인문콘텐츠』 10, 인문콘텐츠학회

홍성규·정미영(2013), 「서울지역 지명전설의 사례와 콘텐츠 활용 방안」, 『한국콘텐츠학회논문지』 13-12, 한국콘텐츠학회.

＊2부 5장

김광욱(2008), 「스토리텔링의 개념」, 『겨레어문학』 41호, 겨레어문학회.

김영순·윤희진(2010), 「향토문화자원의 스토리텔링 과정에 관한 연구」, 『인문콘텐츠』 17, 인문콘텐츠학회.

류정아(2006), 「지역문화콘텐츠 개발의 이론과 실제」, 『인문콘텐츠』 8, 인문콘텐츠학회.

백승국(2004), 『문화기호학과 문화콘텐츠』, 다할미디어.

설인수(2012), 「지역문화자원을 활용한 문화콘텐츠 개발 전략 연구」, 전남대학교 대학원.

이혜경(2014), 「성삼문을 통한 지역문화의 콘텐츠화 방안」, 『한국사상과 문화』 75, 한국사상과 문화학회.

전방지·심상민(2005), 『문화콘텐츠와 창의성』, 글누림.

정창권(2015), 「고전 스토리텔러의 세계와 미래」, 『국어문학』 58, 국어문학회.

조은하·이대범(2008), 『디지털 스토리텔링』, 북스힐.

조은하(2012), 「문화콘텐츠와 스토리 콘텐츠」, 『콘텐츠 문화』 1, 문화예술콘텐츠학회.

황동열(2003), 「문화원형의 디지털콘텐츠 개발 모형에 관한 연구」, 『한국비블리아』 14-1, 한국비블리아학회.

* 2부 6장

Michael Porter(2001), On competetion, 김경묵 · 김연성 옮김, 『경쟁론』, 세종연구원.
이남희(2006), 「문화콘텐츠의 인프라 구축 현황과 활용에 대하여」, 『오늘의 동양사상』 14 동
　　양사상연구원.
한국정보화진흥원(2014), 『공공정보 품질관리 매뉴얼』.

* 3부 7장

김대호(2002), 『양방향 TV멀티미디어 시대 텔레비젼과 인터넷의 융합』, 나남.
신광철 · 장해라(2006), 「영상콘텐츠 속의 지역공간과 지역문화」, 『인문콘텐츠』 8, 인문콘텐
　　츠학회.
최원호(2007), 「영상콘텐츠의 디지털화에 따른 영상문화 변화에 관한 연구」, 『언론학연구』
　　11-1, 부산경남언론학회.

* 3부 8장

권순창(2015), 「지역문화 자원을 활용한 공연 제작 사례 연구」, 한국예술종합학교
송희영(2009), 「역사문화 공간을 활용한 공연콘텐츠 기획 사례 연구」, 『글로벌문화콘텐츠』
　　3, 글로벌문화콘텐츠학회.

* 3부 9장

김경은 · 김신애(2014), 「세계민속축전 안성 남사당 바우덕이 축제의 문화적 가치」, 『한국무
　　용연구회 국제학술발표논문집』.
백승국(2005), 「축제기획을 위한 문화기호학적 방법론」, 『인문콘텐츠』 6, 인문콘텐츠학회.
신용석(1999), 「관광 상품화에 의한 지역문화 유산의 성격 변화」, 서울대학교 대학원.
오윤서(2015), 「지역 축제의 효과성에 관한 연구」, 인천대학교 대학원.
이종하(2006), 「철학으로 읽는 축제」, 『축제와 문화콘텐츠』, 다흘미디어.

*** 3부 10장**

김종민 · 여인홍(2014), 「콘텐츠 광고의 트랜스커뮤니케이션 연구」, 『디지털디자인학연구』
　　　15-1, 디지털디자인학회.
김훈철 · 장영렬 · 이상훈(2006), 『브랜드 스토리 마케팅』, 멘토르
롤프 옌센, 서정환 옮김(2000), 『드림 소사이어티』, 한국능률협회.
석현민(1998), 「광고의 사회 문화적 의미」, 『오늘의 문예비평』 30, 오늘의 문예비평.
윌리암슨, 박정순 옮김(1998), 『광고의 기호학』, 나남출판사
정경일(2009), 「지역 슬로건의 유형별 언어기법 분석」, 『우리어문연구』 33, 우리어문학회
정경일(2015), 「브랜드 네임과 슬로건의 커뮤니케이션적 기능」, 『한국어학』 69, 한국어학회

*** 3부 11장**

민경우(2002), 『디자인의 이해』, 미진사.
박규원(2001), 『현대패키지디자인』, 미진사.
박선의 · 최호천(2004), 『비주얼 커뮤니케이션 디자인』, 미진사.
백종원(2009), 『디자인』, 디자인진흥원.
손정아(2010), 「월드컵 축구 이벤트의 스포츠 캐릭터 조형요건과 캐릭터 속성 요인, 선호도
　　　의 관계 및 선호요인 분석」, 충남대학교대학원.
송정희(2011), 『디자인디자인론』, 비즈앤비즈
안상락 · 송종율(2012), 『색 · 색채디자인』, 태학원.
우경자(1999), 「캐릭터를 활용한 국내 아동완구 패키지 디자인에 관한 연구」, 이화여자대학
　　　교디자인대학원.
은희국(2014), 「캐릭터를 활용한 제품 패키지 디자인이 친숙도, 호감도 및 구매의도에 미치
　　　는 영향」, 홍익대학교광고홍보대학원.
이명천 · 김요한(2014), 『광고학 개론』, 커뮤니케이션북스
이현진(2002), 「국제스포츠대회에 나타난 캐릭터 디자인에 관한 연구」, 영남대학교대학원.
정일준(2016), 「무에타이 이미지를 활용한 캐릭터디자인 개발연구」, 성균관대학교 대학원.
최동신 · 박규원 · 한백진 · 김재홍 · 고봉석(2006), 『패키지디자인』, 안그라픽스.
한백진(2004), 『브랜드패키지디자인』, 단국대학교출판부.

* 3부 12장

강성중 · 최성호 · 은덕수 · 김진희 · 임태일(2015), 『공공디자인발전방향수립연구』, 건국대
　　학교.
강홍빈 · 김광중 · 김기호 옮김(2009), 『도시설계』, 대가.
서울특별시(2009), 「서울특별시 도시디자인 조례」, 서울특별시.
신예철 · 김영걸 · 구지훈(2010), 「도시디자인으로서 공공디자인 정책 평가체제 개발에 관한
　　연구」, 한국도시설계학회지, Vol.11, No.4.
안진근(2016), 『디자인충남』, 충남공공디자인센터.
안진근(2011), 「문화도시 정체성 형성을 위한 공공디자인 평가체계에 관한 연구」, 홍익대학
　　교 대학원.
윤지영(2016), 『도시디자인 공공디자인』, 도서출판미세움.
하동석(2015), 『행정학용어사전』, 새정보미디어.
한국토지공사 국토도시연구원(2008), 「유럽국가의 도시재생사업 사례조사연구보고서」, 한국
　　토지공사 국토도시연구원.

저자
소개

정경일

고려대학교 국어국문학과 및 동 대학원 문학박사
우리어문학회, 한국어학회 회장 역임
문화체육관광부 국어심의회 위원 역임
건양대학교 디지털콘텐츠 디자인학부 교수

류철호

홍익대학교 및 동대학원 미술학박사(시각디자인)
충청남도 공공디자인협회, 충남산업디자인협회 회장 역임
국가브랜드위원회 지역브랜드 자문위원 역임
건양대학교 디지털콘텐츠 디자인학부 교수

지역문화와 문화콘텐츠

초판 1쇄 발행 2017년 2월 28일
초판 2쇄 발행 2019년 8월 14일
초판 3쇄 발행 2021년 2월 18일

지은이 정경일 류철호
펴낸이 최종숙

책임편집 이태곤 | **편집** 권분옥 문선희 임애정 강윤경
디자인 안혜진 최선주 | **기획마케팅** 박태훈 안현진
펴낸곳 글누림출판사 | **등록** 2005년 10월 5일 제303-2005-000038호
주소 서울시 서초구 동광로46길 6-6 문창빌딩 2층(우06589)
전화 02-3409-2055(편집부), 2058(영업부) | **팩시밀리** 02-3409-2059
홈페이지 www.geulnurim.co.kr | **이메일** nurim3888@hanmail.net
블로그 blog.naver.com/geulnurim | **북트레블러** post.naver.com/geulnurim
ISBN 978-89-6327-369-3 93600

정가는 뒤표지에 있습니다.